“十二五”普通高等教育本科国家级规划教材

天津市教育科学规划基金资助项目

动 画 编 剧

（第 3 版修订本）

王乃华　李　铁　编著

清 华 大 学 出 版 社

北京交通大学出版社

·北京·

内 容 简 介

本教材是"十二五"普通高等教育本科国家级规划教材。

本教材是对动画剧作中的一些创作规律与技巧的总结。本教材充分汲取、借鉴了动画剧作及戏剧影视剧作的研究成果，就动画创作中剧本的思维特点、写作格式、主题与剧本定位、角色塑造、情节安排、结构过程、人物语言，以及作品的动画改编等问题进行了详细深入的阐述，并结合创作实例进行了分析，还对连续剧、系列片及短片的不同创作特点进行了分析。本教材既注重阐述的理论性、系统性、实用性，可操作性强，也注重案例的典型性、代表性、生动性、鲜活性和时代性。

本教材可作为高等学校动画专业教材，也可作为戏剧影视文学专业及影视编剧、动画从业人员的参考书。

图书在版编目(CIP)数据

动画编剧/王乃华，李铁编著 . —3 版 . —北京：北京交通大学出版社：清华大学出版社，2023.7(2025.3 修订)

ISBN 978-7-5121-4886-4

Ⅰ.① 动⋯　Ⅱ.① 王⋯　②李⋯　Ⅲ.① 动画片-编剧-高等学校-教材　Ⅳ.① J954

中国国家版本馆 CIP 数据核字(2023)第 026129 号

动画编剧

DONGHUA BIANJU

责任编辑：严慧明

出版发行：清 华 大 学 出 版 社　　邮编：100084　　电话：010-62776969　　http://www.tup.com.cn

　　　　　北京交通大学出版社　　邮编：100044　　电话：010-51686414　　http://www.bjtup.com.cn

印 刷 者：北京鑫海金澳胶印有限公司

经　　销：全国新华书店

开　　本：185 mm×260 mm　　印张：16.75　　字数：419 千字

版 印 次：2007 年 3 月第 1 版　　2023 年 7 月第 3 版　　2025 年 3 月第 1 次修订　　2025 年 3 月第 2 次印刷

定　　价：49.90 元

第 3 版前言

本教材第 2 版被教育部评选为"十二五"普通高等教育本科国家级规划教材。

本教材第 1 版于 2007 年出版，第 2 版于 2012 年出版，第 3 版在第 2 版的基础上进行了修订和补充。衷心感谢中国传媒大学路盛章教授、北京师范大学肖永亮教授等前辈对本教材编写工作的大力支持！

剧本的写作，并无定法，却有规律可循。本教材的体系，正如第 2 版前言所说，在动画编剧方法中，吸收、借鉴了好莱坞著名编剧理论家罗伯特·麦基、悉德·菲尔德等人的成果，以及西方戏剧和中国传统戏曲等叙事作品的剧作经验，侧重剧作各要素、各环节尤其是具体结构过程和结构技巧的阐述。实用性强且理论性、系统性突出是本教材的特点。

当 2005 年夏末本教材第 1 版书稿完成的时候，国产动画正处于新世纪中国学派复兴之路的发轫期。历经将近 20 年的筚路蓝缕，新世纪动画不再局限于面向儿童的《喜羊羊与灰太狼》《熊出没》大电影，在经过《西游记之大圣归来》《大鱼海棠》《大护法》等的不断尝试与开拓之后，终于迎来了新的发展契机。2019 年的《哪吒之魔童降世》成为中国电影票房榜中第二部过 50 亿元的电影，在商业票房上取得了里程碑式的突破，成为引爆话题的又一现象级动画作品。国产动画不再被视为"小儿科"。当下国产动画正处于迅速发展的时期，中国动画学派正在复兴的路上大踏步前进，这对剧本的创作提出了更高的要求。

近年来随着国内外动画创作实践的不断发展，本教材的进一步修订也提上日程。本次修订得到了 2022 年度天津市教育科学规划一般课题《新文科背景下动画专业实践课程基于"作品思政"的综合创新与实践》的支持（课题批准号：CIE220076）。

在本次修订过程中，编者对相关内容进行了增删和改写，特别是第 4、5、8、9 章；对个别章节的框架进行了微调，如第 5 章中将"戏剧性情节的组织""'淡化情节'的组织"从三级标题提升为二级标题，第 6 章中将开放式、封闭式的结尾处理方式调整至结构过程的结局部分，第 8 章中对短片部分的创作理念与方法进行了细化，对某些节、段的标题稍作改动；同时，还完善了部分内容与案例的表述，进行了案例的优化、更新与增删，如增加了《疯狂动物城》《雇佣人生》等案例，优化了第 4 章角色的搭配中对比与衬托部分的表述，第 9 章中的案例分析增加了基于《封神演义》中哪吒故事的两次改编案例。在设计本教材封面时，选用了陈业南、王莎、尹苗子、陈强强、郑佳楠、冯从从等人的动画毕业短片剧照作为素材，在此表示感谢。

编剧是实践性很强的工作，既需要理论的引导与启蒙，也需要大量经典作品的熏陶与审美培养，更需要丰厚的生活积累和辛勤的写作实践。

相对于实拍影视作品，动画剧作有自己的特点，但随着动画创作实践的不断发展，动画剧作的风格和样式也在不断拓展，动画片不断从其他叙事艺术中获取滋养，呈现出更多的可能性。本教材中的案例不局限于动画作品，以便开阔视野、拓展思路。

附上编者邮箱 wnh716@163.com，书中的疏漏及不当之处，望读者批评指正。

王乃华

2023 年 2 月

第 2 版前言

承蒙读者厚爱,《动画编剧》出版后销售业绩不错,多次加印,因而有了再版修订的机会。

近年来,中国动画片有了较大的发展。《喜羊羊与灰太狼》的成功,引发了中国动画电影的一轮新高潮,《虹猫蓝兔火凤凰》《魁拔》《兔侠传奇》等,蜂拥而来。然而,《功夫熊猫》给国人带来的震撼,见证了中国动画剧作补课之旅还有漫长的路要走。

文无定法,编剧也并无定规,然而却大有学问。《动画编剧》就是为满足高等学校动画专业编剧课程的教学需要而编写的。本教材第一版于 2004 年秋开始动笔,历时近一年,2005 年夏末完成初稿,后经修改、审校,于 2007 年出版。在本教材第一版中,吸收借鉴了好莱坞著名编剧理论家罗伯特·麦基的剧作理论体系,以及悉德·菲尔德、霍华德·劳逊、威廉·阿契尔、福斯特等人的剧作观点,并对中国古代剧作理论的精华加以融合,纳入到新的理论体系中,也吸收借鉴了新时期以来的剧作研究成果。本教材侧重于从开端、发展一直到高潮、结局的具体结构过程与结构技巧的详细说明,突出实用性,阐述详细深入,注重实用性、理论性与系统性,而不是大而化之的泛泛空谈。本教材对于中国动画创作中出现的问题与偏颇,也进行了讨论。因而本教材在出版后深受好评与鼓励。

本次修订时,大的框架不变,力求使表述更加清晰、完善,补充修改了一些剧作案例、插图,增添了新的材料。其中,原第 1 章、原第 7 章、原第 9 章改动很大。原第 1 章中涉及视听语言部分,由于本人已经在教材《动画视听语言》中作了详尽阐述,因此本教材对这部分内容不再细讲。另外,将原第 9 章提前为第 2 章,原第 2 至第 8 章往后顺延。

想要成为一名成功的编剧,教材仅仅起到启蒙与引导的作用。编剧需要多观摩经典的动画影片,揣摩其中的创意与成功之处,也需要观摩大量的经典故事片及成功的文学、戏剧作品,还需要丰厚的生活积累与不断地写作实践。

编　者
2012 年 12 月

前　　言

　　曾经，中国的动画工作者自豪地宣称自己是"中国学派"的一员。然而，时过境迁，作为中国最早走向国际的电影品种，中国动画片已经失去了往日的光芒，乏善可陈的故事，已经引不起观众的兴趣。国内曾流行这样一首歌谣："头戴克赛帽，金刚怀里抱，晚间看老鼠，一休陪睡觉。"说的是国内动画市场被洋动画占据的"惨状"。动画产业巨大的市场空间及需求，以及 CG 技术的迅猛发展，也给国内动画产业的发展提供了新的机遇与挑战。

　　在动画创作中，前期工作很重要，如策划、剧本创作、分镜头等，其中剧本创作是十分重要的一环。故事不吸引人、低幼、缺乏情趣、没有悬念、见头知尾、简单说教等，成为观众远离国产动画片的主要因素。缺乏好的动画剧本，是困扰中国动画发展的重要因素之一。

　　在当前的动画教育中，还缺乏一本权威的动画剧作教材。有些关于动画剧作的论述只是浮光掠影，蜻蜓点水，既不系统，也不深入。对于动画剧作中的一些创作规律与技巧进行总结，十分必要。本书充分吸取、借鉴了动画剧作及戏剧影视剧作的研究成果，就动画创作中的剧本思维特点、主题与剧本定位、角色塑造、情节安排、结构过程、人物语言，以及作品的动画改编等问题进行了详细阐述，并结合动画创作实例进行分析，还对连续剧、系列片及短片的不同创作特点进行了分析。在实际创作中，人们的创作理念总是在不断发展的，因而本书中讲述的并不是创作的抽象和永恒的规律，而是一些被实践证明了的有效且可以应用到创作中的原则。

　　本书结构框架由王乃华、李铁共同制定。王乃华执笔完成初稿，李铁进行审核并提出许多宝贵的意见。

　　由于动画创作的不断发展和编者水平有限，还望各位读者提出宝贵意见，以便再版时修正。

　　声明：本书中的图片，除特殊注明外，均出自相应的同名动画片。

编　者
2007 年 6 月

目　录

第1章　剧本的思维特点 ……………………………………………………………… 1

1.1　剧本的视听思维 ………………………………………………………………… 2

1.2　剧本的蒙太奇思维 ……………………………………………………………… 3

1.3　动画时空特点 …………………………………………………………………… 4

1.4　动画剧作思维特点 ……………………………………………………………… 6

　　1.4.1　关于"禁区" ……………………………………………………………… 6

　　1.4.2　关于幻想 ………………………………………………………………… 7

　　1.4.3　关于滑稽幽默 …………………………………………………………… 8

　　1.4.4　关于 Q 版 ……………………………………………………………… 9

　　1.4.5　关于视角 ………………………………………………………………… 11

1.5　动画片类型 ……………………………………………………………………… 15

思考与练习 ……………………………………………………………………………… 17

第2章　剧本写作与格式 …………………………………………………………… 18

2.1　剧本写作的阶段 ………………………………………………………………… 18

　　2.1.1　剧情创意 ………………………………………………………………… 18

　　2.1.2　剧本创作 ………………………………………………………………… 22

2.2　剧本格式 ………………………………………………………………………… 22

　　2.2.1　文学剧本 ………………………………………………………………… 22

　　2.2.2　分场景剧本 ……………………………………………………………… 23

　　2.2.3　分镜头剧本 ……………………………………………………………… 25

思考与练习 ……………………………………………………………………………… 42

第3章　素材·主题·剧本定位 …………………………………………………… 43

3.1　题材与剧本定位 ………………………………………………………………… 43

　　3.1.1　题材 ……………………………………………………………………… 43

　　3.1.2　剧本定位 ………………………………………………………………… 47

3.2　素材 ……………………………………………………………………………… 50

　　3.2.1　素材的源泉：生活积累 ………………………………………………… 50

　　3.2.2　素材的整理 ……………………………………………………………… 53

　　3.2.3　素材的组织：表现角度 ………………………………………………… 53

3.3　主题 ……………………………………………………………………………… 56

　　3.3.1　主题的设置 ……………………………………………………………… 57

　　3.3.2　主题的提炼 ……………………………………………………………… 58

　　3.3.3　主题的表达：反弹琵琶，创意出新 …………………………………… 62

思考与练习 ……………………………………………………………………………… 64

第4章　角色 ……………………………………………………………………… 65

4.1　主人公 ……………………………………………………………………… 66

　　4.1.1　主人公的类型 ………………………………………………………… 66

　　4.1.2　主人公与移情 ………………………………………………………… 67

4.2　行动元 ……………………………………………………………………… 69

4.3　人物的构成 ………………………………………………………………… 69

4.4　角色的塑造 ………………………………………………………………… 72

　　4.4.1　性格的设定 …………………………………………………………… 72

　　4.4.2　性格的表现 …………………………………………………………… 79

4.5　角色的设置：主角与配角 ………………………………………………… 84

4.6　角色的搭配：对比与衬托 ………………………………………………… 86

思考与练习 ………………………………………………………………………… 88

第5章　情节 ……………………………………………………………………… 89

5.1　概述 ………………………………………………………………………… 89

　　5.1.1　什么是情节 …………………………………………………………… 89

　　5.1.2　情节的观念演变 ……………………………………………………… 91

　　5.1.3　情节点 ………………………………………………………………… 92

　　5.1.4　情节的贯串：情节线 ………………………………………………… 93

5.2　戏剧性情节的组织 ………………………………………………………… 95

　　5.2.1　戏剧情境 ……………………………………………………………… 96

　　5.2.2　戏剧冲突 ……………………………………………………………… 97

　　5.2.3　悬念·惊奇 …………………………………………………………… 102

　　5.2.4　巧合 …………………………………………………………………… 108

　　5.2.5　误会 …………………………………………………………………… 110

5.3　"淡化情节"的组织 ……………………………………………………… 111

　　5.3.1　日常生活化 …………………………………………………………… 112

　　5.3.2　诗化 …………………………………………………………………… 113

　　5.3.3　哲理化 ………………………………………………………………… 115

5.4　情节模式 …………………………………………………………………… 116

5.5　细节设置 …………………………………………………………………… 119

5.6　喜剧性元素 ………………………………………………………………… 123

　　5.6.1　笑的意义 ……………………………………………………………… 124

　　5.6.2　"笑"的设计 ………………………………………………………… 125

思考与练习 ………………………………………………………………………… 134

第6章　结构 ……………………………………………………………………… 135

6.1　结构类型 …………………………………………………………………… 135

6.2　结构要素 …………………………………………………………………… 137

6.3　结构过程 …………………………………………………………………… 138

　　6.3.1　开端 …………………………………………………………………… 138

6.3.2　发展 ·· 145

6.3.3　高潮 ·· 148

6.3.4　结局 ·· 150

6.4　结构过程案例分析 ··· 157

6.5　结构技巧 ··· 159

6.5.1　节奏 ·· 159

6.5.2　伏笔与照应 ·· 167

6.5.3　突转 ·· 168

6.5.4　对比 ·· 170

6.5.5　重复 ·· 173

思考与练习 ·· 175

第7章　语言 ··· 176

7.1　叙述性语言 ·· 176

7.2　台词 ·· 176

7.2.1　对白 ·· 177

7.2.2　旁白 ·· 185

7.2.3　独白 ·· 189

7.2.4　歌曲 ·· 190

思考与练习 ·· 192

第8章　连续剧·系列片·短片 ······································ 193

8.1　影院片 ·· 193

8.2　连续剧 ·· 194

8.3　系列片 ·· 198

8.4　短片 ·· 205

8.4.1　形式创意 ·· 206

8.4.2　内涵探索 ·· 210

8.4.3　表现技巧 ·· 212

8.4.4　类型案例 ·· 217

思考与练习 ·· 223

第9章　改编 ··· 224

9.1　名著改编的优势 ·· 224

9.2　改编需注意的问题 ·· 225

9.3　改编方法 ·· 225

9.4　案例分析 ·· 229

9.4.1　影院长片的改编 ·· 229

9.4.2　短片的改编 ·· 239

思考与练习 ·· 247

附录A　36种剧情模式 ·· 248

参考文献 ·· 255

第1章

剧本的思维特点

本章提要

　　本章主要讲述剧本创作的视听思维、蒙太奇思维，以及动画剧作特有的时空特点、创作"禁区"、Q版、幻想、滑稽幽默、视角及动画片的类型等。

　　动画片既有时空的高度假定性和美术手段所形成的造型风格化，同时它也是电影的一个分支，具有电影的视听语言特性，是电影性与美术性的统一。

　　动画片诞生之初，如同故事片的萌芽时期一样，只是对生活最简单的模仿，还没有剧本。即使到了剧情动画的发展初期，在拍摄前也还没有剧本，只有用来体现动画成片骨架的文稿，如提纲、梗概、草图之类。后来随着动画内容的不断丰富及主题含义的不断深化，便需要运用详细的剧本，如1938年诞生的第一部动画剧情长片《白雪公主》，将结构复杂的内容在制作前事先做好周密的构思，这就是动画编剧。

　　一部动画作品是集体创作的结晶，当然，在有些情况下，一人可能身兼两职或多职。不管人员如何分工，其制作必然包括编剧、导演、原画设定、动画、配音、后期合成等工作。在这些工作环节中，编剧是创作的基础。动画作品的好坏，价值的高低，主要取决于编剧的创意和讲故事的技巧。好的动画剧本是提升作品的思想内涵、得到观众认可的首要前提。正如日本电影大师黑泽明所说：

　　"弱苗是绝对得不到丰收的，不好的剧本绝对拍不出好的影片来。剧本的弱点要在剧本完成阶段加以克服，否则，将给电影留下无法挽救的祸根。这是绝对的。无论拥有多么优秀的导演力量，也无论在导演时做了多大的努力，结果也无济于事……总之，一部影片的命运几乎要由剧本来决定。"[①]

　　另外，在动画片的创作过程中，由于昂贵的动画制作成本，所以一般不能像拍摄影视剧那样拍出许多备用素材后在剪辑台上进行再创作，而是要求动画剧本一步到位，毕竟动画制作出来之后再剪掉，那样造成的浪费太大。动画制作几乎是1∶1的耗片比（耗片比是指影片素材时长与完成片时长的比例），因此对剧本的要求更高。

　　动画剧本既不是剧情的简略提纲，也不同于小说或者戏剧台本，其主要特点是要用电影的思维模式展开剧情构思，同时兼顾动画的时空特性，既要有电影的镜头感，又要有动画的

　　①　转引自野田高梧：《剧作结构的基础》，《世界电影》1984年第4期，第182页。

时空假定性。

　　动画是声画结合的艺术，因此编剧必须灵活运用视听语言，具备蒙太奇思维的能力。同时，动画又是时空结合的艺术，因此编剧还必须具备时空结构的意识，不能局限于静态的空间思维。不管是以电影、电视还是网络作为传播媒介，动画片都具备电影的视听语言特征，所以动画剧本必然具备电影剧本的基本特点。当然，由于动画片的特殊表现手段和独特时空，其剧本又具有自己的一些特点。

　　但曾经较长一段时间，由于动画创作者中主要以美术工作者为主，造成许多动画片的影视感不足。曾策划并主抓大型动画片《西游记》《小糊涂神》《大头儿子和小头爸爸》等作品的中央电视台动画部主任梁晓涛，就曾撰文指出中国动画存在的这种薄弱环节：

　　"目前从事动画片编剧的人员中，以儿童文学作家和美术从业人员居多，这使动画的文学性和美术含量大大提高。但由于这些编剧对电影语言的运用不成熟，导致动画片的影视感不足，缺少视觉震撼力。动画导演也存在同样的问题，他们多从美术行业转行而来，美术思维强而影视思维弱。动画是电影的一个品种，它要遵循电影创作的所有要素。"①

　　这是动画编剧与动画创作者需要正视的问题。

1.1　剧本的视听思维

　　作为一门叙事艺术，动画片跟小说、戏剧一样都要在一定篇幅中讲述一个故事，但是它们的表现形式却很不一样。小说是用文字描写；戏剧则有了空间表现形式——演员的表演，由于舞台空间的限制，戏剧较侧重于对话；动画片则突破了舞台空间的限制，可以灵活使用声音和具有动态视觉造型性的画面。苏联著名电影艺术家普多夫金曾说：

　　"小说家用文字描写来表述他的作品的基点……而编剧在进行这一工作时，则要运用造型的（能从外形来表现的）形象思维。他必须锻炼自己的想象力，必须养成这样一种习惯，使他想到的任何一种东西，都能像表现在银幕上的一系列形象那样浮现在他的脑海。"②

　　"编剧必须经常记住这一事实，即他们所写的每一句话将来都要以某种视觉的、造型的形式出现在屏幕上。因此，他们所写的字句并不重要，重要的是他的这些描写必须能在外形上表现出来，成为造型的形象"。③

　　我国电影导演、编剧张俊祥也说：

　　"像这样的写法在电影里可以说是违法的：'不平凡的道路上走着一个不平凡的人'，'他到处都遭遇到冷淡和歧视'，'他是一个从小被母亲的溺爱所宠坏的怯懦的人'，因为这样的语句是没有办法翻译成具体形象，出现在银幕上的。当你要使观众体会到某人是怯懦时，你必须通过这人的一些具体活动，使观众一望而知其为怯懦；你说一个老婆子是个孤独的人，你必须能够在银幕上通过具体事件表现出她是怎样的孤独。"④

①　转引自李亦中、姚忠礼：《动画编剧》，重庆大学出版社，2008，第61页。
②　普多夫金：《论电影的编剧、导演和演员》，中国电影出版社，1980，第22页。
③　同上书，第32页。
④　张俊祥：《关于电影的特殊表现手段》，中国电影出版社，1981，第7页。

黑泽明也曾说过：

"一部好的剧本，很少有说明性的东西，要知道，用种种说明来代替描写这种偷懒的办法，是写剧本时最危险的陷阱。说明某种场合的人物心理是比较容易的。但是通过动作或者对话的微妙变化来描写人物心理却要困难得多。"①

而有些小说家在从事电影剧本写作时因没有注意到这一差别而惨遭失败。美国电影评论家泰勒曾说：

"很多小说作家曾尝试去写电影脚本，但大都遭受到失败。原因是写电影脚本需要特殊的技巧，文字必须要能够有变成画面和声音的可能。而故事也要浓缩得很短。"②

英国的著名编导及小说家路易斯·赫尔曼也说：

"评价一个电影剧本不在于它读起来如何，而在于它写下要拍摄的场面、让人听的对话、要人看的动作是否能产生效果……很多小说家，甚至剧作家被请到好莱坞去写电影剧（本）时常常失败，他们写出的剧本挺美，读起来流畅；他们写的对话热烈有激情，也真实但就是松散……这种本子除非经一位有经验的电影编剧予以'润色'，否则拍出来总是很糟的。它那充塞于声带上的对话毫不动人，而且乏味透顶。详细写下的动作指示，本应由演员予以体现的，但是，却由于时间关系必须删掉……"③

这就要求动画编剧要运用画面和声音思维，让剧本的内容既可见，又可听。一个好的动画编剧，应能熟练地运用电影手段使剧本更有表现力，使剧本内容仿佛在脑海中"过电影"。虽然许多剧本改编自小说，但并不是所有优秀的小说都可以直接作为剧本来制作动画。小说常常可以夹叙夹议，而其中的议论部分，在动画片中一般是很难用视觉造型手段加以表现的。

1.2 剧本的蒙太奇思维

编剧在创作中要考虑到蒙太奇技巧的运用，具有蒙太奇的思维方式。蒙太奇是法文 montage 的音译，这本是一个建筑学上的术语，原来的意思是装配、构成，引申用在电影艺术里就是剪辑与组接的意思。苏联电影艺术家借用这个词作为镜头、场面或段落组接的代称，蒙太奇便成为电影美学中一个十分重要的专用名词。蒙太奇的名目繁多，目前尚无统一的分类。现代一般倾向于以蒙太奇的结构功能分类。蒙太奇具有叙事和表意两大功能，可分为叙事蒙太奇、表现蒙太奇、理性蒙太奇三个基本类别，每个类别又包含若干小的类别。如叙事蒙太奇中的连续蒙太奇、平行蒙太奇、交叉蒙太奇等，表现蒙太奇中的对比蒙太奇、心理蒙太奇、隐喻蒙太奇等。蒙太奇的基本知识可以参见视听语言相关书籍④。

平行蒙太奇、交叉蒙太奇等技巧，对于叙事节奏的把握和紧张气氛的营造等方面，具有重要作用。如《天空之城》开头希达爬上火车逃避海盗追捕的段落，交叉蒙太奇的运用渲染了紧张气氛。而《小鸡快跑》中，养鸡场的母鸡们为了逃出集中营般的养鸡场，摆脱被

① 转引自汪流主编：《电影剧作概论》，中国电影出版社，1997，第10页。
② 张觉明：《实用电影编剧》，中国电影出版社，2008，第224页。
③ 赫尔曼：《电影电视编剧知识和技巧》，文化艺术出版社，1983，第3页。
④ 王乃华：《动画视听语言》，北京交通大学出版社，2012。

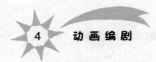

做成鸡肉派的命运，在鸡舍抓紧时间偷偷制作飞机，而同时，养鸡场的主人特维迪先生正赶修被破坏的鸡肉派机器，交替剪辑构成的平行蒙太奇形成一种紧张的气氛。

而对比蒙太奇、隐喻蒙太奇非常有助于对情感情绪、思想、寓意的形象表达。苏联影片《母亲》中将工人示威游行的镜头与春天河水解冻的镜头有机地组接在一起形成的隐喻蒙太奇，给观众造成强烈的印象，产生这样的含义：无产阶级革命运动是一股不可阻挡的历史潮流，它就像那溶溶春水，充满光明和希望。

蒙太奇思维是一种镜头思维。

"构思一个电影故事，实际上就是构思这个故事的各种形象，包括与形象有关的各种细节，其中不仅包括人物的动作和环境，同时还包括摄影机的位置和运动，以及场景的剪辑。"

——法国著名编剧罗伯·格里叶

"在一英尺胶片未拍摄以前，编剧的头脑中就已经想好了蒙太奇的过程了。"

——英国电影理论家林格伦

动画片在剧本构思阶段就更应该运用蒙太奇思维，考虑到时空的自由转换。因为动画片无法像实拍片一样为后期剪辑制作提供多余的素材——那样成本太昂贵，所以在前期的剧本创作阶段就要充分考虑到各种细节。随着动画制作技术的迅速发展，动画片在镜头运用上，也越来越成熟而且灵活。动画片的镜头运用，已经向故事片看齐。《攻壳机动队》中大胆采用了专业电影镜头运动的表现手法，在形式上完全摆脱了以往动画片角色画面死板僵硬的缺点，影片制作过程中为了达到完美的效果，许多场景皆是实地拍摄，然后再将动画角色合成到画面中去。

而且，动画中的运动在越来越接近真实世界的同时，又因其技术条件的特点打破了故事片运动的局限性，无论是镜头运动，还是镜头内部物体的运动，都具有无限可能性。最明显的例子是《埃及王子》中大量运用的摄影机飞行运动，虚拟的摄影机在场景中可以自由飞行运动、在烟雾里穿行甚至在运动过程中不断改变焦距。

1.3 动画时空特点

影视时空都是对现实时空的艺术概括，但动画时空是一种特殊的影视时空，具有不同于一般影视时空的特点。一般影视时空可以在以拍摄的现实时空作为素材的基础上，逼真地对现实时空进行再现。其空间虽不是真实空间，但可以在平面的银（屏）幕上造成空间的真实感，由于人们的深度幻觉感而获得真实的空间效果。或者是以拍摄的现实时空为素材创造一种逼真时空。正如库里肖夫"创造性地理"实验所揭示的，在不同时间、不同地点拍摄下来的镜头，通过蒙太奇手法连接在一起，可以造成实际上并不存在的电影时间与空间，观众会把间断的时间理解为连续的，把不同地点的景物理解为是同一空间的，从而创造出一种新的时空。影视时空不仅可以将现实时空延伸、压缩，而且可以自由连接转换，甚至可以突然切割、跳跃、省略，将一系列时空片段经过选择、取舍和集中，进行重新连接组合，构成新的影视时空。

而动画时空则是高度虚拟的，它是直接创造一种高度假定性的时空，并不需要将拍摄的

现实时空作为直接加工的素材。苏联曾采用"摹片"的方法（先用摄影机拍摄真人扮演和实物，作为画动画时的参考，再逐格描摹动画）试制动画片，其实这也是画案上画出来的东西，与其他动画片没有本质的区别。在动画时空中，人物的活动不受现实物理规律的制约与限制。动画时空具有高度的假定性，角色、场景的造型可以大胆夸张，写意、写实均可，物体的变化、运动规律可以按照作品预设的既定规律运行。比如，小木偶可以像真人一样自己活动，具有思想，而且一说谎话鼻子就窜得老长（《木偶奇遇记》，图 1-1）；小庙被大风吹歪了，可一会儿又恢复原样（《三个和尚》，图 1-2），而在现实时空中这些都是不可能的。

图 1-1　《木偶奇遇记》，
比诺丘一说谎，鼻子马上长出一大截来

图 1-2　《三个和尚》，
小庙被大风吹歪了，可一会儿又恢复原样

　　在载歌载舞的动画片中，有时为了渲染气氛，可以插入实际并不存在的舞台灯光。例如：《狮子王》中辛巴在丛林中遇到蓬蓬、丁满唱《哈库纳玛塔塔》时，突然打出非自然光——舞台光柱（图 1-3）；《木偶奇遇记》开头小蟋蟀唱歌时也在蟋蟀身上打上虚拟的舞台灯光（图 1-4）。在实拍片中一般不会这么处理，因为这会使人觉得突兀、虚假，因而这是实拍片的影视时空所不允许的。但在特定风格的动画时空中，这却能够得到观众的认可，因为观众并不在意其逻辑上的不可能。在《虫虫特工队》中则采用环境光源，运用了现实时空的逻辑，用了两只萤火虫的尾光作昆虫马戏团的照明灯（图 1-5）。

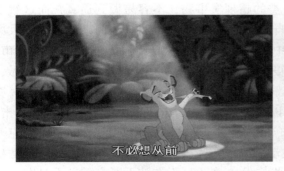

图 1-3　《狮子王》，演唱时插入虚拟的舞台光柱

图 1-4　《木偶奇遇记》，
小蟋蟀唱歌时虚拟的舞台灯光

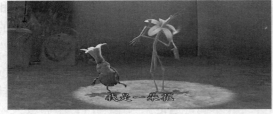

昆虫马戏团的竹节虫等在表演，舞台灯光是不是虚拟的呢？ 　原来是用了两只萤火虫的尾光作昆虫马戏团的照明灯

图 1-5 《虫虫特工队》的舞台灯光

在动画时空中，虽然不受现实物理规律的制约与限制，但是故事必须遵守其自身内在的逻辑法则。每一个虚构的世界都创立了一种独一无二的宇宙论并制定了其自身的"规则"：其中的事情如何发生而且为何发生。无论背景是多么现实或荒诞，其因果原理一经确定，它们就不可能改变。动画片被给予了一个偏离现实的大飞跃，然后便被要求按照该时空的"游戏规则"严密编织情节。正如南希·贝曼所说：

"在一部动画片里，可信性比现实性更重要。我们很容易接受动画世界里会说话的鱼和兔子，或者不穿太空服就到别的星球旅行的人。这其中的秘密就是一致性。每部片子都有适用于自身的规则，这些规则指导了角色的行为和情节的发展。"①

1.4　动画剧作思维特点

作为影视剧的一个分支，动画片既受电影规律的制约，也受美术因素的影响。动画剧作具有影视剧作的一般共性，也具有自己的个性。在动画片中，与一般的电影电视相比，大多数动画角色设计得较为善恶分明，故事主线较为单纯，情节发展的起伏跌宕比较明晰，而一些系列电视片，由于每一集的时间和容量有限，没有充足的空间展开情节，因而故事往往就比较浅显简单。定位于低龄儿童的动画片，考虑到儿童的心理特点和理解能力，更力求浅显简单，如《喵呜是谁叫的》《小蝌蚪找妈妈》等。

1.4.1　关于"禁区"

在"实拍"电影中，如果表现神怪一类的超现实事物，不容易做到逼真，而这对于动画来说，却完全不是问题，但是动画也有自己的"禁区"。曾经有一段时期，当表现大场面的争斗或多人物的同时动作时，比如激战中的部队、盛大的舞会场面、熙熙攘攘的集市等，由于当时技术条件的制约，动画处理就有很大困难，因此只在有特别需要时才会这样做，而这对于"实拍"却是轻而易举的。上述场景只在高成本的动画大片（如《狮子王》《埃及王子》《花木兰》，图 1-6）中才会出现，以便达到"炫技"的震撼效果，突出视觉冲击力，加强影片的影院放映效果，以求高投入高产出。微妙而连续的表情变化，如人脸部瞬息万变的细微表情也比较难于表现，这些都是在动画剧作中需要考虑的。当然，"禁区"是相对的，随着动画制作技术的发展，原先的一些技术"禁区"正在被不断突破，不过在一定时

① Nancy Beiman：《准备分镜图——动画编剧与角色设定》，人民邮电出版社，2008，第 44 页。

期内，还需要对"禁区"予以充分考虑。

《狮子王》，野牛群飞奔的大场面　　　　《埃及王子》，无数奴隶备受奴役　　　　《花木兰》，望不到边的敌军

图 1-6　动画片中"炫技"的大场面

1.4.2　关于幻想

　　动画片是对生活形态的一种特殊造型的映现，它的艺术思维和构成更多是通过幻想。但这并不表示动画片不能写实。

　　相对于实拍影视剧，动画片更善于创造一个独特的幻想世界，富有想象力是动画剧作的重要特点。即便在生活片中也往往富于幻想和想象，如《樱桃小丸子》中小丸子的许多天真幻想和感受，像希望开个感冒银行，不想上学的时候就取出感冒来用，等等。因此，有人说动画是"想象力的比赛"。宫崎骏的动画世界就是一个充满原创性的幻想空间。

　　在动画剧作中，要注意动画时空的高度假定性特点。动画的虚拟时空，使其能表现现实生活中并不存在的空间造型及事物，如神仙居所、奇形怪兽。而三维动画高度的逼真性，能够达到以假乱真的效果。

　　动画的想象力，一方面是对超现实事物的具体构想，如《千与千寻》中全身是手的锅炉爷爷（图 1-7）、汤婆婆及无面人（图 1-8），《幽灵公主》中的麒麟神，《怪物史莱克》中的绿色怪物"史莱克"等形象；另一方面是营造所塑造角色的世界，包括生活环境和细节，如该世界特有的行为规则、生活习惯、道德体系及具有的魔法变化等，如《大闹天宫》中在孙悟空出场时，小猴子用叉把水帘洞的瀑布像挑布帘一样卷了起来（图 1-9）；《虫虫特工队》中蚂蚁菲利将蒲公英的种子当飞行工具"飞艇"（图 1-10），昆虫马戏团跳蚤团长用两只蜈蚣给马车驾辕（图 1-11）；《千与千寻》中汤婆婆通过施展魔法可以把"千寻"变成"千"（图 1-12）；《幽灵公主》中麒麟神在水面行走如履平地（图 1-13）；《怪物史莱克2》中神仙教母则用一滴眼泪作为视频电话联络的"拨号"方式（图 1-14）。

　　这样，所塑造的角色就会在其特定时空中"活"起来。

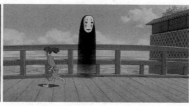

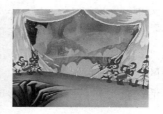

图 1-7　《千与千寻》，锅炉爷爷　　　图 1-8　《千与千寻》，无面人　　　图 1-9　《大闹天宫》，水帘洞的瀑布竟然可以像布帘一样被挑起来

图 1-10 《虫虫特工队》，蚂蚁菲利坐上了"飞艇"

图 1-11 《虫虫特工队》，驾辕的是两只蜈蚣

图 1-12 《千与千寻》，汤婆婆通过施展魔法把
"千寻"变成"千"

图 1-13 《幽灵公主》，麒麟神在水面行走如履平地

图 1-14 《怪物史莱克 2》，神仙教母用一滴眼泪作为视频电话联络的"拨号"方式

　　由此在动画创作中，形成了一些常见的创作套路，有人归纳为"上天入地、夸张变形"，这种思维方式有实用价值，但是它是受某个时期加工技术的限制产生出来的结论，不具备必然性。随着新的科学技术的发展与应用，故事片的特技技术在表现幻想世界方面达到了高度逼真的水平，过去动画界习惯把"幻想、夸张"作为动画最基本的特性和强项的思维方式已被迫改变："幻想、夸张"早已不是动画的"独门功夫"；"上天入地、夸张变形"也不是动画唯一的思维方式。

　　其实，动画并不一定要集中在超现实表现方面，动画也可以表现日常生活，有些没有什么"幻想"，也并不怎么"夸张"，相对比较写实的动画片，却也能大行其道，受到不少观众的欢迎，如《蜡笔小新》《岁月的童话》《养家之人》《再见萤火虫》等，不过要对日常生活进行一些特殊处理，形成自己的风格。

1.4.3　关于滑稽幽默

　　有人一提到动画片就认为它是喜剧、闹剧，把"滑稽幽默"看作是动画片的特点，因

为按一般规律，动画片比较适合表现夸张变形的人物、出人意料的笑料，如《猫和老鼠》（图 1-15）、《米老鼠和唐老鸭》等。但是不能就此认为所有的动画片都要"滑稽幽默"。其实动画片还有悲剧（如《火童》《蝴蝶泉》）、正剧（如《哪吒闹海》，以及宫崎骏的一系列影院动画片）。《再见萤火虫》《千与千寻》《攻壳机动队》等并不滑稽，也不幽默，没有什么"噱头"，却仍然受到观众的欢迎。而《夹子救鹿》含而不露的思想感情，抒情淡雅的画面形象，优美动情的音响效果和平稳流畅的电影节奏，以及《哪吒闹海》中哪吒自刎、时空凝滞（停格）的经典段落（图 1-16），《再见萤火虫》中的妹妹之死，都充分发挥出动画片令人震撼的抒情性。因此，在动画片剧作中，不要墨守成规，作茧自缚。

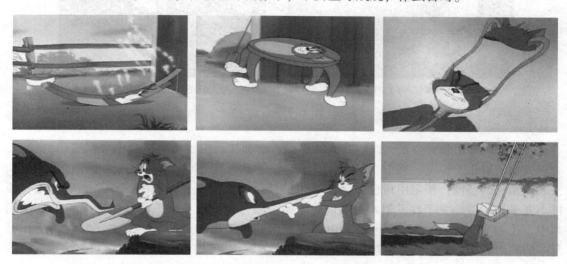

图 1-15　《猫和老鼠》，用大量的夸张制造滑稽幽默

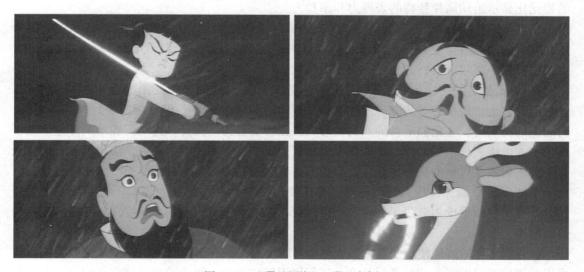

图 1-16　《哪吒闹海》，哪吒自刎

1.4.4　关于 Q 版

Q 版，即搞笑版，字母"Q"是英文单词"cute"（可爱）的谐音。Q 版，是指相对于

正常造型而言的一种可爱、夸张的处理手法（图1-17），产生轻松、引人发笑的观赏效果，内容包括对剧情的解释、角色心语、题外话、作者创作时的个人感受、作品角色与作者的交流等。

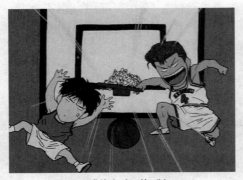

《灌篮高手》的Q版　　　　　　　　《樱桃小丸子》，小丸子与姐姐打架后哭闹的Q版

图1-17　Q版

　　Q版往往采用非常夸张，以致搞笑的变形。动画片利用绘画可以自由夸张变形的特点，表现人物的紧张、惊惶、兴奋、思念、回忆等心理活动。比如运用面部表情夸张的特写镜头去表现角色的心情，甚至用角色大幅度夸张的肢体动作如急得蹦跳的方式来表现。在《樱桃小丸子》中，小丸子在见姐姐有菜肉包吃时，因为自己没有就急得夸张蹦跳。在Q版动画中，比如"怒火"一词，就可以将其处理成眼睛里喷出燃烧的火焰，如《灌篮高手》等片中的画面处理方式。一系列抽象的心理活动形容词都可以有视觉化的体现：表示生气时头上冒出的白烟、害羞时脸上落下的一堆斜线和红晕、眼角时而闪过表示决心的星光……心理的视觉化显示出动画片独特的表现力和亲和力。

　　在动画剧作特别是电视动画中，可以考虑Q版的适当运用。例如，一些日本动画的Q版在常规的动画时空之外，提供了主体叙述时空之外的Q版时空，Q版使叙事更加方便，可根据需要中断叙事进行必要交代或加以强化。

　　在《灌篮高手》中，八头身的正常人物造型与一头身的夸张变形的运用（图1-18），轻松而明显地将故事的叙述分成两种时空：正常的演绎故事时空和Q版时空。每当有言辞、行为上的噱头时，主角们平常的八头身形象往往会变身为一头身，这时，在动画片主体叙事层中不太可能表现出的动作、话语都得以实现。正常状态下的樱木花道、流川枫等人都体现了一种古典主义风格的美学特征，以静穆的高大气势给观众以正面的、压迫般的视觉刺激；而一旦变形为Q版，使压力骤然减轻，亦庄亦谐的对话总是能让人捧腹，甚至标签化无表情的扑克脸也似乎成为夸张了的人物性格标记。在Q版变形中，作者本人也可以介入叙事、打断叙事。

　　Q版荒诞化的表现使观众在啼笑皆非中对剧中的形象有了更深刻的印象。这种手法不仅可以对剧情必要的相关信息进行补充，还起到以解构叙事、制造游戏的欣赏氛围缓解观众紧张心理的作用。不过在运用Q版时，不要用得过滥，要注意整体风格的协调，在基调严肃的作品中，一般不宜使用。

图 1-18　《灌篮高手》，正常版和 Q 版的比较

1.4.5　关于视角

1. 客观视角与主观视角

在文学叙事中，视角，也称为视点，指叙述所取的立足点和特定角度，可分为客观视角与主观视角。

客观视角是以无所不在的作者的视角来描述事件和情节，犹如小说中的第三人称。采用客观视角，在任何时间、任何地点发生的事情，都能被看见，都能被写进去，所以又称"全能视角"。

动画片大多采用客观视角叙述，如《大闹天宫》《千与千寻》《狮子王》《天空之城》《黑猫警长》等。在采用客观视角时，有时也插入主观镜头，如《天空之城》中海盗头目用望远镜搜寻希达的主观镜头（图 1-19），不过这并不改变整体的视角。

图 1-19　《天空之城》，海盗头目用望远镜搜寻希达的主观镜头

主观视角是从剧中角色的角度去观察他身边的人和事，让观众见角色之所见，听角色之所闻，犹如小说的第一人称写法。主观视角凸显叙述者的个人态度，显得更亲切，更有真实感。主观视角中，剧情不能超越剧中叙事角色的所见所闻，角色知道多少，就叙述多少，所以又称"限制视角"。

主观视角的叙事者通常是主人公，也可以是次要人物。通常以话外音的形式叙述，随着讲述，画面逐渐展现出所描述故事的场景。在《城南旧事》（图 1-20）中，透过小英子那双清澈的眼睛，观众看到了 20 世纪 20—30 年代老北京的社会风貌和风土人情，其叙述带有明显的主观性和感情色彩。动画片《木偶奇遇记》（图 1-21）则是通过"见证人"小蟋蟀基姆尼的讲述来叙述故事。

在动画片中，主观视角有时会产生奇妙的效果。即便表现的是一个常规的故事，如果脱离常规视角，换一种视角来看问题，或许会取得意想不到的陌生化效果。如《小马王》通

过一匹野马的视角来看美国西部大开发的历史。而获得 1981 年奥斯卡最佳动画短片奖的匈牙利动画片《苍蝇》，以一只苍蝇（而不是人类）的主观视角，展现了苍蝇眼中的世界（图 1-22），表现了一只在林间飞舞的苍蝇偶然飞进一户人家的房间，在房间内飞来飞去最终被人打死的过程，视角独特。影片利用画面景别和景物的急剧改变表现苍蝇的起飞和降落，同时还利用了鱼眼镜头效果，使画面的边缘产生强烈的变形，以突出苍蝇视线和人类视线的不同，当然这是作者对苍蝇复眼所看到影像的一种想象。观众在短片中没有看到这只苍蝇，对苍蝇的感知是通过苍蝇飞舞的嗡嗡声和苍蝇落在物体上的投影实现的，构思独特。此外，短片没有出现追打苍蝇的人的形象，观众对拍苍蝇的房间主人的感知也是通过走近的脚步声和拍苍蝇时发出的声音实现的，颇有新意。

图 1-20 《城南旧事》，
摄影机模拟小英子的视角，拍摄保持一定的仰角

图 1-21 《木偶奇遇记》，
"见证人"小蟋蟀在向观众讲故事

图 1-22 《苍蝇》，苍蝇眼中的世界

　　手冢治虫的短片《跳》，则以一个神奇的能跳到无限高度的不停跳跃者的主观视角，表现了跳跃者从乡村到城市、海岛等地在不断跳跃中的所见所闻。跳跃者从乡村的道路、农舍、丛林、水塘，一直跳到工厂、体育场、城市的摩天大楼、铁轨、跨江大桥、海上的舰艇、海岛……先后看到了劳作的农民、惊飞的鸡、被遗弃的玩具小熊，撞到了空中的老鹰、

工厂的大烟囱，遇到了正在踢球的孩子、卧轨自杀的男子，跳入了飞机大炮轰炸下的残酷的现代战场，目睹了蘑菇云，甚至跳到了阴间，最终又跳回到了乡间街道，此时发出了一声小男孩的叹息。在短片对人间世象的展示中，一直没有出现跳跃者的任何影像，仅有的信息是结尾的叹息声。片中的所见，全是在跳跃起落过程中所见到的瞬间动态影像，产生了奇妙的视觉效果。

在影片中，大多数作品采用客观视角，以便于多层次地刻画人物，表现生活。有时为克服客观叙述不利于表现剧中人内心活动的局限，叙述时交替插入主观叙述，反复插入角色的自叙或回忆、幻想等，使视点在客观与主观之间不断转换。

2. 多视角叙述

在现代电影结构中，视角的变换越来越多样。因为不同的人看待这个世界的角度有所不同，看到的东西也就不同。同样的故事，采用不同的视角，叙述倾向就会不同。从原告的角度来讲故事和从被告的角度来讲，说出来的事实不会完全相同，倾向也必然不会相同。所以影片有时通过多个剧中人对同一事件或者是对同一角色的不同角度的叙述来表述故事，形成对同一对象的多侧面描述，有利于对事件和角色做全面完整的描写和刻画。特别是当影片表现复杂的事件和性格时，其效果更为突出。如电影《公民凯恩》中凯恩的妻子、朋友等人对报业巨头凯恩的叙述截然不同；而在电影《罗生门》（图1–23）中多视角叙述被导演用来表现对人生世界的虚无、怀疑主义思想。《罗生门》讲述了武士在带妻子远行途中被杀的故事，用当事人在公堂上的供词和行脚僧、卖柴人、打杂儿的在避雨中闲聊的形式，表现了这几个人对武士被杀这一事件的经过做出的不同陈述。强盗多襄丸、死去的武士、武士的妻子真砂和卖柴人都从维护自身的形象和利益出发，对同一事件做出不同的解释。

图 1–23　《罗生门》，当事件发生之后，人们事后的叙述又有多少是可信的呢

强盗多襄丸把自己的名声看得重于一切，他说那天他见武士护送妻子从山间驿道上走来，便谎称山林中有宝，从而把武士骗去并绑在了树上，然后当着武士的面强奸了武士的妻子。他本来并不想杀死武士，但是那女人不答应，"不是你死，就是我丈夫死！"硬逼他和武士决斗。他给武士松绑，因为"不想用卑鄙龌龊的手段杀他"，然后和勇猛的武士大战二十三回合，才击杀武士。武士的妻子因为害怕逃走了。武士的妻子真砂则说，自己被强盗蹂躏侮辱了，强盗很快离开现场。但是自己的丈夫没有一点同情和原谅她的意思，反而用一副冰冷的表情鄙视她。她用短刀割开丈夫的绑绳，求丈夫杀死她，可自己拿着短刀在悲伤痛苦中晕了过去，醒来发现丈夫死了，胸口插着那把短刀。死去的武士武弘附身女巫，说他是用妻子的短刀自杀的。妻子在被强盗侵犯以后，竟然答应强盗的要求背叛了自己，并且强烈要求强盗杀了自己，可强盗没有这样做，妻子趁机逃走，强盗也追赶而去。后来强盗去而复返割断绑绳，扬长而去。他为了尊严自杀了，在将死之际，插在胸口上的短刀被人拔走了。卖柴人则说武士是在与强盗多襄丸的决斗中被杀死的，是女人割开了丈夫的绑绳，挑起了丈夫

和强盗的决斗。但两人的武艺都稀松平常，决不像多襄丸吹嘘的那样。他掩盖了自己把武士胸口上那把精致的短刀拔走的事实。武士武弘到底是怎么死的？四个人有四种说法，好像再也无法确认真相。影片通过这种多视角叙述好像要表达这样的观点：人与人之间不可信赖，世界是不可知的，从而表达对世界的一种怀疑主义精神。

3. 动画视角应注意的问题

动画片特别需要注意视角问题，尤其是在主人公并不是真正的"人"，而是小动物之类的角色时。当动画剧作中的主人公是动物、植物及其他的"拟人化"角色时，就需要换位思考，考虑一下从动物等的视角看到的是一番什么景象。视角的变换，可以产生不寻常的体验。比如蚂蚁搬家，对我们人类来说是微不足道的小事，可是，如果从蚂蚁角度来思考，那却是了不起的大事。在《虫虫特工队》中，由于使用昆虫视角代替了通常的人类视角，影片显示出一系列的"陌生化"效果。影片采用蚂蚁主人公的特殊视角，水滴成了巨大而危险的水球（图1-24），罐头盒是全方位的昆虫酒吧，纸餐盒成了具有东方情调的魔箱，一个原本熟悉的世界不断呈现出惊奇和意外。在动画剧作中需要注意从角色的视角考虑问题。

图1-24 《虫虫特工队》，水滴成了炸弹般的水球

另外，在视角的变换时，要避免出现漏洞。

如动画片《班长叫毛豆》第一集《开学第一天》，在竞选班长时，剧本初稿就由于视角的变换出现了问题：

一女生上讲台。

"我的名字叫小雪，擅长使用计算机，如果我当上了班长，一定会做一个很棒的网页宣传我们，让咱班成为精英小学里最出名的班级！谢谢。"

毛豆扭头看同桌。

小飞："你的好奇心倒挺强，不明白呀？她爸爸是网络公司的总裁，明白了？"

毛豆不解，头上浮起场景，轮船拖着大网，拉了几条挣扎的小鱼。

小飞（急）："你可真笨，不是那样的啊！是网络，用来连接计算机的Internet啊！"

观众看到了毛豆的想法，可小飞怎么会知道毛豆产生了什么误解呢？

剧本可作如下修改：

毛豆不解，头上浮起场景，轮船拖着大网，拉了几条挣扎的小鱼，说："那他家肯定有

很多的大船啦？可以周游世界啊！"

　　小飞（急）："你可真笨，不是那样的啊！是网络，是连接电脑的 Internet 啊！"

1.5　动画片类型

　　动画片有广义和狭义两个概念。广义概念的动画片，有一个专用名词"美术片"，只要不是用实拍的方法得到的活动图像都包括在内。狭义的动画片，把采用木偶、剪纸、折纸等材料制作的活动影像排除在外，特指绘画类动画。根据制作材料和技术工艺的不同，广义动画片可分为动画片（狭义）、木偶片、剪纸片、折纸片等类型（图 1-25）。随着科技的不断进步，人们不断发现适合于动画的新材料、新技术、新工艺，不断有新的品种出现，如铁丝动画、泥偶动画（《小鸡快跑》）等，使动画片的片种、样式更加丰富，具有更强的表现力。不过现今居于主流地位的，还是绘画类动画。

（a）水墨动画片《小蝌蚪找妈妈》

（b）动画片《过猴山》

（c）剪纸片《抬驴》

（d）剪纸片《狐狸打猎人》

（e）折纸片《小鸭呷呷》

（f）木偶片《假如我是武松》

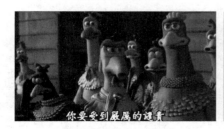
（g）泥偶动画《小鸡快跑》

（h）素描动画《种树的人》

（i）沙动画《天鹅》

图 1-25　各种类型的动画片（从制作材料和技术工艺来分）

　　根据功能，即使用价值，动画片可分为"娱乐性"和"实验性"两种，即娱乐片（又称商业片，以好莱坞和日本为代表）和实验片（又称艺术片，以加拿大、欧洲等为代表）。

实验片多以短片为主，也有长片，如与真人结合拍摄的《迷墙》。娱乐片以在商业媒体播出、赚取商业利润为主要目的，实验片则以艺术探索和业务实验为主。当然，这只是一种约定俗成的说法，从逻辑上讲则经不起推敲。两者并不是水火不容的，有些以商业演出为目的的动画片，也具有很高的艺术价值，并不是说商业片就没有艺术性。

　　按不同的空间形式（图1-26），动画片可分为平面动画片（如《狮子王》《埃及王子》《木偶奇遇记》等）、立体动画片（如木偶片、泥偶片等）。计算机生成的虚拟动画，既可以是平面动画，也可以是三维立体动画。三维动画片如《虫虫特工队》《怪物史莱克》《玩具总动员》《海底总动员》《鸟！鸟！鸟！》等。计算机还可以用来制作将二维图像合成到三维空间的动画片，如《谁陷害了兔子罗杰》。

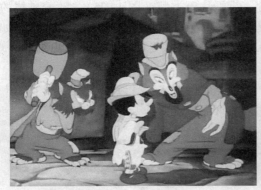
平面动画片《木偶奇遇记》

立体动画片《半夜鸡叫》（木偶片）

计算机三维动画片《鸟！鸟！鸟！》

图1-26　动画片的种类（从空间形式来分）

　　按照媒体传播形式，动画片可分为影院动画、电视动画和网络动画。

　　按照制作长度和播放特点，动画片可分为动画长片、动画连续剧、动画系列片和动画短片（图1-27），这是在编剧创作中比较实用的一种分类。其中动画长片在国内主要是影院动画片，时长大多在80分钟到120分钟之间。动画系列片与动画连续剧的区别在于，动画系列片基本是一集讲述一个故事，两集之间没有必然的情节联系，如《樱桃小丸子》《猫和老鼠》，而动画连续剧的情节则是前后连贯的，如《葫芦兄弟》。目前动画系列片或动画连续剧单集时长多在11分钟或22分钟，或者是5分钟或7分钟，由于播出时间的限制，时长规范执行起来很严格。动画短片的时长没有明确限制，3分钟、5分钟、10分钟等都可以，通常不超过30分钟，实际上，长度超过20分钟的也比较少见。

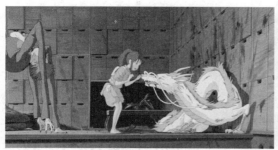
动画长片《千与千寻》

动画连续剧《葫芦兄弟》

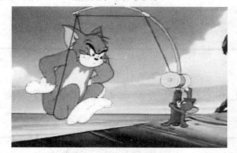
动画系列片《猫和老鼠》

动画短片《新装的门铃》

图 1-27　动画片的种类（从制作长度来分）

思考与练习

1. 你认为电影剧本是供拍摄用的，还是供阅读用的，或者两者可以兼得？

2. 剧本的特点是什么？写剧本时应注意哪些问题？动画剧作又有哪些需要注意的问题？

3. 动画时空有什么特点？从你喜爱的动画片中，找出一部体现动画时空特点的影片，分析其剧本创意。

4. 从动画片中，找出几部从动物或其他角色（非人类）的视角出发叙述故事的影片，将其与从人类视角出发叙述故事的影片作对比，谈谈思维方式有什么差别。

第2章

剧本写作与格式

> **本章提要**
>
> 　　本章主要讲述从剧情创意到剧本创作的几个阶段，以及文学剧本、分场景剧本、分镜头剧本的写作格式。

　　写剧本，首先要找到一个好的创意，然后经过精心的组织和构思，完成剧本。在创意阶段，有了好的创意之后，要具体化为一个故事大纲，如果是电视连续剧或者是电视系列片，还要有更具体的分集梗概。最终的完成剧本，有几种常见的格式：文学剧本、分场景剧本、分镜头剧本。

2.1　剧本写作的阶段

2.1.1　剧情创意

　　创意源于何处？

　　可能来自你直接的生活体验，你成长中某段难以磨灭的记忆，或者周围朋友的经历。要想故事新颖、真实感人，就要有一种喜欢探索的精神，还要经常记笔记，仔细观察一些细节并且将其记下来。一旦延迟，便可能会漏掉重要的细节，或者去美化或捏造细节。人的记忆力是有限的，最好不要全凭记忆。

　　在记笔记时，要有所选择。选择体现的是作者的功力。要只把最适合发展成剧本的那些故事记下来，不必死死地把人物的所有生活琐事一字不漏地记下来。一个关于少年离家出走的故事，就包含着一个好电影故事的基础。不过这个故事本身只能作为一个跳板，接着必须要深入到可能迫使这个少年出走的他的家庭境况中去。以后，也许可以从这个主题中引出一个父母离异的戏剧性事件，最后也可能以同出走毫无关系的问题结束。

　　可能一出戏剧、一篇短故事、一本漫画书打动了你，如果剧情不需要做大的改动，那它的主题、梗概、戏剧纠葛和人物性格便是现成的。

　　或者，小说、戏剧甚至电影本身为我们提供了一个故事的萌芽。这跟剽窃抄袭是两码事。关键不在于主题出自何处，而在于如何去处理。据说莎士比亚大部分设想都是从别人那

儿来的，他的《亨利五世》大部分取材于华林茜德的《编年史》。可只有少数人知道华林茜德，莎士比亚却永垂不朽。

许多编剧推荐过这样一种方法，那就是在读一本小说的时候，读到中间时停下，把它放到一边，然后试着设想一下矛盾纠葛会怎样运转。在许多情况下，设想的故事结局竟同原书完全不同，于是就有了一个新故事。也可以在看电影或者看戏时试试同一方法，试着根据自己的想法去发展剧情或预料结局，运用这个办法可以积累许多新故事。

报刊、互联网的文章也是一个取之不尽的故事来源。尤其是新闻版，随时都有与人有关系的新鲜故事。不过，一般常常把新闻用作转向另一个故事的跳板，研究它的来龙去脉，再加以引申发展，比如电视剧《渴望》就由一个抱错孩子的新闻所引发。

英国戏剧理论家威廉·阿契尔曾说：

"在许多情况下，一位剧作家几乎很难说清，一个剧本的萌芽最初是以什么形式浮现在他的脑海里的。启示也许来自报上一条新闻，也许来自街上看到的一桩偶然事件，来自一次动人的奇遇或者一件可笑的倒霉事，来自熟人口中一句随意的闲谈，或者来自从远古历史中遗留下来的一鳞半爪的古话和传说。同时，原来的创作萌芽，不管他是什么样子，在剧本最后写出来之前又常常会变得面目全非。"[1]

一位剧作家曾给英国戏剧理论家威廉·阿契尔来信说：

"我的经验是，谁也不会去深思熟虑地选择一个主题。你清醒地躺着，或者正在走路，突然脑子里会闪过一个对比，一句脱俗的讽刺语，一件具有某种普遍意义的旧事。你的头脑围着它酝酿着，这样，就产生了你的剧本的萌芽。"[2]

而美国的南希·贝曼在《准备分镜图——动画编剧与角色设定》中，提出了另一种创作方法——自由联想。具体方法是，首先在条格纸上分出4栏。

第一栏是角色列表。动画角色是人、动物、植物，还是矿物？还是一个无机物和有机物的结合体？不必局限于真实世界中存在的物质。任何人或任何事物都可以成为动画角色，用一两个词对其进行描述，而不要写长篇大论式的人物传记或背景故事。可以列出多个词汇清单分别描述角色的能力和外形。它会飞、会游泳吗？它会跳踢踏舞、会唱歌剧吗？它有羽毛、鳞片吗？还是全部都有？尽可能多地写下你能想到的各种情况。列出所有想法，不管它们看起来有多么奇怪，在这个阶段不要丢掉任何一样东西。通过"自由联想"建立初步构想，一定要有创造性和娱乐性。

故事在哪里发生？在第2栏写下故事可能发生的地点。这些地点可以是虚构的，其范围大小可以各不相同。比如人体内的分子世界，或者是否可以把角色放进冰箱里，放在一只狗的背上，放进抽屉里，放在床下面，放在法国，放在月球上，或是海底世界？那就要看看这个地点能否引领你想到另一个地点或能使影片更加有趣的角色。

在第3栏写下情景和职业。生日宴会、婚礼、葬礼、越狱、外星诱拐、去看牙医的路上、正在备餐、舞会，小偷、牧羊人和保险推销员……都是很好的点子。

接下来，在第4栏写下可能的戏剧冲突。这些角色的弱点是什么？他们的父母是否赞同他们的所作所为？其中一个角色是否遇到危险？他在寻找什么东西吗？

[1] 威廉·阿契尔：《剧作法》，中国戏剧出版社，2004，第19页。

[2] 同上书，第23页。

现在，把角色、地点、情景和冲突列表中的词综合起来，组成简短的句子，看看哪些能结合成画面故事。我们可能会从某个词中获得灵感，或使用4栏中的全部内容。在做这件事的时候，故事就已经开始成形了。下面这个故事大纲就是用4个样本清单组合起来的。

角色：蔬菜（番茄、洋葱、茄子）。

地点：冰箱。

职业：小偷。

情景：一群蔬菜罪犯决定在它们被炖之前从冰箱里越狱。

冲突：它们命悬一线（待在冰箱里），下锅烹调就是它们的死刑。

此外，"正常"的角色被放进一个新奇的故事情节中，就会变得非常有趣。可以设想"假如……会怎样"来试验。假如相爱的夫妻来自两个不同的种族会怎样？假如它们是一只运气不好的绵羊和一只凶猛的狼会怎样？假如一只绵羊嫁给一只牧羊犬会怎样？这些对立的角色会创造出怎样的故事和冲突呢？[①]

当狼和羊成为好朋友会怎样？这就是日本动画片《暴风雨之夜》（又名《翡翠森林：狼与羊》）的故事。

在暴风雨之夜，小羊咩咩闯入了阴暗的山间小屋躲雨，他发现小屋里还有个一同避难的伙伴。虽然看不到对方，但是他们发现彼此有许多共同点，越谈越觉得对方是和自己情投意合的同类，于是从陌生人变成了好朋友，相约第二天要一起去野餐，确认身份的暗语是："暴风雨之夜"。结果赴约的时候，小羊咩咩才发现对方竟然是只大野狼！

不过小羊咩咩与野狼卡布终究还是依照约定建立了友谊。他们开始偷偷见面，秘密交往，但被各自的族群发现了，并被各自族群惩罚，而且这两个族群发誓要追杀这两个叛徒。他们只好翻越大雪山，逃到山对面的世外桃源翡翠森林。饿着肚皮的野狼，拼命地压抑着想要吃掉小羊的欲望。在翻越大雪山的时候，卡布与追来的狼群搏斗，遭遇了雪崩，卡布失忆了，咩咩则来到了翡翠森林。春天来了，咩咩被一只野狼抓住要吃掉，咩咩发现正是卡布。最终卡布记起了咩咩，他们一起在翡翠森林生活下去。

这是一个有点类似"罗密欧与朱丽叶"的动物故事，讲述好朋友之间的友情。

不管通过哪种方式，当手头有了一个可行的故事之后，就在此基础上写出一个剧情梗概，不断进行完善、修改，再逐步细化，写出整个剧本。

在创意阶段最重要的内容就是故事梗概。如果不是电影，而是连续剧或系列片，还要有更详尽的分集梗概。本书中为了便于与分集梗概区分，将一个故事的总的故事梗概称为故事大纲（也有作者在故事梗概的基础上，进行进一步的细化，增加更具体的情节起伏，以此来作为故事大纲）。

1. 故事大纲

在正式创作剧本之前，一般先要有一个故事大纲。故事大纲是构思的底本，以便创作者进一步细化、加工。另外，也可以将故事大纲给投资者、制片人看，先获得他们的认可，然后在故事完善之后再开始剧本写作。故事大纲只是扼要地表述故事冲突和主要人物之间的关

① Nancy Beiman：《准备分镜图——动画编剧与角色设定》，人民邮电出版社，2008，第7-9页。

联，通过故事大纲可以反映出未来剧本中心事件或故事内容的大致轮廓。不同编剧对故事大纲写作有不同的习惯，有的人写得较为粗略，有的人写得较为详尽。

作为未来影片剧本总体设计的故事大纲都包括哪些内容，含有哪些剧作元素呢？

首先要确定的是未来影片剧本的主人公，是一个还是两个。《天空之城》中的主人公是巴斯和希达；《城南旧事》影片里的主人公是小英子；《大闹天宫》中的主人公是孙悟空；《黑猫警长》中的主人公就是黑猫警长。有的影片很难确定主人公是谁，如《饮食男女》中可以作为主人公的有名厨老朱师傅及他的三个女儿。

主人公有了，然后要确定故事的主要走向和总体构思，确定主要事件，即故事内容的大致轮廓。如美国影片《克莱默夫妇》中的主要事件是乔安娜离家出走和乔安娜与丈夫特德为争夺儿子比利的抚养权打官司；再就是乔安娜出走后，特德与比利之间所发生的几件事，如比利摔伤，特德抱他去医院等。有些主要事件往往不是由一件或两件事构成的，而是一个较为复杂的事件系列。接下来在故事大纲中要确定的是主要情节线：是简单情节线还是复杂情节线及其发展的轮廓。

故事大纲应当体现出未来剧本与影片的样式与叙事风格，比如是喜剧片、悲剧片还是正剧片；是抒情的叙事风格，还是戏剧式的叙事风格等。样式与风格都是使剧本与影片达到艺术的和谐与统一所不可缺少的。如果在故事大纲里没有明确的样式与风格，只写出一个动人的故事，结果会很不妙，将会为此付出大量的劳动，一次次去修改剧本。

在写故事大纲时，一般是按未来影视文学剧本与影片情节结构的时空要求来叙述，而不是按照事情发生的时间顺序来叙述，故事大纲是未来影视文学剧本的一个浓缩体。

例如《大闹天宫》的故事大纲。

猴王在花果山带领群猴操练武艺，因无称心的武器，便去东海龙宫借宝。龙王许诺，如果猴王能拔出龙宫的定海神针——如意金箍棒，就奉送给他。当猴王拔走宝物后，龙王反悔，并去天宫告状。玉帝采纳了太白金星的主张，诱骗猴王上天，封他为弼马温，将他软禁起来。猴王知道受骗后，一怒之下返回花果山，竖起"齐天大圣"的旗帜，与天宫对抗。玉帝发怒，命李天王率天兵天将捉拿猴王，结果被猴王打得大败而归。玉帝又接受太白金星的献策，假意封猴王为"齐天大圣"，命他在天宫掌管蟠桃园。一日，七仙女到蟠桃园摘桃，猴王得知王母娘娘设蟠桃宴请了各路神仙，唯独没有请他，于是火冒三丈，大闹瑶池，打得杯盘狼藉。他独自开怀畅饮，又吃了太上老君的金丹，搜罗了所有的酒菜瓜果，回花果山与众猴摆开了神仙酒会。玉帝暴怒，下令捉拿猴王。在与二郎神的交战中，猴王中了太上老君的暗算被擒。太上老君送他进炼丹炉，结果他不但没被烧死，反而更加神力无比。猴王奋起反击，把天兵天将打得落花流水，吓得玉帝狼狈逃跑。

从本故事大纲中可看出以下几点。

人物关系：主人公——猴王，其他主要人物如龙王、玉帝、太白金星、李天王、二郎神等，形成了以猴王为中心的人物关系。

主要事件：猴王与以玉帝为代表的天庭统治力量的矛盾与对抗。玉帝以欺骗手段变相软禁猴王，猴王得知真相后大怒，因而大闹天宫。

情节结构：单线推进，顺序叙事。

风格：是一种较尊重原著的正剧风格。

需要注意的是，故事大纲一定是结构完整的。这和我们经常在电影简介、宣传材料上看

到的"预告片式"故事梗概，有很大的区别。"预告片式"故事梗概是不完整的，为了影片宣传的需要，只表述故事情节的开端部分，交代人物和故事背景，点出核心剧情，往往故意不交代高潮和结局，卖个关子，以便营造悬念吸引观众去影院观看。

2. 分集梗概

如果是连续剧或系列片，情节比较复杂，就要写分集梗概。分集梗概更为详细，许多情况下，分集梗概是在故事大纲的基础上写成的，也有的不写故事大纲，直接写分集梗概。要使每一集的内容大体相当，要在每一集中落实一个重点事件或中心事件，明确该事件在总体情节中的位置、作用。先有一个分集概述，进行权衡比较之后，各集分量大致平衡，再具体写作每一集。

写分集梗概，目的在于反复完善全剧整体构思，提出每一集要完成的叙事重点、主要人物的重点行为及其情感侧面。一般情况下，分集梗概不可能一次完成，而是要前后照应，反复修改，这实际上是一个编织全剧情节的过程。示例见第 8 章中《邋遢大王奇遇记》的分集梗概。

2.1.2 剧本创作

在创作中，有的是以剧作家的个人创作为主，尊重作者的创作个性。作者在听取各方意见后，完成整个剧本的创作，如果还达不到要求，可以再请人帮助修改，直到满意为止。剧本有时要经过多人的创作、修改，修改的时间较长；而有时是由许多人分工完成，有人专门编故事，有人专门润色台词，有人专门添加笑料。分工明确，如同在工厂里生产产品一样，好莱坞常用这种方式。

2.2 剧本格式

剧本包括文学剧本、分场景剧本、分镜头剧本，这三种格式一步步逐渐细化。而目前编剧常用的是分场景剧本。人们通常说的剧本一般也是指分场景剧本。在具体创作中，这几种剧本的格式也不是固定不变的。

2.2.1 文学剧本

文学剧本用文字表述和描绘影片的内容，从格式上看类似于小说。剧本创作一般是从文学剧本开始的。但剧本要用电影的方式来思考，剧本是为了拍摄用的，而不是为了阅读。剧本要能看、能听、突出画面感，要考虑到蒙太奇技巧的运用，注意时空的变换，使文字描述具有镜头感。

文学剧本在苏联十分普遍，包括当年的中国。故事片、动画片都是如此。在上海文艺出版社 1981 年版的《美术电影剧本选 1949—1979》中，我们可以看到当年动画片《大闹天宫》《没头脑与不高兴》《过猴山》都采用了文学剧本，它兼顾电影视听特点和文学的可读性。

2.2.2　分场景剧本

　　场景，也叫场面，是构成影视剧情节发展过程的基本单位，原为戏剧用语，从演员陆续上场到演员全部下场，出现空场为止称为"一场"。由若干场戏构成"一幕"戏。幕是情节发展的一个大段落，拉开舞台大幕一次为一幕。由若干幕戏构成整部戏。在影视中，同一地点、同一时间发生的事件为一个场面。如果事情发生的地点变了，或者还是原来的地方，但时间变了，都是另一场戏。

　　分场景剧本，是以场景来划分剧本段落，采用文字手段把内容场次化。人们通常说的剧本一般指分场景剧本，它是一个故事从文学剧本到分镜头剧本的过渡。有的创作者不写文学剧本，而是直接写分场景剧本。通过分场景剧本可以一目了然地看出场面或各场戏的进程，便于理解全片或部分段落的画面构思、场景安排，改起来也比分镜头剧本方便、快捷。

　　美国、欧洲、日本等主要电影大国，大都采用分场景剧本，而不采用文学剧本。目前中国也基本采用这种格式。

　　分场景剧本并没有固定的格式，不过，都要分场来写，而小说是分段落来写的。在每一场中，一般都先标明场号、地点、时间（日景或夜景）及时空类别，比如是内景还是外景，闪回、想象等也要注明，然后再叙述人物的动作和行为。

　　案例：《千与千寻》（图 2-1，据影片整理）。

1. 飞驰的汽车　日　内

　　车上是千寻一家三口，小千寻斜躺在后座上，手里拿着同学送的一束花，里面插着卡片。

　　爸爸一边开车，一边说："千寻，千寻，就要到了。"

　　妈妈："果然是乡下地方，看来买东西都要到邻村才行。"

　　爸爸："住下来就会习惯了。看，那儿便是小学了，千寻，你的新学校啊。"

　　妈妈："很漂亮的学校呢。"

　　千寻透过车窗望了一下，吐舌头做鬼脸，然后重新躺下说："还是以前的学校比较好。"

　　"啊，妈妈，花快要枯萎了。"千寻着急地把花拿给妈妈看。

　　妈妈："都怪你一直握得太紧，回家后加点水便没问题了。"

　　"第一次收到花，竟然是离别的花，太伤感了。"说着，千寻的眼泪禁不住流下来。

　　妈妈："你生日时，不是收过玫瑰花吗?"

　　"那是一朵花，不是一束花呀。"

　　卡片落下来，妈妈拾起来递给千寻："卡片掉了。"妈妈接着说："开窗吧，提提精神，今天会很忙。"

　　窗户打开。窗外，一辆辆汽车、电线杆、树木一跃而过。

2. 岔路口的大树下　日　外

　　汽车开到柏油路与乡镇土路的交界处，停住。

　　爸爸："咦，好像走错了路，奇怪……"

妈妈："不是那边吗？看！"

顺眼望去，浓密的树林远处，是一片房子。

"角落里的蓝色房子。"

爸爸："是它了，多走了一个路口。"

"沿这条路走，也该能到吧。"

妈妈："不要！你就是常常这样迷路的。"

爸爸："走走看吧。"

千寻一直盯着路边一些小房子似的东西，忍不住问："那些像房子的是什么？"

妈妈："是石祠，是神明的家。"

汽车顺着乡间小路向前开去。

3. 路上　日　内

汽车里，千寻："爸爸，没问题吧？"

爸爸："包在我身上。"

妈妈："千寻，坐好。"

汽车在路上奔驰，不停颠簸。

妈妈："你开车小心啊。"

突然，出现一个隧道。

"隧道？"爸爸惊呼，紧急刹车。

4. 城门下　日　外

爸爸下车。

妈妈："这建筑物像是什么？"

爸爸："像是城门。"

妈妈："老公，我们回去吧。"

千寻放下花，下车。

妈妈："真没办法。"

爸爸摸着墙："原来是用灰泥造的，相当新的建筑物呢。"

千寻发现树叶在被吸进隧道："风被吸进去了。"

妈妈也过来，问："怎么样？"

爸爸："我们走走看吧，可以通往那边。"

千寻："我不要在这里，爸爸回去吧。"一边拉爸爸回去。

爸爸："千寻真胆小，去看一看吧。"

妈妈："搬家公司的货车已经到了。"

爸爸："已经交了钥匙给他们，自然会全部弄妥的。"

妈妈："话虽如此……"

千寻："不行，我不要去。回去吧，爸爸。"跑回车边。

爸爸："过来吧，没事的。"

千寻："我不去！"千寻看看旁边的石人，十分害怕。

妈妈："你回车内等我们吧。"

爸妈向城门洞里走去。

"妈妈！"千寻急得跺脚，"等我！"千寻也跑了进去。

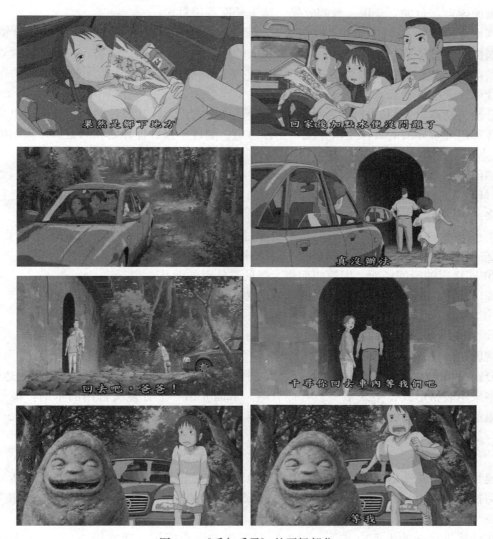

图 2-1　《千与千寻》的开场部分

一个 10 分钟的短片大约需要多少字呢？不同类型的剧本之间有较大的差别，也与剧本是否简练有关。通常一分钟需要 200～400 字不等。一般对话较多的片子，每分钟需要的字数较多，动作性强的每分钟需要的字数相对少一些。

2.2.3　分镜头剧本

分镜头剧本，是将影片的文学内容分切成一系列可以摄制的镜头的一种剧本。镜头，是指摄影机或摄像机一次开机到停止拍摄所拍得的一段连续画面。分镜头剧本是导演的一项重要工作，因而也称为"导演剧本"。分镜头剧本格式，编剧不一定要完全掌握，但对于动画

片的创作而言，编导合一的情况较多，了解一下很有必要。

分镜头剧本有两种：文字分镜头剧本和画面分镜头剧本。

文字分镜头剧本是将剧本内容通过分镜头的方式诉诸文字，内容包括镜头号、景别、摄法、画面内容、台词、音乐、音响效果、镜头长度等项目。

画面分镜头剧本，也称为"故事板"，是动画片特有的以画面及文字示意的分镜头剧本。根据文字分镜头剧本，画出全片每个镜头的连续性的小画面，画面内包括环境背景、人物活动范围、起止位置和摄影镜头处理等项内容，并对每个画面注明人物感情、动作、台词、音乐及音响等要求。

分镜头剧本以人们的视觉特点为依据划分镜头，它是为影片设计的施工蓝图，也是影片创作各部门理解导演的具体要求，统一创作思想，制订拍摄日程计划和测定影片摄制成本的依据。

如何将一个事件用一系列镜头表现出来？将动作分解，然后剪接在一起。比如，要表现"汽车轧死人"这个不幸事件，如何拍摄？可以拍摄几个镜头，并按照以下的顺序把它们剪接起来。

① 汽车来往的街道：一个背向摄影机穿过街道的行人，一辆汽车驰来把他遮住了。

② 很短的闪现镜头，司机刹车时一副惊骇的面孔。

③ 同样短的瞬间场面，因惊叫而张大嘴的被轧者的面孔。

④ 从司机的座位俯拍，在转动的车轮旁边的两条腿。

⑤ 因刹车而向前滑动的车轮。

⑥ 停止不动的车旁的尸体。①

这就是一个比较粗略的分镜头。

分镜头格式并无行业统一标准，不同的制作机构有自己的分镜头格式和画面表达方法，但大多采用表格形式，格式不一、有详有略。下面介绍一下分镜头常用的术语：镜号、景别、摄法及效果提示、具体画面草图或示意图、内容提示、镜头长度等。

1. 镜号

镜号标明某镜头的排号，一部或一集的镜号应该是连续的，中间尽可能不出现断号，一般用阿拉伯数字 1、2、3、4 等表示。借用的镜头也要有自己的镜号，标出"同×××镜"，便于查找。

在计算机动画的生产方式下，镜号应有明确的字头标记，通常用 26 个英文字母，如"A001""A002""A003"，以避免处理画面时文件名重号。

如果在修改中增加了镜头，把后面已经排好的序号再修改一遍比较麻烦，可以在增加的地方，用给前面镜头的镜号加后缀字母的方法为增加的镜头标镜号。如在后面增加了两个镜头，可以标注为"A351a""A351b"。

在分镜画面中，同一镜头里关键动作的提示画面（POS）的标注，既要标明它所属的镜头，又要表示出先后的次序，如标为 A351-1、A351-2 等，这样就不会与标示镜头的"A351a""A351b"相混。

① 普多夫金：《论电影的编剧、导演和演员》，中国电影出版社，1980，第62-63页。

如果在分镜时不是按次序分的，而是先分了其中的某一段落，然后再分前面的段落，那么，就要估计出前面大概的镜头数，以百为单位给前面空出镜号。比如前面估计有 40 个镜头，就要从 H101 开始。

2. 景别

景别是标明各场景镜头远近的处理方法，如"远景""全景""中景""近景""特写"等，作为拍摄时对镜头处理的提示。一般在写分镜头剧本时，可以将它们简写为"远""全""中""近""特"等。远景指表现广阔场面的画面，如自然景色、盛大的群众活动场面；全景指表现成年人的全身或场景全貌的画面；中景指表现成年人体膝盖以上或场景局部的画面；近景指表现成年人体胸部以上或物体局部的画面；特写指表现成年人体肩部以上的头像或某些被摄对象细部的画面。基于这几种基本景别，约定俗成还有大远景、大全、小全、中全、中近、近特、大特等更细致的划分。

在动画片中，由于画面设计草图能够明显地体现出景别，因而分镜头时往往省略了景别的标注，但如果文字分镜头和绘图不是由同一个人来完成，就要把景别标注清楚，使绘图人员能够领会编导的意图。

3. 摄法及效果提示

"摄法"是指镜头的角度和运动，如镜头的俯、仰，以及推、拉、摇、移、跟、升、降、甩等。

镜头的角度有平、俯、仰，以及正、侧、反几种。仰拍镜头，对象显得高大、雄伟；俯拍镜头，对象显得渺小。

镜头的运动。推，指摄影机沿光轴方向向前移动拍摄，画面效果是同一对象从远到近或从一个对象到另一个对象的变化；拉与推相反，是摄影机沿光轴方向向后移动拍摄，可以使画面产生逐渐远离被拍摄的主体或从一个对象到更多对象的变化；摇，在拍摄中，摄影机位置不动，只有机身做上下、左右、旋转等运动；移，摄影机沿着水平面做各方向的移动拍摄；跟，摄影机跟随运动的被摄物体拍摄，有推、拉、摇、移、升、降等跟拍形式。升、降，摄影机做上下运动拍摄，有垂直升降、弧形升降、斜向升降和不规则升降。

抖晃、淡入、淡出、闪白等特殊效果，也要有相应的文字提示，因为分镜画稿是没有颜色的，也不可能画得那么细。

4. 具体画面草图或示意图

图中要确切体现出角色、背景、景别、视野、朝向等全部画面要素，以及细节的安排。有推、拉、摇、移处理的画面要标清起幅、落幅的画面范围和移动方向。起幅指运动镜头开始的画面，落幅指运动镜头终结的画面。大于一幅画的画面要画全并标清大致相当于多少个标准画面的宽度或高度。若是慢推（拉）移景的，或者是接前镜继续推（拉）的，也要标出"慢推（拉）移景""接前推（拉）"。

如果画面有光源，要标清光照方向，并大致画出光源在人物身上形成的阴影。

画中有人物走动的，要标清出入画面位置、起点和终点位置等，有物体运动的也要同样做出标注。

人物动态比较复杂或需要特别规定动作变化情形的，要画出关键动作画面。

5. 内容提示

内容是指画面中人物的动作和对话（也包括画外音），有时也把动作和对话分开，列为两项。故事发生的时间，比如在白天还是夜里，这会影响到光照，也要写清楚。

有的分镜头内容提示比较简单，只提示动作主体是谁、做什么动作及大致的快慢等，给原画创作留的空间比较大。有的分镜头动作提示则相当确定精细，以保证导演对人物动作的具体控制。这种情况要求动作的次序和大致时间都要标出，分镜动作提示的精确对于合作时间不长、默契不够或创作习惯不同的原动画创作集体有特别的意义，有助于防止和消除原动画工作中可能会出现的随意发挥或对导演意图曲解等问题。分镜越细，控制程度越高，中后期的效率越高，整体性越强。

6. 镜头长度

这是对该镜头时间的大致估计。在电影分镜头稿本中，时间用该镜头所需的胶片长度表示，一般是以英尺或米来计算，英尺与米的余数用格来表示。16 个画格为一英尺，52 个画格为一米，为了精确表明镜头长度，有时需要注明格数。而在电视分镜头稿本中，直接用拍摄一个镜头所需的时间表示，如几秒、十几秒以至几十秒。

7. 音乐、音响和动效提示

对于需要特别强调的音乐、音响和动效配合应该做出明确标注，以确保后期创作人员能够保证落实。只是一般处理的音乐、音响和动效不必标出。

在动画片的实际创作中，有些导演分镜头做得不是十分详尽，留下即兴创作的空间。分镜头做得越详细，对影片的控制能力越强，在创作中越不容易走样。

回头看一下前面提到的"汽车轧死人"的不幸事件，分解镜头已经列出了分镜头稿的基本要素。在这里，①②③④等序列号是镜号，镜号后是拍摄的内容，并且还有关键部分的说明。如拍摄方法的说明："从司机的座位俯拍"；也有时间的说明："很短的闪现镜头""同样短的瞬间场面"；以及景别说明："惊骇的面孔""被轧者的面孔"，表明要用特写。如果将每一个镜头的摄法、景别、镜头长度等加以细化，就是一个十分详细的分镜头稿了。

该事件可以做出以下文字分镜头稿。

镜　号	景　别	摄　法	内　容	音　乐	音　响	长度/秒
1	全—中	推	外景　汽车来往的街道。 一个行人背向摄影机穿过街道，一辆汽车驶来把他遮住了。		紧急刹车声	5
2	特	切	司机刹车时一副惊骇的面孔。			1
3	特	（从司机座位）俯拍/切	因惊叫而张大嘴的被轧者的面孔。			1
4	特	切	在转动的车轮旁边的两条腿。			3
5	特	切	因刹车而向前滑动的车轮。			4
6	近	摇	停止不动的车旁的尸体。			6

案例 1　文字分镜头剧本：电视剧《贫嘴张大民的幸福生活》（部分）。

镜　号	景　别	摄　法	内　容	音　乐	音　响
1	特 全	下摇 拉	1. 内景　张大民的家 张大妈在外屋擦冰箱，擦钟表，擦亡夫的相框。从这里也可以看到炒菜的张大雨和切菜的张大雪，还可以看到在屋里埋头温习功课的张大国。屋子狭窄，陈设简陋，却非常整洁。炒菜的声音很响。	音乐起	炒菜声
2	中	切	张大雨（大声）：妈！几点了？ 母亲：还差半个钟头……来得及。		
3	近		张大雨（冲张大雪）：你愣着干吗？还不快宰了它！ 张大雪：我，我……姐，还是你来吧。		
4	特		她拎着菜刀，胆怯地看着在大盆里游来游去的鲤鱼。		
5	近		张大雨（冲里屋）：大国，帮帮大雪，把它宰了。		
6	中		张大国迷迷瞪瞪走过来，接了菜刀，东张西望。 张大国：宰谁？宰谁？		
7	特		他差点踩到鱼盆里，吓了自己一跳。		
8	近		张大雨：宰你，眼睛呢？		
9	中		张大国清醒了，指着鲤鱼，看看大雪，看看大雨。 张大国：是它吗？肯定是它？你们都离远点儿，瞧我的。		
10	特		鲤鱼脱手，在厨房里乱蹦。		
11	中		母亲用洗菜盆端着七八个老式的玻璃杯，一边躲闪，一边摇头。		
12	中	摇	张大国像抓兔子一样抓那条鱼，大雪使劲向后躲。大雨没耽误炒菜，伸出一只脚，把鱼踩住。		
13	特		张大雨：我让你蹦……我拿花生油炸你！		
14	中	跟	母亲：拿几张晚报垫上，别弄得哪儿都是鳞……刚收拾干净……老五！看刀，别切了手指头。老四，你胆儿小，别管了，去屋里把桌子支上，把凳子擦擦。（走出厨房，从小院里回过头来）老二，炒木耳别忘了搁盐。听见了吗？ 张大雨（画外音）：不放心，你自己来！		
15	中	摇	母亲愣了一下，推开小院的门，走出去。		

（刘恒《贫嘴张大民的幸福生活》，摘自陈晓春《电视剧理论与创作技巧》，北京大学出版社，2003，第100页）

动画分镜与实拍分镜有很多共同点，基本规律是一致的，实拍分镜的一些方法，也可以借鉴。不过动画的画面分镜更细致，实拍分镜在绝大多数情况下不必逐个镜头画出草图，而动画片的画面分镜头剧本，却必须要逐个画出，而且是不能太草的草图。每个镜头的画面要深入到全部细节，实拍中摄影师在画面处理上会想到一些导演没有想到的处理方法，但在动画片的画面分镜头中已经限制了画面处理的有关问题和细节。这就要求在分镜的时候，要像摄影师那样思考画面处理的细节。

案例 2　画面分镜头剧本：动画短片《追》分镜初稿。作者：母健弘。该短片曾获
2010 年第六届中国国际动漫节"美猴奖"（后改为"金猴奖"）最佳学生动画奖。

镜　头	画　面	内　容	音　效
1		（全景，镜头下摇）早上，城市。人来人往的街道，行人匆匆而过。	人流声
2		（近景）一个中年男人在街边的包子铺买包子。	
3		（俯拍远景）男人接过包子。	
		（俯拍远景）男人转身坐在台阶上吃包子。	
4		（低平拍，狗的主观镜头）行人不断走过。	

续表

镜　头	画　　面	内　　容	音　效
5		（中景）男人坐在台阶上吃包子。	
6		（近景）男人向旁边一瞥眼。	
7		（中景，男人的主观镜头）一只流浪狗。在旁边的垃圾桶边找吃的。狗用鼻子翻着废纸，没有找到什么可吃的东西。	
8		（近景）男人停下咀嚼，看手里还有最后一口。	
9		男人将包子一扔。	
10		（近景）包子被扔在狗旁边。狗先吓了一跳，嗅后吃掉。狗抬头看。	

续表

镜 头	画　面	内　容	音　效
11		（狗的主观镜头）男人起身离开。	
12		（中景）男人来到报摊。	
13		（近景，俯拍）男人拿了报纸，回头，一愣。小狗坐在他的后面，摇尾巴。（从镜头上看，男人转身，现出坐在其身后的狗。）	
14		（特写）男人凝固的惊讶表情。	
15		（中景公园椅子）男人拿着报纸看，转身把报纸放在椅子上。男人斜坐在街边公园长椅上研究报纸上的信息。	

镜 头	画 面	内 容	音 效
16		男人在报纸的招聘信息上画圈、打对钩。 （镜头左移）趴在椅子边的狗入画。小狗大眼睛向上看着男人。	
17		（男人近景仰拍）男人画着什么。 画完双手交叉抱在胸前，很是满意。	
18		狗的一个眼睛上被画了一个红圈。狗摇头。	远远的笑声
19		（近景）男人转身坐在长椅上，看向远方。	

续表

镜　头	画　　面	内　　容	音　效
20		（远景）公园里男人和狗的背影。远处是高楼大厦。	
21		男人收拾起报纸。	
22		狗突然冲过来把男人手里的报纸叼走。	
23		狗嘴里含着报纸，摇着尾巴看男人。	
24		男人生气，追狗抢报纸。	
25		男人和狗在长椅周围追逐。	
26		男人摔倒在地上，拍地。	

镜　头	画　面	内　容	音　效
27		狗停住，回头看男人。	
28		男人和狗玩耍，翻滚，很开心。	
29		男人和狗平躺在草地上微笑着休息，阳光拂过他们的身体。一切都那么美好。狗坐在男人旁边，一只蝴蝶飞来，狗追逐蝴蝶出画。	
30		电话响了。男人坐起，伸了个懒腰，接电话。现出惊喜的表情，点头，看表，快速冲向公交车。	电话声
31		男人接着电话，冲进公交车。	
32		小狗睁开眼，抬头，看见男人已经上了公交车。而报纸落在草地上。狗叼起报纸，快速追过去。	

<div align="right">续表</div>

镜　头	画　　面	内　　容	音　　效
33		车门关闭，车开动。狗尾随车奔跑。	车门关闭的声音，车开动的声音
34		（摇镜头）公交车在街道上奔驰。狗在公交车后面追。	车开动的声音
35		狗嘴里含着报纸紧追公交车不放。	
36		男人坐在公交车最后一排，打电话（占镜头左半边）。 右边车窗外，狗在追逐。用了最快的速度跟着公交车。	
37		（狗右正侧45°）慢镜头，狗向左边奔跑（叠化镜头11、28，渐黑屏）。	
38		（切）突然，男人一惊，似乎想到："小狗在哪？"左寻右找，回头。	

镜　头	画　　面	内　　容	音　　效
39		狗在奋力地追赶。	
40		男人微笑地看着。	
41		狗正追逐着，突然大惊，报纸脱口。	急速的刹车声
42		（推镜头）一辆紧急刹车的小轿车。黑屏。	急速的刹车声
43		狗被撞飞。	
44		（镜头急推）男子震惊的表情。	

续表

镜 头	画 面	内 容	音 效
45		散落的报纸漫天飞舞。	
		其中一张报纸落在倒地的狗身上。	
46		（中景）公交车由左后方驶进画面，公交车刹车停住，男人快步往回冲向右前画面。往狗身边跑了两步，镜头停格。渐黑屏。	公交车刹车声

案例 3 《哪吒传奇》中"哪吒自刎"之哪吒重生的部分画面分镜头剧本。摘自当时的中央电视台动画频道网站。

　　本例中每幅画稿的格式是纵式的，其实也可以是横式的，如案例4，具体操作并不拘泥于某种固定格式。

　　案例4　《哪吒传奇》中"西歧来客"之逃离仙岛的部分画面分镜头稿。摘自当时的中央电视台动画频道网站。

中央电视台动画片部

需要注意：尽管动画编剧要有镜头思维，如果编剧对镜头语言的运用不够娴熟，就不要在剧本中进行拍摄方法的具体指导，比如摄影机位、运动方向、景别等，尤其是编导不合一的情况。不过在脑海中务必想到，并"看到""听到"将在银幕上所出现的一切，而且要在剧本中让导演感受到。有的人担心导演看不明白，而过多地进行技术方面的交代，剧本中到处都是叠化、远景、切、摇等专业术语。这种做法看起来考虑周密，有时反而是束缚了导演的手脚。

思考与练习

1. 创作一部影院动画片的故事梗概。
2. 创作一部动画短片剧本。
3. 动画片的分镜头剧本一般包括哪些内容？为上一题中的短片剧本作文字分镜剧本。

第3章

素材·主题·剧本定位

本章提要

　　本章主要讲述剧本创作的题材，剧本的定位，素材的源泉及素材的整理与组织，主题的设置、提炼及创新。

3.1　题材与剧本定位

3.1.1　题材

　　题材是剧本的内容要素之一，是"电影剧本所具体描写的主要事件或生活现象"；是"电影编剧在生活积累和材料研究的基础上，对素材进行选择、剪裁、提炼加工而形成的电影剧本基本内容。"①

　　题材还有一种含义，指剧本所反映生活现象的内容、性质和范围。对题材进行分类，按照不同的标准，有不同的分类方式。按照时代划分，有现实题材和历史题材。按照题材的来源，可分为改编题材和原创题材。按照所涉及的内容，可以分为校园题材、爱情题材、侦破题材、武侠题材、反腐题材、社会伦理题材、都市题材、军事题材、神话题材、童话题材、科幻题材等。这些只是一种习惯分法，界定并不严密。

　　1. 题材的选择，要受动画表现特点的影响

　　动画形象不是由真人演出，不受真人演出的限制，因而动画片对于一些超现实的题材，比如神话、童话、传奇性的民间传说等表现起来比实拍影视剧有着先天优势，超现实题材往往构成了动画片创作的重要部分，如中国的《大闹天宫》《哪吒闹海》《宝莲灯》《天书奇谭》《金猴降妖》《葫芦兄弟》，国外的《千与千寻》《幽灵公主》《狮子王》《玩具总动员》《虫虫特工队》《小鸡快跑》《怪物史莱克》《阿拉丁》《木偶奇遇记》等。

　　其中，神话故事往往以虚幻、离奇或非人间的故事曲折地反映人类的社会生活，表现真

　　①　许南明：《电影艺术词典》，中国电影出版社，1986，第143页。

善美与假恶丑的冲突，如《大闹天宫》《哪吒闹海》（图3-1）、《金猴降妖》（图3-2）、《葫芦兄弟》（图3-3）及《西游记》《封神演义》《哪吒传奇》等。

童话是幻想性质的故事，是从生活出发的一种艺术虚构，符合儿童富于幻想、喜欢用自己的想象来解释世界的心理特征，如《小美人鱼》《白雪公主》《灰姑娘》《卖火柴的小女孩》《没头脑和不高兴》（图3-4）等。

图3-1 《哪吒闹海》剧照

图3-2 《金猴降妖》剧照

图3-3 《葫芦兄弟》剧照

图3-4 《没头脑和不高兴》，"没头脑"和"不高兴"的行为恶果在童话中马上兑现

民间传说故事往往富有传奇性，人物特征鲜活，有代表性的是《阿凡提的故事》《花木兰》等。

寓言是一种带有劝喻或讽刺性的故事，篇幅一般短小，情节结构单纯，富于形象性和象征色彩，有时采用拟人化的手法，往往具有很强的思想性、教育性，如《鹬蚌相争》。

科幻题材不仅是好莱坞故事大片演绎视听奇观的重要选题，也是动画片演绎故事的天然题材，如《攻壳机动队》《蜘蛛侠》《机器时代》和动画版的《黑客帝国》等。

那么，动画片是否就只适合表现超现实题材呢？当然不是。

一般来说，由于动画不受现实世界物理法则的约束，也不为客观真实所束缚，在考虑一个选题时，人们首先要考虑：如果不做实质性的改动，这个剧本能否用真人拍摄？如果回答是肯定的，就得考虑这个选题是否恰当，毕竟"画"一部可以用真人来拍的影片是不值得的。影片要用动画表现，一般是为了实现实拍难以达到的某种情节或效果，因此往往首选超现实的影片（神怪片、童话片等），或者是为了达到现实生活的变形夸张等喜剧效果或者其他特殊效果等（如《樱桃小丸子》《灌篮高手》《蜡笔小新》等）。

当然，这并不意味着动画片只能表现超现实题材。只要抓住生活的脉搏和灵魂，采用适当的动画形式风格，表现日常生活的现实题材一样会大受欢迎。如高畑勋的《再见萤火虫》，影片采用沉郁凝重的抒情风格，通过第二次世界大战期间阿泰小兄妹俩由于父母在战火中丧生，相依为命却先后饿死的故事，对战争给平民带来的灾难进行了血泪控诉，对现实题材的表现具有震撼人心的效果。

随着动画技术的不断发展，动画剧本的内容也越来越多元化，各种题材、故事都可以找到适合的动画形式来表现。

2. 题材选择的时代性与民族性

题材的选择还受到时代文化思潮和观众民族审美习惯的影响。作为大众艺术，动画片的选材与创作也要与时代气氛、民族风尚等紧密相连。

时代因素对题材的选择具有重要影响。20 世纪 60 年代美国兴起了一股科幻片热，20 世纪 70—80 年代又兴起了反战片和伦理片热。这是由于其先后兴起的科技崇拜和由越南战争造成的反战情绪，以及日益攀升的家庭问题等一系列社会思潮和政治环境的影响。动画片也受到特定的时代精神、生产关系、社会风貌、文化思潮等多方面因素的限定，具有较强的时代性。

深受欢迎的捷克动画片《鼹鼠的故事》很富有时代感。《鼹鼠在城市》（图 3-5）一集很好地体现了现代文明对环境和生命的反面作用，当鼹鼠与刺猬、野兔所居住的森林被毁灭后，他们带着"保护令"进城，在"人工自然"条件下的不适应，使他们制造了试图冲破城市对生命禁锢的恶作剧。《鼹鼠与伙伴们》（图 3-6）一集讲述的是一个关于未来能源危机时人们都用牲口拉汽车的梦。《鼹鼠和闹钟》一集以一只闹钟为媒介反映了现代文明对人类的异化作用。闹钟这样一种机械装置，对鼹鼠生活的改变可以说是现代文明对人类影响的一个寓言。鼹鼠及其小伙伴在捡到闹钟之前一直过着无忧无虑的生活，随心所欲地玩耍、吃饭、睡觉，然而闹钟到来之后一切都改变了。在学会使用闹钟后，鼹鼠反而开始听凭这个小小齿轮装置的使唤，由它订立了作息制度，被它催促准时而机械地锻炼、工作，鼹鼠逐渐被纳入到文明的机器之中，并开始脱离原本与大森林融为一体的自然生活。被闹钟吵得不得安生的猫头鹰忍无可忍，趁黑夜把闹钟叼到了城市，于是森林里一切又恢复了和谐。

图 3-5　《鼹鼠在城市》，森林被毁灭，　　　　图 3-6　《鼹鼠与伙伴们》，能源危机的后果
　　　　动物们得到一张"保护令"

宫崎骏的动画片《风之谷》《幽灵公主》《百变狸猫》也源于现代人对于生存环境问题的关注与焦虑。《千与千寻》这个具有鲜明时代感的神话故事，在神话的外衣下表达的是现代人的焦点问题，贪婪、欲望与成长被进行了充分的演绎。当年国产片《黑猫警长》《丁丁战猴王》也是由于其鲜明的时代特色深受欢迎。特别是《黑猫警长》（图3-7），社会反响异常强烈，影院的剧场效果也是空前的。孩子们喜欢它，是因为影片中现代化的摩托车、报警器、侦破方式、直升机……与儿童眼中的现代世界很贴近。即便是一些神话故事，人们也往往汲取其中富有时代精神的部分进行改编，这是选材时必须注意的问题。

图3-7　《黑猫警长》，动物们用上了现代化的武器

作品选材同时又需要具有民族性，也即本土性。本土性的题材具有较强的亲和力。在中国香港，动画片《麦兜故事》的票房一举击败了同期上映的《幽灵公主》。《麦兜故事》（图3-8）反映的是现代香港"草根"阶层的生活，影片的成功说明本土动画电影在亲和力方面仍然具有很大的优势，本土动画电影存在巨大的市场潜力。

图3-8　《麦兜故事》剧照

《麦兜故事》是关于香港九龙大角咀小朋友麦兜的成长故事。麦兜，其实是一只粉红色的可爱的小猪，故事从他出生、上幼儿园、上中学，一直讲到他学习抢包山，最终也没有成名。麦兜单纯乐观、资质平平，却有很多梦想。他妈妈麦太是单亲妈妈，但也乐观、坚毅，做美食节目"纸包鸡"……她把所有希望都寄托在儿子身上。希望、失望、希望、失望……尽管都是失败，但麦兜还是凭着他正直善良的心态，创造了他美丽的世界。

文艺作品的民族性，要求在题材的选择与表现上都要注意民族审美习惯的影响。由于文

艺作品受着特定的民族传统、风俗习惯、社会结构、文化遗产等多方面因素的制约，创作中表现出的民族性文化风格对于观众的接受度也具有很大影响，民族审美习惯体现在民族文化精神的蕴涵及艺术形式上的民族风格等方面。脱胎于《西游记》的《大闹天宫》，保留了原著中的反抗精神，把神魔世界作为封建世俗社会的反映与折射，在形式上结合动画片的特点，采用富有特色的民族风格：在角色动作表演上吸取了京剧的程式动作，在音乐上采取具有民族色彩的乐调，运用了戏曲的锣鼓打击乐来加强音乐的效果，使锣鼓点同角色动作和镜头的衔接转换相得益彰，又使角色动作具有较强的节奏感，有起有伏，浑然一体。

美国迪士尼的动画片《花木兰》虽然采用的是中国题材，但是按照美国的文化观念重新进行了演绎，影片理念完全由现代美国式精神构成，讲述花木兰勇于突破传统意识框架束缚，追求个性释放，努力挑战自身，抗击社会及外来压力，实现自我价值的故事。而且片中的诙谐幽默也是美国式的，如极富特色的配角木须龙和蟋蟀。其中的花木兰不再是中国传统意义上的古代女英雄，而是一个具有美国现代文化观念的女主人公，因而该片在美国本土大受欢迎（但由于文化差异在中国引起争议），取得了理想的票房收入，甚至还推出了续集《花木兰Ⅱ》。后来梦工厂的《功夫熊猫》讲的中国熊猫的故事甚至更为成功，形式元素上更中国化，而熊猫阿宝的精神实质仍然是美国式的追求自我价值的实现。由此可见，有时虽然不是本土性的题材，但是经过本土化的改造之后，也可以做到与本土文化的融合，得到本土观众的认可。其他如日本电影大师黑泽明的《蛛网宫堡》将莎士比亚的《麦克白》中发生在苏格兰的故事，改为发生在日本历史上的故事，剧中人物的名字也做了相应改变；《乱》则将莎士比亚名剧《李尔王》中不列颠国王和他的两个女儿的故事，改编成日本战国时期一文字秀虎国王和他的三个儿子的历史传奇。

我国有许多动画片一味模仿日本风格、迪士尼风格。特别是在年轻动漫人中，"哈日"的不少，并且曾经蔚然成风。日本漫画学院院长木村忠夫应邀参加 2003 年上海国际城市动漫展时感叹："太像日本的动漫了，仿佛在参观日本本土的展览。"他对中国创作者拾人牙慧深感费解。[1]这值得我们深思。近年国风逐渐崛起，这是可喜的变化。如何将在国际动画界曾经久负盛名的"中国学派"在新的动画发展时期发扬光大？在动画选题和创作中，不能不充分考虑时代的社会风尚和民族文化观念。

3.1.2　剧本定位

邵牧君曾经说过："电影是一门艺术，也是一门工业。"动画片毫不例外。作为一种耗费大量物质与金钱的艺术，电影制作必须要考虑市场需求和商业回报。动画片作为艺术与特殊文化商品的双重属性，决定了它不能不考虑到观众的定位与市场的需要，对观众的定位直接决定了将来的市场回报。动画片，特别是非实验性的动画片，由于影片的商品属性，需要做到艺术价值与商业价值的统一，因此编剧不仅要有艺术观念，还要有市场观念。剧本定位与前期策划密切相关，因此在介绍剧本定位之前，有必要先了解一下策划。

1. 策划

所谓策划，是为了实现特定的目标，提出新颖有效的思路对策即创意，制订出具体实施

①　凌纾：《动画编剧》，湖北美术出版社，2006，第 14 页。

计划方案的思维及创意实施活动，是一种预先的研讨和规划。简而言之，是某项活动的整体计划。就动画片的策划来说，为什么创作该动画片，即该片会有哪些吸引人之处、有哪些优势是考虑的首要因素。就具体内容来说，策划主要包括作品内容及其卖点、定位（包括主题定位、风格定位、市场定位）；人物设置、故事梗概（故事大纲、分集梗概）、场景与角色设计、风格（写实还是写意？正剧还是喜剧或闹剧？）、样式（是影院电影还是连续剧、系列片或短片？）、规格（作品的大体长度）等。在某一时期，特定片种、特定的题材类型比较容易受欢迎，某一时期的社会热点容易成为人们的关注对象。另外，还要充分考虑到不同题材的特点及时代风潮、民族审美习惯对观众的接受心理的影响，即影片的时代性和民族性。

策划有时是从一个故事开始的，当动画公司的编剧、导演或其他人员有一个好的动画创意，就可以写成策划书然后交给制片人。策划如果通过，就由制作人寻找投资，当然有的制片人本身就有资金可以直接投资，那就直接进入创作阶段。有时动画创意则是从一组现成的漫画作品开始，当动画公司的制片人看到一本有趣又出名的漫画，觉得比较适合拍成动画时，于是就与作者联系是否可以进行动画改编，以及交涉所涉及版权问题。青山刚昌的系列漫画《名侦探柯南》、藤子·F.不二雄的系列漫画《机器猫》、吉姆·戴维斯的系列漫画《加菲猫》都被成功地改编成了系列动画片。

策划书有两种，一种是写给投资商看的，目的是打动投资商，让他们拿出钱来投资；另一种主要是给制片人看的，同时策划中的创作思路也可以供自己写作时当作参考。给投资商看的策划书还应具有下列内容：主创人员、演职员（配音等）阵容，运作方式、盈利模式，作品的版权归属，利润分配方式及相关产品的开发权等。

策划书的写作并没有固定的格式，策划案是写给制片人或投资商看的，要引起制片人或投资商的兴趣，就要写出该项目的最大特点。一般要先有一个导语，以引起阅读兴趣。导语要突出重点、特点和卖点，体现出品位、档次，体现出该项目的特有价值。内容部分要写明具体策划思路，如创作理念、基本构思、故事定位、故事梗概、角色设置、风格样式、造型风格、主创简介、制片计划（包括规格、成本、周期、进度安排等），以及播出计划和动画衍生产品的开发计划等。

策划书必须要有针对性，撰写针对投资商的策划书时，首先要对投资商的情况有所了解。中央电视台着重强调其社会效益，要让投资者认识到剧中的内容对宣传社会主流意识所具有的意义；对那些意在宣传地方或企业的投资机构，则要突出对提高其知名度所产生的影响；对于意在获取商业利润的投资机构和企业，则要使他们清楚该动画的盈利模式（版权收益还是动画衍生产品收益），并看到获取利润的前景。

2. 剧本定位

在剧本定位时，人们一般首先会考虑的是为什么要做这个片子？这个选题或者故事有什么特点与优势？要对创作结果做出预测，即市场反应会如何？是否有社会价值与经济价值？作品必须通过受众的接受来实现传播，而这就取决于观众的收视心理。由此可见，作品的受众定位——即作品是做给谁看的，十分重要。

受众定位包括年龄定位、地域定位、文化定位、性别定位等。

年龄定位，确定动画片主要是面向成年人还是未成年人？面向学龄前儿童还是小学生或是青少年？

地域定位，确定作品主要是面向国内还是走向国际？是面向城市还是面向乡村？

文化定位，确定作品面向的主体受众所具有的文化背景，如民族、阶层、消费习惯等。比如，是时尚新潮的小资白领还是思想稳健的传统大众？

性别定位，确定作品主要面向男性还是女性？正如金庸的武侠剧与琼瑶的言情剧主体观众不同，动画片也有针对不同性别观众的作品。

定位于儿童和青少年的动画片，就要考虑到他们对影片的接受心理和接受程度，在情节的设置和安排上一般并不要求十分复杂，角色性格也是类型角色居多。通常按照时间的先后顺序讲述剧情，很少出现复杂的时空变换。剧中的角色尽管大多是类型角色，却也是生动活泼、个性鲜明的，比如《米老鼠与唐老鸭》《海底总动员》《小兔米菲》。

而定位于成年人的动画片，主题往往比较深刻，情节和结构也复杂一些，或者比较讲究哲理与意境。动画片《攻壳机动队》，孩子们看了不太理解，因为它主要是给成人欣赏的。也有不受年龄限制的动画片，即"老少咸宜"的作品，往往具备多种观赏层次的可能性，受众在观看的时候各取所需，不同年龄段有不同的解读。所谓"老少咸宜"也有两种情况，一种是主要给孩子们看的，但大人也喜欢，如《哪吒闹海》等；另一种是给大人看的，但孩子们也能理解、喜欢，如《三个和尚》，这部影片在选题和创作构思时，恐怕主要是考虑成人观众，但最后的效果是孩子们也喜欢看，也能看懂。

此外，如果观众定位是儿童，就要避免暴力、色情和血腥场面。这是对儿童身心成长的一种保护。其实在美国，对家庭共享的动画片也有很多具体要求。例如，不能正面表现血腥的杀戮场面、人物不能说脏话等。

中国国产动画片传统上对观众年龄层定位狭隘，大多主要定位于低幼儿童，题材的选择十分狭窄，童话、神话占据主体，在剧作的表达上往往比较幼稚，在这种情况下很多人形成这样的思维模式：动画片是儿童片，是给小孩子看的。因此从编剧到配音都极尽幼稚童趣之能事。这种观念使动画创作的视野很受局限，动画的题材也受到了限制，思想上放不开，表现在创作上缺乏想象力，从而使中国的动画丧失了大量潜在的观众群，这也是日韩、欧美等国外动画迅速抢占国内市场的重要原因之一。

在动画片题材的选择上，应该破除动画片只是给儿童看的传统观念，开拓选材范围。迪斯尼曾说："卡通动画作为叙述故事和视觉娱乐的一种方式，可以为世界各地各年龄段的人们带来欢乐和信息。"日本动画的崛起，也以事实说明动画片有着巨大的成人市场。日本动画门类广泛，内容丰富，诞生了迎合各层次、各年龄段需求的动画作品。在日本，动画片按受众的年龄分为 3 种，分别面对 3~12 岁、12~18 岁和 18 岁以上的年龄段。日本动漫业已经成为主流娱乐之一，在某些方面甚至超过了电影故事片、电视、音乐、体育等娱乐方式。在国内，20 世纪 90 年代的一次观众调查结果也显示，中国的成年人也是动画片的很大一部分观众。在接受调查的 30~50 岁的成年人中，只有不到四分之一的人认为动画片只是给孩子们看的；56.4% 的成年人明确表示他们也爱看动画片。有趣的是，48% 的成年人看动画片的动机大多是因为动画片本身很吸引人，31.3% 的人是想换换脑筋，只有 5.9% 的成年人是因为哄孩子才看的，这意味着国产动画片一直仅仅面向少儿的思路需要有所调整，"全家一起看"的动画片将受到普遍欢迎。[①] 随着《西游记之大圣归来》《大护法》《大鱼海棠》等

① 傅铁铮：《国产动画片出路何在》，载《中国电影年鉴 1998—1999》，中国电影出版社，1999，第 217 页。

动画电影的出现，国产动画的受众定位开始有所改观。

目前世界动画片的取材十分广泛，超现实题材、现实题材都是考虑的范围。不仅有超现实题材的《千与千寻》《幽灵公主》《攻壳机动队》等，也有日常生活题材的《再见萤火虫》《樱桃小丸子》《蜡笔小新》《灌篮高手》，取材已经与故事片无甚区别。而美国的电影版和动画版的《黑客帝国》系列与日本动画片《攻壳机动队》都是运用同一个题材：关于未来计算机网络与人的关系问题。创作者自己都承认"黑客"系列的灵感来自于《攻壳机动队》系列漫画。

动画片的创作风格也多种多样，既有幽默搞笑的《加菲猫》，也有沉郁凝重的《再见萤火虫》，这也是动画片成熟的一个标志。美国动画片历来秉持着情节简单、轻松明快的风格，近年来更是把动画片制作得老少兼宜，特别是影院动画片如《狮子王》《疯狂动物城》等，避免了大人在影院成为难受的陪客。美国动画片《小鸡快跑》（图3-9），俨然是一个成人世界的寓言故事：无辜弱小的小鸡们面临被屠宰的命运，于是他们为赢得自由而奋起反抗；《疯狂动物城》里在兔子警官的成长故事中，展现了对车管所工作人员树懒"闪电"工作效率的讽刺，以及对羊副市长阴谋背后美式民主的反思，这样的动画作品可以说不仅仅是给孩子看的。

图3-9　《小鸡快跑》，在演绎一个小鸡版的集中营故事

3.2　素材

3.2.1　素材的源泉：生活积累

素材是未经加工的原始材料和历史资料，创作素材是剧作的基础，毕竟"巧妇难为无米之炊"。

素材的来源离不开生活积累，它包括两个方面：一个是直接的生活体验，另一个是间接的来源，如文字材料（书籍、报刊）及采访获得的素材。

直接的生活体验对于创作十分重要，对于熟悉的生活，才会有更深切的感受，才会产生相应的心理、情感体验和情绪。生活中的各种体验、亲身经历和见证的各种事件，比如幼年时的恶作剧、成长的欢乐和烦恼、好朋友的一段遭遇等，都是创作的重要源泉。日本剧作家

山田洋次曾经说过：

"素材可以说随处都有，在这个世界上只要有人生活的地方，就会涌现出来。而且无须到像阿拉斯加或者非洲之类特别的地方去找，在我们日常生活中就有不少。当你在自己房子周围散步时，或者注意一下自己家里的人，甚至仔细观察一下自己，都可以找到许多素材。"①

动画片不一定非要寻找那些奇异的素材或灾难题材，日常生活的点点滴滴都可以用于创作出色的作品。《樱桃小丸子》不过是表现一位顽皮、可爱、学习不太用功，却又鬼灵精、爱打小算盘的幼儿园小朋友的日常生活，却深得人们的喜爱。小丸子爱偷懒、会耍小脾气，也有小心眼，然而正是因为这些缺点，才使她的形象生动起来。对成年人来说，看《樱桃小丸子》可以使人回味起童年时的点点滴滴，为之莞尔一笑。仔细一想，《樱桃小丸子》的故事就是能在日常生活中寻找到的常见素材。我们看一下各集的标题，就会发现这一点，例如：《姐姐经常欺负我》《新年后遗症》《姐姐的家庭教师》《小丸子的闹钟》《小丸子想养小狗》《小丸子练习吹笛子》《小丸子去外婆家》《小丸子养热带鱼》《小丸子剪头发》《小丸子要换座位》《小丸子写贺年卡》《家长参观日》《小丸子演话剧》《小丸子的笔友》《小丸子照相》《圣诞晚会》《大除夕》《平凡的新年》《小丸子过撒豆节》《小丸子迷路了》《小丸子赏樱花》《小丸子作文》……

从这种日积月累的生活素材中提炼主题、塑造角色、安排情节，由于是作者亲身体验过的，浸透了作者的思想、情感体验，已经成为作者自身"血肉"的一部分，因而作品往往更富有个性和生命力。曹雪芹若不是少年时代经历了繁华富贵的贵族生活，而后来家道败落过起了举家食粥酒常赊的日子，就不可能写出《红楼梦》。如果没有第二次世界大战中日本的侵略扩张给平民带来的流离失所、饿毙街头，高畑勋也创作不出震撼人心的《再见萤火虫》。著名的加拿大动画艺术家弗雷德里克·巴克经常到加拿大的乡村田野画速写，记录农民的朴实生活和劳动状态，因此创作了惊世之作《种树的人》，创造了动画艺术语言刻画现实世界的巅峰。

直接的生活体验对于超现实题材也十分重要。直接的生活体验常被投射到超现实题材中，艺术本身归根到底是人对现实生活的一种反映，超现实题材不过是对人类生活的一种变形夸张的反映，其变形世界所反映的本质仍是当前的现实世界。倘若没有真切的生活体验，作品将是干瘪空洞、毫无生气的。在《鼹鼠的故事》中，人类日常生活被投射到童话世界中：鼹鼠做裤子、鼹鼠和雨伞、鼹鼠和玩具汽车、鼹鼠和雪人、鼹鼠当医生、鼹鼠进城历险记、鼹鼠和老鹰等，小鼹鼠就是现实生活中一个可爱孩子的写照。我国动画片《大闹天宫》《西游记》改编自明代小说《西游记》，其中的神魔世界若除去其神奇法术的神话外衣，和封建时代的世俗社会何其相似！以玉皇大帝为代表的等级森严的天宫秩序其实是人间皇权统治的象征，玉皇大帝既昏庸无能，又凶恶残暴，和明代中叶的一些帝王很相似。太白金星老奸巨猾，爱玩弄欺骗手段，以"招安"的办法，想把孙悟空拘禁起来，这就使人联想起明代统治者施展"招抚"的花招。在各地占山为王、为害一方的妖魔鬼怪往往与仙界或佛界有着各种各样的联系，一旦悟空要为民除害，保护伞们便赶来以各种名义来保全妖魔鬼怪的性命。其中包含着对当时社会的深刻揭露和批判。在封建专制的社会里，文人墨客为了免遭灾祸，常常借用神鬼小说来表示对现实的不满。这些作品里的思想和人物，都来自现实生

活，具有一定的针对性和真实性。

在许多情况下，最初的素材往往由于某一因素的触发而来。意大利影片《偷自行车的人》，其素材源于报纸上一条因招聘打字员却由于应聘人员过度拥挤造成楼塌人亡惨祸的报道；路盛章先生的动画短片《墙》（图3-10），是基于儿时的体验创作构思而成的，这是一个小男孩爬老城墙被母亲打屁股的故事：男孩与小伙伴比赛爬老城墙捉鸟，越爬越高，十分危险，母亲闻讯赶来，先冷静地鼓励他下来，待他下来后又毫不客气地打了他屁股并忍不住紧紧地抱住了他。据路先生讲，他小时候跟伙伴们玩耍淘气，经常爬北京的老城墙，因此屁股没少挨了母亲的打，但是母亲每次打完都暗地里流泪，后来他想创作一部短片来纪念母亲，就想起了这段情节。

图3-10 《墙》剧照

直接的生活体验对于编剧的创作虽然是最理想的，但是在许多情况下，编剧不得不写作自己并不太熟悉的生活题材。在实际的影片制作中，有时选题是编剧所不熟悉的，这就要求编剧先搜集素材，并做到真正熟悉并如同自己亲身经历过一般，只有这样才能写得栩栩如生。如一些历史传说、民间故事、神话，或虽是现实题材但作者并不熟悉的，就需要编剧仔细搜集相应的资料，包括查阅书籍资料、采访调查、生活体验等。在制作动画片《鹬蚌相争》时，据说为了深入挖掘"相争"这场戏，摄制组人员在导演的带领下，专门对鹬和蚌的生活习性及动作特点进行了长时间的观察。他们买来蚌养在水桶里，还到动物园观察鹬的生活习性，把看到的每个动作细节记录下来。如蚌善于喷泥浆攻击对方，这种动作为一般人所不知，把它运用到影片中，成为蚌还击鹬的绝招（图3-11），就显得自然而有趣[①]。迪士尼的制作团队则将田野考察的方式作为电影制作过程的必备环节，即让制作人员到故事发生的场景中，去寻找亲身感受，如在拍摄《花木兰》的时候，让制作组中的主创人员到中国

① 何郁文、强小柏：《抒情的诗，优美的画——试论水墨剪纸片〈鹬蚌相争〉的艺术特色》，载《中国电影年鉴1986》，中国电影出版社，1986。

花木兰的故乡熟悉和了解花木兰的故事，去亲身感受，统一彼此的认识和体验。

图 3-11 《鹬蚌相争》，蚌喷泥浆攻击鹬

随着动画片的进一步发展，其选题范围已经大大拓展了。而且，由于制片制度的原因，如在好莱坞，选择什么题材往往是由投资者来决定的，这就导致编剧会经常面对自己不熟悉、甚至很陌生的生活领域，这就需要编剧进行调查研究，对故事设计的一切详细情节都要弄清楚，以免细节上出现不真实。

3.2.2 素材的整理

当手头有了一些生活素材时，需要对其进行整理、加工。那种杂乱无章地把不断发生的事实原封不动照搬下来的做法，有时反而给人一种不真实的感觉。有时把自己或者亲友亲身经历的事情写出来，写的虽然都是真人真事，但给人一种不自然的感觉，这是由于只是注意如何从表面上将发生的事流畅地表述出来，却没有把握表象背后的真实，结果只是罗列一些内在逻辑关系不大的事实。

我们之所以会被某件事情感动，是因为会在不知不觉中从"事实"或"事件"这些素材中提炼出"真实"，正是这种"真实"感动了自己。比如，即便是一个怪诞的故事，也可以蕴涵着具有普遍渗透力的"真实"。又如，一场戏中描写一个男人被他妻子抓住了弱点，妻子对他说："你要识相点！"于是他就像孩子似的晃晃悠悠地跟在妻子后面走，这是一种噱头，可是里面无可争辩地存在着真实感。

当编剧被某件事情感动，想把它写出来感动别人时，首先要探讨这件事为什么会使自己受到感动，要从现象的背后找到隐藏其中的真实感，然后把它融入到作品中去。最初寻找到的某一事件只能作为素材，它必须经过作家的主观过滤才能逐渐被变成一件艺术作品，这种过滤过程要剔除素材的原始性和一切不纯的夹杂物。如果不去对素材进行整理，不去探明作为作品真谛的"有意义的真实"，便不会产生优秀的动画剧作。

3.2.3 素材的组织：表现角度

1. 正面

正面表现是直截了当地将所要表现的内容展示于观众面前，这符合一般观众的观察角

度，易于被观众接受、欣赏，特别是一些重大的社会生活事件，不过这还要求作者有驾驭重大事件的能力。

影视剧中许多史诗性的作品如《大决战》《西安事变》《长征》《康熙王朝》《雍正王朝》《汉武大帝》等都是正面表现。对于动画片来说，史诗性题材对动画的要求也较高，需要大投入，只有一些影院片的大制作才去表现这种题材，如《大闹天宫》《花木兰》《狮子王》《埃及王子》等。一些生活题材，也可以正面表现，这是最常用的表现角度。

对重大事件的正面描写并不意味着把笔墨放在事件本身，有的作品侧重于外在的事件，有的则侧重于角色的内心世界和情绪的表达，后者由于对角色的生动刻画，往往更能打动人。故事片《非常大总统》和《孙中山》题材差不多，前者把镜头对准了孙中山的革命经历和业绩，后者把镜头对准了他的内心世界和情绪，较前者给人的触动更大。动画片《花木兰》对于花木兰在抗击匈奴入侵战争中的表现，侧重于表现其成长的历程。花木兰由一位富有个性但并不骁勇善战的普通农家女子，成长为智勇双全、军功卓著的战士，其间经历了许多挫折。花木兰拜见媒婆的失败、初到军营的不适应，以及被发现女儿身而被逐出军营，后来发现敌军并未被彻底消灭因而潜伏到京城却无人肯相信的焦急……这一切使花木兰这一女英雄的角色富有立体感。《狮子王》在表现非洲大草原上狮子王国的宫廷政变时，小狮子辛巴丰富的情感世界是吸引我们观看的重要因素：出生后的顽皮，受到叔叔怂恿的自负，父亲意外死亡后受到负疚感的折磨，重回到"荣耀国"前的内心犹豫与彷徨，均得到了充分的表现。由于有个体内心世界和情绪的表达，对重大事件的刻画就不至于陷入这样一种状况：表面上很热闹，却由于缺乏一个值得观众认同的移情角色而无法引起观众强烈的情感投入。

2. 侧面

有时，作者受材料掌握程度的限制，对某件事无法全面了解，或者是由于阅历不足等原因，作者难于驾驭，或者既定题材已经被别人写过，这就需要开拓新的角度另寻出路。

侧面表现，可以用较小的篇幅展示相对较大的容量，"窥一斑而知全豹"。

有这样一个生活素材：一位文工团的女战士，克服了严重的高山反应等困难，到边疆兵站为战士们演出，深受战士们爱戴，后来因雪崩而光荣殉职，20 年来，她的事迹在边疆战士中广为流传。

如何利用这个素材？当然，我们可以正面去表现这位女战士如何放弃了原先城市的舒适生活，如何为边疆战士艰苦的生活环境和枯燥的文化生活所感动，主动要求到边疆演出，到达边疆后，如何为战士们表演、歌唱，受到大家喜爱，她的到来鼓舞了边防战士……高潮中渲染这位女战士英勇牺牲的场面，表现战士们的悲痛与怀念。或者是，这位女战士本不愿到如此艰苦的地方演出，但军令难违，不过到了兵站之后，发现战士们在如此艰苦、枯燥的生活中仍无怨无悔、兢兢业业、恪尽职守，因而被战士们的胸怀和精神所感动、转变态度，再到如何为战士带来丰富的精神生活，和战士们亲密无间……接着，意外出现，战士们陷入悲痛之中。

而如果换一个角度呢？请看电视艺术短片《背景》的处理：

边疆的高原兵站上，只有两个兵——老兵和新兵，荒凉的雪野，人迹罕至。老兵有一张女人的照片陪伴着他们。这是一位年轻、漂亮的女人，妩媚的眼睛时时刻刻望着两个男人

……可是，这女人是老兵远在城市的女朋友，新兵很羡慕，甚至也有些嫉妒。偶尔路过的汽车给寂寞的兵站带来难得的欢乐，除此之外，漫长寒冷的日子里，只有这张女人的照片让他们寂寞单调的日子有了光彩，有了一种亲切与微妙。在寂寞的日子，老兵就给新兵讲述20年前前来演出的女文工团员的故事，两人都很难过……早春时节，一位首长来到兵站，在女人照片前，低下斑白的头，致敬。老兵才告诉新兵，自己的"女朋友"就是那位在雪崩中牺牲的女文工团员。老兵复员了，又来了一个新兵，原先的新兵对刚来的说：这是我的女朋友……

这种处理选取了只有两个战士的冷冷清清的兵站，将文工团员放在了幕后，从侧面来表现，看似平淡，却富有极大的艺术张力，人物关系简单而微妙，虚实结合，情境优美，是很具匠心的设计。

类似的，有一个关于军人修鞋的生活小故事：

一位军人到修鞋摊上修了一双鞋，说是几天后来取，结果在战场上丢了双腿。虽然鞋穿不着了，但后来他还是让战友替他把修鞋费交了。

这是非常普通而平凡的一件小事，正面去表现很难出彩，但如果换一个角度呢？

鞋

（作者：王伟）

一天，两天，一个多月过去了，每当日落西山的时候，小鞋匠都忍不住要向路口张望，希望能从落日的余晖中看到那个高大的身影出现。但是，他没有看到。

又是一个傍晚，一位瘦瘦的军人来到修鞋摊旁说："一个多月前，是不是有位大个子军人来这儿修过一只皮鞋？"

"啊……对呀。"

"要付你多少钱？"

小鞋匠略一沉思，说："修鞋费一块五，外加一个月的保管费五毛。您给两块钱得了。"

军人把两元钱递给他。小鞋匠收好钱后，问："怎么大个子没来？"

"他……上前线去了。"说完，军人转身要走。

"哎，"小鞋匠提起那只鞋，赶忙喊道："鞋子，鞋！"

军人止住了脚步，用低沉的声音对小鞋匠说："用不着了，他的双腿，已经在前线医院里……他特意来信嘱咐我把钱送给你，谢谢你了！"说完，军人迈着大步走了。

换了一种视点，从小鞋匠的角度，在结尾处给我们一种出乎意料的效果。大个子军人虽然没有正面出场，但他的可贵品质令人感动。

再如老舍的著名话剧《茶馆》，反映的是埋葬旧中国三个时代的主题。体现这样一个重大的政治主题，一般是正面写那些重大的政治斗争，或者正面写推翻政权的人民革命，等等。老舍则选择了北平市内一个老茶馆，通过这个茶馆及与茶馆有关的一些人和事，来反映三个时代的特点。这个角度新颖独特。老舍说："我不熟悉政治舞台上的高官大人，没法子描写他们的促进与促退。我也不十分懂政治。我只认识一些小人物，这些人物是经常下茶馆的。那么，我要是把他们聚会到一个茶馆里，用他们的生活变迁反映社会的变迁，不就侧面地透露出一些政治消息么？这样我就决定写《茶馆》。"

对于美国西部大开发，表现这段历史的西部片已不胜枚举。《关山飞渡》《正午》《与狼共舞》……大都是从正面反映美国西部拓荒时期的生活。而动画片《小马王》则从一匹马

的角度看西部大开发的历史，通过在西部原野上自由生活的一匹马在美国军队进入西部进行开发后的遭遇，对美国西部大开发的历史进行反思，角度新颖而独特。

3. 反面

有时为了达到某种特殊的效果，故意从反面去表现，采取新颖的角度。比如反映正义的强大，却丝毫不提正义力量的威势，而从邪恶势力的惊惶来写。契诃夫的《小公务员之死》，意在揭露沙俄统治的残暴与等级的森严，出现的将军却并不是一个毫不讲理、蛮横霸道的人，相反却是在小公务员一次次无休止的道歉中被激怒的。而偏偏小公务员表现出一副诚惶诚恐的心理，这更深刻揭示出社会文化中统治阶级的残暴与森严的等级观念已经深入骨髓，反映出当时社会的极端恐怖、大官们的飞扬跋扈所造成的人们的精神异化、性格扭曲及心理变态。这种角度新颖，给人耳目一新的感觉，其表现也更有力度。

《小公务员之死》，写一个小官吏在剧院里看戏时打了个喷嚏，不慎将唾沫溅到了坐在前排的一位将军的秃头上。他唯恐将军会将此举视为自己的粗野冒犯，因而一而再再而三地登门道歉，弄得那位将军哭笑不得，最后真的大发雷霆；而执着地申诉自己毫无冒犯之心的小公务员，在遭遇将军的不耐烦与呵斥后一命呜呼了。

3.3　主题

主题，通常也称为"主旨"，一般是指在剧本中通过角色塑造和对生活的描绘所体现的中心思想，是作者对生活、历史和现实的认识、评价及理想的表现，但这仅就通常意义而言。

"一部影片的主题不必非是某种教义，甚至可以不是某种观点，对一个剧本来说，它非常可能仅仅提示某种情调；后来这种情调变成为主题。……主题可能是许多东西；但是无论它是一个哲学概念或仅仅是传达一种情调，它都必须清楚地表现在剧本中，以便使主题变成拍摄影片的指导力量。"

——李·R. 波布克[①]

主题产生于作者的经验，是作者在生活中所"悟"到的，或者说是从生活经验中出现，并升华起来的一种灵性，我们也许能用语言说得清，也许说不清，但它是确实存在的，它赋予作品以生命。

在叙事作品中，思想是作品的灵魂，决定作品的品位高下。一位文艺理论家曾经说过："艺术没有思想，就像一个人没有灵魂——是一具死尸。"主题是剧本的统帅，剧本的事件、情节、细节、对话、结构等都要服从主题思想的要求，利于主题思想的体现。

立意要深。深刻思想的获得，并不取决于作者的剧作经验与技巧，而是由作者的哲学观、美学观等来决定的，深刻的思想并非一下子以其深刻性进入作者的头脑中来，而是对最初的主题思想长期酝酿、反复推敲的结果。

需要注意的是，不要一说"主题思想"，就联想到"政治""宣传""说教""标语口

号"。这是某段时期缺乏艺术性的宣传性作品给观众造成的误解。

"抽象的主题究竟是否应该作为一个剧本最初的胚胎？……这是一种可能的，但却并非很好的行动办法。根据一个道德概念制作出来的故事，总是容易去生硬地宣传概念，因而损害了例证的功能。"[①]

作品的思想并不是象征性地贴在作品表皮上的一记漂亮的标签，使得作品成为直白的、空洞的所谓"意义"的传声筒，或者简单堆积一些材料表达某种抽象的概念，用以装点门面，而是应该深深融入作品、渗透其中。主题要鲜明，但主题的表现要含蓄，防止直白、空洞的说教。主题常常通过矛盾和冲突，通过人物的性格和命运，通过情节的发展、细节的描绘，自然地流露出来，而不是通过对话去"说主题"。

就故事片来说，好莱坞重动作、轻思想，以娱乐观众获取利润为目的，制作精良，投资巨大，不寻求深刻的思想负担；而欧洲影片则重思想，轻动作，力求在作品中融入深刻的人文关怀或作者的哲学思考，不过有些影片娱乐性差——这种说法对于美国与欧洲的动画片来说也是适合的。

日本动画家将先进的观念、敏感的社会意识和丰富的创意融入动画片中，把动画片提升到相当的高度。20世纪90年代之后，随着好莱坞科幻电影的推波助澜和资讯网络的强势蔓延，"科幻"的各种可能推演也进入了恐怖的加速分裂状态。比如在《攻壳机动队》中的未来网络世界当中，"机器人／人"间的那条界线已不再泾渭分明，而隐约进入了另一种新的秩序当中——一种更趋复杂的动态秩序当中。影片反映了在科技高度发达和物质极其丰富的今天，人们的精神失落与危机，全片贯穿着一种迷茫情绪。拥有强健机械体壳的机器人对自己存在的意义所产生的怀疑正是一代失去目标的新人类所共同面临的难题。这部动画片不惜耗费大量的笔墨去描写阴暗忧郁的城市街景和美奂绝伦的梦境，正是为了衬托在高科技和物质极其丰富的今天人们所面临的无可挽回的失落感。

3.3.1　主题的设置

动画世界充满奇诡的幻想，童稚的情趣，实际上是人类世界的缩影。一些超现实题材的动画片，其实往往是世间情趣的变形。《大闹天宫》其实是人间世态的另类写照，剪纸动画短片《老鼠嫁女》（图3-12）也是如此。一只小灰老鼠为了娶到心爱的姑娘，一番打扮筹备，"置办"彩礼，最终却因为"岳父母"大人要求的一块蛋糕被关进了捕鼠笼。这部剪纸动画片，风格诙谐幽默，以鼠拟人，讽刺了一些丑恶的社会现象。

图 3-12　《老鼠嫁女》，老鼠世界折射世态人情

① 威廉·阿契尔：《剧作法》，中国戏剧出版社，2004，第 15 页。

动画片的主题通常比较鲜明，容易理解，剧情一般也不太复杂。《海底总动员》在主题和构思上并不新奇花巧，恰恰相反，它以传统、淳朴的亲情和成长为核心主题，结合着友谊与爱情、教育与沟通、选择与自由、勇气与超越等多重主题，甚至包含有人类对自然破坏的揶揄（该片中的人类都是不讨人喜欢的反面角色）。影片中通过小丑鱼马林与绿海龟的对比引发出关于如何教育孩子的思考——是"捧在手里怕碎了，含在嘴里怕化了"的处处呵护，抑或是具有更大开放性的"放开手，让他们去闯吧"的自主抉择？这对于独生子女家庭的家长来说不无有益的启迪与反思。当然，该动画片的主体观众是孩子，那些简单浅显而有趣好玩的"万里寻亲"的亲情故事与"大逃亡"的成长故事更能引起孩子们的关注与兴趣，并在潜移默化的熏陶中达到"寓教于乐"的目的。而那贯穿整部片子浓得化不开的父子深情则如影片中那汪洋大海里的碧波一样荡漾在每个人的心头，久久不能散去。

主题要鲜明，并不排除主题的多义性，现代电影的主题思想往往具有丰富的读解空间，动画片要向已经成熟的故事片学习。在《秋菊打官司》中，腆着大肚子一定要为被踢伤的丈夫"讨个说法"的农村妇女秋菊，历尽艰难终于讨到说法时，却对呼啸而去的警车产生了迷惘（图3-13）：若不是村主任的出手相救，她在分娩时由于难产怕已出现了意外。在法治意识逐渐觉醒的秋菊身上，面对情与法的矛盾她陷入了困惑，这反映了生活本身的复杂性。电影《城南旧事》主要是传达一种怀旧的情绪，但是在怀旧情绪笼罩下的一些人和事，却使我们深切感受到那个压抑的时代里人们的不幸：善良的"疯女人"秀贞的悲剧性结局，小妞子幼小心灵的创伤和不幸遭遇，丫头被丈夫给了人、儿子死了竟毫不知情仍抱着天真幻想的宋妈，为供弟弟上学读书而做贼被抓的温和的小偷……这一切混合着吱扭扭的水车，在岁月的长河中流淌出淡淡的哀愁和沉沉的乡思，构成一种无法言说的复杂情绪。动画片《狮子王》的主题同样具有多义性，在一个成长的故事中，我们可以体验到责任的担当，友情的可贵，父爱的牺牲与无私，以及阴谋的狠毒与狡诈。

图3-13 《秋菊打官司》，秋菊讨到了"说法"，却一脸迷惘

3.3.2 主题的提炼

有了素材之后，选择一个恰当的切入点，提炼出具有一定深度的主题十分重要。

有一个真实案件：一个妇女与他人通奸后，毒死了自己的丈夫，儿子发现后将她告到法院，罪犯最终被判处死刑。

显然，这不是一个适合儿童观看的故事，而是一个适合成人的题材。如何处理这样一个

素材呢？是讲究事件的传奇性还是侧重表现其悲剧的根源？是以犯罪过程的展示为主将其处理成一个凶杀案的犯罪剧，还是从案件的侦破过程入手将其处理成一个侦破推理剧？或者是处理成社会问题剧或是家庭伦理剧？处理成警匪剧，有一种侦破的悬念在里边，比较刺激，但是如果只是表现罪犯的通奸杀人的犯罪过程，传达"罪有应得"的主题，那就太平庸，不能有力揭示事情的根源，也毫无深度，因为这样的犯罪题材比比皆是，处理出来只是类似于肤浅表层的新闻报道，在无数的警匪片中又增加了一个而已。这个案件可以从以下角度考虑，比如可以以这个妇女的婚姻状况为主要表现内容，揭示其犯罪的主/客观根源，揭示造成悲剧的深层原因；也可以只是深入展示妇女犯罪过程中矛盾复杂的心态，剖析犯罪心理；也可以侧面展示旁观者对于儿子把亲生母亲送上刑场这一事件的各种反应，表现社会舆论的复杂内涵……

主题的提炼、开掘决定了作品的社会文化内涵，也显示出作者对社会生活的把握深度和思想深度。在整个案件中，儿子的处境是十分痛苦而尴尬的，是一种两难处境，如果从母子关系入手，更富于情节的张力：一方面是养育自己的亲生母亲，从小含辛茹苦抚养自己长大，另一方面是含恨死去的无辜的父亲，儿子又为生父的惨死心中不安，无时不在折磨自己的灵魂。而如果告发母亲，则觉得对不住母亲的养育之恩，而且还要面对巨大的舆论压力；如果就此作罢，则灵魂不得安宁……在情与法、传统伦理观念与现代道德意识的剧烈冲突中，儿子被置于了巨大的情感漩涡之中，在强烈的内心冲突之中，展示出人物的复杂性格。

切记：

- 主题的开掘不等于凭空"拔高"；
- 开掘不等于说教；
- 开掘也不等于图解。

在中国传统戏曲中，有不少主题开掘的经典案例。著名剧作家陈仁鉴执笔改编的莆仙戏《春草闯堂》（图 3-14），将原著《邹雷霆》中的壮士打虎救驾、皇帝封官加赏、义仆知恩图报，以及一夫三妻大团圆，变成揭露封建法制的虚伪残酷，鞭挞封建官僚的腐朽昏庸，使一个平庸的公案戏升华为一出主题深刻的崭新剧目。改编本又被改编为京剧、越剧等多种剧种，成为经典剧目，全国各地曾有六百多个剧团上演该剧，并被香港拍摄为故事片。

图 3-14 《春草闯堂》剧照

《邹雷霆》的故事是说文武解元邹雷霆为了救渔家女张玉莲而打死了吴尚书的公子，李相国的老管家李用，不忍好人受难，闯上公堂，冒认邹雷霆为相府姑爷。为了掩盖破绽，这

位管家最后不得不向李相国和小姐磕头哀告，终于使他的主人动了恻隐之心，写信至长安为邹雷霆求情。信尚未到，邹已被一位绿林女侠绿蝴蝶救了出来。于是尚书和相国都向主审邹雷霆的知县要人，知县被逼自杀，而邹雷霆却在逃亡途中与渔家女张玉莲相遇，订下姻缘。接着邹雷霆离开张玉莲，打虎救驾，立了大功，而张玉莲为寻访意中人又女扮男装，冒充邹雷霆，北上燕京，遇到了李相国，被错认为是老仆李用所救的人，将计就计，招为东床佳婿，结果犯了欺君之罪，法场问斩。幸好真正的邹雷霆和女侠绿蝴蝶及时赶到，救了相国。最后绿蝴蝶、张玉莲、李小姐同嫁邹雷霆，一夫三妻告终。

《春草闯堂》删去了《邹雷霆》一夫三妻及打虎救驾的情节，把老管家改成了小丫头。故事梗概如下所述。相国李仲钦的女儿李半月在丫鬟春草的陪伴下，上华山进香，不料遇到吏部尚书儿子吴独的纠缠，幸好义士薛玫庭给解了围。李半月心里感激薛玫庭的救助之恩，也佩服他的高超武功。薛玫庭下山后，又遇到吴独打死渔夫，抢夺渔女，一时大怒，打死了吴独，为避免连累别人，主动到府衙投案自首。春草关心薛玫庭的安危，赶到府衙探听消息，见吴独的母亲杨夫人倚仗权势强迫知府胡进下令杖杀薛玫庭，愤而闯入公堂阻刑。胡进质问缘由，春草一时情急，信口认薛玫庭为相府姑爷。吴母惊讶，胡进怀疑春草有诈，令春草带领薛玫庭前往相府询问真假。春草一路磨蹭，思考对策，胡进急于拿到证据，了结此案，自愿步行，将轿让给春草坐。到了相府，春草劝李半月认亲，以搭救薛玫庭。李半月迫于情势含糊应承。胡进信以为真，急忙派遣守备携带书信上京邀功，李半月得知消息，急忙与春草上京面父。李仲钦责怪李半月越礼妄为，回信否认薛玫庭为婿，并令胡进将薛玫庭斩首请功。春草和李半月得到消息，用计从守备手中骗得回信，改为婚书。胡进得回信大喜，大张旗鼓，送贵婿上京完婚。此举轰动朝野，京都和各省官员都纷纷送礼道贺，皇帝也赐予"佳偶天成"贺喜御匾。李仲钦被迫将错就错，听任李半月与薛玫庭成婚。

又如陈仁鉴改编自《施天文》的莆仙戏《团圆之后》（图3-15）。原著写施天文的妻子柳氏撞见婆婆偷情，婆婆羞愧自杀。但为了保全婆婆的名节，柳氏承认是因自己顶撞婆婆而致其自尽。后来，知县复审，终于探明隐情捉出奸夫，使将被问斩的柳氏重获自由，成为贤德孝妇。原著的主题是宣扬封建伦理道德。陈仁鉴的改编本《团圆之后》则把原剧的奸情改为爱情，以控诉封建礼教对人性的迫害。在改编本中，将原著中的施天文改名施佾生，改编后在戏剧性和主题的开掘上都有很大提高。此后，改编本又被改编成电影、电视剧、各种舞台剧，广受好评。

图3-15　《团圆之后》剧照

施佾生中状元回到家中，正是他和柳氏新婚之日，再加上皇帝恩准他为其年轻守寡的母亲叶氏建造贞节牌楼的请求，施家三喜临门。但是，母亲叶氏却忧心忡忡，她与情人郑司成仍关系密切。原来叶氏和表兄郑司成从小青梅竹马，只因叶氏父兄嫌穷爱富，强把她嫁到施家。叶氏过门五个月，丈夫死去，不久她生下施佾生，施佾生实际是郑司成之子。在施佾生婚后第三天深夜，叶氏和郑司成商量欲了断前缘以保名节，但郑司成不肯。第二天清晨，施佾生的新婚妻子柳氏向婆婆请安时撞见郑司成，叶氏羞愧难当，悬梁自尽。施佾生怕真情暴露满门抄斩，让柳氏暂时认罪，其后再设法营救。但柳氏被判处死刑。施佾生回家，见郑司成痛哭叶氏。施佾生想自己一家都是被他所害，于是在酒中下毒，决心毒死郑司成。郑司成知酒中有毒，一口饮下，死前说出他和叶氏的关系及施佾生的身世。施佾生听后悲痛万分，他将毒酒灌进了自己口中。知府杜国忠察觉有隐情，从法场上救下了柳氏，并用计探出了真情，前来捉拿郑司成。柳氏从狱中归来，见丈夫即将死去，撞墙而死。贞节楼埋葬了施氏一家。

而改编自《双熊梦》的昆曲《十五贯》（图 3-16），主题方面由原来的"十五贯戏言成巧祸"，改编成批判主观主义、官僚主义，赞扬实事求是的作风，深受欢迎，可谓"一出戏救活一个剧种"。

图 3-16 昆曲《十五贯》

《双熊梦》，所谓"双熊"，是指剧中受冤枉判死罪的熊友兰、熊友蕙兄弟，"梦"则是指法官况钟因为一个梦而注意到案件可能有冤。而兄弟二人所陷入的冤案都与十五贯钱有关。兄长熊友兰出外当艄公，赚钱养家，弟弟熊友蕙在家闭门苦读。不料隔壁冯家米店的十五贯钱和一双金环被老鼠衔走，金环被衔入友蕙书室，十五贯被衔入鼠洞。熊友蕙以为金环是上天所赐，便到冯家米铺换粮。冯家老板冯玉吾见金环眼熟，要儿子冯锦郎向儿媳要金环查看，冯锦郎又恰恰误食了熊友蕙放置了鼠药的炊饼而中毒身亡。冯玉吾便认定熊友蕙与他的儿媳侯三姑有私情，暗中勾结做了盗窃杀人之事。二人被判死罪，并向熊友蕙追缴十五贯钱。熊友兰闻知此事，得到商人陶复朱捐赠的十五贯钱，想赶回家中打点，途中恰巧与清晨独行的青年女子苏戌娟同行。而前一晚，苏戌娟的继父、屠户尤葫芦从其姐姐那里借得十五贯钱，回家后对苏戌娟开玩笑说钱是卖苏戌娟所得，故苏戌娟在清早悄悄逃走，投奔高桥姑妈。事有凑巧，苏戌娟走后，尤葫芦被娄阿鼠杀害，十五贯钱被盗。当邻居发现与苏戌娟同行的熊友兰正好带有十五贯钱时，便认为熊友兰是嫌疑犯无疑，将他送官。两人被官府定为通奸杀人抢劫犯，也判死罪。最后，监斩官况钟在监斩时听四人喊冤，于是向巡抚周忱力争重审案件，终于辨明冤屈。

　　昆曲《十五贯》：屠户尤葫芦从妻姐处借了十五贯铜钱做生意，他喝醉酒回家和养女苏戍娟开了个玩笑，骗她说是把她卖给人家做了陪嫁丫头，明日一早就要过门。女儿信以为真，深夜私逃投亲。赌徒娄阿鼠赌场输得精光，深夜回来路过尤家，为偷走十五贯钱，将尤葫芦杀死。客商伙计熊友兰为主人收来十五贯钱，遇到苏戍娟问路，二人因此顺路同行。天亮后邻居发现报官，并追拿苏戍娟，邻人差役见二人同行，又见十五贯钱，疑为凶手，娄阿鼠乘机诬陷，于是二人被押送到官府。知县断定苏戍娟勾结奸夫、盗钱杀父，将两人判成死罪。苏州太守况钟监斩时发觉罪证不实，连夜去见巡抚，再三力争，以官职担保，求得重审，他详细调查，发现娄阿鼠破绽，继而又乔装算命先生，套出娄阿鼠杀人的口供，终于将真凶娄阿鼠捉住，平反冤案。改编中，原作的熊友惠和侯三姑这条线索巧合过多，比较牵强，改编本删除了这条线索，把主线集中到熊友兰、苏戍娟一宗冤案上。另外，况钟宿庙、神明托梦等颇有神秘色彩的情节和兄弟二人金榜题名并与二女成亲的结局也被去掉了。

3.3.3　主题的表达：反弹琵琶，创意出新

<p style="text-align:center">"老鼠怕猫，这是谣传；一只小猫，有啥可怕？
壮起鼠胆，把猫打翻；千古偏见，一定推翻。"</p>

　　——三只小老鼠唱着歌去拔猫的胡子，谁叫咪咪是只懒猫呢？后来咪咪勤学苦练，使自己坚强起来。（《好猫咪咪》）

　　创新是作品吸引力的重要因素，在表达一个普通的主题时，如果选取一个新的视角，突破常规，将会大大增加作品的吸引力。在猫鼠的传统对立关系中，常常是老鼠怕猫，《好猫咪咪》（图3-17）却翻了个个儿。《好猫咪咪》的主题不过是教育孩子不要懒惰，本领来自勤学苦练，主题并不新颖。然而猫被老鼠戏弄，老鼠打倒猫的故事还是十分新鲜的。故事中懒惰的小猫咪咪被老鼠拔掉胡子，并被拴在电灯的开关拉线上，眼看着老鼠大摇大摆地列队从眼前走过，十分有趣。

图3-17　《好猫咪咪》，老鼠戏猫

　　跳崖的故事多如牛毛，而苏联作家安德烈夫的小型戏剧《仁爱之心》却讲述了一个不一样的故事。在一处名胜的悬崖上，出现了一个宣称要跳下去的男子，这立刻吸引住了一大批游客，连警察也来维持秩序。大家兴奋又不安地议论着这个可怜的人，纷纷被自己的仁慈之心感动，等着他跳下来。结果这人迟迟不跳，人们终于失去了耐心，有人甚至愿意用好枪法帮他跳下来。最后发现，这竟是旅店老板为了愉悦游客而进行的专门表演。人们激怒了，纷纷要求这个人跳下来。

　　该剧先声夺人地制造有人即将跳崖的紧张气氛，在漫长的等待中，竟然从"同情可怜"到"逼男子跳"，将人内心自私残忍的东西一点点揪出来，对人性的批判颇有力度。

　　另外，在角色的形象定位上，也可有完全相反的定位。动画片《黑猫警长》（图 3-18）中，黑猫穿警服坐警车代表正义，而老鼠代表邪恶，表现正义对邪恶的惩罚，把现实社会警察与罪犯的关系搬到了儿童世界，这是一种传统的思维方式。而《猫和老鼠》打破传统，从儿童心理出发，跳出以人类为中心的功利性地对待动物的传统观念，把老鼠设计成可爱又机智勇敢的弱者，猫则成了又懒又馋的反面角色。《米老鼠与唐老鸭》中的米老鼠造型尤其可爱，把人类素来厌恶的动物转化为可爱的形象，颇有新意。

图 3-18　《黑猫警长》，黑猫伸张正义，仍是传统的角色定位

　　再看剪纸片《狐狸打猎人》（图 3-19），传说天山顶上有只可怕的狐狸，一下子变成了狼，长着三只眼睛、四只耳朵、两颗大牙、五条腿。这个消息传到山下一位年轻猎人耳中。一天他外出打猎，听到远处似狼似狐的叫声，全身汗毛都竖起来了。他往前走了几步，碰上一只传说中的"狼"，吓得连看也不敢看，把猎枪一丢就跑，一骨碌滚到山下去了……

图 3-19　《狐狸打猎人》，荒诞的颠倒世界

《狐狸打猎人》取材于鄂伦春族的传说，在这个故事中，同老鼠打猫一样，把猎人打狐狸倒了个个儿。怯懦的年轻猎人被狐狸的怪物新造型吓破了胆，猎枪也被狐狸捡了去。而且狐狸竟拿着猎枪来向年轻猎人要子弹。年轻猎人惊慌地说："不要吃我，子弹你自己拿吧。"狐狸得到子弹不会装，便去请老狼，还气势汹汹地逼着年轻猎人跟着它们上山。这样的创意，怎能不吸引人呢？光看片名就想一睹为快。

有时，人们采用夸张甚至荒诞的手法来凸显强化主题。比如，比利时作家莫里斯·梅特林克的小型戏剧《圣安东尼显灵记》：老小姐霍坦西亚死了，圣安东尼听从他的仆人弗金尼亚的祷告，下凡来好让她复活。不料却受到死者亲属、遗产继承人的阻拦，最后行善的圣安东尼竟然被死者的亲属罗织罪名交给了警察。以荒诞的艺术手法批判丑陋的人性，主题深刻。

思考与练习

1. 在动画创作中，常倾向于哪些题材？动画片是不是只能表现超现实题材？
2. 动画创作的剧本定位往往与哪些因素有关？
3. 时代性与民族性对动画创作有什么影响？
4. 同是表现猫与老鼠的动画片，《猫和老鼠》《好猫咪咪》《黑猫警长》的主题有什么不同？

第4章

角　色

本章提要

　　本章主要讲述主人公的类型、要求，行动元，角色的构成、塑造及角色的设置与搭配。

　　"我想为每个卡通人物建立一个丰满的个性——使他们人性化。"——迪斯尼

　　"神话中的动物不是真正的动物，它们是穿着鸟兽装束的人类。从一开始，就像洞穴图所雄辩宣示的那样，人类已通过动物叙述了许多他们的经历、结论和见解。它们常常整个身体都进入到表演中。"——迪斯尼[1]

　　动画片中的角色都是人类自身的折射，他们可以是人，也可以是动物、植物、非生物等。花鸟虫鱼、草木山水、雕像顽石等，均可成为被塑造的角色。但要注意，在动画片中，不论是什么角色，不管其外形特点和习性如何，从本质上说，一切角色都是"人"，一切角色都是"人性化"的角色。无论是《木偶奇遇记》中的木偶比诺丘（或译作"匹诺曹"），还是《狮子王》中的狮子家族（图4-1）、《小鸡快跑》中养鸡场的鸡群（图4-2），抑或是《老猪选猫》（图4-3）中的一勤一奸两只猫、《老鼠嫁女》（图4-4）中指望女儿发财的老鼠，以及大名鼎鼎的唐老鸭，最终不过是"人"的变形，从中我们可以窥见人的思想、人的性格、人的情绪，以及人的智慧。动画片中的角色终究是披着不同外衣的各色各样"人"的化身。

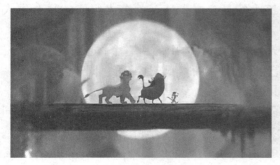

图4-1　《狮子王》，将动物王国进行了拟人化演绎

图4-2　《小鸡快跑》，小鸡其实是人的化身

① 参考原中国动画网上的文章《沃尔特·迪斯尼和他的动画帝国（六）》。

图4-3　《老猪选猫》，"竞聘"的两只猫　　　图4-4　《老鼠嫁女》，眼馋得直流口水的鼠爹鼠娘

迪斯尼曾经说："当人们嘲笑米奇时，是因为他非常有人的特性，这就是他受欢迎的秘密所在。"①生动的典型性格的塑造，是传统叙事作品的最终目的。动画作品也正是借助于对角色性格的独特把握，折射出某种现实和历史的底蕴，传达出某种人生的思考和哲理。

4.1　主人公

"任何东西，只要能被给予一个自由意志，并具有欲望、行动和承受后果的能力，都可以成为主人公。"

——罗伯特·麦基②

主人公通常处于各种现实矛盾的焦点，是活动的主要行动者。

4.1.1　主人公的类型

主人公可以是一个主要人物、几个主要人物或者是群像（人物不分主次，平分秋色）。一般来说，主人公通常是一个人物，即单一主人公。不过，一个故事也可以由两人、三人或者更多人驱动，如《葫芦兄弟》中的主人公是兄弟七人。在《战舰波将金号》中，整个阶级的人（无产阶级），构成了一个庞大的复合主人公（由多人组成的复合主人公也叫群像）。

复合主人公是指由两个以上角色构成的主人公，其中群体中的所有个体必须志同道合，拥有同一个欲望，而且在为了满足这一欲望进行的斗争中，他们同甘共苦、同舟共济。在一个复合主人公之内，其动机、行为、结果都是共通的。

一个故事也可以有一个多重主人公，与复合主人公不同的是，这里的人物具有各自不同的欲望，各谋其利、各承其害。如《饮食男女》（图4-5）、《爱情麻辣烫》《低俗小说》。多重主人公故事变成多情节故事，这些故事不是通过一个主人公的集中欲望来驱动故事发展的，而是将一系列小故事编织在一起，每一个故事都有独立的主人公，用来创造一个具体社会的动态图景。

① 参考原中国动画网上的文章《沃尔特·迪斯尼和他的动画帝国（六）》。
② 罗伯特·麦基：《故事：材质、结构、风格和银幕剧作的原理》，中国电影出版社，2001，第161页。

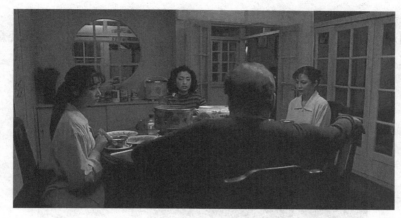

图 4-5 《饮食男女》，聚餐的一家人构成了影片的多重主人公

4.1.2 主人公与移情

主人公必须要有一个欲望和行动，同时，主人公必须要有移情作用。

观众对角色的情感投入源于移情作用。由于对主人公及其生活欲望的认同，观众就可以去体验银幕中的生活，置身于各种世界和时代。无论观众是谁，他们每一个人都在寻找移情和情感兴趣的正面焦点。观众一旦对剧中人物有了兴趣，就很容易感受到那些由于暂时的挫折和彷徨不安而引起的紧张心情。移情，使观众关心剧中角色的命运，从而积极地将影片看下去。

麦基曾经说：

"移情是指'像我'。在主人公的内心深处，观众发现了某种共通的人性。当然，人物和观众不可能在各方面都像；他们也许仅仅共享一个素质。但是人物的某些东西能够拨动观众的心弦，在那认同的一刹那，观众突然本能地希望主人公得到他所欲求的一切。"[1]

也就是说，某种共通的人性，使我们相信剧中的人物是"真实"的，这种真实是一种感觉的真实。

美国剧作家赫尔曼也曾说：

"必须感染观众使他们觉得自己跟剧中人物是一致的，剧中人物的难题也是他们的问题。因此也就使他们说：上帝啊！我也是这样的！……

因此，剧中人一定要具备对观众来说具有重要意义的一些特点，要使观众觉得他们十分熟悉剧中人，使他们由于剧中人的本性和人物在故事中所处的地位去爱，去恨，仿佛这些人物就生活在街道上，就在隔壁邻家，甚至就在他们自己家里。"[2]

动画角色也是如此，正是由于"认同"，产生了"共鸣"。如《功夫熊猫》中的熊猫阿宝（图 4-6），虽然最终成了拯救和平谷的神龙大侠，但其实并不是个天生的英雄，意志也并非坚不可摧。阿宝身材肥胖，笨拙，贪吃，调皮，却怀有狂热的武侠梦，遇到困难也会打退堂鼓。他的性格中有许多常人的弱点，但正是这种仿佛邻家小子的性格，让观众觉得特别

① 罗伯特·麦基：《故事：材质、结构、风格和银幕剧作的原理》，中国电影出版社，2001，第 165－166 页。
② L. 赫尔曼：《电影电视编剧知识和技巧》，文化艺术出版社，1983，第 34 页。

亲切，从而引起观众的认同感。

被打动的观众可能会移情于影片中的每一个角色，但是主人公必须得到观众的移情。不然，观众与主人公的纽带就会被切断。

图 4-6　《功夫熊猫》，令人喜爱又不乏缺点的熊猫阿宝

即便是一个坏人，只要与观众建立起内心的联系通道，有了相通性，其行为动机和内心活动对观众来说就变得可以理解，观众会说，"没错，在那种情况下，我也会那么做。"那么他也可以得到观众的移情。角色与观众内心的"相通性"，使观众感到角色是真实的，具有"真实感"。

麦基举了一个例子很能说明问题：观众从"坏人"身上发现了某种共通的人性。例如麦克白（莎士比亚《麦克白》中的主人公），从客观上看，他是如此之邪恶。他趁国王熟睡残杀了这位仁慈衰老的国王，而国王从来没有伤害过他——实际上国王在被害的当天正准备提拔他。他随后又谋杀了国王的两个仆人并嫁祸于他们。他还杀死了他最好的朋友，暗杀了他敌人的妻子和幼儿。他是一个无情的杀人凶手。但是在莎士比亚笔下，他变成了一个具有移情作用的悲剧英雄。作者之所以能做到这一点，是因为作者给了麦克白一个良心。他在独白中彷徨，痛苦地自责："我为什么要这样做？我到底是一个什么样的人？"观众听着、想着："什么样的？心怀负罪感……就像我一样。我一想到要干坏事，感觉就很不好。如果真干了，感觉就更坏了，随后便会有没有尽头的负罪感。麦克白是一个人，他就像我一样有一颗良心。"作者在一个本来令人鄙视的人物内心找到了一个移情中心。

再如影片《教父》。剧中的每一个人要么自己是罪犯，要么跟罪犯有瓜葛。其中不仅其他黑手党家族、警察和法官都是腐败的，甚至柯里昂家族也是如此。但是，柯里昂家族却能引起观众的移情，为什么？因为他们有一个正面素质——忠诚，而且还有坚持不贩毒的底线。在移情时，观众倾向于把自己想象成为善良的。"善"是相对的，有时候"恶人"身上也会呈现"善"的一面。"善"是对照于一个"恶"的背景而做出的一种相对判断。在其他帮派中，帮匪们都是背后捅刀子，这使他们成为"坏坏人"。教父家族的忠诚使他们成为"好坏人"。当我们发现这一正面素质时，我们的情感会倾向于此，并发现我们自己已经移情于那些帮匪。

主人公不一定是人，但是不管是人，还是花鸟虫鱼、雕像顽石，都是因为我们从中发现了某种共通的人性，发现了与我们相通的思想，于是我们移情于主人公。黑猫警长、小猫咪咪、雪孩子、小木偶比诺丘、米老鼠、懒猫汤姆、找妈妈的小蝌蚪……这些角色的性格在我们的人类生活中是多么熟悉啊，"真像，真像。"像什么？其实不就是感觉到他们如同生活

在我们身边的人嘛。

4.2 行动元

在作品情节的进程中，角色最基本的作用就是作为一个发出动作的单位对整个事件进展产生推力，即角色作为"行动元"出现。许多叙事作品往往给人相似甚至雷同的感觉，原因是其中的貌似多样的角色不过是同一类型的行动元。

行动元基本分属于几个固定类型。比如许多才子佳人小说，尽管小说中的人名、地名、事件都不同，却总是由与《西厢记》相似的几个主要行动元组成：追求者（才子，如张生），追求对象（佳人，如崔莺莺），反对者（有权势的人物，如老夫人），促进者（朋友、侠客或奴婢等，如红娘），竞争与破坏者（小人，如郑恒）。

有时一个行动元由几个角色构成。比如《西厢记》里的促进者除了红娘，还有朋友白马将军杜确，《西游记》中唐僧取经路上妖魔众多，不过都属于同一行动元——阻碍者，唐僧师徒四人则同属于取经人这一行动元，帮助者则由观音、天兵天将等组成。一个角色也可能先后"跳槽"为几个行动元，如猪八戒、沙僧、白龙马都是由阻碍者变成取经人的。

行动元身份决定着角色"做什么"，而角色本身的性格特征（性格身份）决定人物"如何做"。

4.3 人物的构成

角色是由其性格的内在动力和一系列社会关系组成的网络所驱动的。

美国著名电影编剧悉德·菲尔德列出了一个人物结构图式[1]，如图 4-7 所示，对编剧很有帮助。

图 4-7 人物结构图式

这个结构图式，不仅包含角色自身的"传记"，还包括角色所处的社会关系网络。

在开始为故事梗概扩展角色及其事件前，通常要为每个主要角色建立一份档案，注明每

① 悉德·菲尔德：《电影剧本写作基础》（修订版），世界图书出版公司，2012，第 42 页。

个角色的详细背景，即使并不打算把他们全部写进剧本中。档案应该包括各种想得到的事情，如人物籍贯、嗜好、年龄、外貌、肤色、风度；对衣着、音乐、艺术的鉴赏能力，语言习惯（包括语调、语气、用词和口头禅习惯等）、职业及兴趣。人物的一些小物件，如打火机、烟斗、幸运符、手链等，也在显示主人的身份和爱好，而且使人物更富有生活的真实感。有些有特殊意义的物件，如定情的信物、世传的珍宝等，也具有传递人物重要信息的作用。

如果是动物，那么则应包括其生活习性、饮食、天敌、成长特点等，比如蝉蜕皮，蛹要变成蝴蝶或飞蛾。档案应该包含各种材料，它将有助于塑造出一个有血有肉的角色，这种角色会卷入事出有因的矛盾冲突中。不仅你了解他、相信他，而且观众也会这样。

不过，也有人不喜欢写人物小传。美国的温迪·简·汉森在《编剧：步步为营》中说："就我而言，人物小传不太管用。如果我把人物的情况巨细靡遗地记录下来，我可能根本就没有足够的精力去完成剧本了。""无论如何，请千万注意，不要让人物小传太复杂。如果你非得写人物小传，就尽量把它写得简明扼要，尽量传达相关的信息。"①

不管是否将角色档案写出来，编剧对待塑造的角色情况要耳熟于心。

在动画片中，角色造型设计对于性格特征的表现具有重要意义，造型设计是表现性格的直观因素，而且也是喜、闹剧取得幽默效果的重要手段。尽管角色设计由专门人员来完成，但编剧前期的设定对于角色设计人员的造型设计有着重要的指导意义。

角色的体态、动作，如眼神、表情、身姿、手势等，也是需要注意的重要方面。喜怒哀乐在面部会有种种不同的表露，面部表情往往是角色情绪的一面镜子，反映着角色的内心世界。身姿与手势也在自觉或不自觉地反映出角色的性格和修养，并且随着内心活动的变化而变化。有些角色的习惯性动作，反映出其潜意识心理，如挠一挠痒、理一理发、清一清喉咙等，一个内心焦虑的人，手指就有可能无目的地玩弄手上的笔和纸等小玩意儿。

住宅、陈设等生活场景反映出角色的经济条件、生活方式、审美趣味、性格等。室内的一些小摆设，如明星照、工艺品、字画、古玩、插花等，都能够表现出角色的爱好趣味。一个利索的人，家里的东西会干净整齐；一个不拘小节的人，家里可能就会乱七八糟。

社会环境是角色性格的另一组成因素，并且是十分重要的因素。角色的性格是在角色与周围配角、环境的矛盾关系中展现的。"人是一切社会关系的总和"，角色的社会地位、社会阶层、宗教信仰，以及在社会中建立起来的人际关系网络，包括家庭关系，如与父母、爱人及孩子的关系网络，一起构成角色的活动网络，制约并规定着角色的活动。

《蜡笔小新》中，小新的老爸是上班族，经常抽烟与喝酒；老妈是家庭主妇，喜欢睡午觉和到百货公司购买大减价商品；妹妹喜欢帅哥（随她妈妈）；小狗小白是小新的宠物，像棉花糖；动感幼儿园向日葵小班吉永绿老师和死对头玫瑰班松板老师总是吵嘴；幼儿园园长像黑社会分子。小朋友里有住在曼古斯大厦的富家子风间彻，胆小鬼正男，爱流鼻涕的阿呆，纯真可爱的妮妮，这一切构成了小新的活动网络。

动画片中的"拟人"角色也同样处于一个社会关系网中，不过这个社会可能是一个"动物世界"或者是其他类似的世界，如《机器人总动员》（图4-8）和《汽车总动员》中的机器人世界；《虫虫特工队》和《小蚁雄兵》中的昆虫世界；《海底总动员》和《鲨鱼黑帮》中的鱼类世界；《狮子王》和《马达加斯加》中的动物世界；《蔬菜历险记》和《果蔬

① 温迪·简·汉森：《编剧：步步为营》，世界图书出版公司，2010，第117页。

王国》中的植物世界；《小鸡快跑》和《战鸽快飞》中的鸟类世界，其实这些世界也不过是人类世界的"变体"。

图 4-8 《机器人总动员》剧照

有时，不改变角色而将世事变形，使常人在一个奇异的世界中旅行，会给观众以奇异的感受和启发。《千与千寻》中把千寻与父母带到了一个奇异的"浴镇"世界（图 4-9），中国动画短片《金币国游记》（图 4-10）中两个小朋友来到了视金币如粪土、却把一粒芝麻当成珍宝的金币国，根据《格列弗游记》改编的美国动画片《小人国》中格列弗周游的小人国，宫崎骏的《天空之城》中希达和巴斯等人到了一个悬浮于空中的具有超凡力量的天空之城（图 4-11）……引发出一个个奇异世界的历险故事。

图 4-9 《千与千寻》，奇异的"浴镇"世界

图 4-10 《金币国游记》，对满地的金币视而不见，却抢起一粒芝麻来

图 4-11 《天空之城》，具有超凡力量的天空之城

4.4 角色的塑造

角色的塑造包含角色性格的设定和性格的表现两方面的内容。

4.4.1 性格的设定

"没有个性的人物可以做一些滑稽或有趣的事，但除非人们能从这些角色身上看到自己的影子，否则它的行为就会让人感到不真实。"

——迪斯尼①

1. 典型的设定

典型最初是一个文学概念，"典型是文学话语系统中显出特征的富于魅力的性格"②，是共性特征与个性特征的统一。典型化这个艺术真实的重要特征，也同样在动画片中得到体现。

角色的性格是各种各样、变化无尽的，有的富于传奇色彩和行动性，有的平易质朴，有的古怪褊狭，有的豪放豁达，有的老奸巨猾、深藏不露……塑造角色首先要进行恰当的性格定位。如电视剧《亮剑》中的李云龙，成功塑造了革命军人的另类英雄形象。他性情刚烈，有胆有识，敢爱敢恨，充满血性，既有革命的坚定性和原则性，也有一身草莽气及市井小人物的狡黠，性格粗鲁，桀骜不驯，有时胆敢抗命但又有深谋远虑，疾恶如仇，是性情中人，因而深得观众喜爱。动画片《哪吒闹海》中的哪吒（图4-12），可以说是神魔传说中一个善和美的典型。他的勇敢与正直，既是我们伟大民族美好品德的写照，也是我国古代劳动人民善良愿望与美好理想的集中体现。

图4-12 《哪吒闹海》，哪吒疾恶如仇，视死如归

角色要"真"。 角色不要脸谱化，他不应当是一个模子压出来的傀儡，而应该是令人信以为真的、在相貌和性格上可能有着各种特点或缺点的人物。笔下的坏人可能会无恶不作，但不会坏得一无是处，好人也不能完美无缺得像天使。这样也会叫人无法相信，甚至他们的高尚道德都会令人怀疑，多数观众思想上会有保留，说"从来没有那么好的人"，因为人无

① 参考原中国动画网上的文章《沃尔特·迪斯尼和他的动画帝国（六）》。
② 童庆炳：《文学理论教程》，高等教育出版社，1998，第185页。

完人。

《疯狂动物城》中的狐狸尼克，是个坑蒙拐骗的家伙，但是，我们发现他童年曾被同伴欺负和羞辱，而且他的内心深处其实是善良的，内心有正义感，虽然玩世不恭但却办事可靠，最终帮助兔子朱迪破获大案。《飞屋环游记》中的探险家，是为了抓住怪鸟证明自己的清白而不惜"杀人"的坏蛋，但是他也是被冤枉标本造假而名誉扫地的受害者，因为无法向世人证明自己没有造假而长期自我放逐在荒凉的南美洲仙境瀑布原始丛林，从壮年直至老年，导致心理扭曲。

曹禺话剧《雷雨》中的周朴园、繁漪都有复杂的性格。周朴园诚然是虚伪的，他纪念前妻侍萍的一些做法却出自真诚，这使他相信自己是对得起死者的、当之无愧的正人君子。作品中作为主人公的角色不一定必须多么伟大，多么了不起。相反，如果脱离实际一味地去拔高人物，反而给人以虚假的感觉，从而受到人们的厌恶和唾弃。在《千与千寻》中，宫崎骏塑造的就是一个普通的小女孩（图 4-13）。宫崎骏说"这次我刻意将千寻塑造成一个平凡的人物，一个毫不起眼的日本女孩。我要让每个 10 岁的女孩都从千寻那儿看到自己，她不是一个漂亮的可人儿，也没有特别之处，而她那怯懦的性格和没精打采的神态，甚至会惹人生厌。最初创造这个角色时，我还真有点替她担心呢，但到故事将近完结时，我却深信她会成为一个讨人喜欢的角色。"① "平凡女孩的可爱之处"是塑造千寻的着眼点，千寻也确实得到了人们的喜爱。如果要给一个好人加些缺点，不能表现得跟他的优点截然相反，而要描绘适当，因为如果有任何缺点的话，也应有从黑到白的层次渐变过程。

图 4-13 《千与千寻》，千寻，一个胆小的普通小女孩

角色一旦确定之后，其行为就要受角色自身的"真人"性格的驱使，编剧不能随意让他干出不符合自身性格逻辑的事情。

转变要顺。要转变一个人的思想、情感、立场、态度绝对不是一件很容易的事。如果在剧情发展中，角色的性格或态度有所转变，必须把转变写得自然。比如写一个坏人良心发现，要在真正转变以前就开始有了悔悟，同时必须在坏人性格中埋伏一些可以形成转变的因素。譬如可以把他描写成内心一直在动摇，只要把他的内心犹豫具体表现一次就够了；也可以展示一下他对自己作恶后果的反应，而不用向观众直接明说。在转变的最后阶段，犹豫还

① 参考文章《一生要看的 50 部经典电影·千与千寻》（1）。

可以拖一段时间，反复斟酌、考虑转变将会给他自己和受害者带来的后果。在最后转变以前，还可以让一些跟他有这种或那种关系的人去找他，说服他，劝告他，给他解释，向他恳求。最好在这个恶人决心转变以前，表现一下他对罪恶生活的某些后果做出的行动和反应，这一点是十分重要的。只有恶人在走向光明以前具备了这些基本的准备工作，他的转变才会顺理成章，才足以构成高潮的推动力。

在老舍的长篇小说《骆驼祥子》中，则充分表现了一个年轻好强、充满生命活力的祥子的堕落过程。在 20 世纪 20 年代军阀混战时期，破产的农村青年祥子来到北平城当人力车夫，他想靠自己勤劳的双手过上好日子。祥子勤劳、善良，他一开始是拉租的洋车，但他立志要买一辆属于自己的洋车拉。祥子早出晚归，忍饥受冻，勤劳坚忍三年省吃俭用，终于买了一辆新的洋车当上了上等车夫，但洋车不久就被逃兵掳走。之后他来到具有民主思想的大学教授曹先生家拉包月车，却又遇到跟踪曹先生的侦探的敲诈勒索，祥子辛辛苦苦攒的钱被勒索一空。人和车厂的厂主刘四的女儿虎妞大祥子十多岁，爱上了祥子，虎妞泼辣能干，不顾刘四的反对缠住祥子成了亲。虎妞给祥子买了二手车。但过了不久，虎妞因难产而死，为了置办虎妞的丧事，祥子又卖掉了车。祥子三起三落，一次次的奋斗化为泡影，最终一贫如洗。与祥子互有好感的邻居女儿小福子随后也难以忍受生活的煎熬而自杀。连遭生活的打击，祥子开始丧失了对于生活的任何企求和信心，再也无法鼓起生活的勇气，既而消沉下去，开始混日子。他不再像从前一样以拉车为自豪，他厌恶拉车，厌恶劳作。祥子开始游戏生活，吃喝嫖赌。为了喝酒，祥子到处骗钱，堕落为"城市垃圾"。祥子由一个"体面的、要强的、好梦想的、利己的、个人的、健壮的、伟大的"底层劳动者沦为一个"堕落的、自私的、不幸的、社会病胎里的产儿，个人主义的末路鬼"。祥子转变的悲剧，深刻揭示了军阀混战时期旧中国黑暗统治下的北京底层贫苦市民的苦难生活，其转变是令人信服的。

在《冰河世纪》中，一直跟踪猛犸象和树懒以便对小孩下手的剑齿虎，最终在决战前夕立场发生了转变，阵前倒戈，主要是由于猛犸象在危急时刻不顾生命危险救了他一命，将他从即将下落到火红岩浆的冰块中救出，自己却差点落进岩浆丧命——幸亏被气流冲起的冰块抛到冰川上（图 4-14）。这给剑齿虎内心以极大的震撼，因为他一直在算计着如何把猛犸象干掉，后来的转变也就不至于显得太突兀。在《狮子王》中，逃进大森林的辛巴的内心态度的转变铺陈得更充分，辛巴不愿再回荣耀国面对伤心的过去和亲人。一个偶然机会遇到儿时的伙伴娜娜，娜娜告诉他荣耀国在刀疤统治下凄惨的现状，并劝他回去。虽然是亲密的伙伴在劝说，辛巴还是十分犹豫。后来狒狒又领他去面对父王的灵魂，在父王的教导和狒狒的力劝下，他才下定决心重回荣耀国，整治王国秩序。

图 4-14 《冰河世纪》，猛犸象舍身救剑齿虎

动机要可信。角色的行为动机十分重要，如果动机不可信，那么角色就得不到认同，这也是虚假的"高大全"形象失败的原因之一。比如写一个正面人物，对他的行为动机要有一个合理的解释，考虑一下他的高尚行为有没有利己的因素在里面，而对于剧中的矛盾斗争，也要给出一个合理的、令人信服的解释，而不致使人感到停留在事物的表象。比如对于岳飞戏中秦桧陷害岳飞的动机，是秦桧卖国投敌？还是惧怕岳飞抗金成功会威胁到他的政治地位？秦桧贵为宰相，有投敌的必要吗？秦桧仅凭靠莫须有的罪名就将一位正在屡屡收复失地的大将处死，而且正处于朝廷用人之际，如果没有高宗皇帝的默许，有可能吗？如果岳飞抗金成功，迎回被俘的徽宗、钦宗二帝，那高宗的皇位还坐得住吗？因此有人指出岳飞案的背后或许脱不了高宗的干系，或许是受高宗的指使也不可知。如果是这样，秦桧的动机就不再是简单的卖国投敌，而是复杂得多，戏也更令人信服一些。韩国影片《太极旗飘扬》中的大哥镇泰在战场上不惜玩命地英勇战斗获得总统颁发的英雄勋章，动机是什么？是对朝鲜人恨之入骨？与朝鲜士兵有血海深仇？不是，绝不是！其动机十分简单，他不惜冒着生命危险冲锋陷阵，目的是可以让他文弱的弟弟及早复员回家，不致战死，因为长官答应过他。这是一种颠覆了传统英雄模式的所谓"战斗英雄"，但是十分真实感人。

圆形人物与扁平人物的塑造。在塑造角色的过程中，有时人们按照一个简单的意念或特性而创造出一个角色来，福斯特称之为"扁平人物"。与之相对应的，性格复杂多变，"像月亮那样盈亏互易"的，福斯特则称之为"圆形人物"。圆形人物的性格甚至会复杂到无法用简单的话语来概括和分析。

福斯特认为，一个圆形人物务必给人以新奇感，必须令人信服。如果没有新奇感，便是扁平人物；如果缺乏说服力，他只能算是伪装的圆形人物。圆形人物的生活是丰富多彩的，而且他的性格还随故事中的情节发展有所改变，他宛如真人那般复杂多面。[①]

扁平人物又叫"类型人物"或"漫画人物"，扁平人物的人格通常是一种定型的人格。但是许多扁平人物也具有细节的丰富性，也是有血有肉的，否则这个人物将会真的只是一个"概念"而已，变成了"概念化人物"而构不成典型。不要小看扁平人物，扁平人物是受观众青睐的。其原因：一是扁平人物容易辨认，人物性格特征有限并且鲜明，他一出场就会被观众富于情感的眼睛识别出来；二是扁平人物容易被观众记住。民间故事中只会三板斧的程咬金、《水浒传》里的李逵、《三国演义》中的关羽、张飞等就属于扁平人物。李逵、张飞的粗鲁爽直，关羽的忠勇，诸葛亮的足智多谋、神机妙算，令人印象深刻。在扁平人物塑造方面，可以通过人物性格的夸张，强化人物性格中的某一特征，来塑造类型化的扁平人物。

动画片中，扁平人物大有用处。比如《蜡笔小新》中小新这个另类的调皮小朋友形象。"小姐，你爱吃青椒吗？"在《蜡笔小新》热播期间，竟然有一大批二十到四十岁的人开始不约而同地用一种瓮声瓮气的语气打招呼，小新——这个不喜欢吃青椒，喜欢边扭屁股边唱大象歌，最爱和漂亮小姐姐搭讪的超级搞笑人物风靡了大江南北。小新就是一个典型的扁平人物，他不但具有一种定型的人格，而且具有程式化的"招牌"动作，如小新喜欢美女，每天必看动感超人，唱大象歌和饭后的草裙舞是必备"功课"，喜欢高举一只手，同时耸动

① 埃·摩·福斯特：《小说面面观》，花城出版社，1984，第59-68页。

双肩，大喊："我是动感超人，呵呵呵……"见到美女后说："小姐，你爱吃青椒吗?"这些构成要素也使得小新具体化、特征化。

在设计动画片角色时，有时会给角色设计口头禅及习惯动作，这尤其适用于喜剧动画片中的扁平人物。如《聪明的一休》，一休思考妙计时的盘腿打坐，两根食指分别在头顶两侧画圈。这种方法很有效，但是要适度——在严肃影片中，很难见到这种处理，因为过于程式化，处理不当会引起反感。

角色的创新。动画片中可以抛开现实生活的功利性，改变人们的心理和情感定势，塑造出一些崭新的形象，给人以耳目一新的感觉。生活中的老鼠当然招人生厌，但迪士尼中的米老鼠居然长得漂亮可爱，而且聪明伶俐。《猫和老鼠》中的小老鼠杰瑞也聪明可爱富有同情心，而猫汤姆则恰恰相反，他愚蠢自私而令人讨厌（图4-15）。《疯狂动物城》中，外表柔弱、和蔼可亲、任劳任怨的羊副市长，却是片中煽动族群仇恨、阴谋颠覆动物城的幕后大反派，动物城令人闻风丧胆的黑帮老大"大先生"，却是一只身材矮小形似老鼠的鼩鼱（图4-16）。

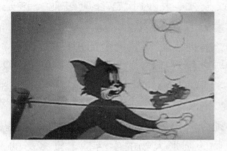

图4-15 《猫和老鼠》，可爱的
老鼠与愚蠢的猫

图4-16 《疯狂动物城》，令人闻风丧胆的黑帮老大，
竟是矮小不起眼的鼩鼱

2. "拟人"方式

在动画片中，除了常态的人物形象之外，往往需要塑造一些"拟人"角色，如一些动物、玩具、机器人等。具体来说，在塑造"拟人"角色的时候，目前主要有以下两种方式。

一种是基本保持动物等角色的本性与特点，不过变得能够像"人"一样具有丰富的思想，能够开口说话（或者仍然不开口，如剪纸片《老鼠嫁女》）。《老猪选猫》（图4-17）中老猪不堪老鼠的骚扰，招贤捉鼠。来了两只猫应聘，一只猫善于溜须拍马，取巧耍猾，把老猪伺候得舒舒服服，捉鼠却不在行；另一只只会捉鼠，不懂得逢迎。在这里，猫还在干着与其本分相关的事情——捉鼠，而不是去开汽车或者跳舞。《黑猫警长》（图4-18）中，虽然猫和老鼠都利用现代化的武器，如电钻、警车、卫星定位仪、现代化储藏室等，工具升级换代，但其猫、鼠等的本性并无实质的变化，老鼠仍然盗窃成性，猫则为民除害。在《功夫熊猫》中，熊猫阿宝、龟大师、浣熊师父、盖世五侠虽然武功盖世，但是其习性保持了动物的本性：龟行动缓慢，熊猫身材肥胖笨拙（只是在饮食上不再是只吃竹子，变成了杂食）……

图 4-17 《老猪选猫》，这只猫多会拍马屁

图 4-18 《黑猫警长》，猫鼠"装备"现代化了，而本性未变

　　而在另一种动画片里，"拟人"角色则干着几乎所有人类能够从事的活动：举重、扔链球、打网球、比赛、过圣诞节……比如《米老鼠与唐老鸭》中的唐老鸭、高飞狗（图4-19），《麦兜故事》里的麦兜（图4-20）等，不过是"人"经过动画师的画笔被变为动物而已。麦兜的妈妈辛苦地买菜、做饭，送麦兜去幼儿园，给麦兜找师父，甚至还做起了直播菜谱栏目，其实就是人的生活。而在实际生活中，猪是根本没有这些生活习性的。

　　这两种方式都有佳作问世。但是把动物完全处理成是人的化身，来演绎人的故事，只是有一张动物的脸，这或许不是好的拟人化处理方法。在表现动物的生活时，一定要有动物自身的特征，否则就容易因角色过于泛化而缺乏特色。

图 4-19　《米老鼠与唐老鸭》，高飞狗似乎没有不能做的事

图 4-20　《麦兜故事》，麦兜其实是长着猪模样的人

3. 动画角色的"变形"

在动画世界中，常常采用变形的方式。变形是在构思中极大地调动想象力与创造力，以违反常规事理创造意象的方式。通过变形，常常能获得独创性的形象，变形的方法有以下几种。

（1）粘合法

把形象变成半人半怪，使他既有人的属性，又有怪的特点，如孙悟空、猪八戒、二郎神等。孙悟空具有猴、神、人三者的特点，缺一不可：孙悟空是猴，具有猴的机灵活泼的特征；他又是神，具有人所不能有的七十二变、长生不老的本领；他的思想感情却又具有现实生活中正直人们的高贵品质。在这三种特征的融合下，孙悟空爽朗坦率、光明磊落，甚至有一种天真活泼的稚气。再如《封神演义》中的顺风耳、千里眼等神怪；《千与千寻》中的汤婆婆、锅炉爷爷；《红猪》中的飞行英雄红猪（图 4-21）；《机器人历险记》中会长大的机器人等。

（2）夸张法

赋予形象一种突出特点，这种特点不仅影响他的性格，而且影响他的处世方式，既真又幻，既幻又真。《蜡笔小新》中的小新造型十分夸张（图 4-22），这正是为塑造他调皮早熟、思想怪异的形象服务。

图 4-21　《红猪》，飞行英雄红猪　　　　　图 4-22　《蜡笔小新》，小新的夸张造型

（3）扩大法和缩小法

把形象变大或缩小，使他成为非正常尺度。虽然还有常人的思维、欲望，但可以做常人做不到的事，如在动画片《小人国》中格列弗周游小人国也相当于把格列弗扩大了。

4.4.2 性格的表现

1. 动作就是人物

悉德·菲尔德说："动作就是人物！一个人物做些什么说明他是谁。"[①]某人的动作可以让我们了解到他是怎样一个人，了解到这个人的性格。在动作与反动作的错综和矛盾运动中，性格得以完整地呈现出来。

在话剧《玩偶之家》中，债主柯洛克斯泰由于即将被娜拉的丈夫辞退，因而向娜拉讨债。他借此向娜拉施加威胁——娜拉在十年前为救丈夫借款时冒名签了字，这是违法的，如果被其他人知道，将会身败名裂。他的威胁和娜拉对威胁的反应准确地说明了各自的人品，他们通过冲突揭示了自己，在全剧中他们不断地这样揭示自己。

而中国故事片《老井》中的孙旺泉，在打井和爱情上的悖反动作体现了作为一个历史重压下的中国农民的典型特点，具有深沉、悲怆的历史感。打井是老井村几代人为求生存做出的不懈努力，旺泉在打井中，面对打井的一次次失败，他坚强地挺立着，锲而不舍，终于为老井村人打出了水，掀开了老井村历史的新一页；但旺泉在爱情婚姻的选择上却是软弱的，违心地屈从于传统势力，压抑了与巧英纯真的爱情，做了喜凤倒插门的男人。在面对现实的人际环境时，他无法挣脱传统文化积淀的桎梏，忍辱负重。尽管他也曾一度试图与巧英私奔，但被爷爷一声断喝截住。旺泉的作为，体现了一代农民的典型性格。

在角色塑造与情节的处理上，有两种各走极端的错误倾向。"美国影片重剧情，而忽略人物性格，拍成的影片也许感人，但是动作离奇，缺乏目的性，仿佛是一种十分笨拙的木偶。欧洲影片则相反，重人物性格而忽略剧情，有时慢得使人物由于缺乏说明性的动作而失去其真实性与现实性。"[②]这是针对故事片的论述，动画片也有同样的倾向。

情节和角色应当是互相关联的，游离于角色性格的情节，不论多么离奇曲折，也是没有意义的。"而最理想的方法是将情节与人物性格相融，使之相辅相成。故事情节是某一组人物进行活动的突出方式。这种方式应当包含一个或数个中心人物被安排在一种看上去几乎是毫无希望的处境中，中心人物被一种出于自己，或者出于别人或自然界的巨大力量引向冲突后，主要人物便陷入某种复杂性中，使无望的处境更无望解决。他被冲突形成的力量逼着去做或不去做某件事。他被迫从事的这些事在他的生活中产生了一系列危机，即故事中的转折点，然后推向各种危机中最重要的一点，即戏剧高潮。这种高潮可以从解决问题或未解决问题中获得，它终于把中心人物带到他一生中的特定时刻，故事也就此结束。"[②]

在《大闹天宫》中，主角孙悟空的形象通过一系列富有特征的行为展现。对同伴小猴子

① 悉德·菲尔德：《电影剧作者疑难问题解决指南》，中国电影出版社，2002，第 159 页。

② L. 赫尔曼：《电影电视编剧知识和技巧》，文化艺术出版社，1983，第 36~37 页。

们和蔼可亲，对统治者的神威毫不畏惧。孙悟空在闯进了貌似庄严实则黑暗腐朽的天宫时，仍带着花果山水帘洞时代自由快乐的气息，他与天帝尊神之间的那种引人发笑的冲突，绝不给人以无理取闹的观感，而是较深刻地展示了性格与环境的矛盾。如在影片中孙悟空随太白金星去见玉帝，太白金星回禀玉帝孙悟空已经来到，可是回头却找不到孙悟空，原来孙悟空并没有把玉帝放在心上，却跑去和那些站立在宝殿两旁的天神元帅开玩笑去了。他时而碰碰这个人的衣盔，时而又摸摸那个人的兵器，弄得那些假装正经的天神们哭笑不得（图4-23）。又如孙悟空被封为弼马温后，他穿上了红袍，戴上了纱帽，摇来摆去十分得意，得意之中又透着些许滑稽（图4-24）。他又把帽翅拔下来插在太白金星的头上（图4-25）。像这样尽显猴王本色的片段还有许多，如孙悟空去东海龙宫索取武器，拔定海神针，以及孙悟空见了玉帝拒不下跪，气得玉帝龇牙咧嘴，吹须瞪眼，而孙悟空却是抱住双手，露出不屑一顾的模样（图4-26）。在猴王与天兵天将的大战中，灵巧自如悠然自得的孙悟空把巨灵神和哪吒打得落花流水、狼狈溃逃。这些情节的设计不仅表现了对天庭的尊严和秩序极大的嘲笑，也表现对玉帝"恩赐"的绝妙讽刺，更生动地突出了这个具有人的性格、猴的机灵和神的威力的典型角色，达到了很好的艺术效果。

图4-23　《大闹天宫》，戏弄金刚时的蔑视

图4-24　《大闹天宫》，官封弼马温，穿官衣时的滑稽

图4-25　《大闹天宫》，戏弄太白金星时的调皮

图4-26　《大闹天宫》，对玉帝不屑一顾的傲骨

　　情节表现性格，而人物行为的性格特征，也要符合年龄特点。在一些具有喜剧色彩的动画片中，有时对情节加以适当的夸张。如动画片《班长叫毛豆》，在《全家去购物》一集中，毛豆一家在商场看到一个小孩子通过撒娇终于让父母买了所要的东西之后，毛

豆父母发现毛豆已经不在身边，四下寻找，发现毛豆正站在一辆很漂亮的儿童自行车前面，看起来十分喜欢的样子。

南香："毛豆啊，你怎么可以随便乱跑呢，要是走丢了怎么办。你是想买这辆自行车吗？咱们家已经有了啊，不要这个了，快走吧。"

毛豆转身坐在地上。

丁元有种不祥的感觉："不会吧……"

毛豆开始大哭，只不过眼中却没有一点泪水，而且声音很明显地在模仿刚才的那个小孩，可身上却一动不动。

南香哭笑不得："喂，怎么把动作都省略掉了。"

毛豆定住，想了想："忘了！重来！"

这次他开始模仿那个小孩撒娇的动作，可是脸上又没了表情。

丁元几乎笑了出来："你又忘了哭了！"

毛豆再次定住，想了想："好像很难啊……"

这次总算把身上的动作和哭声配合在一起，可是却没有一点泪水，还是给人做作的感觉。

丁元已经忍俊不禁："你要真想买的话，拜托你专业一点好不好，根本连一点眼泪都没有嘛。"

毛豆定住，仔细地想了想，站起来拍拍屁股上的土："那么麻烦啊，算了，不买了。"转身走掉。

假装撒娇的行为也只有毛豆这样调皮的孩子才做得出，《班长叫毛豆》中《艺术课》一集，嘉嘉想画一只鸟，可不会画，被老师严令一定下课前交上，突然他看见毛豆拿着自己的作业，上面正画着一只小鸟。

嘉嘉凑上去："毛豆班长，给我看看你的画好不好？"

毛豆把画交给他，嘉嘉看了看："啊，原来我画的小鸟飞到你这里来了！"

毛豆："你想怎么样？"

嘉嘉把画藏在背后："这画就送给我了好不好？"

毛豆："那我怎么办？"

嘉嘉："老师又没说让你画不出来就去禁闭，你就帮我一次好不好？"

毛豆："我要是不给呢？"

嘉嘉："你追得上我吗？"

这种作品还可以加点儿童的恶作剧作为调味品：毛豆想捉弄嘉嘉，于是他说刚才老师已经看过他的画了，老师知道这一定不是嘉嘉画的；他又说刚才他在画这个之前还画了一只年纪小一点的鸟，还卖关子故意说那个画得不是很好，而且很幼稚，于是嘉嘉就上钩了。

嘉嘉："没关系，没关系，有总比没有好！"

毛豆："那是你求我要的啊？"

嘉嘉："是啊，是啊，没错，快给我吧。"

毛豆接过自己的画，才把手里的纸交给嘉嘉，然后赶紧跑到前面，把自己的交上去。

嘉嘉打开纸一看，上面只有一个圆圈，他大为吃惊，赶紧喊毛豆。

"毛豆，这是什么东西啊？我没看到鸟啊？"

毛豆："那不就在上面吗？"

嘉嘉举起纸："哪有小鸟啊？"

毛豆："喂，我不是说了吗？年纪小的鸟，当然是在蛋里待着，那不是好大的一个画在上面嘛，很像吧？"

嘉嘉："不会吧？我要的是鸟啊！"

毛豆："那你等它孵出来不就行了！"

嘉嘉："你疯了！纸上的蛋怎么能孵出来？"

毛豆："可你那纸上的鸟不是能飞到我这里来吗？我这纸上的蛋为什么不能孵出来呢？"

嘉嘉："啊？"

这时传来张雅老师的声音，"嘉嘉同学，请到前面来。"

嘉嘉呆立当场。

儿童的行为就要具有儿童的特点，要具有生活的童趣。

2. "做什么"与"怎么做"

角色的动作是由"做什么"和"怎么做"组成的，即"动作"包括动作的目标和方式。既然"动作就是人物"，那么要塑造人物的性格，便要通过他做什么及他怎样做来体现。

先说"做什么"。剧作中的角色都是具有行动目标的角色，《水浒传》中宋江的忠君思想决定了他只反贪官不反皇帝，而李逵则是恨不能立马杀到东京"夺了鸟位给宋哥哥做"。有人举了一个例子，在一个西部片中可以用面对同一事物的一个动作塑造出三个人物的性格，如三兄弟面对一匹马的动作：一个兄弟跳上马驰骋西部荒原；一个兄弟根本就不愿意上马，他担心自己被马摔下；一个兄弟拉着马进了马厩，给它喂饲料，对马很关心。对马的态度反映出三个人物的鲜明形象：一个勇猛、有征服欲；一个懦弱、谨慎；一个温和、慈爱。

有时，"怎么做"更为重要，能鲜明地呈现人的性格特征，做同一件事情，不同性格的人有着不同的方式。

恩格斯说："我觉得一个人物的性格不仅表现在他做什么，而且表现（在）他怎样做；"[1]在故事的建构中，"优秀的写作不太强调发生了什么，而是强调发生于谁、为什么发生以及如何发生。"[2]

"做什么"在某个范围、某个类别的人中都是一样的，例如恩格斯对拉萨尔的历史剧《济金根》的批评，农民反封建贵族统治，济金根作为一个下层贵族，也同样反对封建贵族统治，在这一点上他们是一样的，在"做什么"中就隐含着人与人之间的共同性。"怎样做"则是个性的表现，同做一件事，不同性格、不同思想的人，做的方式绝不会一样。在"怎样做"中才使人物充分显示出自己的特点，才使一个角色形象具体化，活起来。在反对封建贵族统治上，下层贵族和农民的做法一定不会相同。

即便同是吃饭，宋江和李逵必然不同，《红楼梦》里的刘姥姥也不同于林黛玉。对于一

① 恩格斯：《致斐迪南·拉萨尔》，载《马克思恩格斯选集》第4卷，人民出版社，1995，第558页。

② 罗伯特·麦基：《故事：材质、结构、风格和银幕剧作的原理》，中国电影出版社，2001，第207页。

个艺术家，表现人物"做什么"是不难把握的，而表现人物"怎样做"才能显出其真正的艺术功力。一个成功的典型形象，更主要的是表现在他"怎样做"上。在许多作品中，特别是一些类型片里，"做什么"往往有一些基本的情节模式或框架，"怎样做"则是五彩缤纷的，使得影片富于个性和细节魅力。

《淘金记》感恩节晚餐这场戏中，流浪汉（卓别林饰演）和大吉姆吃鞋子的样子（图 4-27）——一个吃得很勉强，觉得恶心，另一个则把它转变成一场雅致的盛宴，这清楚地说明他们各是什么样的人。

图 4-27 《淘金记》，感恩节晚餐，吃相体现出各自性格

再如对待初恋，在"怎么做"上不同人有不同的方式。《阳光灿烂的日子》里的马小军，爬大烟囱、雨中表白就是一个典型的例子。米兰到马小军他们所在的部队大院玩，大家聊天时，米兰与刘忆苦聊得挺热乎，马小军总想引起米兰注意，一会儿与"大蚂蚁"演《列宁在 1918》，一会儿又攻击刘忆苦的家长，一会儿大喊自己要飞，大家挖苦他说："你上大烟囱给我们看看。"马小军不敢，刘忆苦说自己上去过。马小军心里不服，竟然真的爬到了烟囱顶上，差点下不来摔死，显示出特定年代少年的性格。暗恋、吃醋、冲动，表面上是打闹戏谑，暗中却是对心仪姑娘又酸又涩的复杂滋味，为在姑娘面前逞英雄甚至不计后果。

米兰跟刘忆苦好上之后，马小军难受得不行，在莫斯科餐厅聚会后，下起了暴雨，马小军骑车去找米兰，车掉进了坑里，他爬起来，在米兰楼下，不停地大声喊米兰，终于米兰出来了，问他怎么了，马小军喘着粗气，不知该说什么。米兰说："你到底是怎么回事？"马小军终于鼓足勇气："我喜欢你！"米兰似乎没听清楚，靠近马小军问："你怎么了？你到底怎么了？"马小军却说："我车掉进沟里了。"然后转身离去。

马小军终于鼓足了勇气跟米兰说喜欢她，可在米兰真靠近追问时却打了退堂鼓，说车掉沟里了，人物微妙、复杂的心理信息（暗恋、惊惶、自卑）在这一幕戏中被充分地表现出来。

3. 环境背景

角色的存在离不开环境，环境既包括特定历史时期社会现实关系的大环境，又包括由这种历史环境形成的具体生活环境。角色的性格是在角色与周围配角、环境的矛盾

关系中展现的，没有人生活在真空中，角色总是受到跟别人关系的影响，环境的变化有时还可以推动情节发展。《泰坦尼克号》中，对男女主人公杰克与露丝爱情悲剧的叙述，是在双重背景下展开的：一个是社会背景，杰克与露丝分别来自贫民阶层和贵族阶层，悬殊的社会地位差别使他们两人对于爱的追求始终处于戒备和抗争的心态之中；另一个是自然背景，豪华客轮撞上巨大的冰山造成空前的灾难，这对热恋中的情人都想把生还的希望留给对方，最后演绎出两个恋人在冰山周围的海面上生离死别动人心弦的一幕。

在编剧过程中，要设置一个给角色活动提供逻辑基础和动力的环境。《再见萤火虫》（图4-28）倘若离开第二次世界大战的社会背景，阿泰与妹妹的一切遭遇都将变得不可理解。第二次世界大战的社会背景，提供了推动情节向前发展的基础。超现实动画片中的环境往往是虚拟的，但是其中角色活动的环境也要给活动提供一个必要的空间和动力。《攻壳机动队》设置的高科技时代、《大闹天宫》中的神魔世界，都是其中角色活动的必备条件。

《疯狂动物城》中，羊副市长利用"午夜嚎叫"药剂作案的动机，与其所在的民主选举的美式政治环境不可分割：因为政府官员是选举产生的，与选民数量、支持率密切相关，绵羊想要当市长，她需要更多的选票，她要让市民们发现一个"真相"——发狂者都是食肉动物，那么占动物城市民90%的食草动物对食肉动物的信任也就瓦解，狮子市长也就会垮台。《养家之人》（图4-29）中，小女孩帕瓦娜的父亲被抓走了，帕瓦娜为了生存，剪掉心爱的长发，穿上男孩儿的衣服，到集市上边做苦工边打听父亲的下落，这是其所在的塔利班统治下的阿富汗不允许女人工作的社会环境造成的。

图4-28 《再见萤火虫》，
孤儿兄妹在战火中艰难求生

图4-29 《养家之人》，小女孩被迫女扮男装

4.5　角色的设置：主角与配角

设置主要角色后，一般还要以主人公为中心设置一系列配角。在戏剧性情节中，角色设置一般遵循二元对立原则，麦基曾说：

"人物设置的首要原理就是要将人物分成对立的两组。在不同的角色之间，我们编织出一张对立或矛盾态度结成的网。"[①]

比如《小鸡快跑》中的角色关系：主角（行动者）母鸡为一方，还包括一些配角母鸡，

① 罗伯特·麦基：《故事：材质、结构、风格和银幕剧作的原理》，中国电影出版社，2001，第214页。

以及助手——外来的大花公鸡；作为对手的另一方则是养鸡场的主人，以及帮凶———一只凶恶的狗。

在角色设置过程中，要将剧中的各组行动元，行动者/助手、敌人/对手等分别列出。在《大闹天宫》中，以孙悟空为轴心，玉皇大帝、托塔天王、太白金星等为孙悟空的对立面，其同伴——协助者则是花果山的一群猴子。《狮子王》将王子辛巴与丁满、彭彭、娜娜等作为一方，对立面则以叔叔刀疤为代表，包括助纣为虐的土狼。《天空之城》则是以希达与巴斯，以及巴斯的矿工叔叔们为一方，对立面则是梦想得到天空之城的雷帕特后裔穆斯卡及军队，还有海盗。不过海盗们的立场前后有所转变，由敌人转变为助手。在《西游记》里，唐僧师徒四人同属于取经人，帮助者则由观音菩萨、天兵天将等组成，共同构成一方；取经路上的众多妖魔，都属于阻碍者/敌人一方。

在构思剧本时，恰当设置角色关系，是一个通贯全剧的工作。由于播映时间的限制，和"一次过"不能停下细细咀嚼品味的局限，应当集中刻画好一个或几个主要角色。在传统的叙事格局中，主要角色是剧作的核心，通常处于各种矛盾的焦点。对手、助手等配角，作为影响主角的两种力量，使得主角的行动更复杂多样，变化多端。

"红花尚须绿叶扶"，主要角色通过次要角色的配合，其特性更加鲜明。在剧作的形象系列里，次要角色既对主要角色起着衬托作用，构成主人公生活环境的一部分，又积极地参与到情节运动中去。次要角色所占篇幅有限，但是个性鲜明的次要角色同样会给人留下深刻印象，为影片增色。

在影片《海底总动员》中除了几位主角之外，众多配角的"出色发挥"也是该片成功的一个主要因素，那位患有"短时健忘症"的鱼大嫂多莉是迪士尼动画众多"叽歪人物"的又一翻版，她的作用基本上就是为影片提供更多笑料，从侧面烘托主题，将这一角色让给一位"女性"，也使之有了一份亲切感。另外，像150岁的"青年乌龟"、想要戒鱼的大鲨鱼、热心的鹈鹕等都各有各的特点，并在整部影片中发挥着不同而又别具一格的作用。而片中最让人印象深刻的还是那些口中喊着"我要我要"的海鸟，一个个傻头傻脑的样子，在不动声色中就能把人逗乐。

配角也可以是复杂的，比如可以是两面的：外表美丽而仁爱，内心却丑陋而可恶，压力之下的选择揭示出冷酷变态的欲望。但配角不能"抢戏"，不能动摇主角的地位。《聪明的一休》为了突出一休这个主人公，显示他的智慧机敏，设计出一系列围绕他的人物：精明的桔梗店老板、具有权势头脑平庸的将军、单纯的女孩小叶子等。这些人物各具特色，但绝不会抢走主角的风头。

配角可以是个体，也可以是群体。《海底总动员》塑造出形形色色而各具典型性格的配角形象，影片随着剧情的发展，一个个新鲜角色登场亮相，给孩子们描绘出一个充满幻想色彩的"海底众生相"。个体如热心、乐观而健忘、啰唆的蓝色帝王鱼多莉，热衷于旅游、冒险的老海龟，优哉游哉的鹈鹕等，群体如信奉素食主义而又时时受吃鱼欲望所折磨的鲨鱼三人组，只尊重女士并能排成不同形状的银色鱼群等。

4.6　角色的搭配：对比与衬托

人们常常用对比的方法来突出人物的性格，如一个文静，一个活泼；一个憨厚，一个精明；一个理智，一个冲动。如电视剧《激情燃烧的岁月》中脾气火爆、粗鲁豪爽的石光荣和多愁善感的妻子褚琴的搭配，《大染坊》里果敢的陈寿亭和文弱的卢家驹的搭配，《宰相刘罗锅》里清正耿直、忠言逆耳的刘墉与贪婪狡诈、阿谀逢迎的和珅搭配，《还珠格格》里性格豪爽、古灵精怪、大大咧咧的小燕子与举止稳重、知书达理、温文尔雅的紫薇的搭配。

在电视剧《激情燃烧的岁月》中，褚琴的追求者——战斗英雄石光荣是一个充满鲁莽气的性格豪放、直爽的草莽英雄式的人物，而文工团员褚琴，身上充满了小资情调。在特殊历史环境下，褚琴竟与石光荣这个大老粗生活了一辈子，二人在处事方式、行为习惯、兴趣爱好、审美趣味等方面格格不入，形成了鲜明对比，也构成了一系列冲突。电视剧《大染坊》里，主人公陈六子——陈寿亭虽是大字不识的叫花子出身，却有勇有谋、智斗群雄，他的合作搭档卢家驹虽是出身书香门第，又留学德国，却是性格温和文弱，甘做绿叶辅佐陈寿亭，二人构成有趣的互补。

角色搭配得好，不论主角与配角，都会呈现出多姿多彩的风貌。有人举例说，两个小偷合伙偷珠宝，假如两个人性格都一样，剧情就很单调，如果两个小偷个性不一样，一个胆大包天，另一个胆小如鼠，则可以互相衬托，同时也产生更多的冲突。

这种强烈的对比在喜剧风格的动画作品中常常被采用，美国的许多动画片中常常出现胖瘦、高矮对比的一对。动画电影《埃及王子》中的两个巫师，一胖一瘦，一高一矮，令人捧腹，突出喜剧色彩。而《疯狂动物城》中的兔子警官朱迪与"自愿"协助她破案的搭档狐狸尼克（图4-30），性格反差鲜明：朱迪是勇敢正直、积极进取的优等生，尼克则是动物城里诡计多端、以坑蒙拐骗为生的混混。

图4-30　《疯狂动物城》，优等生兔子朱迪与混混狐狸尼克

角色之间的衬托也是常用的手法。衬托可以突出角色的个性，起着丰富主要角色的作用。衬托有正衬和反衬之分。正衬是用与本体事物相一致的事物从正面进行陪衬，反衬是用与本体事物相反或相对立的事物从反面进行陪衬。毛宗岗在点评《三国演义》"群英会蒋干中计"这回的批语里写道：

"文有正衬，有反衬，写鲁肃老实，以衬孔明之乖巧，为反衬也。写周瑜乖巧，以衬孔

明之加倍乖巧，是正衬也。譬如写国色者，以丑女形之而美，不若以美女形之，而觉其更美；写虎将者，以儒夫形之而勇，不若以勇士形之而觉其更勇。"

反衬与对比有相近之处，但反衬有主次之分，是用陪衬事物来突出被陪衬事物；对比则是两种对立的事物并无主次之分，互相依存、互相突出，表现的是作比较的两方。

次要人物可以作为主要人物的衬托。迪士尼动画片常有一个配角来插科打诨。在《海底总动员》中，用胆小谨慎的马林与热情好动的多莉搭配，便是迪士尼卡通中经典的一"庄"一"谐"主仆搭档模式。用喜剧性的丑角作为配角来衬托是美国动画片的常用设置，如《狮子王》中的丁满和彭彭（图4-31），《怪物史莱克》里喋喋不休的驴子，《冰河世纪》里爱唠叨的树懒、对橡果有着偏执狂的行动迅速的松鼠；或者是用可爱的宠物作为配角，如《花木兰》中神奇调皮的木须龙（图4-32），话多、滑稽、多动，起调剂情节、幽默搞笑、旁白等多重作用。此片因情节需要，龙出场较晚，故另增加一无言的配角——蟋蟀，在第一幕发挥相同的作用。《木偶奇遇记》里的蟋蟀（图4-33），也用来作为衬托产生幽默效果。

图4-31 《狮子王》，喜剧性的丑角：丁满和彭彭

图4-32 《花木兰》，调皮的木须龙和蟋蟀　　　　图4-33 《木偶奇遇记》，逗人的蟋蟀

除了助手或朋友的衬托，主角也需要通过对手来衬托。为了让主角的英雄形象更高大，就需要更强大的对手来对抗，至少需要一个旗鼓相当的对手。这既直接影响主人公的性格塑造，也直接左右冲突的张力。

《三国演义》里，"关羽温酒斩华雄"中对华雄勇猛的渲染，就是这个道理。华雄一出场就战败孙坚，轻易连斩四员大将，众将束手无策。关羽出战，曹操温酒一杯为其壮行，等关羽提华雄的人头回到大帐，而酒有余温，从而衬托关羽的勇猛善战。

再比如，在《水浒传》里，武松在景阳冈只打死了一只老虎，就成为了不起的、举世

公认的打虎英雄。可是李逵呢，在沂岭一连打死了四只老虎却默默无闻，这是什么原因呢？

武松打虎，作者一开头就层层铺垫。早在那只吊睛白额虎出现以前，酒家就渲染它的厉害，凶猛无比。接着，在刮了皮的大树上，写明山中有恶虎，又一次警告路人。随后，在画着大印的告示上又禁止单身客人过冈，免得送命。经过这一连串的烘托，那老虎已经使读者毛骨悚然。等它出现时，先写它带来一阵狂风，吼一声，像半空中一个霹雷，震得山冈颤动。面对这只猛虎，武松唯一的武器哨棒，偏偏又打断了，就在这种敌强我弱的情势下，武松赤手空拳，把猛虎活活打死，他的英雄形象，由此树立起来。

那么，李逵的那四只老虎是怎样杀死的呢？他先在老虎洞外打死了一只小老虎，又赶进洞里，打死另一只。这时母虎回来，他在母虎身上猛戳一刀，正中粪门。等他走出洞口，又碰上一只老虎，手起一刀，正中气管。就这样轻而易举，一口气连杀四虎，李逵既没有表现出过人的力气，也没有显露出惊人的胆量。

由此可见，武松打虎，名传千秋，是得力于作者为武松设置了那个强有力的对手——吊睛白额虎。而李逵杀虎，榜上无名，是因为他的对手构不成对李逵的威胁，轻松的较量自然不可能给人留下深刻的印象。[①]

故事中的主角和"坏蛋"是匹配的一对，为了强化冲突，两者在技巧和力量方面应该差不多，甚至"坏蛋"稍稍比主角强一点，因为他会不择手段地争取胜利。这样主角击败"坏蛋"时就可以抬高主角。有时候，如果剧本中的主人公与他的对手构不成势均力敌的冲突情势，那么就不妨想办法在主人公自身的性格力量上作文章。最强的对手往往就是自己的性格弱点。

思考与练习

1. 迪斯尼说："神话中的动物不是真正的动物，它们是穿着鸟兽装束的人类。从一开始，就像洞穴图所雄辩宣示的那样，人类已通过动物叙述了许多他们的经历、结论和见解。它们常常整个身体都进入到表演中。"这段话与动画创作之间有什么关系？谈谈你的理解。

2. 作品中的"人物"由哪些因素构成？如何塑造角色？

3. 主角与配角之间是什么关系？如何设置主角与配角？角色的搭配有哪些技巧？

4. 悉德·菲尔德说："动作就是人物！"谈谈你对这句话的理解。

5. 同样是关于猫的作品，《黑猫警长》中的黑猫警长与《猫和老鼠》中的汤姆猫有什么不同？

① 陆军：《编剧理论与技法》，中国戏剧出版社，2005，第241页。文字略有改动。

第 5 章

情 节

本章提要

本章主要讲述情节的含义及观念演变、戏剧性情节的组织、情节模式、细节设置及喜剧性元素的设计。

5.1　概述

本节将从情节的含义与观念演变、情节点、情节线等几个方面，对编剧的情节进行讲述。

5.1.1　什么是情节

情节是电影元素中最重要的组成部分，情节是叙事文学共有的成分，受传奇、话本等传统叙事文学的影响，我国观众特别重视情节。

什么是情节？高尔基认为："……情节，即人物之间的联系、矛盾、同情、反感和一般的相互关系，——某种性格、典型的成长和构成的历史。"[1]剧中的角色正是通过一系列的情节、事件被观众认识的。《大闹天宫》中的孙悟空天不怕、地不怕，顽皮好胜，本领高强。这个猴王形象是通过砸碎弼马监、大闹蟠桃会、两斗天兵天将等情节来展现的。《千与千寻》中千寻的性格成长——由胆小怕事的小女孩到坚韧、勇敢、成熟的女孩，是通过找凶神恶煞的汤婆婆要工作、清洗肮脏的大浴盆、给臭气熏天的河神洗澡、为救小白和父母冒险去找钱婆婆等情节一步步实现的。

同时，情节又是联系，是变化。

20 世纪英国作家福斯特曾说：

"'国王死了，不久王后也死去'便是故事；而'国王死了，不久王后也因伤心而死'则是情节。"[2]

① 高尔基：《论文学》，人民文学出版社，1978，第 335 页。
② 福斯特：《小说面面观》，花城出版社，1984，第 75 页。

他所说的故事不同于我们通常所说的广义的故事，而是特指一类按照时间顺序讲述的事情。"情节"是把表面上偶然出现的事件用因果关系加以解释和重组。在剧作中，往往需要将故事情节化，叙述"国王死了，不久王后也死去"一类故事时，即便王后可能是因偶感恶疾病故，也将其描述为"国王死了，不久王后也因伤心/悲痛……而死"。

《大闹天宫》中没有孙悟空去龙宫要宝，就不会有天庭太白金星的招安，没有马天君仗势欺人，就没有孙悟空反下天庭，也不会有托塔天王的讨伐，由于讨伐失败，才导致再次招安；蟠桃会上没请孙悟空，才导致二次闹天宫，于是引来二次讨伐……全剧是由一个情节链组成的，环环相扣。

再如《哪吒闹海》（图 5-1），哪吒与龙王一个在陆地，一个在水里，可谓"井水不犯河水"，如何为其建立联系？"哪吒洗澡"是个关键点。但"哪吒洗澡"只是在空间位置上提供了可能——跑到龙王地盘上了，怎么才能成为必然？原著《封神演义》是将哪吒宝贝的威力扩大化——震得龙宫天翻地覆，闹到龙王要派人去看个究竟。王公贵戚一般是不必出场的，于是先派一个爪牙——夜叉，夜叉毙命，引起龙王三太子的怒火，于是哪吒与三太子打了起来，打死三太子，与龙王结怨。在改编后的动画片中，可能觉得哪吒此举有些欠妥，尽管夜叉无礼在先，毕竟人命关天，于是特意加了一段情节，让夜叉在海边抓童男童女，被哪吒撞见，大怒——两者有了冲突，建立了联系，这样就师出有名了，使得哪吒的行为具有正义感——龙王三太子是死有余辜。

图 5-1　《哪吒闹海》，哪吒洗澡，冲突爆发

而且，作为情节，必须有行为之间的冲突。黑格尔认为，情节应"表现为动作、反动作和矛盾的解决的一种本身完整的运动"[1]。

[1]　黑格尔：《美学》（第一卷），商务印书馆，1979，第 278 页。

　　总之，情节不仅是按照因果逻辑组织起来的一系列事件，而且要求在事件的发展中表现出人物行为的矛盾冲突，由此揭示人物命运的变化过程。

　　情节按照其冲突爆发的激烈程度，可以分为戏剧性情节和淡化情节。

　　冲突是情节的基础，不管是传统的戏剧性情节还是后来的淡化情节，都离不开冲突，不过其表现方式有差别——激烈或是缓和。

5.1.2　情节的观念演变

　　人们对"情节"的理解随着时代的发展而不断变化，两千年前的古希腊哲学家亚里士多德要求情节必须完整，"所谓'完整'，指事之有头、有身、有尾。所谓'头'，指事之不必然上承他事，但自然引起他事发生者；所谓'尾'，恰与此相反，指事之按照必然律或常规自然地上承某事者，但无他事继其后；所谓'身'，指事之承前启后者。"①这是一种完整的情节观。传统的戏剧式结构要求有头有尾，继承了这一原则，好莱坞影片更是秉承了这一原则的范例。

　　亚里士多德在情节与性格的关系上，重情节而轻性格，他在《诗学》中提出悲剧有六个成分，即形象、性格、情节、言词、歌曲与思想，其中，情节居于首位。"六个成分里，最重要的是情节，即事件的安排"。"悲剧中没有行动，则不成为悲剧，但没有'性格'，仍然不失为悲剧。"认为"不是为了表现'性格'而行动，而是在行动的时候附带表现'性格'"。②这种观点的形成与时代有关，当时人们认为主宰世界的是命运，甚至有时神也无法摆脱命运的威胁，至于人的地位和价值简直是微不足道的，所以人的性格在希腊悲剧里是不可能占首要地位的。

　　但到了 18 世纪，随着欧洲启蒙运动的兴起，莱辛——德国现实主义戏剧理论的奠基人，认为性格在剧作中是第一位的，"诗人之所以选择这个事件而不选择另外的事件，是由纯粹的事实、时间和地点决定的呢，还是由能使事实变得更真实的人物性格决定的呢？如果决定于人物的性格，那么诗人究竟可以离开历史的真实多远这个问题就迎刃而解了。对那一切与人物性格无关的事实，他愿意离开多远就离开多远。只有性格对他来说是神圣不可侵犯的；他的职责就是加强这些性格，以最明确地表现这些性格。"③这是与文艺复兴时期人的自身力量的增长及对人的力量的认识与发现分不开的。

　　这种思想影响深远，苏联有人认为情节不仅是作品中所发生的事件的联系，而且，"'情节'这个字眼的精确涵义应该是'对象'。所以只有作品中的主人公才是作品的'情节'。19 世纪初，就是按照它的原意来选用这个字眼的。那时候把歌剧和舞剧的主要演员叫作'情节'。在奥斯特洛夫斯基的作品里，人物对话中还保留着把'情节'解释为情人的那种说法。"④这种观点倾向于把性格置于对情节的统领地位和核心位置。

　　在莱辛之后的黑格尔，认为情节包含三个要点：时代、情境、性格。时代，即通常说的大环境，是角色活动的社会背景；情境，即小环境，现实可感的、可以触摸的生活环境。黑

　　①　亚里士多德：《诗学》，人民文学出版社，1982，第 25 页。
　　②　亚里士多德：《诗学》，人民文学出版社，1982，第 21 页。
　　③　段宝林：《西方古典作家谈文艺创作》，春风文艺出版社，1980，第 132–133 页。
　　④　B. 史克洛夫斯基：《论散文和电影剧作中的情节》，转引自瓦伊斯菲尔德《电影剧作问题论文集》（第二集），中国电影出版社，1961，第 155 页。

格尔特别强调性格的主体性和丰富性的统一，并认为情节的核心是矛盾冲突。黑格尔的有些论点，至今仍有借鉴意义。

关于情节与性格，孰重孰轻，在我国传统叙事理论中也有不同见解。清代戏剧理论家李渔强调传奇首先要有"奇事"，作品的"主脑"就在于作为整个情节关键的"一人一事"①，更重视情节。而金圣叹更注重人物性格，"别一部书，看过一遍即休；独有《水浒传》，百看不厌，无非为他把一百八个人性格，都写出来。"②这些理论，不同程度地影响着今天的创作。

5.1.3　情节点

构成故事的事件是由若干层次组成的，总的事件中包含着一系列小的事件。事件按其功能分为两种，一种推动故事情节的发展，也称"情节点"；另一种塑造生动的形象，并不参与推动故事情节的发展。

情节点，是电影情节的基本单位。悉德·菲尔德说：

"情节点，它是一个事件，它'钩住'动作，并且把它转向另外一个方向。"③

每一个情节点都把故事向前推进，一直到结局。例如，《大闹天宫》中"龙宫借宝"一段，孙悟空向老邻居东海龙王借一件趁手的兵器，最终借得如意金箍棒，这个事件不可忽视：因孙悟空借金箍棒，龙王反悔将孙悟空告上天庭，才引发了孙悟空与玉皇大帝的一系列纠葛，最终才有大闹天宫的故事，而借得的金箍棒也正是悟空与天庭战斗的主要兵器。

一部影片可以由十几个情节点组成，其中第一幕结尾的情节点与第二幕结尾的情节点，即情节点Ⅰ和情节点Ⅱ十分重要。影片究竟要有多少个情节点，全靠故事的需要。几个"情节点"组成一个"情节段落"，几个情节段落又组成一部完整的电影。

如美国影片《魂断蓝桥》中，有7个重要的情节点：

① 罗依与玛拉相遇在滑铁卢桥上；
② 罗依推迟去部队，要与玛拉结婚；
③ 罗依提前开赴前线，婚期推迟，玛拉因屡犯团规被开除；
④ 玛拉生活陷于贫困，又误传罗依身亡，玛拉沦落；
⑤ 罗依生还；
⑥ 舞会上贵族们窃窃议论玛拉出身贫寒，玛拉出走；
⑦ 玛拉自杀。

在每个情节点中，都有令人出乎意料的突转：准备结婚可部队提前开赴前线、玛拉被开除、罗依身亡（误传）、罗依生还、玛拉出走。其中要结婚（情节点Ⅰ）、沦落、出走（情节点Ⅱ）最为重要，沦落扩大了等级差距，使情节有足够的动力奔向高潮，走向导致自杀的结局。

另一种是塑造生动的形象，并不参与推动故事情节的发展。如孙悟空大闹蟠桃会后，将仙桃、玉酒等悉数装进口袋并带回花果山给众猴分享，这一事件同故事进展无大关联，但说

① 李渔：《闲情偶寄·立主脑》，天津古籍出版社，1996。
② 黄霖、韩同文：《中国历代小说论著选（上）》，江西人民出版社，1982，第285页。
③ 悉德·菲尔德：《电影剧本写作基础：从构思到完成剧本的具体指南》，中国电影出版社，2002，第115页。

明孙悟空是个重情重义之人，并非只顾自己一时快活的野猴子。

在这两种叙述单位中，推动情节的叙述单位显然是更基本的单位，因为缺少了推动情节的单位，故事的连续性就会被破坏，但是塑造形象的单位并非可有可无，两者是相辅相成的，缺少了后者，故事的生动性和内蕴意义都会受到损失。

5.1.4　情节的贯串：情节线

情节线，是情节发展过程的头绪、脉络。戏剧性情节要求行动的安排遵循完整、统一的原则，要求动作前后贯串，因果相承。要实现情节贯串，便需要用一条条线索将戏剧情节串起来。贯串全剧叙事的线索，可以是角色的经历或性格的发展过程，如《狮子王》《蜡笔小新》《樱桃小丸子》《鼹鼠的故事》，也可以是事件，即以事件的发展为线索，如《张飞审瓜》《天空之城》《西游记》，还可以是某种情绪、情感的流动，或者是某种意念、主题、思想，如电影《广岛之恋》《爱情麻辣烫》《迷墙》。作为线索的人物，可以是作品的主要人物，也可以是其他人物。线索人物可以与一个主要事件有紧密的联系，如李渔主张的"一人一事"，也可以让中心人物活动于相对并列的若干事件中。

情节简单的作品，可以单线发展；情节复杂的作品，可以双线或多线发展。后者的线索又有主、次之分，其中伴随着主要人物活动而展开的、贯串全局的情节线称为主线；伴随其他人物活动而展开的、枝蔓性的情节线称为副线。副线需与主线形成有机联系，并为突出主线服务。副线要服从主线，与主线相互照应。有时，也存在多线并列的情况，很难分清主、次，也不存在谁服从谁的问题，各自按照自己的逻辑向前发展。一般来说，作为一次过的视听艺术，并列的情节线不要过多。小说可以掩卷慢慢品味，细细理清，影视剧却是一闪而过，过于复杂会使观众不明就里，显得情节散乱。线索还有明暗之分，通过人物行动直接呈现出来的情节线是明线；通过人物间接介绍、交代出来的幕后活动的情节线则为暗线。由于篇幅限制及为了突出主线等原因，副线有时隐藏于幕后，成为暗线，主线通常是明线。

1. 单线

单线是指一条线索贯串始终，情节比较单纯，人物也不多，脉络很清晰，这是常见的线索模式。这种结构形式好把握，易理解。不管是以人物（如《樱桃小丸子》）为线，还是以事件（如《张飞审瓜》）为线，由于有一条内在的线索贯串，显得结构清晰完整，看起来顺畅。短片常用单线，《小蝌蚪找妈妈》以一群小蝌蚪找妈妈的经过为线索；《过猴山》以背草帽的老人过猴山的经过为线索：在猴山为猴所困——众猴将其草帽拿来作耍，老人智取众猴；《不射之射》的线索即纪昌学射；《崂山道士》以书生到崂山学道的前后历程为线索。

适用单线的作品往往角色较少，通常只有一个主要角色，情节单纯，脉络也清楚，可以更细致地刻画角色的性格，揭示角色心理。但如果把握不住鲜明的性格或挖掘不出相当的思想深度，影片容易显得单薄。

2. 双线或多线

单一线索虽然明晰流畅，但在反映较为复杂的社会关系和相互错综的事件时，就难以满足要求。一些相对短小的片子，如动画短片，或者是动画系列片的单集，往往只有一条线

索。《葫芦兄弟》算是一个动画连续剧（当然在葫芦娃出生后，葫芦兄弟一个个先后战妖怪的几集与系列片很相似），也只有一条线索：葫芦娃除妖。而大型的动画连续剧或影院动画片（动画长片），内容复杂，就要考虑双线或者多线索，甚至网状型线索。《海底总动员》叙述了一个鱼爸爸寻找失散的儿子尼莫的故事，采用了双线并行的方式：一边是父亲马林万里寻亲的冒险旅程，也是马林在寻找途中克服种种外界困难，同时克服自身懦弱、保守等性格缺点及改变某些观念的过程；一边是儿子尼莫的大逃亡，也是尼莫有所感悟的成长过程。故事的双线始终在柔情万种与危机四伏的情境中交替进行、穿插叙述，双线并进丰富了影片内容。多线索，如电影《饮食男女》有四条线索，分别以名厨师老朱师傅和他的三个女儿为线索讲述故事。网状型线索，主要指由众多的人物组成的错综复杂的人物关系派生出两条以上的多条情节发展线，并相互交织在一起，构成一幅色彩丰富、情节复杂的网。网状型线索无论头绪如何繁多，总有一条主线在起着支配作用，虽然它有时候不明显。长篇电视剧大多采用多头绪的网状型线索，主线、副线，甚至还有支线，各自发展，相互交织。网状型线索在动画片中采用得不多。

3. 主线与副线

在双线或多线的作品中，往往又有主、次之分，主线与副线相互交织，可以使结构更紧凑，故事情节更生动。主线与副线要有内在联系，不能彼此无关。副线基本上是从主线上岔开，关系到一些次要角色，他们的所作所为是同主线和主要角色的行为密切相关的。副线必须有助于主线，左右主线的各种难题，影响主线的高潮。很多电影剧本采用的方法是使副线中的次要角色作为主要角色的朋友。应该同等看待副线跟主线，精心安排副线，使它跟主线合二为一。副线本身应自成一个故事，而同时又是处在主线的大范围之中。不过，在注意其重要性的同时，也不能任其干扰主线，喧宾夺主。一个故事中副线越多，主线便越容易条理不清。在较短的影片中，对副线的数目和长度也必须进行限定。由于时间因素，如果死守副线，主线就不可能充分展现。诚然，多条副线是允许存在的，但是只能用来突出主线，而且还不能扯得太远。

在简单的短片中，往往只有一条主线，没有副线。在动画长片中线索往往比较复杂，有时副线甚至不止一条。在《天书奇谭》（图5-2）中，蛋生与三个狐狸精的冲突构成主线，副线则由师父袁公与天庭的矛盾、蛋生与官府的矛盾、狐狸精与官府的矛盾及勾结等构成，这些线索由天书统一在一起。《宝莲灯》则是由沉香与二郎神的矛盾构成主线，副线是部落女与二郎神的冲突，两条线由铸造战斧对抗二郎神交织在一起。在《幽灵公主》中，青年阿席达卡寻找解除魔咒之法是情节主线，副线是村落首领幻姬与以幽灵公主为代表的森林守护者的冲突，入侵村寨的武士则构成另一条副线，三条线交织于毁灭/拯救麒麟神的战斗中。《千与千寻》的主线是千寻为自救及解救父母而寻求突破的方法，主要表现为与汤婆婆的矛盾，副线是朋友少年小白奉汤婆婆之命盗窃其孪生姐姐钱婆婆的印章，以及无面人大闹浴镇。小白与无面人作为千寻的帮助者，其各自的活动既与千寻和其对立面汤婆婆有纠葛，又为剧中千寻、汤婆婆及各自的性格展示提供了表现舞台。单线与多线是相对而言的。实际上，任何一部影视剧的线索都不是绝对的，往往是单线中还蕴含着双线或多线，有时并不是分得那么明晰清楚。

蛋生与狐狸精的冲突构成主线

袁公与天庭的矛盾构成一条副线

蛋生与官府的矛盾构成另一条副线

狐狸精与官府的矛盾与勾结也构成一条副线

图 5-2 《天书奇谭》，多线索交错发展

5.2 戏剧性情节的组织

戏剧性的情节容易紧紧抓住观众的注意力。

"观众喜欢看的是百岁挂帅而不是百岁养老，是十二寡妇征西而不是十二寡妇上坟，是武松打虎而不是打狗，是木兰从军而不是木兰出嫁。"①

① 出自当代剧作家胡可，转引自陆军《编剧理论与技法》，中国戏剧出版社，2005，第89页。

戏剧性是指事件的一种曲折、突如其来或激动人心的性质。戏剧性情节必须出乎意料，一出现就会引起观众的兴趣。正像赫尔曼说的，一个穷孩子观看面包店的橱窗是平常现象，但是一旦孩子的鼻子贴在窗玻璃上，这就迸发出一种戏剧性，从而激起了观众的兴趣；一辆汽车在路上行驶是很平常的现象，但只要它冲到松软的路边，险些出事而又躲开时，就能产生戏剧性，引起观众的关注。

同时，戏剧性情节要求行动的安排遵循完整、统一的原则，要求动作前后贯串，因果相承。角色的行动、发展，是戏剧性情节的外在构成形式；促成角色行动的动机，是戏剧性情节潜在的动力。因此，有人认为戏剧性情节是由意图、达到意图的手段及这些手段的结局组成的。在不同风格、种类的作品中，有的注重于行动外在的力度（如情节剧），有的则注重于心理（动机）的深度（如心理剧）。

戏剧性情节最主要的作用是为展示人物性格服务。同时，戏剧性情节本身具有相对独立的艺术和美学价值，能对观众产生吸引力和愉悦作用。在创作中，忽视情节会使作品缺乏扣人心弦的艺术力量，但单纯地追求情节，从而淹没人物形象，则会使作品缺乏思想深度。剧作要力求达到较高的思想深度与较深的历史内涵同情节的生动性和丰富性完美融合。

传统的戏剧性情节是由一个个场面连贯而成的，场面是情节发展的基本单位，情节随着场面的转移而不断发展。

5.2.1 戏剧情境

戏剧性的产生离不开戏剧情境的营造。所谓戏剧情境，指角色所处的富有戏剧性的具体环境，所面临充满张力的情况和关系。戏剧情境是促使人物产生特有动作的客观条件，是戏剧冲突爆发和发展的契机。

戏剧情境不仅能够赋予人物各种形体动作和内心动作，而且还能使一些本来不具备戏剧性因素的东西变成有力的戏剧动作。戏剧家贝克在论述戏剧动作时就举过一个有趣的静止"动作"的例子：

一个坐着不动的老人，既无形体动作，又无内心活动，在一般情况下是毫无戏剧可言的。可是假如此刻老人所在的房子里起了大火，火焰越来越逼近，而老人依然静止不动，这种状态就会成为牵动观众感情的戏剧动作。[①]

情境不仅仅指自然环境——角色所处的某个具体时空环境，更主要的是指角色所处的某种社会场合和社会气氛，以及事件的情势——事件发展到一定的阶段时角色所面临的局面。比如，《天空之城》中的希达和巴斯乘坐小火车逃避海盗的追捕，前面的铁路突然出现前来追捕希达的军队的装甲车，前有敌人扫射，铁路周围是悬崖，无路可逃，而海盗又从后面赶上来了，这就创造出一种情境（图5-3）。此外，情境还包括特定的人物关系。

情境是角色行动的外因，作为一种客观的推动力，促使角色的心理活动凝结成具体的动机，并导致具体的行动。角色受特定情境的影响：人物的心理活动受情境的规定和制约，动作也都以情境为前提条件。特定的情境—特定的心理内容—特定的动作，这是一个因果性链条。

情境还是冲突爆发的前提和条件，也是性格展现的客观场所。展现人物性格的基本方式是：把人物投入到具体的情境中去，为人物提供足够的条件和刺激力，促使他通过行动进行

① 转引自徐闻莺、荣广润：《戏剧情境论》，《剧本》1983年4月号。

性格的自我展现。

斯坦尼斯拉夫斯基把戏剧情境称之为"规定情境"，包括剧本的情节、事件、时代、剧情发生的时间和地点、人物活动的环境、人物关系、人物在此之前和此时此刻所处的境况等，是演员扮演的角色面临的各种情况的总称。

设置富有张力的情境，是塑造人物、设置冲突的首要条件。人物的一举一动、一言一行，都是在一定的情境中进行的。同一个人在不同的情境中所采取的行动是不相同的。当火车马上就要开走的时候，与送你的朋友之间谈话的内容和方式都会与坐在家中的沙发上呷着茶闲谈时大不一样。著名的曹植七步赋诗的故事，正是因为特定的情境才扣人心弦。如果只是普通地作首诗，作不上来也不过是面子上不好看。但是曹丕由于当权后要排除异己，剪除后患，便要置当初与他争权的曹植于死地，命他七步之内作首诗，若他作不上来就要将他处死。于是曹植的赋诗由于特定的情境而格外扣人心弦。"煮豆燃豆萁，豆在釜中泣。本是同根生，相煎何太急？"这诗句也让曹丕羞愧而无地自容，曹植因而得以保全性命。

在设置情境的时候，不仅要注意人物所处的某种社会场合和社会气氛，事件的情势和微妙的人物关系更是构成情境张力的要素。比如《宰相刘罗锅》开篇，就很善于利用这一点。王爷的女儿摆下围棋擂台招婿，进京赶考的刘罗锅赢了小姐，却半路杀出一个微服私访的皇上，非要与刘罗锅一比高低。刘罗锅是赢他，还是放弃？刘罗锅倘若诈败，心上人就飞了，心有不甘；如果赢他，以对方的身份，自己的脑袋还要不要？而王爷与小姐也正悬着心，万一皇上赢了，小姐今后将会在苦寂的后宫中打发无聊的日子。此时和珅则在一边给皇上煽风点火，这个情境就为冲突造足了势，也为人物的性格提供了充分的展现空间。《千与千寻》里，当千寻来到隧道里神奇的"浴镇"世界后，她恳求汤婆婆给她一个工作以求生存下去，避免被变成搬运煤炭的小怪物，永远不能恢复本来面目。千寻，一个一切依赖父母的小女孩，此时只好战战兢兢地来见汤婆婆这个凶巴巴的具有魔力的"神仙浴场"主宰（图5-4），也构成了一个有力的情境。

图5-3 《天空之城》，希达和巴斯陷入两面
夹击的绝境

图5-4 《千与千寻》，千寻来找汤婆婆要
工作，形成有力的情境

5.2.2 戏剧冲突

在戏剧性情节中，戏剧冲突是情节的基础，它用来表现人与人之间的矛盾关系和人的内心矛盾。

法国戏剧理论家布伦退尔曾说："没有冲突就没有戏剧"，好莱坞把冲突法则看作不仅仅是一条审美原理，"它还是故事的灵魂。"①因而在故事中，人们选取的是产生对抗、发生冲突的时刻，日常生活的细枝末节往往被摒弃。

麦基曾经说："在故事中，我们将精力集中于那一瞬间，而且仅仅是那一瞬间，一个人物在那一瞬间采取行动时，期望他的世界作出一个有益的反应，但其行动的效果却是引发出各种对抗力量。人物的世界所作出的反应要么与他的期望大相径庭，要么比他期望的反应更为强烈，要么二者兼有。"②

冲突的特征是什么呢？我们可以归纳出对抗的激烈、较强的动作性等，但这都不是根本的。美国戏剧理论家劳逊说："戏剧的基本特征是社会性冲突——人与人之间，个人与集体之间，集体与集体之间，个人或集体与社会或自然力量之间的冲突；在冲突中自觉意志被运用来实现某些特定的，可以理解的目标，它所具有的强度应足以促使冲突到达危机的顶点。"③。在劳逊的冲突观中，冲突包含着：

① 人与人之间（包括个人与集体之间、集体与集体之间）的冲突；

② 人与环境（社会环境和自然环境）的冲突；

③ 其中还隐含着人的内心冲突——"自觉意志"，它应具有一定的动力强度以便促使危机顶点到达。

"一次戏剧性冲突需是一次社会性冲突。""我们能够想象人与人之间的，或者人和他的环境——包括社会力量或自然力量——之间的戏剧性斗争，但我们要设想一出只有各种自然力量互相对抗的戏，可就很困难了。"④

劳逊的话是很有见地的，他强调指出：人们都是在特定的社会环境中生活着，社会环境不断对人们发生影响，人们因而产生"采取行动的欲望"——自觉意志。冲突的社会性，是冲突的基本特征。

在具体的作品中，剧作家面对的是具体的人际关系，往往并不能将社会性冲突直接表现为戏剧冲突，而是需要通过具体的、有个性特征的性格冲突来体现社会冲突。

在有的动画片中，角色并不是真正的人，而是动物或玩具等。其中的冲突也有社会性吗？动画世界是人类世界的变形，角色都是"人性化"的角色，那么其中的冲突必然也是人类冲突的变形表现，冲突也必然具有社会性。当然，这个社会性可能会带上特定动画社会的特点，不过在实质上仍然具有人类的社会性特点。

在冲突中，冲突的剧烈程度取决于目标与结果之间、目的与实现之间的差距。角色意志的发挥必须强烈到足以将冲突维持并发展到爆发点，无论意志如何软弱，意志必须具有足够维持冲突的强度。意志萎缩、对事件不采取任何自觉的态度和毫不努力于控制环境的人们是很难形成冲突的。

1. 外在冲突与内在冲突

冲突，比较可见的是外在冲突，即外部冲突：某一人物与其他人物之间的冲突。许多影

① 罗伯特·麦基：《故事：材质、结构、风格和银幕剧作的原理》，中国电影出版社，2001，第246页。
② 同上书，第170页。
③ 约翰·霍华德·劳逊：《戏剧与电影的剧作理论与技巧》，中国电影出版社，1978，第213页。
④ 同③，第207页。

片以外在冲突为主，而有些则着力表现内在冲突——人物内心世界的冲突。戏剧冲突的这两种方式，有时交错在一起，相互作用，互为因果。以外部冲突为主的影片，一般不着力表现人物内心世界的复杂活动，而是重情节的起伏跌宕，变化多端，如以《生死时速》为代表的许多动作片、武打片。在《生死时速》中，罪犯在一辆公共汽车上安装了炸弹，汽车必须保持五十英里以上的时速，否则炸弹就会爆炸，所有乘客必将死于非命。于是一位勇敢、机智的警察跃入公共汽车，为保持车速，克服种种困难，终于保证了乘客的安全，抓住了罪犯。面对生死的考验，场面惊险，冲突猛烈。在电视剧《激情燃烧的岁月》中，更多地表现为人物间的性格冲突。褚琴是一位具有小资情调的女人，而石光荣则是个鲁莽的大老粗。由于两人缠绵/豪放、时尚/传统的个性对立，婚姻生活中便有无休无止、随时爆发的"战争"。石光荣不在意个人的清洁与卫生，褚琴却似乎有一种洁癖；石光荣常常姑息儿子的顽皮与淘气，褚琴却为之忧虑……个性的不和谐造成了两人无休止的争吵。

在动画片《玩具总动员》里，由于担心自己的老大地位将会被取代，玩具胡迪与受宠的新玩具"巴斯光年"不可避免地爆发冲突。在《天空之城》中，围绕天空之城的秘密与财宝，海盗、穆斯卡、军队与希达之间不可避免地要发生争夺/维护的斗争。在《虫虫特工队》里，围绕食物的争夺，蝗虫与蚂蚁展开了统治与反统治的争斗。这都是可见的外在冲突。

人与社会环境的冲突，也属于外在冲突。有些剧本在表现主人公同社会环境的冲突时，往往把环境"人化"，即把它戏剧化为主人公与其他人物之间的冲突。如《哈姆雷特》中的主人公面对的社会环境是一座"牢狱"，而克劳狄斯及其周围的朝臣恰恰是社会环境的人化。另外在有些剧作中，社会环境往往成为对人物发生影响的背景，给主人公造成一种外在的压迫感。人物所面对的是一个整体的文化背景、价值观念、社会氛围、行为方式、人际关系等的差异与冲突。如影片《人到中年》中的主人公陆文婷，面对的是对理想、事业的追求与自身艰难处境的矛盾：她医术高超、工作繁重，却报酬低廉、生活清苦；她对社会做出了巨大奉献，而条件依然艰苦。她默默地承受着生活的艰辛，每天超负荷运转，最终几乎崩溃。但这种情况是当时社会背景遗留的后果，并不是哪个人造成的。再如电视剧《北京人在纽约》中王起明、郭燕面对的美国环境，王起明与大卫之间的冲突也是中西价值观冲突的反映。在电视剧《外来妹》中小芸等人打工的各种经历，即反映了在落后的赵家坳中成长的青年与改革开放前沿广东的社会环境的冲突。在动画片《鼹鼠在城市》中，因人类砍伐森林而失去家园的鼹鼠等动物得到一张允许在城市居住的保护令，但他们在城市感到很不适应，觉得电动扶梯好玩，扳动按钮加速结果把众人跌伤；为了不让小花枯萎，把砖掀掉，栽上小花（图5-5）；为了不让汽车排出呛人的尾气，将停车场汽车的排气孔全部堵住，弄得人们都修起了车（图5-6）……他们在城市的环境中所制造的一切麻烦便是由于他们与社会环境的冲突造成的，而非针对某一个具体的人。

影视剧更宜于表现外化的冲突，即外在的对抗形式。但是，冲突离不开角色内心的挣扎。内心的冲突无法直接看到，因此往往通过外化的行为方式表现出来。但是这并不是说不要内心冲突。恰恰相反，如果没有内心冲突，即使动作很惊险，影片也会令人感到肤浅、乏味，不能引起内心的激动。在《狮子王》中，刀疤与木法沙、辛巴的冲突是很明显的外在冲突，围绕着王位的争夺，刀疤与木法沙父子的冲突是激烈、血腥的。同时，辛巴一直以为是由于自己的过失造成了父王的死亡，因而把自己放逐到遥远的大森林，并一直生活于内疚

的阴影中。当辛巴偶遇娜娜，娜娜请他回国复位重振"荣耀国"时，辛巴的内心极度痛苦，他不愿面对那段历史。父王亡魂的教诲、朋友的力劝，才逐渐让他有了直面现实与历史的勇气。辛巴的内心挣扎使得这个小狮子表现得更加有血有肉。

图5-5　《鼹鼠在城市》，鼹鼠抢救小花　　　　图5-6　《鼹鼠在城市》，鼹鼠堵排气孔

事实上，上述各种冲突常常融成一体，彼此交织，统一在一部电影或电视剧之中。具体到某一作品，往往侧重于某一类，其他也不是决不涉及，在情节构思的过程中，需要准确把握，恰当处理。矛盾冲突的选择要合乎情理，并符合人物性格，这样才能使人觉得真实自然。动画片的创作很富有想象力，其所在的世界也是天马行空，无奇不有，然而不论世界多么离奇，矛盾的设置也要符合所在世界的逻辑，要合乎虚幻世界的法则，并符合角色的性格轨迹，不能随心所欲，为所欲为。这样，尽管表现的是奇异虚幻的神魔、科幻或童话世界，却使人觉得真实、自然、可信。

2. 冲突的设置与强化

有了真正的角色以后，下一步便是将角色安排在一些似乎是无法解决的难题与逆境中，使角色面临危机。角色必须面对同他们相对立的人或事，也就是说，必须有矛盾冲突。如果没有这种吸引人的冲突，就不会有电影的或电视的故事，因为只有冲突才会引出动作，只有动作才会推动情节发展。

设置的这些难题必须是自然而然地从人物性格中产生的。同时，这些问题必须有普遍性，也就是说，必须感染观众，使他们觉得自己跟剧中人物是一致的，剧中人物的难题也是他们的问题，觉得"我也是这样的"，从而使得每个观众愿意去关心人物，使观众跟剧中人物的斗争、面临的难题、命运休戚相关。

在设置冲突时，往往浓缩生活中的矛盾冲突并予以强化，这是传统的影视剧作的主要类型。尽可能挖掘、组织与矛盾相关的多方面、多层次的人事纠纷，并使之更集中、更复杂，形成更强烈、更紧张的戏剧冲突。

以《卡萨布兰卡》为例，影片讲述了一个反法西斯战士逃离德军占领区的故事，这是一个常见的选题，并无奇特之处。经过处理之后，活动主体由矛盾的双方变成五方：反法西斯战士捷克斯洛伐克人拉斯罗、德国少校司特拉斯、旅店老板美国人里克、里克的情人兼拉斯罗妻子伊尔沙、法国傀儡政府的警察局长上尉雷诺。这五方之间形成以下错综复杂的纠葛。

拉斯罗与司特拉斯之间，是反法西斯战士与盖世太保之间你死我活的敌我斗争。拉斯罗

急于逃离德国控制的卡萨布兰卡到美国投入战斗，司特拉斯则要逮捕他。里克与拉斯罗则是情敌，因为都爱伊尔沙，而里克手中握着拉斯罗可借以逃离出境的出境证。里克与伊尔沙的关系则是微妙的，当初，两人相爱誓同生死，可里克约她一同离开法国时，她却离开了他，而现在竟要里克将那张唯一的出境证送给他的情敌。雷诺与司特拉斯之间，关系也很微妙。雷诺虽然是傀儡政府的警察局长，仍有法国人的民族自尊心和民族情感，司特拉斯对他是既利用又不放心。而里克几年前曾是积极的反法西斯主义者，司特拉斯对他也心存戒心。

于是，反法西斯的革命行动与往日的爱情纠葛错综复杂地交织在一起，两者之间互相制约，相互影响，大大强化了冲突的强度和力度。

为了强化冲突，平行蒙太奇和交叉蒙太奇是常用的手段，特别是在追逐、援救等情节中。如《魔女宅急便》中魔女奇奇骑上扫把对挂在失控飞艇上的好友"蜻蜓"的营救，镜头在遇险的"蜻蜓"和克服各种障碍去营救的奇奇之间来回切换。在《天空之城》开头希达逃避海盗追捕的交叉蒙太奇中，在坐上小火车的希达和开车飞速追赶的海盗之间切换的镜头，也制造出一种紧张的气氛。

为了强化冲突的效果，音乐、音响效果也是必然采用的手段。在西部片"走马灯式"的追逐中，马蹄的哒哒声、铁器的当啷声、摇晃的篷车嘎吱声、马匹的喘气声、断续的枪击声全是追逐过程中烘托紧张气氛少不了的元素。在惊险凶杀片中使用某些气氛音，诸如脚步的回声、开门的嘎叽声、半夜吓人的叫嚷声、狗的乱吠声，以及紧张的音乐，都可以使场面产生一种逼真的紧张效果。有时，在使用悬念的影片中，也可以一点声响也不用，或者插入轻微的一下响声打破紧张的静默，从而可以取得某种外松内紧的效果，这些手法都可以在动画片中加以借鉴。

需要注意，冲突的感染力并不来自表象的感官刺激，而在于内心冲突的张力，源于对角色命运的关注。将焦点对准感官刺激，将会淹没对冲突自身的注意力。真正的冲突源自对角色的精细刻画，冲突的焦点是"人"，而不是某种似乎炫目的场面。在《魔女宅急便》和《天空之城》中比较紧张的动态场面正是由于对人物命运关注引发的内心冲突而引起的。麦基曾说：

"这种类型（指堆砌了足够的高速动作和令人炫目的视觉效果——引者注）的壮观场面用模拟的现实取代了想象。它们只是把故事当成一个幌子，来展现迄今尚未见过的特技效果，把我们带入龙卷风、恐龙的血盆大口或未来世界的大浩劫。毫无疑问，这种令人目眩的壮观场面确实能引发马戏团般的兴奋。但是，就像游乐园的过山车一样，其愉悦只是短暂的。因为电影创作的历史已经反复证明，新鲜惊险的感官刺激在风靡一时之后，很快便会沦为明日黄花，受到冷遇。"[1]

引不起内心冲突的感官刺激只是美丽的肥皂泡。外部的紧张只是冲突的一种形式，内在的紧张才是冲突的实质。如苏联影片《伟大的公民》里沙霍夫被叛徒暗杀的场面，采用了外松内紧的方式。文化宫即将举行一次欢庆胜利的集会，凶手已经潜伏到后台——向观众"预示"危险。沙霍夫走进大厅，与大家打着招呼，越过柱子，走近了白色小门，这是凶手等待下手的地方。事态的危机点渐渐临近，观众心里紧张起来，这时岔出两节"闲笔"：

沙霍夫与新上任的女厂长娜嘉对话，娜嘉抱怨说最近很困难，沙霍夫一边拥抱她，一边

① 罗伯特·麦基：《故事：材质、结构、风格和银幕剧作的原理》，中国电影出版社，2001，第30页。

幽默地说：“你对谁也不要说，我也很困难。”两人哈哈大笑，接着，沙霍夫又碰上了火柴厂的厂长，厂长说：

“我受到表扬了，彼得米哈伊罗维奇。”

“是真的吗？恭喜你。为了这个敬你一根烟。”

厂长接过了香烟，沙霍夫摸出了火柴，一根两根都断了，点不着……厂长的脸色变了。

“好像是你们厂的产品吧？”沙霍夫问道。

“为了你，我已经把它放在口袋里五天了。”

一盒劣质火柴，沙霍夫特意在口袋里放了五天，一个很细小的细节，见出沙霍夫对待革命事业的态度，这是在被暗杀前的几秒钟！剧作没有沿着暗杀的线索故意加强外部动作的紧张，却围绕生动刻画沙霍夫的性格内蕴着笔，只有当人物被丰满鲜活地呈现出来，其情节的心理张力才会给观众造成强烈的内心震撼。

3. 冲突的误区

冲突无处不在，特别是在戏剧性作品中，但是切忌冲突虚假。剧本失败往往是由于充斥着毫无意义、荒诞不经的暴力冲突（为创造冲突而不顾生活逻辑胡编乱造），或者是其冲突流于表层而不够深入。前者是为了炫耀动感特技，照搬教科书中的冲突规范而写成的，但是由于对真实的生活漠不关心或视而不见，便炮制出一些对暴力行为的矫揉造作的解释。后者则是与冲突对立的冗长乏味的呆板刻画，影片尽量回避冲突，粉饰现实，向人们暗示：如果我们学会有效沟通，变得更加仁爱，人们便会回归乐园。影片会因为对冲突的回避而受到人们的怀疑。

另外，冲突也不是简单的打斗和喧闹。打斗和喧闹可以产生剧场效果，但不是真正的戏剧性。劳逊说：“一个戏剧性危机的意义并不在于喊叫、开枪或暴跳如雷。高潮不只是最喧闹的一刻；也是最富有意义的一刻，所以也是最紧张的一刻。”[①]所谓紧张，不仅仅指外部行动，更主要指内心、情感等精神上的紧张。真正的高潮是情感的高潮。矛盾冲突双方情势的转折点，也是一个高潮，它与观众感情反应的最高点有时一致，有时并不一致。

5.2.3 悬念·惊奇

悬念是对故事发展和角色命运的关切心情，编导对剧情做悬而未决和结局难料的安排，以引起观众急欲知道结果的迫切期待心理。悬念是使情节引人入胜、维持并不断增强观众兴趣的一种主要手法，是构成戏剧性的重要技巧，特别是以情节性见长的作品，更注重悬念的营造。

惊奇也称震惊，是预料不到的复杂情境或险恶转折，也有人称之为“突发式悬念”。惊奇主要依靠对观众保密，通过使观众大吃一惊来加强戏剧效果，是剧情发展过程中出乎观众意料而又在情理之中的突然转折。运用得当，会造成出乎意料的效果。电影《孔雀》中，上中学的弟弟放学回家做作业，父亲看完作业，满意地夸奖了几句，还特意鼓励弟弟好好上出个名堂，结果父亲看到弟弟画的一张画，态度大变，骂他是流氓，愤怒地踢打他，不但激烈反对弟弟去上学，还让他永远滚出家门。父亲绝望地哭骂，叫喊邻居来看流氓！——弟弟

① 转引自凌纾《动画编剧》，湖北美术出版社，2006，第96页。

也确实因此离开了学校。然而镜头最后指向了那张纸，不过是非常普通的一张少女人体素描。特定年代对人们的思想观念造成的毒害及因此造成的悲剧触目惊心！这就是惊奇造成的震撼效果。如果先让观众看到画，则平淡无奇，远远达不到这种震撼的效果。

1. 未来式悬念和过去式悬念

为叙述方便，将悬念根据所关注事件发生的时间分为未来式悬念和过去式悬念。未来式悬念是对将要发生事件的关切和期待，表现为对角色命运的关切，也称"期待式悬念"。过去式悬念则是针对过去已发生事件，是对"悬案"的猜谜式期待，有人也称之为"猜谜式悬念"，多用于侦探、推理剧中。实际上这两种悬念往往互相交织、缠绕，使剧情变得更加复杂。

悬念要造成观众的期待。如动画片《天空之城》，一上来就让小女孩希达处于危险的境地，海盗、穆斯卡都在为希达而大动干戈，甚至还出动了军队，这就让观众对希达的命运充满期待，同时也感到疑惑：希达的身上藏有什么秘密，值得这么兴师动众？

《西北偏北》一开场，广告商卡普兰先生莫名其妙地突然被几个陌生人绑架到一所别墅里，对方让他与之合作，在他一头雾水地反问下，对方以为他在拒绝合作装糊涂，便把他灌醉，放在飞奔向悬崖的车上，意图制造酒后驾车、发生车祸死亡的假象。但在他意外把车驶离悬崖后，他被警察以酒后驾车拘留，但是警察不相信卡普兰先生说的别人把他灌醉要谋杀他的"醉话"，更要命的是，母亲也认为他在说谎。在第二天警察到乡间别墅的现场调查中，现场陈设与布局已面目全非，"夫人"的说辞更与他说的迥然不同，他陷入了有理说不清的境地。卡普兰先生决心自证清白，到房屋主人——一位联合国官员那里问个明白。在联合国办公大楼，他刚刚在面谈中得知这位官员先生非但没有夫人，而且房屋已经出租的情况，联合国官员突然被人飞掷匕首刺杀，他下意识地拔出匕首，却成为涉嫌谋杀的证据，只好狼狈逃窜。于是，这个谜团成为推动影片故事的引擎。

在未来式悬念的营造中，对于角色有时面临的危机，英国电影悬念大师希区柯克倾向于让观众知情以制造悬念，而不是仅仅造成"惊奇"。他说：

"有四个人围坐在桌子旁边谈论棒球，如果你事先让观众知道桌子底下有一颗炸弹，将在五分钟内爆炸，你的预示就会造成有力的悬念，使观众十分关切这个谈论棒球的场面；可是，炸弹爆炸了，人被炸成碎片，观众只会感到'十分的震惊'，而对四个人谈论棒球的那五分钟，则会感到非常沉闷。"

过去式悬念，如"公主怀孕了，谁干的""有人被杀了，谁是凶手"这类猜谜式的疑问能够让人产生期待。电影《尼罗河上的惨案》《砂器》等主要是过去式悬念，将已经发生的事件结果——凶杀案摆给观众，让案件的谜底"谁是肇事者——杀人凶手"的悬念贯穿全剧，取得了很好的效果。

动画片《名侦探柯南》中的一个个侦探故事就是利用这种悬念吊人胃口，让人欲罢不能。如《名侦探柯南》之剧场版《第十四个目标》，小兰的母亲妃英理、目暮警官、阿笠博士等人，皆无故遭到神秘人士的暗杀，一连串的事件正陆续发生。奇怪的是，每个受害人似乎都与毛利小五郎有某种程度上的关联，而每一个凶案现场都遗留着诡异的扑克牌，到底谁是凶手？其中的数字代表着什么含义？而且，这种过去式悬念与将要发生的未来式悬念交织在一起，如：谁又将是下一个被狙击的目标？两种悬念交织、缠绕在

一起，更扣人心弦。

2. 总悬念与局部悬念

总悬念，也叫主悬念，是全剧主要冲突的焦点所在，是贯串全剧的戏剧性结构的情绪支柱。局部悬念，也叫小悬念，则属于剧本的每一个发展段落或主要场面中出现的局部紧张情势，它不断丰富和加强总悬念，并在每一幕或每一场结束时，把观众的注意力和兴趣引向下一幕或下一场。

在悬疑电视剧《誓言无声》中，围绕军舰专家归国途中泄密遇险"谁是间谍"的总悬念，设置了一系列局部悬念：来北京接头的特务为何突然神秘返回？前去接应专家的香港"朱老板"已经暴露，周围怎么竟平静得出奇？正当调查工作毫无进展时，竟然恰好会有台湾情报官投诚，情报官却又突然被杀？情报官临死说的"牧师"到底是谁？大特务毛阳一次次收听"台北一周蔬菜价格"又隐藏着什么玄机？一系列局部悬念不断丰富剧情，使观众欲罢不能，从而牢牢地抓住观众。

3. 悬念的设置

悬念来自对人物命运或事件产生的期待心理。悬念的构成，主要依靠以下条件。
- 人物命运中潜伏着危机。
- 生与死、成功与失败均有可能出现，存在两种命运、两种结局。"处于人生的十字路口"。
- 发生势均力敌而又必须有结果的冲突。
- 剧中主要人物的性格、行动能引起观众在感情上的爱憎，即剧中角色要能引起观众的认同（也包括负认同，即强烈的憎恨）。

如何设置悬念呢？通常有以下方法。

(1) 给观众正确的预示

在影片中给观众放置一个以至若干个指路标，使观众产生期待的心情，且期待的焦点集中在作者精心安排的事件中，这是观众产生兴趣的所在。在这种向观众预示的情况下，观众的期待是充满情感的，有倾向的。角色的行动目标可以预示，下面即将出现什么事件也可以预示，但是角色怎样达到自己的目标却不能预示。也许角色说出他想怎样达到目的，而下面情节的进展，往往和他说的不一样。下面的事件将要如何发生是不能预示的，它有无数个可能性，这才引起观众的期待。如《天空之城》，我们发现海盗和穆斯卡双方在争夺希达和她的开启天空之城的飞行石，便预料到在天空之城将有一场混战，事件将会怎样发展？希达和巴斯的命运会怎样？这正是吸引观众的地方。

在《玩偶之家》里柯洛克斯泰那封关乎海尔茂声誉的威胁信，是"预示"的成功范例。当第二幕里柯洛克斯泰把揭露娜拉伪造签字的信放在信箱里，那轻轻的声音传到娜拉的耳朵里的时候，信箱的开启成为关键。信件能否到达海尔茂手中成为强烈的悬念，娜拉想尽办法不让丈夫开信箱，林丹夫人去找柯洛克斯泰，让他把信收回。娜拉疯狂地跳舞，拖住丈夫，说今天不工作，不开信箱，直到娜拉相信"奇迹"可能出现，她斩钉截铁地说："托伐，现在你可以看信了。"海尔茂终于拿着一大把信进书房去了，娜拉这时正要奔出门去，海尔茂却拿着那封信，站在门口。

（2）让观众知道角色所不知道的危险

剧中角色自己尚不知道正面临的危险，这容易引发观众的焦急心理，这也是预示的一种，不过由于剧中人的不知情而更有刺激性。如果剧本中写到小路上盘着一条响尾蛇，然后切到一个欢快的小孩，他正蹦蹦跳跳地朝着蛇走过去，而且观众看到孩子正赤着脚，观众的心就会忍不住为孩子的性命担忧。由于悬念的运用，一个很平常的场面可以变得非常富有刺激性。一颗引擎盖下的炸弹，使得跨上汽车这一简单动作变得触目惊心。另外，还可以让观众感到角色所采取的是完全错误的行动，角色本身却毫不察觉。希区柯克常用把剧中人面临的危险摆给观众却不让剧中人自己知道的方法塑造悬念。

在《天空之城》中，当希达和巴斯跟海盗往天空之城进发时，巴斯到飞船的瞭望哨上轮班，希达也偷偷地趁海盗妈妈熟睡溜出房间，来找巴斯。两人在瞭望哨上的对话，谈到了关于天空之城雷帕特的秘密和跟海盗一起去雷帕特的内心真实想法。

希达："巴斯，我真是受不了他们，我真的不想去雷帕特（天空之城），如果找不到雷帕特就好了。"

…………

巴斯："如果雷帕特是一个可怕的岛，绝对不能让穆斯卡得到。而且，现在逃走，他们不会放过你。"

希达："但是不能为了我而去当海盗。"

巴斯："我不会当海盗的，老婆婆会明白的……"

他们并不知道，其实海盗妈妈并没有睡，而且她还在瞭望哨上安有窃听器，他们的每一句话，她都听得一清二楚，可希达和巴斯并不知情（图 5-7），于是观众心里便为他们捏一把汗。

图 5-7 《天空之城》，海盗妈妈偷听希达与巴斯的秘密，制造紧张悬念

（3）将一些信息保密，造成对信息探寻的兴趣

如影片《人证》《尼罗河上的惨案》将幕后凶手的信息对观众一直保密到影片最后。又

如《公民凯恩》，影片一开始，报业巨头查理斯·福斯特·凯恩在他那偌大的别墅中一个孤独地死了，手里拿着一个玻璃彩球，彩球从他的手中滑落到地上。凯恩死前呻吟："玫瑰花蕾，玫瑰花蕾!"谁是玫瑰花蕾？还是玫瑰花蕾是什么东西？于是观众被吸引着随同记者去寻找玫瑰花蕾的真正含义。

（4）"引而不发"

拉足了弓却不把箭射出去，为事件蓄势从而形成戏剧张力。如《宰相刘罗锅》有这么一段，江苏叶国泰修河堤 30 里，花掉国库 500 万两银子，上奏章表功时谎报称修河堤 300 里，乾隆下江南来到江苏亲自踏访。受贿人和珅和贪污犯叶国泰急了，和珅让叶国泰把秦淮女子送到驾前，可以万事无忧，但担心江宁知府刘墉捅娄子。乾隆驾到，他沉醉于女色歌舞之中，刘墉偏偏这个时候从河堤工程赶来捅娄子。乾隆要去河堤视察了，叶国泰、和珅商议让绝代佳人吟红姑娘出场。来到江堤上，叶国泰要遮掩事实真相，刘墉则要乾隆放马跑上一程。刚跑，忽然一阵江风吹来，和珅以江南瘴气横行吓乾隆；刘墉以反话激乾隆，乾隆正要纵马江堤时，忽然传来吟红的歌声，把乾隆"勾"了过去……

（5）设置时间的紧迫感

"限定时间"是制造悬念常用而有效的手法，例如，坏蛋说："我数到五，如果你不拿钱出来，那么……"于是，他开始数，镜头转成大特写，表现他的指头将要扣动扳机，快数到的时候，悬念就到了顶点。或者狼对羊说："我数到十，你还跑不出我的地盘，我就吃了你。"这手法虽很平常却很有效果。

限定时间并不局限于此，比如可以让某人在某事发生以前必须干一件事，或者有人介入了进来，从而破坏了这个计划。把要实现这个计划限定在一定时间内就可以加强悬念，紧紧抓住人的兴趣。如《疯狂动物城》，兔子朱迪被警察局长要求 48 小时内必须侦破失踪案，否则要被解职。

也可以运用平行蒙太奇、交叉蒙太奇等，制造时间的紧迫感，增加紧张气氛。比如"最后一分钟营救"范式，狱官赦免了一个好人，但赦免必须发生在给他上绞架之前的一瞬间，那才造成有力的悬念。在西部片中，地方军团必须在偷牛贼马上要来以前得到通知。在喜剧片中，丈夫的上司突然要来访问，丈夫必须在妻子正在家中准备用罐头佐餐时赶回去告诉她，上司喜欢吃现做的家庭便餐。在影片《列宁在十月》里，一面是列宁在家中等待工人卫队来接他到斯莫尔尼宫去，一面是敌人在乘汽车、换马队来搜捕列宁，观众便对列宁的命运惴惴不安。《永不消失的电波》里，一面是敌人来抓人，一面是李侠在镇静地发报，影片把敌人的迫近、砸门、登上阁楼的楼梯，和李侠发报、吞下情报、向延安发出最后一句遥祝的电文交叉起来，造成紧张的悬念感。

（6）提前透露给观众悖反常理的信息造成悬念

《狐狸打猎人》，题目就构成悬念，狐狸如何会打猎人？《黑猫警长》第五集《会吃猫的娘舅》，老鼠怎会吃猫呢？都会让人忍不住要看下去。

（7）让人物命运处于危机中

在生与死、成功与失败均有可能出现，处于两种命运、两种结局的关键时刻，最容易造成悬念。如美国影片《猎鹿人》中，三个同时参军的好友迈克尔、尼克、史蒂芬先后被俘，看守他们的越军迫使他们和一些南越战俘玩一场俄罗斯轮盘赌。赌的方法是把左轮手枪装上一颗子弹，然后转动轮子，推进枪身，任何人都不知道这发子弹是否上膛，交给当事人把枪

口对准自己的太阳穴，然后参赌的人纷纷下注，以他的生死论输赢。赌注下完后，赌博的庄家下令让当事人扣动扳机，是否赶上枪膛内有子弹，全凭命运。扳机的每次扣动都关乎命运，因而引起观众心情的极度紧张。

为了强化悬念，还要塑造强大的对手。主人公面对的困难越大，反面角色越凶恶，就越有悬念感，这种手法被充分地运用在《机器人历险记》中，反派机器人的险恶、强势，与底层机器人的弱势形成了鲜明的对比。

而有时只是让人物被误认为处于危机之中，其实则并无危险，即利用假纠葛造成悬念。如《不要和陌生人说话》中，记者叶斗无意间拍下了医生安嘉禾家暴的情景，他借机敲诈安嘉禾，并与前来赎回证据的安嘉禾发生了争执被意外致死，之后两名警察到医生办公室找安嘉禾，警察神情严肃，说有事要请他来一下，周围人员充满惊讶、怀疑的目光，造成了悬念：他是不是被发现了？当警察说："事情也不是一天两天了，你也该有思想准备了。"安嘉禾表情紧张，直冒冷汗，观众也以为他行迹要暴露了，结果却是告诉他离家出走的妻子遭遇车祸的消息。

假纠葛要慎重使用，一般是在情节比较平淡，需要提一提观众可能就要分散的注意力时使用，用得多了，也就提不起观众的兴趣了。

（8）延宕

有的剧作理论也称之为"抑制"或"拖延"，俗称"卖关子"。它指在尖锐的冲突和紧张的剧情进展中，转到副线上的某一情节或穿插性场面，将一些信息暂时搁置，以加强观众的期待心理。或者在命运的关键时刻拖延时间，如《猎鹿人》中的俄罗斯轮盘赌，需要进行一系列的渲染，为危机蓄势。如果上来就让当事人"啪啪"两下开了枪，不管是死了，还是没死，效果都会大打折扣。

此外还有一种延宕，是在连续剧每集末尾，情节发展到冲突的紧张时刻突然结束，造成欲知后事如何，且听下集分解的悬念和间隔，从而大大加强了艺术效果。如《天下粮仓》第9集末尾，王连升在庭审时揭发出大蛀虫仓场监督苗宗舒的罪行，在画押之前，喝了别人送来的剧毒水酒中毒，即将毙命，眼看一切努力付之东流，该集结束。证据能否画押？苗宗舒是否因此逍遥法外？形成了强烈的悬念。

（9）总悬念和小悬念的结合

建立一个整体性悬念作为支撑全剧的基础，再以若干局部悬念填充整体悬念框架。小悬念不断加强总悬念，推动观众关注剧情。

尽管这些手法已用得太滥，但是剧作者还是可以通过各种形式用来作为推动剧情的技巧，从而借助悬念去吸引观众的兴趣。善于独创的剧作者应该善于掌握这些古老的结构方法，它们虽然由来已久，但仍然有其独到之处。而且优秀的编剧善于从任何一个指定的情势和场景中获取最大的戏剧效果。

比如一个人掉在了河里，即将被淹死，这时河岸上出现了一个人，手里拿着绳子，他可以轻而易举地救起落水者，但是他却并不救人，先要落水者说出个秘密，可落水者不肯马上就犯，犹豫不决，于是有了悬念：落水者有什么秘密？他说出秘密后能否得救？这时，还可以通过限定时间强化一下：正当两人相持不下时，河谷上游出现了巨浪，正汹涌澎湃地一步步逼近落水者，于是，又增强了情势的紧迫感。

再如电视剧《我爱露西》中一场戏的处理，其中角色是露西、德赛和丹尼·托马斯。

露西和德赛为了度假，租了丹尼的房子。但他们发现那幢房子里有臭虫，还经常闹鬼。他们想退租，但是德赛已经把支票交给丹尼，如果丹尼把支票兑现了，德赛他们就只好住在这里。露西知道丹尼把支票藏在床头柜里，还知道丹尼每天都睡得很晚。

第二天早晨，露西钻进丹尼的卧室，想把支票偷出来。这营造了一种基本的戏剧悬念——善良的家庭主妇在陌生男子的卧室里。露西经过侦察，发现丹尼睡着了，她非常紧张。她踮着脚尖走到床头柜前，找到支票，平安无事！紧张缓解。于是她可以就此直接走出去，结束这一场戏。——但是编剧对这一场戏的悬念进行了充分利用，直到没有一点油水。

露西往外走，走过一株快干死的花，忍不住要给它浇点水。一些水洒出来了，必须擦干，结果搞出些声响，丹尼半醒半睡，以为她是他的夫人，他迷迷糊糊地说："过来。"

露西躲进离她最近的一扇门里，里面是洗澡间，她穿上丹尼夫人的大睡袍，以便伪装好走出洗澡间，想悄悄溜出去。丹尼好像又睡着了，但当露西走过他身边时，他伸手往她屁股上打了一下，把露西打得魂飞魄散，不能动弹。现在丹尼让他的"夫人"给他搔背，强迫她坐在床边。就在这进退两难之际，丹尼的夫人回来了，她坐车进城忘记带汽车钥匙了——这下子可热闹了。

对于悬念和惊奇哪一个比较好，争论一直没完没了。在设计情节的时候，对于一个特定事件，有时需要在期望性的复杂情境和不可预料的复杂情境之间做出选择，即究竟该采用悬念还是采用惊奇？这要考虑具体情况，每一个具体情况都有特殊性，都互不一样，应根据具体情况做出选择，不能一概而论。

5.2.4　巧合

在实际生活中，往往有许多不确定因素，一些偶然事变能使人的面目显现出来，使其潜在本质性格充分表现出来。戏剧在表现情节时，善于利用"偶然性"的事变，把散漫的生活素材"戏剧化"为有力的戏剧情境。莎士比亚的《哈姆雷特》《麦克白》《威尼斯商人》、易卜生的《玩偶之家》、曹禺的《雷雨》等名剧都包含着很多偶然、巧合的东西。在昆曲《十五贯》中，正因为从生意人熊友兰的身上搜到的十五贯铜钱，数目恰好与被害人尤葫芦被盗的铜钱吻合，才制造了一桩冤案，成为他通奸、图财害命的罪证。在电影《一江春水向东流》中，旷世难寻的巧合使被遗弃在千里之外的妻子恰巧来到了丈夫的豪宅当女佣，并恰巧在丈夫的婚礼上认出了自己的负心汉。岩井俊二的电影《情书》，正是由于藤井树的重名，同班中有一男一女两个藤井树，在未婚夫藤井树的三周年祭日，渡边博子给逝去的藤井树寄出的信误抄成了同学录中女藤井树的地址，信件意外得到回复，才引出了一个令人感叹的暗恋故事。

动画片也不例外，在《狮子王》中，小狮子辛巴远离荣耀国，长大后有一天，他的伙伴野猪彭彭受到一只狮子的攻击，辛巴奋不顾身地与其搏斗，突然发现那只狮子居然是他儿时的好朋友娜娜，于是才得知刀疤把荣耀国弄得衰败残破，进而引起后来辛巴重回荣耀国等情节。

有时，偶然性因素会产生多米诺骨牌效应。在一个相互联系的系统中，一个很小的初始能量就可能产生一连串的连锁反应，人们把它们称为多米诺骨牌效应或多米诺效应。如动画短片《厄运葬礼》中，两位殡仪师去为一位刚刚逝去的老太太送葬，当他们抬起棺材时，一人不慎碰到放花瓶的桌子，引起了花瓶的摇晃，导致一朵花瓣飘落，花瓣落在相框上，压

倒了相框，相框压倒了盘子……最终引起的多米诺骨牌效应导致葬仪车被巨石砸得稀烂，差一点就命丧黄泉（图5-8）。

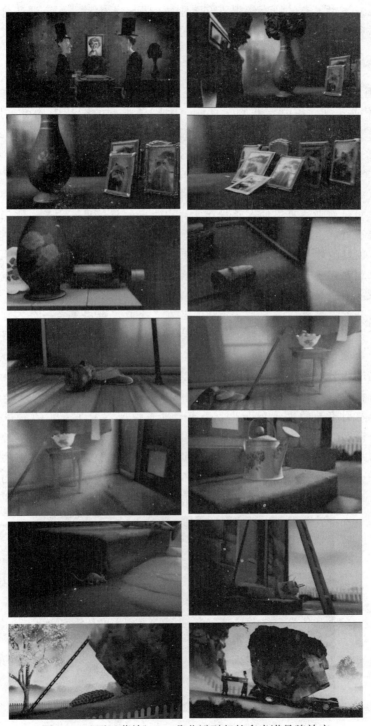

图 5-8 《厄运葬礼》，一朵花瓣引起的多米诺骨牌效应

　　但是巧合要适度，不要露出人为的痕迹，让人感到不真实和不可信，否则就给观众以"虚假""臆造"的口实。实际上，任何故事都是臆造、虚假的，其间有着作者的创造，是作者使故事活起来。不过，有的故事编得不好，剧情刻板、不生动，而奇遇巧合也正是其中的一种拙劣表现，这种显然是由作者安排的奇遇，显得太不真实，会使情节显得过于矫揉造作。

5.2.5　误会

　　误会是利用人物之间的误解造成矛盾冲突展开情节的一种手法，运用这种手法可以激化矛盾，造成波澜或悬念，正剧、悲剧、喜剧、闹剧等类型的影片中均可采用。小说《钢铁是怎样炼成的》正是由于保尔对初恋女友的误会造成了爱情的遗憾；果戈理的讽刺喜剧《钦差大臣》（图5-9）则用误会将沙俄官场的腐朽堕落暴露于天下。

　　《钦差大臣》概要：俄国的某个小城市，在粗鲁而贪污的市长和一群污吏主宰下，腐败不堪。当这群贪官污吏风闻首都已派出微服私巡的钦差大臣时，每个人都心惊胆战。此时，他们突然听到有一位叫赫列斯达可夫的人正投宿于城内唯一的旅馆里，于是，他们就误认这位外形不凡而实际上游手好闲、好赌成性的小文官赫列斯达可夫是钦差大臣了。赫列斯达可夫是辞官返乡途经此地，因赌博输尽家财正为三餐和房租一筹莫展。他的命运马上发生了180度的大转变：市长大人立刻在家里开了一个盛大的欢迎会，且不断贿赂这位年轻人。市长夫人和女儿以奉承和羡慕的眼光看着他。贵族们不敢在他面前坐下，对他极尽阿谀奉承。他受到了盛情款待，尝尽了美酒佳肴，越发得意忘形，吹嘘自己在多个政府部门里是一个不可或缺的举足轻重的人物。面对官吏们对他的大献殷勤，他毫不掩饰爽快地收取自动送上门的钱财，还会在各政府部门为他举行欢迎仪式时，公然地说明自己"好吃""寻欢作乐"和赌钱的"本领"，同时还想方设法地编造各种理由来骗取、搜刮各阶层人员的钱财，一些商人前来表示对市长的不满时，他也同样乘机搜刮了他们。他还不顾道义廉耻，向市长夫人求婚未遂转向向市长女儿求婚，光明正大地勾引市长的妻子和女儿。而市长也爽快地答应了女儿的婚事。人们纷纷来道贺，原先告状的商人们则垂头丧气。当市长官邸里正处于热闹的高潮时，邮局局长手捧一封信走进来。那封信是青年在离开前写给彼得堡的朋友的，他在信里大肆嘲笑那些把自己误认为是钦差大臣的笨蛋，并为每一个官吏取了一个令人难堪的绰号。当市长与官吏们正念着信中的绰号互相对骂时，真正的钦差大臣来了。帷幕就在大家呆若木鸡的情形中落下。

图5-9　《钦差大臣》剧照

　　而动画短片《老狼请客》（图5-10）则是由于狐狸挑拨离间造成的误会引发了冲突。老狼抓到两只鸡，去请老熊一块吃鸡，结果被狐狸瞧见，狐狸把两只鸡偷走了。狐狸在路上碰到前来赴宴的老熊，骗老熊说老狼请客人做客是要割耳朵的，幸亏她逃得快，要不她就没有耳朵了，还说老狼正在磨刀。老熊一看，老狼果然在磨刀，便误以为狼要杀他，赶紧逃跑。狐狸又告诉老狼老熊把他的鸡偷了，老狼信以为真，急忙拿刀去追，老熊更加害怕。老狼和老熊恶战一场，最后才明白是一场误会，上了狐狸的当。

　　运用误会要建立在生活真实的基础之上，否则也会使人感到不可信。

图5-10 《老狼请客》，老狼和老熊双重误会造成的恶果

5.3 "淡化情节"的组织

　　除了戏剧性情节的影片，还有一种接近生活常态的淡化情节的作品。戏剧性情节满足人们的"白日梦"，提供一时的心理休闲，实现观众潜意识愿望的替代式满足。但在日常生活中，过于惊险、刺激、冲突强烈的戏剧性情节并不多见。

　　在故事片中，有一些淡化情节的影片，如故事片《黄土地》（图5-11）及《城南旧事》《金色池塘》《野草莓》等，冲突弱化，寻求一种氛围或情绪的感动，其中的冲突也往往表现为一种弱化状态——抵触。

　　抵触，是矛盾未构成正面冲突的一种比较含蓄的表现形态，是处理普通生活的矛盾时最常采用的一种方法。所谓"抵触"，指的是某一角色在处理与其他角色之间的矛盾关系时，并不采取断然对抗的行动，而是采取和平的方式，如退让、妥协、容忍等，因而就使矛盾不爆发为冲突。在现实社会生活中，冲突只是矛盾发展的一种特殊形态，而并不是唯一的形

态，"抵触"有助于表现各种矛盾发展的复杂多样性。电影《城南旧事》中，小姑娘林英子在荒园里突然碰到一个藏匿赃物的年轻人，彼此打量的瞬间，都在互相窥探着对方的内心隐秘，这里的矛盾就是以抵触形式出现的。

淡化情节的影片不将焦点对准那些颇有戏剧性的外部事件，在《我的父亲母亲》（图5-12）中，不厌其烦地表现打水、送饭、等待、找发卡、锅碗琐事，把鸡毛蒜皮的内容放大进行细致入微的表现，而对一些颇有戏剧性的事件如骆老师被带回城里批斗、后来又如何与母亲团聚等重大事件一掠而过，以一系列情绪的积累营造了一种浪漫氛围，表达纯真少女对爱情追求的执着情感。

具体到动画片，淡化情节主要表现在日常生活化、诗化或哲理化等几种情况。

图5-11　《黄土地》，翠巧等人的
生活，就如脚下这片黄土

图5-12　《我的父亲母亲》，在琐事中展现爱情的浪漫

5.3.1　日常生活化

这种作品在影视或文学中被有些人称为"生活流"，《再见萤火虫》《麦兜故事》就是典型的代表。这种作品注重返璞归真，最高的技巧是"无技巧"，追求质朴、自然、真实。《再见萤火虫》讲述了一个舒缓的故事：在第二次世界大战中的日本，两兄妹成了战争的孤儿，因为与被迫照顾他们的远房亲戚相处不好而到附近的废弃防空洞中生活，最终逃不过饥饿的折磨而相继死去。这里并没有人与人之间激烈的矛盾冲突，全片像一条小溪一样静静流淌着战争中孤儿的苦难生活，在一种温情而又悲凉的气氛中，故事静静地进行着。

《麦兜故事》（图5-13）里的主角麦兜，是一个长着粉红色可爱小猪样子的人。麦兜的人生故事很平常，上学、工作，希望、失望。麦兜的梦想很多，其中得奥运会金牌和去马尔

图5-13　《麦兜故事》，普普通通的草根故事

代夫旅游是他最大的梦想了。想做奥运冠军，是受了香港帆船运动员李丽珊获得奥运金牌的感召，为此他还亲赴长洲拜师学习帆船技术，结果却是学会了失传多年的"抢包山"——这一乡土特种运动的绝技已经过时，完全不合时宜，并且始终没有派上用场。想去马尔代夫旅游，妈妈却只能带他去香港附近山头一游。麦兜长大工作后和现时的许多香港"草根阶层"一样成了负资产者。麦兜的生活是平凡的，观众看着麦兜的生活，所感受到的是自己生活的写照，因而《麦兜故事》赢得了香港人的感动和感叹。

但需要注意的是，这种情节也并不是对生活毫无选择地如实记录——那将成为"流水账"，而是经过了艺术提炼。不过提炼的方法和戏剧性情节有所不同而已，其准则是与生活原貌的贴近，反映人的普遍生存状态，而不是去截取最富有冲突、最激动人心的危急时刻，因而给人以就是身边日常生活的感觉，显得更加可亲。

5.3.2　诗化

有些动画片，为了寻求某种诗的韵味或效果，往往也淡化情节，如《牧笛》《山水情》《摇椅》《五岁庵》《海洋之歌》等。在这种影片中，内蕴着某种诗的情致、氛围或精神。

《牧笛》（图 5-14）讲一位吹短笛的牧童骑着水牛出去放牧，牛儿在一旁吃草，牧童在树上睡着了，做了一个梦：他的牛突然不见了，历尽周折他才找到了牛，原来水牛被瀑布的乐声吸引住了，此时牧童竟不能让它离开，牧童从风竹发出的声响受到启发，削竹为笛，吹奏出悠扬悦耳的乐曲，这音乐比瀑布更加动人，水牛终于回到牧童身边。牧童醒来，牛果然不见了，他忙吹笛唤回牛，骑上牛背，踏着田埂悠然归去。其情节非常简单，不过是"放牛—失牛—找牛—得牛"，牧童与牛的矛盾算不上是激烈的冲突，但是在优美的诗情画意中体现出一种田园牧歌的恬淡和乐趣。

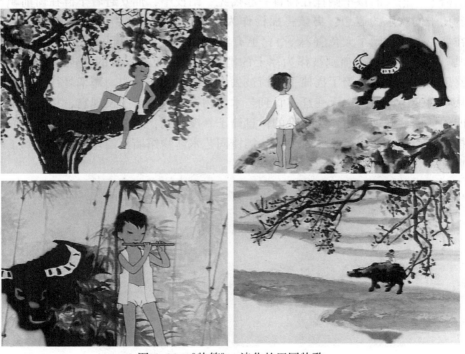

图 5-14　《牧笛》，诗化的田园牧歌

在《山水情》中（图5-15），老琴师因渡河病倒，受到善良的船家少女悉心照料，少女被老琴师美妙的音乐深深迷住了，拜其为师，寒来暑往，少女琴艺大进，送别之时，老琴师以心爱的古琴相赠，望着云海间渐行渐远的恩师，少女端坐崖顶，手抚琴弦，深情的琴声在山川云海之间回荡……

图5-15　《山水情》，在"天人合一"中凸显诗情画意

作品运用高超的动画技巧将写意山水与古琴曲这两种中国古典艺术完美地结合，在"救助—拜师—送别"这样一个简单的真情故事中，达到中国古典艺术审美理想中"天人合一"的境界。

加拿大导演弗雷德里克·巴克的《摇椅》（图5-16），表现了早期移民美洲的白人的生活。林中的树木倒下，被农夫制作成一把摇椅，摇曳数十载，见证了这个年轻人的新婚、他们的农耕生活及孩子的出生、成长，浪漫而温馨。摇椅成为孩子童年的好伙伴，母亲抱着孩子坐在摇椅上，稍大的孩子则挂在椅背一起摇晃；雨夜中，仙女赶着羊群在窗前飘过。摇椅还承载着孩子们欢乐的遐想：男孩将摇椅作为了自己的火车头；女孩将摇椅作为了自己的船，她在那船上还钓到了大鱼（袜子）；更有淘气的孩子将它作为自己的战马，一不小心，人仰"马"翻；冬天，摇椅则被作为冰上的滑车。然而随着岁月的流逝，年轻人变成了老年人，终于有一天，他压垮了摇椅，摇椅被丢出家门扔到了一边。寒来暑往，摇椅见证着当地迅速从乡村变为城市的巨大变迁，直到艺术博物馆的门卫再次发现它，从垃圾堆里找出了这把破旧的摇椅，修理好后作为自己的休息椅子。没想到，来艺术博物馆的孩子们都想要坐一下这把摇椅，他们排起了长队。晚上，摇椅同艺术博物馆墙上的作品一起回到了过去，它们尽情歌舞。

图5-16　《摇椅》剧照

这部影片并不讲究冲突，而是在许许多多的动人细节中渲染出田园生活的浪漫与诗意，并隐约流露出对现代文明的批判。在富有节奏感的动人音乐的烘托下，影片更富有感染力。

韩国动画片《五岁庵》（图 5-17），也是一部非常诗意唯美的影片，所讲述的故事并不复杂。孤儿坚依与吉顺是一对相依为命的姐弟，他们的妈妈在一场大火中失去了生命，姐姐坚依也在这场大火中失去了美丽的双眼。坚依一直没有告诉弟弟母亲去世的真相，在姐姐善意的谎言中，吉顺长到了 5 岁。但吉顺一直期望去寻找深爱自己的妈妈。他们一起流浪，后来遇到了两个善良的僧人，他们被带到了寺院里。为了能见到妈妈，也让姐姐复明，吉顺决定和僧人一起去山另一边的大山里，在一所破庙里开始修行。冬天大雪快要封山了，僧人去集市采买东西以保证有足够的粮食过冬，但他跌进了大山里，昏迷不醒，直到春天的时候才恢复。吉顺则每天穿过齐腰深的积雪去和厢房里的观世音菩萨聊天……来年春暖花开的时候，身体康复的僧人带着坚依到山顶去寻找吉顺，在那里他们发现了坐化的吉顺。

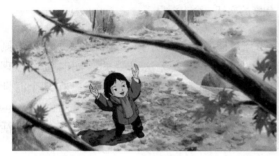

图 5-17 《五岁庵》剧照

吉顺虽然身为孤儿，但处处弥漫着孩子无邪、纯真的天性。他在寺庙把僧人的鞋子全部都挂到树上，在僧人打坐的时候追逐捣蛋……吉顺虽然调皮但也给寺庙增添了很多生气。特别是因大雪封山，山寺断粮，吉顺面对观世音菩萨虔诚而又伤心地坐化之后，影片更散发出诗意的光辉。开春冰雪开始融化，姐姐与僧人来到山寺，发现了门口摆放整齐的手工制作的小木人偶，打开房门，一道佛性的光辉笼罩着吉顺。他的诚心感动了神灵，他的灵魂升入了天堂，他也见到了他做梦也梦不到的妈妈。无邪纯真的吉顺，与唯美诗意的美景，营造了一种诗化的氛围。

5.3.3 哲理化

哲理片是动画片的一个重要组成部分，特别是短片，更适合于对人类生存相关哲理的探索。此类影片将某种生活现象进行高度抽象化、象征化、荒诞化，化为一个故事，从而体现出某种哲理，如《超级肥皂》《平衡》《学走路》《邻居》等。

《超级肥皂》（图 5-18）中，一位卖肥皂的小胡子掌柜，当众把一块脏布用肥皂洗成白布。行人争相购买，柜台前排起了长长的队伍，所有人都用肥皂把衣服洗得雪白。小胡子掌柜的"超级肥皂摊"变成"超级肥皂亭"，又变成了"超级肥皂店"，最后开起了"超级肥皂公司"。大街上成了白色世界，白色使喜庆的婚嫁队伍与哀伤的出丧队伍完全一样。忽然，一个身穿红裙的小姑娘从大街上跑过，显得非常突出，人们惊奇而羡慕，紧随其后，没想到红裙小姑娘扑进了小胡子掌柜的怀里，原来是掌柜的女儿。掌柜又当众拿出另一种肥

皂，将一块块白布料染上了各种颜色。于是，更名为"超级颜料公司"的公司门口又是门庭若市，白色的人群又排起了长队。

图 5-18　《超级肥皂》，色彩的变迁，令人深思

故事简单，但是引发对纯洁单一与丰富多彩的辩证思考，阐明了一个哲理："水至清则无鱼"，世界需要五彩缤纷，需要个性，过于单纯的世界是让人无法忍受的，同时也可以理解为人们在某一历史时期，由于某种原因争相失去个性，而后经过历史的反思，在某个时期又争相拾回个性的现象。

需要注意的是，淡化情节并不是不要情节，只是将戏剧性情节加以淡化而已，是对生活的某一层次的艺术升华。

5.4　情节模式

在故事的长期流传中，人们归纳出了常见的一些基本情节模式。好莱坞在长期的大制片厂运作模式下，形成了类型片这种比较成熟的类型模式，如西部片、强盗片、歌舞片、灾难片、科幻片、战争片、恐怖片、喜剧片等，美国的分类学家列出了 75 种故事和非故事的类型。好莱坞是按照不同类型的规定去制作影片，严格按照制片人指定的影片类型的规定进行制作。其情节往往是公式化的，"如西部片里的铁骑劫美、英雄解围；强盗片里的抢劫成功，终落法网；科幻片里的怪物出世，为害一时；歌舞片里的小人物终于成名，等等。"[1]而且类型片中的人物往往是定型化的人物，如除暴安良的西部牛仔或警长、至死不屈的硬汉、仇视人类的科学家等。

法国戏剧家乔治·普罗第归纳了著名的"36 种剧情模式"（详见附录 A），如复仇、奸杀、恋爱被阻碍、求告、援救、逃逃、灾祸、绑劫、悔恨等。如《泰坦尼克号》的情节，属于"两个不同势力的竞争（为了恋爱）"（种类：（24））中的"富人与穷人"（细目：A（7））；而杰克将生推给露丝，把死留给自己，则又属于"为了亲戚或所爱的人的生命而牺牲自己的生命"（种类：（21），细目：A（1））。动画片《怪物史莱克 2》《美女与野兽》也属于"两个不同势力的竞争（为了恋爱）"（种类：（24））。《狮子王》属于"复

① 许南明：《电影艺术词典》，中国电影出版社，1986，第 97 页。

仇"（种类：（3））中的"为被害的祖宗或父母复仇"（细目：A（1））。再如"寻母"题，《海底总动员》是一部父亲寻找儿子的电影，其实这不过是我们所熟悉的《小蝌蚪找妈妈》的豪华加长版。影片的故事很简单，小丑鱼尼莫由于意外而丢失，鱼爸爸便经历重重艰险，最后父子团聚，一个典型的宣扬亲情的故事。但影片并不是简单地讲述这一个过程，而是在其中加入了许多颇具韵味的段落，于是充实了内容，丰富了影片的主题，影片属于"骨肉重逢"（种类：（35））。

这些情节模式是对规律的总结，并非全部概括了戏剧和电影的情节模式，后来又由L·赫尔曼将戏剧的情节模式简化归纳为爱情、飞黄腾达、灰姑娘式、三角恋爱、归来、复仇、转变、牺牲、家庭等几种更大的范畴。

① 爱情：不外乎是小伙子遇见姑娘，小伙子失去姑娘，小伙子又找到姑娘。

② 飞黄腾达：主要表现一个人想飞黄腾达而进行的许多活动，他可能达到目的，也可能一败涂地。

③ 灰姑娘式：不外乎是丑小鸭变成一个美女，进而得到白马王子的欢心，由麻雀变凤凰。

④ 三角恋爱：三个人物相互牵扯的爱情是难以计数的影片习用的模式，这些故事被归为模式的同时并不能对其简单否定，如英国影片《相见恨晚》即是出色的例证。虽然，在更多情况下，这种模式的影片常沦落为平庸的影片。

⑤ 归来：一种经常以不同形式表现的模式，不外乎是一个浪子、一度迷惘的父亲、出走的丈夫戏剧性地回到家园。

⑥ 复仇：这是绝大部分表现神秘凶杀案的基本模式。出现了凶杀案，于是就得向凶杀者报复，不论是依靠法律与社会秩序的力量，还是依靠凶杀最大受害者亲人的力量。

⑦ 转变：一个坏人转变成一个有道德者，这是大量或好或坏的影片采用的主题。在这类影片中，有些坏人的转变往往过于迅速，而且是动机不充分。一部好影片的剧作者总是对人物的转变做出妥帖的安排，使人物在剧情中缓慢但自然地成长。

⑧ 牺牲：与复仇的模式截然相反，这种模式主要是围绕一个人，他为了帮助另一个人达到其预期目的而自我牺牲或放弃他本人的目标。在这里面临的困难是，在表现过程中需要一种崇高的人物性格，但是对此影片制片人总不能也不愿意让人这样做，因为他担心这会损害人物性格的动态表现，而让位于静态地展开人物性格。

⑨ 家庭：主要表现家庭成员之间的相互关系，这可从大量采用这一模式的故事中看到。这样的家庭无需用血缘联系，故事可以去表现一座房屋中的房客、精神病院的住院病人或船上的旅伴，事实上可以是各种被环境驱赶在一起的人的生活，被同一环境推向了戏剧性的表现。[1]

"模式"是对叙事作品的叙事元素规律的概括，剧作模式是一种动作原型，将其打造成为一件色彩丰富绚丽的艺术作品，还需要从人物性格与剧情等方面着眼，而不能仅仅用动作来修饰一番。创作者要善于利用模式的合理性和实用性，从中得到启发，但不要完全照搬模式，缺乏变化。如果毫无创新，观众就会厌倦，既要似曾相识，又要不同、"陌生化"，只有这样观众才会觉得新鲜，又不至于太"跳"，觉得无法理解，由于脱离原先的观影经验造

① L. 赫尔曼：《电影电视编剧知识和技巧》，文化艺术出版社，1983，第39-41页。

成对影片的审美期待完全受挫。

电影要在观众认可的大模式中作文章，任何创作都离不开既成的范式，但又在现成的形式体系中发挥创造力，不落俗套。而在长期创作实践中，每一种模式都有相应的变体。例如"灰姑娘式"的变体，由传统的"灰姑娘—王子"模式变为"穷小子—公主"模式，灰姑娘替换成"穷小子"，王子变成了"公主"。如《一夜风流》里，性别角色正好倒了过来，女性成为占据优势的性别（豪门小姐），穷小子成了需要拯救的"灰姑娘"。在喜剧故事片《罗马假日》里，也是这一变体模式，不过结局又有变化，不再是大团圆终成正果：青年记者由于偶然的机缘接触到偷偷游荡街头的前来访问的公主，他由于职业原因要出独家新闻，于是千方百计接近公主，不料暗生情愫，但最终结局是适可而止，并没有走向婚姻的殿堂。

动画片如《美女与野兽》（图5-19）、《怪物史莱克》（图5-20）。

《美女与野兽》描述一个瑰丽的爱情故事：很久很久以前，一个被施魔咒的法国古堡里，一只野兽为了解除咒语（野兽的前身是一位王子，因不懂得慈悲与宽容而被仙女变为野兽，唯有他学会如何爱人才能变回原形），必须在被施魔法的玫瑰的最后一片花瓣掉落前，设法赢得美丽聪慧的"公主"——贝儿的真爱……历经挫折，野兽终于被"贝儿"姑娘的一滴热泪变成了英俊的王子。

《美女与野兽》是灰姑娘模式的典型变体。在这里，"穷小子"替换为"野兽"，得到了公主爱的垂青之后，就像灰姑娘一跃成为王妃一样，"野兽"眨眼变为英俊的王子。而《怪物史莱克》恰好是《美女与野兽》的性别交换版。

在某个遥远而偏僻的大沼泽里，住着一只叫史莱克的绿色怪物，他看上去恐怖、可怕，十分吓人，但心地却不坏。直到有一天，他平静的生活结束了，领地里突然闯进来一大群不速之客，他们都是从童话王国被驱赶来的无家可归的童话角色，那里现在被一个叫法尔奎德的暴君所统治。史莱克实在无法忍受沼泽地的纷乱吵闹，于是去找法尔奎德国王要求恢复沼泽地的宁静，曾被他救过的爱唠叨的驴子唐基死缠烂打地一路跟随着他。国王为了坐稳王位，想要美丽的公主菲奥娜做自己的新娘。但这需要先把公主从火龙看守的城堡的高塔里救出来，他以此作为与史莱克的交换条件。

于是和所有童话里的英雄一样，史莱克必须带着他的随从度过一个个险关，和一条喷火的巨龙搏斗，最后成功救出公主。任务完成，两人相爱了，但产生了误会。公主即将与国王举行婚礼。在驴子的帮助下误会解除，他们历经千辛万苦终于成功地把美人从暴君的魔掌中解救出来，恰好赶在暴君发现公主晚上会变成怪物的秘密要囚禁公主之前。而对于我们的英雄史莱克来说，在经历了这一切后，他最大的收获就是学会了爱别人和接受别人的爱。

图5-19　《美女与野兽》，姑娘的一滴热泪，使野兽变成了英俊的王子

图 5-20　《怪物史莱克》，对模式的变异：最后，公主菲奥娜再也没有变回原来的美丽模样

　　不同于美女/公主救野兽，现在是野兽救美女/公主了，之后野兽获得了美女/公主的爱情。有区别的是，在《怪物史莱克》中，救出美女/公主之后，结局是美丽的公主菲奥娜最终再也没有变回原来的美丽模样，而史莱克解救公主的动机也不是因为伟大的爱情，而是为了自己，史莱克的战马也不是高贵的白马，而是一头多嘴的驴，但其基本模式仍然是一致的。

　　与普罗第、赫尔曼相比，好莱坞的罗伯特·麦基则更进了一步，他在《故事》一书中认为，我们从人类的黎明开始就这样或那样互相讲述的本质上都是同一个故事，这个故事可以不无裨益地称为求索故事。所有的故事都表现为一个求索的形式：

　　一个事件打破一个人物生活的平衡，使之或变好或变坏，在他内心激发起一个自觉和/或不自觉的欲望，意欲恢复平衡，于是这一事件就把他送上了一条追寻欲望对象的求索之路，一路上他必须与各种（内心的、个人的、外界的）对抗力量相抗衡，他也许能/也许不能实现欲望，这便是故事的要义。

　　也就是说，故事的基本模式不过是：平衡—不平衡—平衡（正面或负面），循环往复。

5.5　细节设置

　　细节是刻画人物、描绘情节的基本单位。在故事艺术中，一个细节可以是一个女人把书放到桌子上，以"那种特别的方式"看着你。在适当的上下文中，仅仅一个手势和一个眼神便可能意味着"我再也不想见到你了"或"我将永远爱你"。从广泛的意义上说，组成情节的每个细小部分、细枝末节，都可以称为细节。但是，从更严格的意义上说，人们常说的细节又是特有所指的。如在电影剧作中，一个人物去上班，如果他走在街上的那些动作不过是向观众做个过渡性的交代，那么，我们一般不把它作为细节来看待和研究。这时，细节就仅仅指那些能够显示出人物某些性格特征的突出的细小事物。例如《乡音》中重复出现了五次的"端洗脚水"就是细节，《再见萤火虫》中多次出现的妹妹的糖罐也是细节。电影中的任何表现元素都可以成为细节，比如物件细节、声音细节、语言细节、动作细节，等等。好莱坞电影注意细节的真实，虽然事情是虚构的，但是细节的真实使人们往往忽略了整个事件的虚构性。好莱坞往往为角色设计一些小动作、小的生活习惯，使人物变得真实。在动画片中，这种细节的运用也增加了动画片的质感和内容的丰富逼真性。

细节主要有以下几种功能。

1. 刻画人物性格

细节具有修饰作用，使人物刻画更加丰满。这种细节可以丰富情节，使事件具体化，营造生活氛围，逼真表现人物的生活环境，表达人物心灵深处的秘密，以及人与人之间微妙而复杂的关系，使角色丰满。

吴敬梓在《儒林外史》里写严监生临终，一连三天不能说话，看着就要断气，却还是伸着两个指头死不了。一家人在窗前纷纷猜测，有的说是还有两个亲人没有见面，有的说是还有两笔藏银没有交代，有的说是还有两处田地没有交割。严监生嘴里不能说话，却依旧直挺挺地伸着两个指头。最后还是他的爱妾猜得对，"是为那灯盏里点的是两茎烟草，……恐费了油。我如今挑掉一茎就是了。"灯草刚一挑开，这个土财主也就头一点，两手一摊，死去了。这个细节，使守财奴的嘴脸令人过目不忘。

又如影片《克莱默夫妇》开始时的法式烤面包场景，克莱默一方面内心忍受着妻子抛弃家庭离开的痛苦，另一方面则充满了男性的傲慢，认为女人做家务是轻而易举的，因而在这一场景开始充满自信，认为不过是小菜一碟。克莱默尽量让儿子平静，告诉他不用担心，妈妈会回来的，但在妈妈回来之前他一定会玩得不错，就像在外面野营一样。孩子擦干眼泪，相信了父亲的许诺。

克莱默把儿子抱上凳子，问他早餐想吃什么。"法式烤面包。"克莱默拉出一个大煎锅，倒上油，把锅放在炉子上，把火焰开到最高，开始备料。打开冰箱，拿出几个鸡蛋，然后从碗橱里找出一个咖啡杯。儿子觉出情况似乎不对头，告诉克莱默"妈妈打鸡蛋用的不是杯子"，克莱默说杯子也能用。他打开鸡蛋，有许多撒到了外面，黏呼呼的……儿子哭了起来。

锅里的油开始爆响，克莱默有点慌神，他根本想不到关上煤气，他开始跟时间赛跑，打了一些鸡蛋到杯子里面，然后冲到冰箱旁，拿出一桶牛奶，往杯子里倒，结果又有很多溢了出来。他找了一把黄油刀，搅碎蛋黄，桌面上撒的东西更多了。儿子看到早餐怕是吃不成了，于是哭得更厉害了。锅里的油开始冒烟。克莱默已经恼怒、沮丧，更手忙脚乱起来。他抓了一片面包，看着它，意识到根本塞不进杯子，于是把面包对折，硬塞了进去，出来的是满手湿乎乎滴滴答答的一团——又是面包，又是蛋黄，又是牛奶。克莱默慌忙将这团东西扔进油锅，结果油星飞溅，烫着了自己，也烫着了儿子。他连忙把油锅从炉子上拿下，结果把手烫伤了。他抓住儿子的胳膊，说道："我们去饭馆吧。"

在这里，克莱默的男性傲慢为现实的慌乱所击碎，他的自信不复存在。他在吓坏了的孩子面前出尽洋相，儿子的信任和崇拜也烟消云散。一个男人试图为儿子做早餐的简单动作，成为电影史上的经典场景之一。

再如剪纸片《猪八戒吃西瓜》（图5-21）中，猪八戒从发现西瓜到吃光西瓜的整个过程，因为有丰富的细节，把猪八戒天真的憨态和贪吃的性格表现得淋漓尽致。开始看到西瓜，猪八戒只当是自己眼花，揉揉眼睛再看，又用手指弹弹，耳朵听听，鼻子嗅嗅，分毫不假，这才高兴得跳了起来。猪八戒把西瓜切成四块后，弯腰嗅嗅，口水直流，寻思道：我老猪吃了自己这一块，总说得过去罢！于是仔细挑了块最大的，两三口就把它吃掉了。然后他看着剩余的三块西瓜，又找出一个又一个借口终于把给沙僧、悟空、唐僧的三块西瓜都吃光

了。每吃一块，猪八戒都有独特的语言和神态。这副天真的憨态和贪吃的样子，少年儿童会从猪八戒身上照见自己或同伴的影子。倘若没有这一连串的动作和语言、神态，猪八戒拿到西瓜就吃光，将是多么干瘪乏味！在《三个和尚》中，有这样一组镜头：小和尚和高和尚（导演阿达称之为"长和尚"）一起抬水，小和尚把水桶偷偷滑到高和尚一边以减轻自己的重量，高和尚发觉后，也把水桶推到小和尚一边，两人把水桶推来推去，最后大家都恼火了，一起扔下水桶和扁担，不抬了……没办法，用手量扁担吧，却各不相让，小和尚掏出一把尺子，才解决了纷争（图5-22）。这些细节，使得两个和尚的性格变得鲜活。

图 5-21　《猪八戒吃西瓜》，八戒吃西瓜的细节

图 5-22　《三个和尚》，抬水的纷争

在《天空之城》中，尽管雷帕特王国的机器人具有摧毁一切的强大威力，一个微小的细节就将机器人善良的本性刻画出来：当希达和巴斯终于在天空之城成功着陆，两人在草丛中歇息，这时过来一个机器人，动手去拿他们的飞行器，两人不解，生怕把飞行器弄坏，等机器人把飞行器移开，两人才发现原来一窝鸟蛋正被压在下面（图5-23），险些压碎。机器人对于弱小生命的爱惜可见一斑。

2. 推动情节发展

有些细节具有推动情节发展的功能性作用。如果没有这种细节，故事将无法往前推进。如昆曲《十五贯》，十五贯铜钱成为关乎剧中人命运甚至性命的物件细节，对人物的刻画和情节的发展至关重要。正因为尤葫芦借的这十五贯铜钱，造成了娄阿鼠的见财起意杀死尤葫芦，也正因为客商伙计熊友兰身上也带了十五贯铜钱，且与出走的养女苏戌娟结伴而行，才

图 5-23 《天空之城》，机器人保护鸟蛋的细节

引发了官府的捕拿与判定两人通奸图财害命。十五贯铜钱作为物件细节，始终左右着情节的进展和人物的命运，成为贯穿全剧的一条主线。

在《天空之城》中，希达佩戴的飞行石具有推动情节发展的重要作用（图5-24）。影片开场，飞行石和希达是穆斯卡等人抢夺的目标，由于飞行石具有能使人在空中飞升的神奇作用，这使得希达两次幸免于难。由于飞行石，坠毁到地球上的天空之城的高智能机器人得以复活，飞行石还是机器人辨认主人、保护主人的标记。而且，它指引着天空之城的方位，使得穆斯卡终于到达天空之城。同时，飞行石也是开启天空之城雷帕特王国的钥匙，穆斯卡得以借助它控制了天空之城，并击败不服从他的军队，希达最终也是借助于飞行石的力量将被穆斯卡控制的天空之城毁灭。

图 5-24 《天空之城》，飞行石的细节

3. 结构剧情，贯穿情节

细节描写还可以成为连接情节的巧妙手段，从而使整部作品脉络贯通、结构严谨。尤其是道具细节，可以作为贯穿道具，强化主题。

美国影片《魂断蓝桥》里有一件道具——吉祥符，就具有这种结构功能，它先后出现

六次。

第一次，罗依手拿吉祥符睹物思人，回忆往事。

第二次，罗依和玛拉在警报声中相遇，玛拉失手掉了手提包，包内滚出玛拉的吉祥符。

第三次，从防空壕内出来，玛拉把吉祥符送给罗依。

第四次，舞会后，罗依把吉祥符还给玛拉，说："玛拉，现在我俩就像一个人，不管谁收起来都一样，它给我的运气，现在又会给你啦。"

第五次，玛拉被军用卡车撞死后，从散乱的小手提包里，滚出吉祥符。

第六次，罗依手执吉祥符，耳边响着玛拉甜美的声音："我爱过你，别人我谁也没有爱过，以后也不会，这是真话，罗依！我永远也不……"回忆结束。

吉祥符引出了整个故事，使影片首尾连贯，结构严谨。当然这种细节也可以同时具有其他功能。吉祥符在影片中间部分不同情境下的多次出现，具有表达罗依对玛拉的思念、传达罗依和玛拉之间的爱情信号、刻画人物性格的作用，而且吉祥符是两人认识的桥梁，因而也具有推动情节的功能。

很多细节通常不止有一种功能，如《再见萤火虫》中的糖罐，首先具有结构作用，阿泰临终怀里仍然揣着一个果汁糖糖罐，清洁工人将糖罐扔到一边，里面撒出来的不是糖块，而是妹妹的骨灰。接着由糖罐引出故事，故事结尾，妹妹被火化后，在幻觉中美丽的萤火虫的映衬下，妹妹拿着糖罐又来到哥哥面前，抱着糖罐依偎着哥哥的膝盖在旷野中睡着了。

其次，糖罐在影片中的一次次出现对于深化人物性格具有重要作用，从捡到糖罐送给妹妹的欣喜，妹妹抱着糖罐蹦跳的动作，可见妹妹的可爱。吃完糖块后，妹妹还给它装上水以便品尝那点残余的甜味，还说味道真不错。后来妹妹由于饥饿，昏迷中咀嚼着糖罐中的玩具玻子。糖罐既是妹妹的欣慰、逃难中的玩具，最终还是盛着妹妹骨灰的器具。糖罐，这个伴随妹妹的重要物件，体现了妹妹的可爱性格，也表达了阿泰对妹妹的深切思念。

在剧本创作中，要恰当设置细节。设置具有个性、富有特点的细节，将会给观众留下深刻的印象。

5.6　喜剧性元素

动画片不一定就是喜剧，但在动画片中，喜剧确实是一个十分重要的类型，在一些非喜剧作品中，也具有较多的喜剧元素。喜剧，是以倒错、乖讹、自相矛盾等形式显示生活本质的一种美学艺术形式。喜剧人物的行动是离开逻辑轨迹的，即使人物处于严肃的环境中，喜剧人物的行动也应出乎常人意料。讽刺、幽默、滑稽、戏谑、调侃、荒诞、戏仿、反讽等，都是喜剧作者可以调动的手段。

闹剧，也属喜剧的范围，它是喜剧的另一种形式，大多要依靠某些细节上的夸张，如《猫和老鼠》，它使你随便地发笑。在闹剧中，颠倒、巧合等的运用更加突出，甚至许多地方形成无意义的可笑，如走路滑倒、两人相撞、踩上别人的脚等，在不妨碍主题的情况下，带点滑稽的动作，引起观众的欢乐情绪是可以的。

5.6.1　笑的意义

笑具有力量，笑可以是一种讽刺，一种揭露，具有投枪匕首的作用。20世纪60年代的喜剧片《新局长到来之前》中，后勤处长把自己关在屋里说有机密公务，还让司务把门，其实是在里面偷啃猪蹄。这段笑料，对此人的虚伪、爱贪小便宜的性格，进行了辛辣的讽刺。《摩登时代》中超负荷的强劳动使卓别林神经过度紧张，竟把别人身上的纽扣当作机器上的螺钉来拧，因为纽扣很像螺钉帽。观众看着一面笑一面流泪，深深感到资本原始积累时期工人受到的压榨。卓别林创造的这一形象和这个富有幽默感的动作确实是天才的、充满灵气的，并且有着深刻的社会内涵。

而有时，幽默等笑料也不一定必须要有明显的社会意义。这些笑料可以展示人物性格与心理，或者是情境的一种渲染。前者如《淘金记》里卓别林扮演的淘金者查理，查理吃煮熟了的带钉子的鞋底，像吃面条一样把鞋带绕到叉子上送进嘴里，将每一颗钉子像拔鱼刺一样拔得干干净净等一系列幽默动作；后者如《淘金记》中饿汉把人当成火鸡，撵着卓别林乱跑，是饥饿状态的一种夸张。在《大闹天宫》中，也有许多喜剧性动作用以刻画性格，活跃气氛。猴王在第一次进灵霄宝殿的时候，不愿在门外呆等，自行进殿，见殿内一个个天神元帅如泥塑木雕般纹丝不动，不禁动手去触触这个衣甲，碰碰那个兵器。众天神不敢出声。猴王越发窜到一个执殿灵官肩上，夺弄他手中的金锏，那灵官拼力拉住不放，累得龇牙咧嘴，满面通红。猴王又窜到一个红脸大将的背上，左右抓起痒来，弄得红脸大将奇痒难忍，忍不住摇头晃脑起来。当猴王被封为弼马温时，他穿上红袍，戴上纱帽，扯扯衣襟，甩甩袖子，把衣袍穿得前长后短，把帽子戴得前后颠倒。等太白金星忙上前劝阻，不料猴王趁势拔下帽翅，插到太白金星头上，弄得太白金星忙作一团。这些喜剧性笑料体现出孙悟空"猴性"十足的特点。

而有些噱头只是用于调节气氛，电影《城市之光》中，流浪汉查理救了醉酒后要自杀的大富翁，大富翁为查理举办了一个盛大的舞会派对，在查理要享用大圆形面包的时候，由于查理未曾察觉中间面包曾被侍者拿走，误将旁边坐着聊天的人的光头当作面包要食用（图5-25），造成了搞笑的滑稽气氛。

图5-25　《城市之光》，圆形面包的噱头

《哪吒闹海》中的哪吒重生后杀到龙宫，龟丞相鸣锣催虾兵蟹将来战哪吒，混战中供桌上一个猪头扔到乌龟头上，变成一个猪头龟身"当当"地敲锣（图5-26），十分滑稽，将激烈紧张的战争场面舒缓一下。

图 5-26 《哪吒闹海》，龟丞相鸣锣的噱头

5.6.2 "笑"的设计

笑产生于人物行为离开逻辑轨迹，而又不至于对正面人物造成实质伤害，动作、语言、表情、事件等都可以成为笑料。

滑稽可笑的动作、夸张、荒诞、双关语的俏皮话、反讽、误会、巧合、反差、不合时宜的举动、悖反、戏仿、错位、自讨苦吃（搬起石头砸自己的脚）、倒错、调侃等，都是常用的手段。

1. 滑稽的动作是制造笑料的有力武器

使用幽默，在画面和情节上想办法，效果往往较好。因为电影的特性几乎完全是靠视觉的，特别是给低年龄段的观众，幽默的动作和情节往往比几句话好。幽默滑稽的动作和情节往往能取得直接的喜剧效果，在默片喜剧时期，美国的查理·卓别林、巴斯特·基顿、劳埃德，法国的林戴，都以其滑稽幽默的动作成为经典的喜剧电影大师。动画片由于其绘画的特点，可以表现一些在真实表演中难以实现的动作，因而更有利于表现动作幽默。

迪士尼也是制造动作幽默的行家，迪士尼出品的许多系列作品，如《米老鼠和唐老鸭》等靠动作幽默取胜。迪士尼有很多工作人员善于设计笑料，他们从藏书丰富的图书馆中，从美国喜剧的古典作品中寻找喜剧效果。由于动画片具有随意表现的灵活性，因此使过去某些特技摄影无法实现的效果得到了表现的可能。《唐老鸭和普卢托狗》中，描写了一只鸭子因吞食了一块吸铁石，结果受到各种金属物品攻击的场景。这部影片虽然抄袭了费雅德的《吸铁人》的做法，但表现得非常生动和富于想象力。

2. 夸张、荒诞是制造噱头的常用手段

如《猫和老鼠》中，猫被重物压成扁片，一会儿又恢复原样；尾巴被烧之后放到水里竟像烧红的金属一样冒烟；长嘴鲸长长的喙被撞弯后竟然可以像铁丝一样用铁锹拍直；戴着听诊器的猫竟然被老鼠用闹铃振得耳朵上了天，跟脑袋分了家，之后又迅速地复原。

荒诞的例子也有很多。如影片《三毛从军记》里，三毛将捆着炸药包的两头水牛赶向敌军，以图作为"新式武器"获得成功，不料一团爆炸的浓烟散后，观众所看到的镜头画面却是，日本鬼子正兴高采烈地大吃烤牛肉！电视剧《宰相刘罗锅》里，乾隆大兴文字狱，被错杀的文人不计其数，致使街道上的店铺招牌已无全字，人们不敢说话，只得用手势比比划划。大街上只剩下毛驴的鸣叫声。刘墉无奈之下只得用装哑巴的形式进行反抗，于是在朝上不再说话，而是用手比比划划，指指点点。荒诞的喜剧手法被用来衬托文字狱的悲剧性，也是对当政者乾隆的嘲讽。

《越狱兔》（图5-27）讲述的是关在监狱里的两只兔子普京（绿兔）和基里连科（红兔）的故事。基里连科刀枪不入，折磨得狱警不得不将他当老爷似的好好伺候着，很是荒诞。而他的神力也着实夸张，不仅把狱警发射的炮弹、毒气玩弄于股掌中，竟然还可以一边骑着追兵发射的飞弹一边专心致志地擦拭心爱的帆布鞋。

图5-27 《越狱兔》剧照

3. 利用语言双关

在某些贺岁片中，语言的幽默是取得喜剧效果的重要法宝。《甲方乙方》中胖厨子要当一回英雄，体验一下英雄滋味，葛优故意将暗语设置成"打死我也不说"，面对酷刑，胖厨子很快就招了暗语："打死我也不说。"但暗语的日常意义使得这句话具有表意上的多义性，既可以指暗语本身，也可以指死也不合作，从而引起表意与理解上的错位。这弄得刽子手们一直以为他还在硬撑，是真的打死也不说的硬骨头。生活中有一些类似的事情，像问一名点菜师："顾客在询问菜单时最忌讳点菜师说什么？""我不知道。"其实答案就是"我不知道"。这就要求编剧善于从生活中发现这些语言。

4. 反讽，可以制造幽默效果

当事情结果与自己的说法不符甚至矛盾，令自己处于尴尬的处境时，可以产生喜剧效果。如《狮子王》中，当小辛巴和娜娜来到大象墓园时，被甩掉的父王跟班沙祖突然赶到，劝说辛巴赶快回去，"这里太危险。""危险？我这是在花园中行走。""我会当面嘲笑危险。"辛巴然后朝天哈哈大笑，"哈哈哈！"笑声未落，黑暗的洞中就传来土狼们阴森的笑声，走出三只可怕的土狼。观众便会对辛巴的行为忍俊不禁。紧接着当三只土狼追得辛巴无路可逃时，辛巴对着土狼发出了狮吼，土狼嘲笑："就这样吗？再吼一次啊，来啊。"于是辛巴张嘴大吼，却同时传来了成年狮子震耳欲聋的吼声，原来狮王木法沙赶来了（图5-28），于是

产生喜剧效果。

图 5-28 《狮子王》，土狼正在嘲笑小狮子辛巴的吼声，却传来了狮王木法沙的怒吼

故事片中也常采用这种方式。《一夜风流》中，逃婚的富家小姐埃伦与穷记者彼得躲过了父亲雇佣的私家侦探的追寻，又在野地上熬了一宿之后，清晨时分，两人站在路边，想拦一辆车去纽约。彼得在埃伦面前大肆炫耀自己如何富有拦车的经验，教学徒般地向埃伦表演各种拦车的手势，埃伦十分崇拜地洗耳恭听，视彼得为无所不能的男子汉。接下的情节则与上述来个强烈的对比——车子一辆接一辆地从两人面前疾驶而过，自诩为拦车专家的彼得用尽各种手段，出尽各种洋相，却一辆车子也没能拦下来。埃伦看着狼狈尴尬的彼得微微一笑，然后走到路边，当一辆汽车高速驶来之际，埃伦只稍稍弯下腰、用手撩起裙子，露出自己的大腿，汽车便"吱"地停在了面前！看到这里，观众莫不开怀大笑起来。卓别林的影片《城市之光》中，一开始，城市中心广场上鼓乐齐鸣，社会上的各种体面人物正在为一座名为"和平与昌盛"的塑像揭幕。讲演仪式后盖布落下，人们刚要喝彩欢呼，却发现在塑像的怀里睡着一个衣衫褴褛、瘦小枯干的流浪汉——查理，这种极不协调的现象，给了"和平与昌盛"一记响亮的耳光，观众自然会发出讽刺的笑声。

5. 用误会来制造喜剧效果

误会是制造喜剧效果的重要艺术手段之一，但这不等于说任何误会都能产生喜剧效果。一般来说，当表现对象本身已经含有某种可笑的弱点等前提时，"误会"才能生成强烈的喜剧性。比如在日常生活中，一个人以为对面的人在冲自己点头，出于礼貌也点头示意，结果发现，原来对方是冲自己身后的另一个人打招呼。这明显是个误会，并不具有喜剧色彩。如果我们将这个人设计成自我感觉良好且自作多情的人物，当对面一位妙龄女郎满面春风地冲他热情走来，他喜不自胜地正要上前时，女郎却越过他，与他身后的另一个男子紧紧地抱在了一起，这就不能不使观众对他有所嘲笑了。《满意不满意》中的小杨师傅，并不热爱他所从事的服务工作，却被当作他的师傅——劳动模范老杨的师傅，还被拉去介绍先进经验，于是进入了一个个有趣的戏剧情境。系列动画片《班长叫毛豆》之《成功的班长》一集里面，气势凌人的一年级甲班班长小强，发现同为班长的毛豆竟有无比神奇的魅力，能让属下的同学言听计从，像小狗一样被牵着，毛豆喊："坐下""站起来""伸手""换只手""打滚"，同学东东毫不保留地按毛豆的吩咐照做。毛豆扔出一根树枝，东东狂奔出去把它捡了回来。毛豆还拍拍他的头，说"真乖"。小强于是向毛豆请教秘密，小强在按照毛豆的要求先做了一个小时的"狗狗"之后，才发现这是毛豆和东东玩的扮狗游戏，半个小时一换，轮流当狗狗，误会产生出人意料的喜剧效果。

又如在《毛豆拍照留念》一集。在摄影店，店长把自己的个人照影集给毛豆，让毛豆

挑影集中喜欢的背景。

毛豆翻了一页："这张穿红衣服的是谁?"

店主："是我。"

又翻一页："这个沙滩上的呢?"

店主（不耐烦）："我，是我！这是我的影集，当然是我了！"

毛豆："这个正笑着的呢?"

店主："是我！是我！要我说多少遍啊你!?"

毛豆："嗯?"

她愣住。

毛豆："太厉害了！还有这样的造型，我要这个。"

原来他指的是封面上的猩猩图案，店长发作："不是，不是，那是封面，不是我！"

毛豆："你刚才还说是的。"

6. 反差

即以强烈不协调的相互映衬，产生喜剧性效果。卓别林举过下面的例子：

帽子从头上飞掉，这并不可笑，可笑的是戴帽子的人为了体面，在大风中头发披散、衣襟飘扬地去追这顶帽子，于是，其爱面子与恰恰因此而更失面子的反差，就使人发笑了。

他说：

"这就是为什么我在所有的影片中总是要利用我所处的窘境来拼命装出一副很庄重的神气，使我像一个小绅士那样。这就是为什么我在窘态中，最关心的还是要不断地拾起手杖，把圆顶帽戴正和整理我的领带，即使我刚刚头朝下摔了一个跟头。"[1]

他还举例说：

比如平日里作威作福、趾高气扬的警察却让他掉进下水道的洞口里，或跌进泥水匠的水桶里，或是从正要严加盘查的货车上跌到路边的水沟内……总之，满身泥污，造成狼狈不堪的模样，观众一定要开心地讥笑——因为这代表着平日里欺压人们的权威势力的警察，本身就不被观众同情，于是当这些极看重自身尊严的"权威"处于狼狈尴尬局面中，进而产生强烈反差时，其喜剧效果就不言而喻了。

在《大闹天宫》中，当太白金星第二次到花果山招安猴王的时候，一只小猴子把太白金星的帽子摘了戴在自己头上，另一只小猴子把太白金星的靴子脱下来用拐杖顶着举得高高的，还有一只小猴子把太白金星的拂尘抢在手里。几个猴子又把太白金星四脚朝天地平抬着去见猴王，边跑边叫道："大王！大王！我们捉到奸细啦！"而太白金星狼狈不堪地死抱着诏书不放（图5-29）。他见了猴王，如同遇到救星似的，连呼："大圣！大圣！……"作为"钦差"天神太白金星，样子竟如此狼狈又滑稽，也是对他的一种罪有应得的轻松嘲讽。

人们常利用这种人物的身份与行为的反差，制造强烈的喜剧效果。海盗给人的印象是凶神恶煞的，在《天空之城》的前半部分，也是如此。可后来海盗们在一个小女孩面前献殷勤表现出的害羞和内心惶恐，体现出其善良羞涩的一面，与外表的凶恶形成强烈反差，也很富有喜剧效果。

[1]　卓别林：《我的秘诀》，转引自《世界电影》，1994年第1期，第69页。

图 5-29 《大闹天宫》，太白金星的狼狈相

　　请看海盗争先为希达献殷勤的一场戏（图 5-30）。在跟海盗们奔赴天空之城的飞船上，海盗妈妈让希达到厨房烧饭，海盗们的眼睛看希达都看直了。"每天要烧五次饭，要节约用水。"海盗妈妈交代完拉开门出去，没想到一开门，跌进来几个偷听的大汉。大汉们尴尬地看着海盗妈妈，又解嘲地哈哈大笑……希达在厨房给海盗们做饭，这时敲门进来一个海盗甲。希达说饭还没有煮好，"有什么事吗？"海盗忙不住摆手掩饰，扭头不敢看希达："呃呃，没什么，要不要我帮忙？"当希达请他收拾碗时，他高兴得像个孩子似的，"没问题。"接着，是他吃惊的表情，原来竟然有一个海盗捷足先登，老老实实地蹲在那里打下手削土豆皮呢。

　　海盗甲忍不住说："你不是肚子疼吗？"那海盗被戳穿秘密，便低下了头。

　　这时又有推门声，海盗甲像小孩子做坏事怕被人看见似的，一副紧张的表情。

　　——又进来一个海盗，手里还拿着鲜花，毕恭毕敬："我有空了，要帮忙吗？"

　　海盗甲扭头看时，他慌忙把鲜花藏在身后。

　　不一会儿，小小的厨房就挤满了打下手的海盗，个个忙得不亦乐乎。

　　在小女孩面前，紧张的表情、不停地掩饰，老老实实地打下手，这和他们的海盗身份构成了强烈反差。海盗竟然还想到要文绉绉地拿朵花！而对信息的适当搁置，如海盗甲到来之前已经有海盗帮忙，更是加强了这种效果，让人忍俊不禁。

图 5-30 《天空之城》，众海盗争献殷勤

利用言行的反差，同样可以制造喜剧效果。如一个明显是酩酊大醉的人，却特别庄重地想使你相信他一点酒也没喝过，而他越是认真、庄严地表白，越会让人感到可笑。神色庄重地做一件毫无意义的事情，也会产生强烈的反差，令人发笑。越是认真，便越是可笑。

7. 行为不合时宜，与环境或情境不合拍

将一个正统的人物置于一个怪异的背景中，或者把一个神秘怪诞的个体放置在一个普通务实的社会，会立即引起一系列笑话。如在《堂吉诃德》中，主角沉迷于骑士小说，幻想自己是中世纪骑士，拉着邻居桑丘·潘沙做自己的仆人，"行侠仗义"、游走天下，他把乡村客店当作城堡，把老板当作城堡的主人，把旋转的风车当作巨人，冲上去和它大战一场，把羊群当作军队，冲上去厮杀，把一个理发匠当作武士，给予迎头痛击，把一群罪犯当作受迫害的绅士，杀散了押役救了他们，结果反被他们打成重伤。主角沉溺于中世纪骑士的思维方式，种种与时代相悖、令人匪夷所思的举止，造成一系列笑话。

8. 与正常逻辑情境的悖反，造成喜剧效果

比如《班长叫毛豆》中《开夜车》一集，毛豆告诉父母晚上小飞和嘉嘉来做功课，老师要他帮他们补习。可吃完晚饭后，毛豆打了一个哈欠。

毛豆："老爹，我好困啊，先去睡一觉。一会儿小飞和嘉嘉来了，也不用叫我了，就交给你们招呼了。"

毛豆转身进了他们的卧室。

丁元："好，没问题，你去睡好了，他们来了也不叫你……（发觉不对），到底是谁给他们补习啊！"

本来是毛豆自己的事，他却推得一干二净。

与正常逻辑情境的悖反，还表现在严肃的时候，心不在焉地调侃；或者对于无聊的琐事，却故意严肃对待。在《天下无贼》中，当冯远征和范伟饰演的强盗在火车上抢劫时，范伟发现王薄（刘德华饰演）一个纸包，以"我现在就是你爹"的气势汹汹的架势把王薄"孝敬我爹"的纸钱抢到手，结果发现受到王薄的戏弄，因而引起乘客大笑。"严肃点！严肃点！不要笑，我们正打劫呢。"冯远征的话语与打劫的情境造成悖反，颠覆了打劫的血腥与恐惧，形成强烈的喜剧效果。不过打劫这一段虽然可算是经典的喜剧片段，但与整个影片没有内在关联，而且在风格上与整个影片的基调不符，显得不协调，其实应该删去。

再如《大内密探零零发》中的一段，零零发为保卫皇上，与刺客进行了一场恶战，战罢，他与老婆有一段问答：

老婆：（见到四下烟火弥漫，尸横遍野，十分惊愕）"这里好像失了火了？"

零零发：（为了不泄露皇上的机密，也为了不让老婆担心，故作心不在焉状）"啊——大家在烤东西吃。"

老婆："烤东西吃？"

零零发："烤鸡翅膀。"

老婆："那这么多人怎么全躺在地上？"

零零发："吃饱了嘛，躺下很正常。"

老婆："你又是怎么搞的？嘴巴脏兮兮的，衣服也破破烂烂的，到底怎么回事嘛？"

零零发："刚才全村人烤一只鸡翅膀，抢得太厉害了，所以搞成这个样子了。"

这段对白，将严肃的事情调侃化，在表面的胡诌八扯中，隐藏着不得不如此的苦衷，在喜剧色彩中略带着点苦涩。

9. 对经典场景的戏仿与颠覆

如张建亚导演的影片《三毛从军记》《王先生之欲火焚身》等，有意对经典场景进行模仿和拼装。在《王先生之欲火焚身》中，出现了对张艺谋导演《红高粱》的戏仿。它是"欲火焚身"的王先生的梦中场景，随风摇曳的高粱，高粱地中掩映着一男一女两个人。女子一身红衣红裤的装扮，男子奋力踩倒高粱秸以地当床，女子逆光倒地的高速摄影，女子成"大"字形躺倒在地，求爱的男子双膝跪在女子面前，场面调度、摄影角度、影像，伴随着极为相似的背景音乐，都毫无疑问地指向《红高粱》中的"野合"一场。然而，当膀大腰圆、高大粗犷的"我爷爷"被替换成为骨瘦如柴、形容枯槁的"王先生"时，在视觉上就已到了惨不忍睹的滑稽地步。再加上高粱秸并不服服帖帖、帽子也不听话等一系列对原型情境的滑稽变异，令人可笑，乃至捧腹。结果观众看到的是女子的忍无可忍的不耐烦和对王先生宽衣解带的"延宕"处理。在戏仿中，观众的满足感首先来自于辨认出该段落的原型，在这一基础上，才会进一步产生滑稽模仿带来的快感，一种破坏的快感。《王先生之欲火焚身》一片中还出现了一大段对《战舰波将金号》中"敖德萨阶梯"一场的滑稽模仿，日本宪兵一如沙皇军队将影子投射在台阶上，并踩着有节奏的步点拾级而下，于是表现日本宪兵在台阶上向涌来的人群开枪的镜头，不仅在取景上并且包括机位的设置都模拟了"敖德萨阶梯"中同一叙事内容的镜头。

此外，在《东成西就》中有许多对武侠桥段的戏仿，如闭关五年修炼成"天下第一高手"刚刚出关的王重阳，却被"暗器"——追赶金轮国三公主的欧阳锋脱落的一只火箭金靴砸中脑袋而死；《精装追女仔2004》对《无间道》的戏仿，以调侃的玩笑姿态颠覆了原本严肃的警察卧底故事，将曾志伟饰演的老谋深算的黑社会老大改写为懦弱无能、被手下人看不起的窝囊废，这都是利用戏仿来产生快感。宁浩的喜剧电影《疯狂的石头》中国际大盗麦克看似高科技、"专业"、高冷，却多次遭到滑稽小盗们的戏谑和水土不服的尴尬，甚至在下潜库房偷宝石时因购买的绳子被奸商克扣导致长度不够，悬在空中进退不得，解构了好莱坞式大盗的传统形象，颇有喜感。

10. 错位

人物与自身身份的错位，如老人学小孩的动作、小孩学大人腔等。在《百万英镑》中，因一个穷光蛋处于众人趋奉的百万富翁位置而笑料迭出；在《钦差大臣》中，一个骗子假冒令人敬畏的沙皇钦差大臣出现在一群极尽讨好、巴结之能事的某地官员面前；再如《班长叫毛豆》中《开夜车》一集，嘉嘉到毛豆家一块儿做功课，嘉嘉来了以后，对白如下。

嘉嘉："伯伯，伯伯，电视在哪里？"

丁元（指）："啊……在那……"

嘉嘉跳到沙发上，调到动画频道，边看边说："我在这里等小飞一起复习，您不用招呼我了，随便坐。"

丁元："我……随便坐……好，那……谢……谢……了。"

嘉嘉竟然反客为主，言辞与其身份的错位，引人发笑。

当《玩具总动员》中主人安第的新玩具巴斯光年来到安第房间的时候，巴斯光年以为自己是真正的太空骑警，他的"战士思维"与玩具身份的错位，造成了幽默效果。

巴斯光年在床上左右看，然后按自己身上的开关："巴斯光年呼叫国际总部，听到请回答……听到请回答……"没有反应，他便自言自语："他们为什么不回答？"看到自己的包装盒："我的飞船。"然后他来到包装盒前，打开盒子："天哪，要好久才能修好？"他看着自己手臂的机械装置，说："我的船在 12 区脱离轨道，坠落在一个奇怪的星球上，一定是这种撞击使我醒来。"巴斯光年接在床头来回跳跃："这地形似乎有点不稳定。"又看着手臂上的记录器正儿八经地汇报："目前还没有显示能不能呼吸空气的读数，而且也看不出有智慧生命的迹象。"

巴斯光年明明只是个玩具，却煞有介事地以真正的战士自居，他越是像战士一样认真地做毫无结果的努力，便越可笑。

11. 巧合

如影片《三毛从军记》里，瘦骨嶙峋的三毛进行军事训练，他练打枪，枪的后坐力把他震倒，枪弹射向空中，不料一只野鸭子却意外地掉了下来。在对敌战斗中，三毛刚刚从飞机上被"倒"下来却胡乱打开了降落伞，紧接着又被高高吊挂在树枝上，下面还有翘首以待的两只饿狼，一个全副武装的鬼子兵又向三毛走来。鬼子兵把狼打死、打跑，也发现了三毛，举枪向三毛瞄准。不料，鬼子的枪弹正好射断了三毛身上的降落伞绳，三毛从树上掉了下来，却又刚好把鬼子砸倒……细节上的巧合，使人不时发出笑声。另外，如果一个人发誓说他如果说假话或者是不遵守诺言便会天打雷劈，这时却突然爆一个炸雷，也会产生喜剧效果。

12. 自讨苦吃

如《天下无贼》一开始的敲诈（图 5-31），傅彪饰演的刘老板请了个漂亮的英语家教王丽（刘若英饰）教英语，刘老板还说最近老遇着坑他的人，得好好学学。"May you have a good day"（祝你有美好的一天），"You hurt my heart"（你伤了我的心），"You should be sorry to me"（你应该向我道歉），"But only sorry is not enough"（但是仅仅道歉是不够的）。但是，等老婆一走，刘老板就支开保姆，要与王丽欢爱。没想到这是王丽与王薄（刘德华饰）设的"仙人跳"，故意设套让刘老板上钩，然后把过程偷拍下来。王薄跟他说，"You hurt my heart"，接着，刘老板刚学的"You should be sorry to me""But only sorry is not enough"都派上了用场，不过都是冲着自己来的。刘老板自讨苦吃，整个敲诈过程采用一种轻松、戏谑的玩笑口吻，形成喜剧效果。

喜剧效果不取决于事情本身是悲剧还是喜剧，悲剧或者严肃、紧张的事情也可以处理成喜剧效果。比如前面提到的《天下无贼》中冯远征的打劫；又如《冰河世纪》中树懒和猛犸象跟渡渡鸟要西瓜喂孩子一场，对渡渡鸟来说，本是一个悲剧，经过喜剧性处理，却变得非常具有喜剧效果。

几只渡渡鸟正围着一个死的小火山口，说"别掉下去，否则你的身体会……"话还没有说完，一只渡渡鸟已经发现了树懒和猛犸象，"入侵者！"它飞跑过来，正好掉进去，烧死了（图 5-32）。

图 5-31　《天下无贼》，刘老板"搬起石头砸了自己的脚"

图 5-32　《冰河世纪》，渡渡鸟随着"别掉下去"的话音进了火坑

　　树懒跟渡渡鸟要西瓜，渡渡鸟坚决不给，步伐整齐地向它们逼近，树懒等步步后退，可站在西瓜上的渡渡鸟脚下一滑，西瓜正好滚在小女孩身边。"进攻！"然后三只渡渡鸟跳出来，伸伸拳脚，运用中国功夫，将西瓜像传球一样传起了接力，不想西瓜最后跌进了峡谷，"我的瓜……"一只只渡渡鸟纷纷跳下悬崖。渡渡鸟叹息："那是我们仅存的女人。"树懒趁机偷走一个西瓜，渡渡鸟赶快拼抢，结果西瓜落到小火山口上方，三只渡渡鸟奔过去用喙顶住，用力一顶，西瓜上了天，渡渡鸟和西瓜先后都掉了进去（图 5-33）。

图 5-33　《冰河世纪》，在对前两个瓜的拼抢中，渡渡鸟损失惨重

　　最后一个瓜，也被树懒抢到，它与猛犸象跟渡渡鸟们玩起了篮球场上的传球，树懒玩起"空中飞人"，抱着西瓜穿过渡渡鸟的方阵（图5-34）。渡渡鸟赔了西瓜又折兵，损失惨重，但由于先前渡渡鸟的吝啬，所以并未引起人们的伤感。

图5-34 《冰河世纪》，树懒玩起了"空中飞人"

　　运用喜剧元素要注意，它同动画的其他元素一样，应该同其他因素结合成一个整体，不能仅仅为了逗笑而硬塞进去；相反，为了制造幽默而增添的情节应该推动故事，发展人物性格，形成一种格调。

　　在正剧和悲剧中，一般情况下，喜剧衬垫不能由刚经受过感情激烈波动的人物担任。这种喜剧的转折点应该由次要的、但也是必需的人物来完成。若由刚刚经受过感情波动的人物担任，不仅观众不会相信，而且会使得人物性格、风格及故事的展开产生混乱。最好把喜剧衬垫和紧张的动作处理得像是一种自然反应。一对夫妇吵架之后就可以用一个旁观者的反应作为喜剧衬垫，譬如一个旅馆职员或者一个警察，甚至插入一只小狗的反应也可以。但是如果把笑料加在其中一个人身上，就会显得很不协调。切忌不顾情境地搞笑，引起"肉麻""起鸡皮疙瘩"的感觉。

思考与练习

1. 淡化情节的作品是不是一定不如戏剧性强的作品好看？
2. 冲突与悬念如何设置？
3. 如何看待"悬念"和"惊奇"？是不是"悬念"一定比"惊奇"的效果好？
4. 运用巧合与误会要注意什么问题？
5. 比较《千与千寻》与《怪物史莱克》中拯救模式的异同。
6. 细节有什么作用？
7. 剧作练习。自由命题写一个活动场景，要求有人物间的剧烈冲突。
8. 写一个故事片段，要求其中要设置一个有力的悬念。

第6章

结　构

> **本章提要**
>
> 　　本章主要讲述结构的类型、要素，开端、发展、高潮与结局的结构过程，以及节奏、伏笔与照应、突转、对比、重复等结构技巧。

　　结构是作品的构建和组织形式，是对创作素材的组织和裁剪，也就是对情节的安排，又称章法、布局。

6.1　结构类型

　　从不同的着眼点，剧作结构可以有不同的分类。依据剧作的历史沿革，可分为传统式结构与非传统式结构；从时空安排方式来看，有顺叙式结构、时空交错式结构、倒叙式结构等；从叙事视点来看，可分为主观叙事格局与客观叙事格局；从剧作与各文学门类的关系来看，可分为戏剧式结构、散文式结构等；从叙事线索的角度来看，可分为块状结构、线性结构、网状结构等；按照对于结尾的处理方式，又可分为开放式结构和封闭式结构。

1. 依据时空安排方式分类

　　（1）顺叙式结构

　　按时间先后顺序叙述，大部分故事片和动画片都采用这种结构，这也是最传统、最基本的一种时空结构。倒叙式结构和时空交错式结构都是在顺叙式结构的基础上发展起来的。当然，在这种结构中，并不排除插入一些闪回片段。在《金币国游记》中，小戴在小杏拿着龙凤接骨草去救羚羊妈妈之后，向金币国国王要求用飞机装满金币运回家的经过，就是在小戴坠机后又见到小杏时讲述的，属于闪回，但从整体上看，仍然是顺叙式结构。

　　（2）倒叙式结构

　　通常采用回忆法，时间安排从后往前，可以省略一些过程，突出重点。美国影片《魂断蓝桥》和动画片《再见萤火虫》《木偶奇遇记》即采用这种倒叙式结构。《再见萤火虫》在电影开头用倒叙的方式由两兄妹的灵魂和萦绕其中的萤火虫带出悲惨的故事。

（3）时空交错式结构

将现在与过去甚至未来交错进行，把回忆、联想、梦境、幻觉等与现实组接在一起。可以用来表现多层次的时空，表现人的正常思想和心理活动，也可用来表现人的下意识活动。《天云山传奇》以人物的心理线索为依据安排叙事时空；获第二届飞天奖和金鹰奖的电视剧《今夜有暴风雪》也采用了这种结构——在兵团战士向团部进发、团部召开紧急会议、裴晓芸雪中站岗、救火等现在时空中，通过剧中人团长、曹铁强、郑亚茹、晓芸等人的回忆，插入进北大荒、修田、割麦、"公物还家"、洗澡、过年、保送风波等过去时空，交代人物之间的复杂纠葛。两者交叉，时空跳跃，节奏张弛相间，情节紧凑，形成很强的戏剧张力。

现代电影中的意识流影片以主要人物的主观视点和心理动作来编织情节的网络，把分散在整个形象系列中的生活片段和细节连缀成篇。这是一种特殊的时空交错结构，可称为心理结构，或者意识流结构。如瑞典影片《野草莓》、法国影片《广岛之恋》《去年在马里昂巴德》，以及动画和真人结合的美国电影《迷墙》，通过时空交错，呈现出人物狂乱的心理活动和内心状态，表现人的潜意识。这是与小说相似的直接披露人物内心世界的手法，但是与小说又有不同：小说用语言进行心理描写，电影用画面和声音达到相同的目的。

时空交错结构需要观众具备一定的接受能力，在动画片中不常采用。

（4）套层结构

又称戏中戏结构，属于时空交错式结构的一种特殊形式，其特点是作品的故事中又嵌套着一个与剧情或剧中人相关的戏中戏。影片《法国中尉的女人》是一种典型的戏中戏结构，影片叙述了20世纪80年代某摄制队在英国某小镇拍摄一部描写19世纪60年代——维多利亚时代的爱情影片《法国中尉的女人》的故事，在描述剧组演员安娜与迈克的爱情故事中，嵌入了剧中人萨拉与查尔斯的悲欢离合。两个不同时代的故事相互呼应，巧妙细腻地展现了两个演员之间关系的变化和发展，以及剧中角色对扮演者潜移默化的影响，从而对20世纪爱情观念的随心所欲和19世纪爱情观念的循规蹈矩进行对比，以现代的观点对传统文化，包括传统的道德价值观、传统的生活习俗进行批判性的审视。具有这种结构的影片还有《暗恋桃花源》《八部半》等。

2. 依据剧作与各文学门类的关系分类

（1）戏剧式结构

戏剧式结构是一种最常用的传统结构，因此传统结构即指戏剧式结构。戏剧式结构注意戏剧冲突的设置与安排，比较讲究人与环境（社会环境）或者人与人的冲突及人自身的内心冲突，注重事件之间的因果关系，前一事件是后一事件的因，后一事件是前一事件的果，有着逻辑关系，一般有一个统一众多事件的中心事件。大多数常规影视剧、动画长片，特别是一些影院动画片，常常采用这种结构。《大闹天宫》《哪吒闹海》《天书奇谭》《狮子王》《千与千寻》《幽灵公主》等均采用这种结构。这种结构可看性强，"有戏"，符合人们传统的观赏心理，因而是动画片的主流结构样式。

（2）散文式结构

与文学中的散文样式有着相似的结构特征，该样式的特点是并不追求情节的离奇曲折、戏剧冲突的激烈，也不太注重情节的完整性和因果关系，而是注重一种韵味、情绪的营造，剧情讲究自然，逼近生活。在电影故事片中，具有代表性的是《城南旧事》，该片对故事冲

突并不加以浓缩、集中，不设置戏剧化情节；动画片如《牧笛》《山水情》《不射之射》等。《山水情》中的人物、故事都极其简单，并无强烈的冲突，水墨画风格和悠扬的古琴声所渲染的是人与山水合一的意境，是人世间淡远而悠长的温情。在木偶片《不射之射》中，当纪昌跟神射手飞卫学成射箭术之后，有纪昌在郊外遇见飞卫企图将其射杀的一场戏，如果按照戏剧式结构来组织情节，必定围绕纪昌想成为天下第一射手竟忘恩负义谋杀师父展开冲突、组织情节，比如他如何费尽心机找到这么一个绝好机会，在失败之后师父的伤心、他的惶恐等，都是很有戏剧张力的情节。然而，该片对于这场大有文章可作的冲突一点而过，并不着力渲染，在纪昌羞愧、知错即改之后，就展示其登峨眉山跟老师傅甘蝇学艺的过程。表现的主题不同，决定了其采用的剧作样式的特点。片中是对一种武学至高境界的追求，跟道家大音希声、大象无形的美学境界相合，所以采用散文式结构，以形成一种诗化意境。在戏剧式结构故意强调、浓墨重彩的地方，散文式结构往往一掠而过，追求一种淡淡的、朴实的感受，艺术雕琢的痕迹较少，讲究淡雅、抒情的诗意美。

3. 依据叙事线索分类

（1）块状结构

块状结构，也被称为"过五关斩六将式""糖葫芦式""火车厢式"结构，是指作品由各自独立的几个故事组成。《城南旧事》虽然由同一个人物小英子连在一起，实际上是由三个板块组成：疯女人和小妞，小偷，宋妈。各自独立成为一个故事，拥有各自的情节。又如《爱情麻辣烫》，也是由几个各自独立的爱情故事连缀而成的。

块状结构在影院片中不常用，特别在戏剧性的影片中是非常忌讳使用这种结构的，因为很难形成影院片所需要的高潮，除非影院片由于某种特殊风格的需要。因而块状结构被人认为是影院片结构中的大忌。不过，在系列片中，却正适用这种结构。

（2）线性结构

线性结构主要指在情节发展中，只有一条占主导地位的线索。这种结构脉络清楚，情节集中，易懂，易于接受。《海底总动员》就围绕小丑鱼"寻找儿子"的事件展开，简单明了，一目了然。

（3）网状结构

网状结构主要指由众多的人物、错综复杂的人物关系派生出两条以上的情节线，相互交织，构成一个蛛网状的结构。这种结构在长篇电视剧中应用较多，如《红楼梦》。因为比较复杂，网状结构在动画片中比较少用。

6.2　结构要素

在传统的剧作结构中，往往包括起承转合，即开端、发展、高潮、结局这四个基本要素。顺叙式结构是按照事件发展的先后顺序，即开端、发展、高潮、结局的顺序叙述。需要注意的是，剧作的演进过程中，开头、主体、结尾并不一定与事件的发展进程即开端、发展、高潮、结局重合。也就是说，剧作的开头并不一定是故事的开端，比如倒叙式结构。

而有的剧作家仍将剧作结构分为三个部分，悉德·菲尔德在《电影剧本写作基础：从

构思到完成剧本的具体指南》中分为开端、中段、结尾，即建置、对抗、结局三部分。他说，如果一个剧本有120页，那么剧本的结构就会是以下的样子（注：这个示例只是一个形式，而不是什么公式）①：

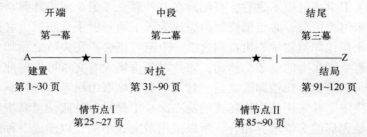

第一幕和第二幕结尾的两个情节点，即情节点Ⅰ和情节点Ⅱ特别重要。情节点Ⅰ使得故事从第一幕建置发展到第二幕对抗，情节点Ⅱ使得故事从第二幕对抗发展到第三幕结局。

对于剧作的各个部分，人们也积累了一些写作经验，我国元人乔梦符对结构的头、身、尾三部分提出了"凤头、猪肚、豹尾"的要求，认为起要美丽，中要浩荡，结要响亮有力。著名戏剧导演焦菊隐则主张"豹头、熊腰、凤尾"。②他提出文章开头须单一、醒目或惊人，中间部分要厚实饱满，结尾又须壮观、有力，令人叫绝。

本书采用四分法，即开端、发展、高潮、结局，来讲述剧作的结构过程。

6.3　结构过程

本节主要以影院长片为例，说明动画片的结构过程。与动画长片有所不同，动画短片由于时间较短，来不及营造复杂的冲突、叙述复杂的情节。动画短片的结构过程将在第8章进行详细说明。

6.3.1　开端

1. 开端与开场

开端不等于开场。

开端，又称发端、起因。主要事件的起始，或主要矛盾的揭示、主要人物的出现构成开端。开端暗示剧情的性质和方向。开端除了交代故事发生的时间、地点、环境和角色，主要是把将要发生的冲突引发出来并做初步的展示，或同时点出次要矛盾，或设下次要矛盾的伏笔，为冲突的发展打下基础。而开场是剧作的开头，只有在顺叙式结构中二者是统一的。

开场是一部影片的开头，具有十分重要的地位。开场要吸引观众，使观众尽快进入情境。如何开场，形式多种多样，以服从全剧内容的需要为前提，以新颖、别致、吸引观众为准则，否则已经演了一大截，还没有"抓住"观众，观众就要换频道（指电视片）或者心不在焉了。

① 悉德·菲尔德：《电影剧本写作基础：从构思到完成剧本的具体指南》，中国电影出版社，2002，第10页。
② 陆军：《编剧理论与技法》，中国戏剧出版社，2005，第175页。

常见的开场方式，一种是突入式（也称"强起"、热开场），一种是渐进式（也称"弱起"、冷开场）。

（1）突入式

在影片开头即营造冲突点或小高潮，或者将全剧的高潮提到开头叙述，力求一开局就牢牢抓住观众。《花木兰》的开场就是守卫边疆的战士发现长城的城墙上扔来无数飞爪，敌军进犯，烽烟四起。《幽灵公主》一上来就叙述猪魔神进攻战士一族，青年阿席达卡为救村落与猪魔神奋战，杀死猪魔神，身中魔咒，生命受到威胁，于是西行寻找解除魔咒的方法。《海底总动员》中的小丑鱼马林与妻子正在鱼宝宝身边畅想未来，一只凶恶的鲨鱼突然出现，惨剧发生了（图6-1）。《冰河世纪》中的一只松鼠为了在冰原上藏匿一只橡果，使劲地将橡果楔入冰面，结果酿成了大雪崩，在冰柱的不断砸落中，松鼠在即将葬身冰山之下时，终于将橡果拔出带着逃命，不料对面又压过一座冰山，松鼠急忙在两山的缝隙中飞快地逃命，在两山对合之际，终于逃出（图6-2）。在《天空之城》中，一艘平静的太空船突然受到持枪海盗的攻击，船上顿时大乱，几个特工开枪还击，双方激烈对峙，舱中一个女孩希达趁身边的特工穆斯卡正在发报，打昏他从窗口逃出去，这时海盗来到屋内，发现出逃的女孩，追击，女孩向另一窗口爬去，不料失手从窗口跌到空中，生死未卜（图6-3），于是吸引人们关注女孩的命运，也引起悬念：这是怎么回事？其深层模式即：平衡——不平衡。好莱坞影片很喜欢这种开场方式，麦基在《故事：材质、结构、风格和银幕剧作的原理》中举了一个在电影发行商中间流传的脍炙人口的笑话，能很好地说明好莱坞影片开场的特点。

典型欧洲影片的开场镜头是，一片阳光辉映的金色云彩，然后切入更加辉煌而扩展的云彩，然后再切入更加宏阔而泛红的云彩。好莱坞影片是以金色的波状云层作为开始，第二个镜头是一架波音747破云而出，第三个镜头是飞机爆炸。[①]

好莱坞影片的开场简明，矛盾展现迅速，一开始便抓住观众的心。

图6-1 《海底总动员》，马林与妻子遭遇鲨鱼

图6-2 《冰河世纪》，松鼠在即将对合的冰山缝隙中飞快地逃命

图6-3 《天空之城》开场，希达遇险

① 罗伯特·麦基：《故事：材质、结构、风格和银幕剧作的原理》，中国电影出版社，2001，第238页。

中国传统戏曲也有此类突入式的"豹头"之作,如京剧《徐九经升官记》(图6-4)。第一场"抢亲",喜堂上举行婚礼,傧相正喊着"一拜天地,二拜高堂,夫妻对拜——",只听"新娘"惨呼一声"天哪",突然间掀掉盖头,甩下红斗篷,露出一身白服,手捧灵牌,一面哭祭丈夫亡灵,一面痛斥站在眼前的"新郎",然后拔出匕首就要自尽。正在生死关头,一位青年将军带兵冲进喜堂,抢走"新娘",场上的"新郎"阻拦不住,决定去求王爷出面向对方要人。

《徐九经升官记》:玉田县姑娘李倩娘,自幼许婚安国侯义子、守卫边庭的刘钰。她在苦守婚约八年后,忽为并肩王的内弟尤金看中。尤金设计诓称刘钰已死,把倩娘强夺进府,威逼成亲。拜堂之时,倩娘身穿孝服,手捧灵牌,宁愿以死守节,大闹花堂。恰巧刘钰戍边得胜,随义父回朝,闻风之后,率兵闯府,抢回倩娘,于是引起了安国侯和并肩王两家的一桩"双龙夺珠"公案。朝中大小官员无人敢审理此案。此时,并肩王举荐了与侯爷素有积怨的徐九经专审此案。徐九经满腹文章,一身正气,九年前两榜夺魁,本得中状元,但由于四肢不称,相貌丑陋,被安国侯刘文秉参奏一本,贬为玉田县七品县令。徐九经被擢升为大理寺三品正卿,上任后,在权势的重压之下战战兢兢。徐九经用激将法,把李倩娘骗出了侯府,又到并肩王处借出了尚方宝剑,夜审李倩娘,得知真相,将计就计,欲擒故纵,利用尚方宝剑镇住了王爷,并巧妙地使尤金不打自招,承认了伪造婚书,因而得以定罪发落,了结此案。此后徐九经自己辞官卖酒为生去了。

图6-4 《徐九经升官记》剧照

有时,为了吸引观众,将全剧的高潮或其他具有吸引力的情节提到开头叙述,这就构成倒叙式结构。《再见萤火虫》将故事的结局——孤儿阿泰的死亡提到开头,引起观众对其生前生活的关注。而许多好莱坞故事片则将最激烈的"最后一分钟营救"场面放到开头,吊起观众的胃口,然后再慢慢具体叙述故事的始末。

(2)渐进式

开场并不注重矛盾冲突的强烈、火爆,而是以舒缓的笔触逐步地展现故事,剥笋式地将事件一步步展现给观众,让观众不自觉地进入故事"境界",随着剧情的渐次演进渐入佳境。《狮子王》开场是小狮子辛巴在荣耀石的洗礼大典上,受百兽拜服,之后是父王木法沙领着辛巴巡视领地,一派祥和气氛,其中的不和谐音是叔父刀疤心有怨言,没有参加洗礼大典,而且不怀好意地怂恿小辛巴去危险重重的大象墓园——主要矛盾出现。于是小辛巴天真而又欢快地摆脱父王的仆从沙祖的监护奔向墓园。在墓园,才出现了第一个危机——遭到土狼的围攻,辛

巴遇到生命危险，不过被及时赶到的父王解围。其矛盾展现是逐步的、层层铺垫的。

2. 激励事件

下面以顺叙式结构为例讲述结构过程。在建构情节大厦的时候，怎样将故事化为行动？怎样把一系列素材用一个激动人心的起点串联起来？这个激动人心的起点便是激励事件。

"激励事件是故事讲述的第一个重大事件，是一切后续情节的首要导因。它使其他四个要素开始运转起来——进展纠葛、危机、高潮、结局。"①菲尔德的情节点Ⅰ实际上就是指激励事件。

激励事件是开端部分的核心，主情节激励事件的写作难度仅次于高潮。主情节的激励事件必须在银幕上发生，这是一个激发和捕捉观众好奇心的事件。由于急于找到戏剧重大问题的答案，观众的兴趣就被牢牢抓住了，而且能一直保持到最后一幕的高潮。

当一个激励事件发生时，它必须是一个动态的、充分发展了的事件，它必须使人物的生活状态的平衡被打破，而不是一个静态的模糊的事件。

例如，以下并不是一个激励事件。

一个女孩天生胆小。一天，她随父母搬家到一个新的城市。因为父亲开车太自负，他们在森林中迷了路，来到一个陌生的城镇。这个女孩是如此胆小，以至于时时拉着母亲的手不敢离开，生怕落下半步。三人看到店铺里摆满了各种美味食品，却空无一人，于是父母要坐下来大吃大喝，并让女孩也别饿着肚子。可女孩坚决不同意，认为不经过主人同意就吃等于偷吃东西，但是父母还是吃完东西，留下现金，一家人又回去坐上车向新居进发。

显然，在这个事件中，小女孩从一个地方搬到另一个地方，途中也没有发生打破平衡的事件，她的生活状态并没有改变，我们也并不知道这个新的城市将会带给她怎样的改变。

但是，如果事情经过不是这样，而是以下另一种类型，则完全不一样。

这个女孩劝阻父母不要不经主人同意随便吃人家的东西，可父母不听，她只好自己到别处走动，以便父母吃完一块回去。街上空荡荡的，突然她遇到一位少年，少年劝她快走，一定要在天黑之前出城，否则会有生命危险。可接着天竟突然变黑了，她急忙赶回店铺，却发现父母吃得肥头大耳，已经变成了猪（图6-5）。

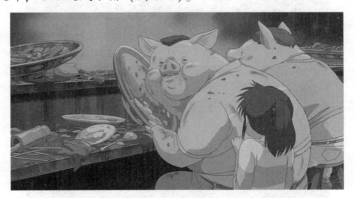

图6-5　小女孩回去见到父母，他们已经变成了猪

① 罗伯特·麦基：《故事：材质、结构、风格和银幕剧作的原理》，中国电影出版社，2001，第211页。

　　这可以称为一个激励事件，因为她不可能再像以前那样平静地生活下去，她的生活平衡状态被打破了，接下来意味着将有故事发生（这是《千与千寻》的开端）。

　　激励事件必须打破主人公生活中各种力量的平衡。在故事的开始，主人公或多或少生活在平静的生活中，然后，一个堪称决定性的事件发生了，于是这种平衡被彻底打破，主人公的生活被推向了正面（变好）或负面（变坏），即实现了平衡到不平衡的转变。

　　又如以下故事。

　　正面：一个美丽善良的小女孩，她父亲是一个因船队遇险而破产的商人，还有两个自私刁钻的姐姐。一家人艰难度日，尽管生活得很辛苦，但她依旧快乐地生活着。一天，突然有人告诉父亲他的一艘货船找到了，于是老人马上又变得富有起来，许诺分别答应三个女儿每人一个愿望。小女儿为父亲感到高兴，两个贪心姐姐又在憧憬美丽豪华的生活。

　　负面：这天早晨女孩还没起床，就听到有人敲门。父亲开门一看，发现是债主的狗腿子，他被告知年关将到，如果再不还债，就要拿他美丽的小女儿抵债。女孩听到这些后，陷入了痛苦之中，难道真的要被可恶的又老又丑的土财主抓去抵债？要不又能如何？

　　这便是两个趋向不同的激励事件，他们都使主人公的生活平衡被打破。

　　在《虫虫特工队》中，蚂蚁受着蝗虫的压迫，无偿为蝗虫提供粮食，处于被动平衡之中。蚂蚁菲利不小心把准备好上缴蝗虫的粮食统统推进了水沟，没有粮食交差，蝗虫当然不会善罢甘休，于是平衡被打破（图6-6）。在《海底总动员》中，小丑鱼尼莫与小伙伴玩耍，因要在伙伴面前证明自己的勇敢，并由于对父亲产生的逆反心理，他游到深海处的一艘舰艇附近，不幸被"人"用网子捞走（图6-7）。于是，激励事件发生了，尼莫的父亲马林不可避免地要展开营救。

图6-6　《虫虫特工队》，菲利把进贡给蝗虫的食物推进了水沟，于是惹上了麻烦

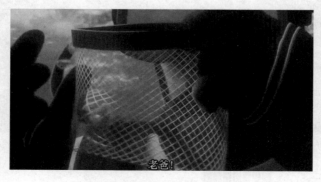

图6-7　《海底总动员》，尼莫遇险

激励事件打破了主人公的生活平衡，于是在他心中激起平衡的欲望。在激励事件之后，主人公必须对激励事件做出反应。主人公可以以任何适宜的方式对打破生活平衡的负面或正面变化做出反应，包括拒绝行动。但是对行动的拒绝不能持续太长时间，因为无论如何，当我们的平衡感被事件打破之后，必然激起我们平衡的欲望，恢复平衡是人物所需要的。于是，激励事件促使主人公形成一个目标或欲望对象，并推动主人公去积极地追求这一对象或目标，力图找到他认为能够消除这种混乱现状的方法或东西，为此而采取行动：在《千与千寻》中，千寻找汤婆婆要求工作（防止变成猪或别的动物）和想办法解救父母，这是她为实现新的平衡所做的努力；在《虫虫特工队》中，菲利寻找帮手向蝗虫挑战；在《海底总动员》中，父亲马林寻找儿子尼莫；在《冰河世纪》中，树懒与猛犸象送回人类的孩子。

（1）如何设定一个激励事件

激励事件的发生，一般不外乎出于随机的巧合或者是事出有因。若出于巧合，不外乎是天降横祸或飞来洪福，如山洪暴发、车祸、偶然巧遇。如《小马王》中的小马精灵就是偶然遇到一群宿营的美军士兵，才被捉住失去了自由。事出有因是较常采用的方式。如《大闹天宫》中的孙悟空被太白金星招安宣上天庭当了弼马温，平白无故一个山野泼猴是不会进入天庭视野的，原因是孙悟空到龙宫借宝而龙王反悔告了御状。再如《哪吒闹海》中，哪吒也因打抱不平惹祸上身。

激励事件在打破平衡之后，引起事情的转变，由坏向好转变，或者是相反。

在《克莱默夫妇》中，工作狂特德·克莱默的生活面临灾难，妻子出走扔下孩子不管了。然后，这一事件使他不无震惊地意识到，原来他还有一个不自觉的欲望，想做一个富有爱心的人。《海底总动员》中，当小丑鱼尼莫丢失之后，在寻找儿子的过程中，父亲马林终于明白要让儿子放开手脚，父亲理解了孩子的心，孩子也在成功脱险的过程中成长了。这些是由坏变好的例子。

在《教父2》中，麦克尔成为科里昂黑道家族的老大，他决定把他的家族引入白道。然而，他对黑手党忠诚法典的无情执行导致他的心腹助手被刺，也导致他的妻儿疏远他。他的兄弟被谋杀，使他变成了一个晚景凄凉的孤家寡人。这是一个由好变坏的例子。

最好的是什么？如何又变成最坏的？如何又再次完成主人公的命运转折？或者，最坏的是什么？如何又变成最好的？如何又再次导致主人公的毁灭？

一个故事可以按照这种模式循环不止一圈，在命运的好坏两极之间转换，人物生活状态不断经历"平衡—不平衡—恢复平衡"的变化，周而复始。

激励事件激发和捕捉观众的好奇心，使观众急于找到戏剧重大问题的答案，观众的兴趣被牢牢抓住，一直保持到高潮，而且激励事件使观众产生危机的预期。危机是一个观众知道在故事结束之前必须要被看到的事件。在危机中，主人公对抗其目标道路上最强大的敌对力量，这个敌对力量在被激励事件激活之后，在故事发展中不断蓄积能量，增加强度。观众"知道"一个危机正在前面等着，如果在影片中危机处理有误，并未如期出现，观众的观影习惯就会让他凭直觉感到影片缺少什么。观众的审美习惯让他形成这样的审美期待：激励事件引发的对抗力量将会挑战经验极限，故事不会轻易结束，除非主人公与这些强大的对抗力量短兵相接。

（2）激励事件的位置

一般来说，主情节的激励事件必须在故事讲述过程的前四分之一时段内出现。《千与千

寻》是在第 12 分钟，在城堡里吃饭的父母变成了猪。《幽灵公主》从第 3 分钟开始，猪魔神出现，向人类展开攻击。当阿席达卡射死猪魔神后，神婆宣称他胳膊的疤痕渗透到骨头就会死，因此引发了寻找罪恶之源的西行，这是在第 9 分钟。《天空之城》在第 2 分钟海盗即向飞船发起进攻。

不过也不尽然，"应该把主情节的激励事件尽快引入……但务必等到时机成熟。"①。

激励事件既可以是影片中所发生的第一个事件，也可以放在最后面。故事片《卡萨布兰卡》放映到第 32 分钟，当山姆演奏《随着时间流逝》的旋律时，伊尔莎突然重新出现在里克的生活中，引发了银幕上最伟大的爱情故事之一。《狮子王》在第 20 分钟，当辛巴受到刀疤的怂恿和娜娜来到大象墓园时，三只土狼突然出现，辛巴遇到了出生后的第一场劫难。根据需要，激励事件也可以置于影片中间任何地方。

然而，如果主情节的激励事件在影片开演 15 分钟之后还迟迟不出现，那便会有令人厌倦的危险。因此，在让观众等候主情节时，也许还需要一个伏笔式的次情节来保持观众的兴趣，也让观众更多地了解主人公的世界。《卡萨布兰卡》的第一幕利用不少于 5 个节奏紧凑的次情节激励事件将我们牢牢地钩住；《狮子王》在激励事件之前，设置了洗礼、木法沙因弟弟刀疤不出席洗礼与刀疤发生冲突、领辛巴巡视领地、刀疤设计怂恿辛巴、辛巴与娜娜甩掉沙祖去墓园等次情节，其中刀疤与木法沙的冲突、刀疤设计怂恿辛巴这两个次情节预示着危机的出现。

《冰河世纪》的激励事件出现在第 19 分钟，在逃避剑齿虎的追击中抱着孩子跳崖落水的女人在猛犸象的帮助下，将婴儿放在岸边，女人自己却漂走了（图 6-8）。这给猛犸象、树懒出了一个大难题，而且还有一只剑齿虎对婴儿虎视眈眈，这之前的空缺是由一个松鼠埋藏橡果造成的雪崩、树懒遭到两只犀牛的攻击、剑齿虎对人类的攻击等事件填满，牢牢抓住观众的心弦。

图 6-8 《冰河世纪》的激励事件

而在有些故事中，在激励事件之前什么也不需要。如果一个激励事件本身便具有原型的特性，那么它并不需要什么伏笔，而是必须直截了当地发生。故事片《克莱默夫妇》在影片的前两分钟，妻子离家出走，把孩子丢给了丈夫。它并不需要准备，因为观众马上便能理解这种事情给人的生活带来的可怕冲击。《大白鲨》中鲨鱼吃掉游泳者，警长发现尸体，这两个场景在前几秒钟之内便具有巨大的冲击力，令观众立即感受那种恐惧的气氛。《天空之城》开场即是海盗劫持飞船，女孩跌到空中，一上来就形成一种紧张的气氛。

① 罗伯特·麦基：《故事：材质、结构、风格和银幕剧作的原理》，中国电影出版社，2001，第 236 页。

6.3.2　发展

当开端部分对角色的性格、处境和相互关系作了大致介绍，对局势的发展情况进行了暗示之后，戏便逐渐向中枢部分展开，进入发展部分。

发展，是剧作结构最主要的部分；性格的不断发展和展现，矛盾冲突的不断推进和加剧等，是发展部分的主要内容。纠葛的不断推进，促使人物到达危机的顶点。不断上演的故事已经给予观众这样的预期：激励事件引发的对抗力量将会进展到人类经验的极限，而且故事的讲述并不会轻易结束，除非主人公在某种意义上在这些对抗力量最强大的时候与它们短兵相接。

在故事中，激励事件一发生，就促使主人公产生一个终极目标。在戏剧中，斯坦尼斯拉夫斯基称之为"最高任务"。当平衡被打破之后，主人公为恢复生活的平衡往往表现出一种深层欲望并进行不懈努力。终极目标是第一位的统治力量，它推动着故事的发展，将故事的其他要素融为一体。在《西游记》"八十一难"的取经故事中，终极目标几乎都可以用"打败妖魔以便取经"来表述，而《小鸡快跑》则是逃出集中营——养鸡场，其目标均是自觉的、显性的。而在有些故事中，其主人公有不自觉的欲望，不断地改变目标。比如《樱桃小丸子》，小丸子调皮任性，又有些自作聪明，兴趣经常变换，有时自己都不知道到底想要什么，当不自觉的欲望推动着人物前进时，故事中的人物将比拥有自觉欲望的人物更加复杂。不管是自觉的欲望还是不自觉的欲望，都推动着故事向前发展。

发展部分作为故事的主体，从激励事件一直延伸到最后一幕的危机/高潮。在发展部分，终极目标促使纠葛不断推进，进而促使角色到达危机的顶点。

1. 纠葛设置

纠葛是指使剧中角色之间、角色情感之间、事件之间的矛盾冲突交织起来，即在角色之间形成一个复杂的网络，使其互相纠缠、冲突，从而为角色的生活制造磨难。

在《虫虫特工队》中，由于菲利闯了祸，蝗虫已经下了最后通牒，蚂蚁与蝗虫之间产生了冲突。菲利出去寻找帮手，把一群失业的马戏团演员当成救世英雄请了回来。可当这些昆虫演员们得知他们要对付的是强大的蝗虫时，个个吓得脸色发白，想偷偷溜掉。于是菲利与马戏团演员之间产生了纠葛。帮手们在逃跑中，意外地救了被鸟儿追食的蚂蚁小公主，受到蚂蚁们的最高礼遇，于是留下。大家还想出用假鸟吓唬蝗虫的方法，并齐心协力做了一只假鸟。在万事俱备、只等蝗虫进犯便开战的时候，却来了马戏团老板跳蚤。他的到来，戳穿了"英雄们"的真实身份。菲利也面临着蚂蚁们的信任危机，蚂蚁们、马戏团演员、菲利、跳蚤老板、蝗虫互相纠缠在一起，形成复杂的冲突。

再看《天空之城》（图6-9）。

希达趁着海盗与穆斯卡等人的混战逃离飞船，不料失足跌落空中，被好心的少年巴斯所救。海盗穷追不舍，希达在巴斯和当地矿工等的帮助下逃跑，迎面遇到穆斯卡勾结军队前来追捕。他们都是为了从天空之城的继承人希达身上得到天空之城的秘密，进入天空之城，因为天空之城拥有巨大的宝藏和神奇的力量。海盗又与军队混战起来，希达和巴斯无路可逃，坠落于深不可测的悬崖，借着飞行石的力量得以生还。后来，两人被军队抓走，希达为了不连累巴斯，同意与穆斯卡合作。巴斯被释，他与海盗联手救出希达。在各种对抗势力进入天空之城

后，穆斯卡露出了本来面目，原来他也是天空之城族人的后裔，他控制天空之城是为了借助其先进的武器主宰宇宙。穆斯卡要统治宇宙，并号令军队服从他，军队与穆斯卡又展开激战。

图6-9　《天空之城》，穆斯卡与军队合作，其实是同床异梦

在这个神奇的故事中，希达与海盗、穆斯卡、军队是敌对的关系，他们为了天空之城的秘密而较量。后来，穆斯卡又与军队反目，海盗反而成了巴斯与希达对抗穆斯卡的帮手。希达、穆斯卡、海盗、军队之间形成复杂的纠葛。

一般来说，除非是非常简单的直线式情节，否则，很少能够仅仅依靠一个事件就顺利地达到高潮，一般多是几个事件相关联，互相纠缠在一起，以波浪形逐步上升，使主题得到阐明。在故事推进过程中，当人物面对越来越强大的力量时，产生越来越多的冲突，创造出一系列事件，这些事件推动着故事走向高潮。

比如经典戏剧《哈姆雷特》在发展部分的纠葛推进。该剧主要叙述了王子哈姆雷特为父王报仇、最终杀死凶手的故事，其中还穿插了王子的爱情等事件，纠葛在迂回进展中不断被推进。

王子得到父亲鬼魂示意—王子假装疯癫—王子受到情人误解—王子犹豫—王子吩咐在宫廷演出杀兄的戏—确定叔父是凶手—王子差点在叔父祈祷时杀死他—王子在母亲卧室误杀大臣（情人的父亲）—叔父派王子前往英格兰以便除掉他，途中由于海盗的介入逃回丹麦—情人死亡—与情人的哥哥决斗—临死前杀死叔父。

本来王子通过在宫廷演出杀兄的戏，得以确定叔父是凶手以后，就有一个机会杀死叔父：在叔父祈祷时完全可以杀死他。不过这样就使情节发展得太顺利了，缺少迂回起伏，太平淡。莎士比亚安排王子因为宗教信仰，放弃了这个机会：因为在祈祷的时候被杀死，那他死后灵魂就会进入天堂，而王子也会受到舆论的谴责。于是让叔父有机会得以反扑，在历经磨难、发生了一系列变故、付出了一系列惨重的代价之后，王子才终于杀死了叔父。

在进展过程的冲突中，冲突可以来自对抗力量（人与人的冲突、个人与外界的冲突、内心冲突）中的一个、两个或三个层面，简单的故事纠葛是指仅仅将所有冲突置于这三个层面的一个之上。

在恐怖片、动作片、闹剧片中，动作英雄仅仅于外在层面发生冲突，强调视觉的冲击力。例如《007》中的詹姆斯·邦德没有内心冲突，他与女人的际遇也纯属娱乐而已，而不是个人化的东西。

这种影片有两个特征。一是人物设置庞大，詹姆斯·邦德面对着各式各样的大坏蛋及其僚属，杀手、美女蛇、军队，再加上帮手人物和需要救助的平民，这些不断增加的人物制造了邦德与社会之间不断加强的冲突。二是需要多场地和多景点。在这种影片中，如果要将冲突不断推进，必须不断变换环境。一部邦德影片可以从维也纳一家歌剧院开始，然后到喜马

拉雅山，再穿过撒哈拉大沙漠，再到北极，上至月球，下到百老汇剧场，这些不断变换的场景给予邦德越来越多的机会展示其令人痴迷的绝技。

在一些类型化、简单化的"肥皂剧"似的影片中，每一个人物都与故事中其他人物具有一种亲密关系，处在家庭、朋友、爱人的人际关系网络中。他们得不到想要的东西就会痛苦，但是却很少面临真正的内心两难境地，这种单一层面的纠葛就显得缺乏深度。

"复杂型"纠葛指的是在创作中，将人物引入多个层面的冲突。《哈姆雷特》既有王子面对母亲和叔父不轨的剧烈内心冲突，也有与叔父等人的直接兵戈相向。

要设计相对简单但是"复杂型"的故事。"相对简单"指的是不要增加过多的人物，不要增加过多的景点。但"相对简单"并非简单化，其中蕴含着复杂的矛盾冲突。在创作中，应将人物引入多个层面的冲突，如《狮子王》中的辛巴既有其本身的内心冲突，也有与刀疤、土狼的生死搏斗，因而能给人以心灵的触动。

2. 次情节

与主情节相比，次情节占据的时间较短，所获得的强调也少。但是，许多影片往往是由于次情节才使得可视性大为增强。次情节可以为主情节制造纠葛，增加对抗的力量，比如在侦破、战争等故事中安插爱情故事，如《花木兰》在战争故事中插入了花木兰与李翔将军的爱情故事。次情节增加了人物的深度，使观众从主情节的紧张中得到一种戏剧化的、浪漫的调剂，同时使主人公的生活更加丰富，使主人公的性格也更加立体。电视剧《亮剑》中李云龙与秀芹的爱情也是一个重要的次情节。在秀琴跟李云龙的新婚之夜，由于叛徒告密导致日本特种部队偷袭、部队突围、村民被杀、秀琴被抓，直接导致了李云龙率部攻打县城的军事行动。

次情节可以与主情节构成对比，衬托主情节，也可以与主情节构成回应，从而以一种主题的多种变异来丰富影片。如果次情节表达的是与主情节同样的问题，但是却用一种不同的或是非同寻常的方式来表达，它便创造了一种变异，对主题进行强化和补充。如《饮食男女》中一家父女的爱情经历，父亲、大姐、二姐、小妹各自的爱情归宿，虽然基本上追寻着走向圆满的结局，但还是颇为不同且有些出乎意料。在父亲的情节线外，还有三个女儿各自的爱情情节线，互相映衬，变得丰富起来。小女儿竟未婚先孕而第一个搬出家门；大女儿虽然自闭，具有作为老姑娘的敏感、偏执，爱情也以完满、甜蜜而结束；二女儿本来是最有望先离开父亲、有一个"才子佳人"式家庭的，结果却与男朋友分手。父亲的婚姻则是全片最大的"炸弹"，和女儿同学的结合既让三个女儿大吃一惊，也让满以为新娘会是自己而绝不会是女儿的梁伯母住进了医院（图6-10）。

图6-10 《饮食男女》，在宴请梁伯母母女的宴席上，父亲抖出全片最大的"炸弹"

当主情节的激励事件要推迟时，可以用一个伏笔式的次情节来开始故事的讲述，以保持观众的兴趣，也让观众更多地了解主人公的世界。

要控制好主情节与次情节之间重心的平衡，不要使次情节喧宾夺主。为了不过分强调次情节，其中的有些成分，比如激励事件、危机、高潮或结局，可以保留在画外。

3. 危机

危机是纠葛发展到一定阶段的事件。什么是危机？"危机是转折点，或者说，形势面临的重大变化——或好或坏的关键时刻。"[1] 有个形象的比喻，"拿生孩子作譬喻，阵痛是危机，分娩算高潮，顺产或难产是结局。"[2]悉德·菲尔德的情节点Ⅱ就是指高潮前的危机。

危机是怎样产生的？劳逊说："危机（即戏剧性爆发）是由目标和结果间的距离所造成的——那就是：由于意志的力量和社会必然性的力量之间平衡状态的变化才构成危机。力量的对比达到极端的紧张程度，以致某些东西爆裂了，这样就造成新的力量对比——一种新的关系，而危机即上述的爆裂点。"[3]

危急的戏剧事件、险要的戏剧情境和紧张的人物关系，构成戏剧危机，危机的意义在于人类的反应和行为。危机必须是真正的两难处境，要么是脱身或者遭难，要么是在不可调和的两善之间的选择或对两恶之轻的选择。危机能将主人公置于生活中最大的压力之下，在危机中，人物发现自己处于左右为难的境地，处在一种不得不作出断然决策的局面中。主人公在危机时的行动使其深层性格得到深刻的表现，在危机时刻，情节非常富有戏剧性。在《虫虫特工队》中，当马戏团演员们的身份败露、与菲利正灰溜溜地离开时，蝗虫的队伍浩浩荡荡地开来了。

危机是观众知道在故事结束之前必须看到的事件，危机将会是主人公实现其目标道路上最强大的敌对力量，这些力量是由激励事件激活的，在整个故事发展过程中不断地蓄积能量、增加强度。在《大白鲨》中，在鲨鱼袭击游客、警长发现尸体之后，一个生动的形象便浮现在观众脑海中：鲨鱼和警长面对面地搏斗。在《虫虫特工队》中，当蚂蚁菲利不小心把进贡给蝗虫的食物推进了水沟后，观众便期待着蚂蚁与蝗虫的一场恶战。在《天空之城》中，希达趁混乱打昏穆斯卡逃离，观众便期待着希达与穆斯卡的再次对决。

在设置危机时，不要把它放置在画外，也不要让它一闪而过，而是要让观众与主人公一起经受这一两难处境的痛苦。在危机中，当情感的动力不断增强，紧张不断加剧，危机到了最大程度的时候，一般就立即进入高潮。另外，危机不应长时间持续不断，如果长时间持续下去，紧迫感就会缓解，危机就不再是危机了。

有的戏往往设有几个危机，俗称"小高潮"。与真正的高潮不同的是，它没有立即成为纠葛的燃烧点，而是通过某种方法使它拐到旁边去了，情况马上趋于缓和。于是，一个危机得到缓解之后，紧接着又出现另一个危机的萌芽，这是最一般的设置危机的常规做法。

6.3.3　高潮

故事伴随事件的纠葛而发展，结果不可避免地导致高潮的到来。高潮是主要矛盾冲突发

[1]　L. 埃格里：《编剧艺术》，中国戏剧出版社，1987，第 276 页。

[2]　同上书，第 264 页。

[3]　约翰·霍华德·劳逊：《戏剧与电影的剧作理论与技巧》，中国电影出版社，1978，第 212 页。

展到最紧张、最激烈、最尖锐的阶段，是决定人物命运、事件转折和发展前景的关键环节。高潮是剧作中最为重要的部分，是矛盾发展的必然结果和顶点，也是剧作中主要悬念得以解决的时刻，是最紧张和最震撼人心的。高潮中对立事件的当场解决必须要具有充分的合理性与必然性，必须是戏剧情境发展到一定地步的合乎逻辑的归结。

比如《天空之城》的高潮（图 6-11），进入天空之城后，海盗们被军队发现且被捕，而穆斯卡挟持希达进入了天空之城的"心脏"，露出了本来面目，原来他也是天空之城族人的后裔，他来到天空之城是为了借助其先进的武器主宰宇宙。穆斯卡要统治宇宙，并号令军队服从他。军队又与被穆斯卡控制的高智能机器人展开激战，伤亡惨重。希达从穆斯卡手中抢回王国控制枢纽的钥匙——飞行石，而穆斯卡用手枪逼迫希达交出飞行石。巴斯赶来营救，希达与巴斯被迫启动毁灭咒语，将天空之城化为废墟。

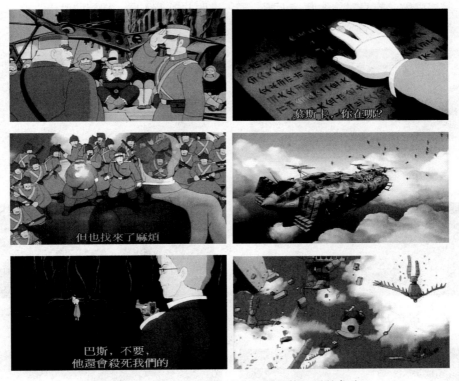

图 6-11 《天空之城》，进入"雷帕特"后的争斗

一般而言，高潮出现在剧作的后半部。高潮之后，矛盾冲突得到解决，情节进入结局阶段。在高潮中，主要人物的性格和创作的思想内涵都获得最集中、最充分的展现。

在有些影片中，高潮只有一个，而在许多影片中，高潮就不仅是一个，除了主要高潮外，还常常出现一个次要高潮。次要高潮是主要高潮形成的重要条件和准备，主要高潮是次要高潮的深入发展和延伸。

最后一幕的高潮是所有场景中创作难度最大的，它是故事讲述的灵魂，如果它失败，整个故事都将失败。在进入高潮时，只有经过渲染和情节铺垫，为高潮蓄足了势，高潮才会具有张力。高潮在何时到来，以怎样的方式到来，决定着影片的震撼力。必须通过浓缩节奏，螺旋式地提升速度，以逐步达到高潮。高潮的对决，或者矛盾的解决，是一个需要刻意渲染

的环节。

　　高潮部分的处理也是讲究起伏的，高潮部分并非一浪高过一浪的不断向前发展，而是迂回曲折，起伏多变的，如《虫虫特工队》的高潮部分：蝗虫们赶来，囚禁了蚁后，威胁蚂蚁们交出所有粮食，情势紧张；马戏团演员和菲利回援，马戏团假装为蝗虫表演节目，吸引他们的注意力，蚂蚁公主等乘机启动假鸟，蝗虫们四处逃窜，情势松弛；可惜假鸟被跳蚤点燃，露馅了（图6-12）；蝗虫们围住蚂蚁，霸王抓住小公主，情势紧张；菲利挺身而出，他的勇气带动了同伴，蚂蚁们联合起来发动攻击，蝗虫们落荒而逃（图6-13）；霸王被捉（图6-14），情势松弛；但下起了大雨，蚂蚁们纷纷躲避，霸王逃脱，乘机抓走了菲利（图6-15），情势紧张；在对峙中，遇到一只真鸟，菲利隐藏起来，可霸王仍误以为是假鸟，结果成为鸟的美餐（图6-16），情势松弛。高潮的情节经历了一个不断反复的过程：劣势—即将取胜—露馅失败—挺身对抗取胜—下雨，霸王逃脱并抓走人质—周旋取胜。

　　在不断的反复中，高潮才不至于平淡。

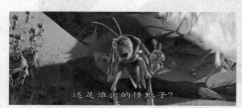

图6-12 《虫虫特工队》，
假鸟被跳蚤点燃，形势大变

图6-13 蚂蚁联合起来反击，
蝗虫们落荒而逃

图6-14 霸王被捉

图6-15 下起了大雨，霸王乘机逃脱，
并抓走了菲利

图6-16 霸王遇到了真鸟，却误以为仍是蚂蚁做的假鸟

6.3.4 结局

　　高潮之后即转入结局，结局又称"收场""终结"，是情节发展的最后阶段，即矛盾冲突已告结束，人物性格的发展已经完结，事件的变化有了结果，主题得到了完整的体现。通常高潮才是真正有能力了结一个故事的，高潮和结局总是作为一个故事的结束部分予以整体

考虑。

1. 结局的类型

一般来说，结局有两种情况：一是作品最初提出的矛盾冲突终于得到解决；二是作品最初提出的矛盾冲突并未得到解决，但已向新的方面转化。结局按照中心矛盾是否得到解决，可以分为两大类：封闭式结局、开放式结局。

（1）封闭式结局

故事有头有尾，较完整地述说一个故事。这是传统戏剧式影片常采用的方式。中国传统叙事作品特别是戏曲等文艺形式喜欢采用的"大团圆"（好莱坞影片中也喜欢采用这种结局）就是一种封闭式结局。当然，结局不会总是大团圆，也可能是悲剧。这种结局适合人们长期形成的观赏趣味和观赏习惯。《大闹天宫》《哪吒闹海》《宝莲灯》等，都是叙述一个相对完整的故事。孙悟空大闹天宫、哪吒闹东海、沉香劈山救母都分别是一个相对完整的"事件"。《大闹天宫》最终以孙悟空的胜利而结束，《哪吒闹海》《宝莲灯》也分别以正面主人公哪吒、沉香击败对手而告终。

（2）开放式结局

故事有头无尾，甚至无头无尾。人们从生活中截取一个片段，这个片段并不具备完整性，甚至可能只是人的心理或情绪活动的一个片段、一个瞬间。电影《背靠背，脸对脸》中，群众呼声很高的县文化馆王副馆长任代理馆长多年，却一直扶不了正，影片以他接到通知开会要调整班子开场。作为最合适的馆长人选，他原以为多年的媳妇终于熬成婆，可结果调来了一位不懂业务的"土老帽"。他刚费尽心机地把这位"土老帽"挤走，又派来一位领导秘书接任馆长。当这位秘书大人东窗事发逃之夭夭之后，他又接到了开会调整领导班子的通知，他又是目前最合适的人选，但这次是否能被任命为馆长呢？影片戛然而止，留下悬念让观众思考去吧。

在阿达的动画短片《新装的门铃》中，中年男人兴致勃勃地在自家的门上新安装了一个音乐门铃，满怀希望地盼望人们按它，结果只有一次次的失望。在邮递员离去的摩托发动机声和嘈杂的集市声中，中年人坐在躺椅上，至此影片结束。有没有下一个？肯定有。下一个会不会按铃呢？不知道，也不必知道。影片形象地体现了人的表现欲得不到满足的失望心情：门铃是社会文明程度较高的生活用品，它是一种文明程度的象征，中年人之所以希望人们按它，就是希望自己的这一改变能得到人们的承认。一次次的希望落空，形象描绘了人的一种急于寻求自己的新身份（成为门铃一族）、新变化得到人们认可而不得、表现欲得不到满足的心理。

麦基在《故事：材质、结构、风格和银幕剧作的原理》中讲了结局的以下三种可能用途，很有见地。

第一，故事讲述所要求的逻辑性也许并没有提供机会使次情节在主情节的高潮之前或之中达到高潮，所以在故事的末尾需要一个属于它自己的场景。当然，这样做容易显得笨拙，因为故事的情感中心是在主情节中，观众看完主情节高潮后，有时是被迫看完不太感兴趣的场景（结局）。不过可以通过一些方法解决这个问题，如利用假纠葛等，让主情节扯进结局场景。

比如美国故事片《姻亲》中，谢尔登·科思佩特医生的女儿已经订婚，要嫁给文斯·里卡多的儿子。文斯是一个疯狂的中央情报局特工，他几乎是把谢尔登从他的牙医诊所绑架

出来的，带着他一起执行任务，去阻止一个疯狂的独裁者用面额为二十美元的假钞来摧毁国际货币系统。主情节的高潮是，两人一起抵挡一个射击队，使独裁者倒台，然后每人偷偷地将五百万美元揣入私囊。

但是，婚姻这一次情节却还未有结局，所以作者从射击队切入婚礼之外的一个结局场景。当客人焦急地等待时，男女双方的父亲乘降落伞而至，都身着燕尾服。每人都给自己的孩子一百万美元作为新婚礼物。突然之间，一辆汽车飞驰而来，戛然而止，车内走出一个满面怒容的中央情报局特工。紧张加剧，看起来好像是主情节又回来了，两亲家将会为私吞那一千万美元而被捕。面色严峻的中央情报局特工大步上前，而且确实非常生气。为什么？因为他没有被邀请参加婚礼。而且，他还带来了办公室凑的份子钱及他给这对新人的一张五十美元的美国国库券，两亲家欣然接受了他的"厚礼"并欢迎他加入新婚典礼，淡出。

作者将主情节扯进了结局场景，如果主情节在射击队面前结束，然后切入花园里的婚礼，两家团圆，皆大欢喜，那么这一场景将会在观众坐立不安的躁动中拖沓不止。但是，通过把主情节重新激活片刻，剧作家却给予了它一个具有喜剧效果的假纠葛，把它的结局场景套上影片主体的大车，与主体仍然保持密切联系，使紧张情绪一直保持到最后一刻。

在《飞屋环游记》中，老年的卡尔与偷偷上了飞屋的小男孩完成了到仙境瀑布探险的夙愿，这也是他与已病逝的爱人艾丽从童年就萌发的牵挂了一生的梦想，其中他们历经艰险打败了已经心灵扭曲为抓怪鸟不择手段的偶像探险家，最终成功地从探险的仙境瀑布返回，故事就已经结束了。但小男孩罗素在影片开始提到的收集探险勋章的情节还没完成，于是结尾展现了老卡尔参加小罗素探险勋章"授勋"仪式的场景。

有时，结尾虽然并不需要交代一个次情节的结局，但是由于主情节在结尾时已经比较平淡，没有什么悬念，这就需要安排一个假纠葛（一般也由于误会造成），将观众的兴趣重新提起来。如《冰河世纪》的结局（图6-17），当猛犸象和树懒将丢失的孩子还给父亲时，父亲由于不了解猛犸象的意图，面对这个高大的野兽，本能地举起了长矛，猛犸象理所当然地用长长的鼻子把长矛抓住，然后扔了出去，前面的人群听到狗的狂吠，回头发现了情况，纷纷举起长矛飞奔而来，越来越近，一只只举起的长矛即将投射，情势紧张。这时，猛犸象将孩子用长长的鼻子举到父亲面前，交给父亲，父亲赶忙拦住众人，于是，婴儿与曾经保护她的动物依依惜别。

图6-17 《冰河世纪》，结局的假纠葛

第二，结局场景的用途是展示高潮效果的影响，展示主要人物的生活命运趋向。往往使所有的人物都在同一景点亮相，向我们展示他们的生活发生了怎样的变化，以此来满足我们的好奇心。比如《虫虫特工队》的结局：蚂蚁王国打败蝗虫，获得胜利；菲利获得小公主的好感；马戏团演员们都坐着马车回去演出；蚂蚁们过上了正常的生活。而《小鸡快跑》的结局是在逃离了养鸡场之后，"大家"在悠闲地娱乐，从此都过上了幸福快乐的生活。《寻梦环游记》里，酷爱音乐的小男孩米格在可可太奶奶即将忘记她父亲埃克托的时候，借着吉他的乐声使得太奶奶恢复对当年的回忆，使埃克托免于因无人记得而在阴间消失，成功解除了危机。当然，人们也了解了年轻时的埃克托要回家看女儿时被音乐搭档毒杀窃取乐谱的真相。结尾，影片展示人们已经恢复了埃克托的音乐家名誉，在新的一个亡灵节，阴间归来的亲人们发现，之前坚决反对音乐的制鞋家族，已经快乐地与音乐相伴。

第三，营造戏剧中那种"帐幕徐徐降下"的效果，使影片的节奏有一个下落的回点。在剧本的最后一页加上几行描写，把镜头慢慢送回或者跟拍几秒钟的形象，好让观众喘口气，定定神，庄重地离开影院。或者，用一个回忆性段落，对有关情景来一个回溯，使观众情绪有一个收束，造成一种余味绕梁的效果。

如在《哪吒闹海》中，在哪吒打败四海龙王之后，加入了一个尾声（图6-18）：阴云散去，风平浪静，海鸟飞翔，孩子们、梅花鹿都在岸边欢迎哪吒，哪吒手擎火尖枪和乾坤圈，身披浑天红绫，脚蹬风火轮，踏波前来，迎向人群，拥抱，而后哪吒骑上梅花鹿踏波凌空而去，淡出。

图 6-18　《哪吒闹海》，收束情绪的尾声

又如《再见萤火虫》的结局（图6-19）。

妹妹死了，第二天，天气晴朗。阿泰买回煤炭，战争已经结束。回去的路上，遇到结束避难兴高采烈回家的人，他们兴奋地谈着话。

"这儿没有什么改变。""回到家真好。""是的，很久也没有听过电唱机了。"

阁楼的阳台上，是回乡青年兴奋的笑声。

"能够一家团聚真高兴。"

可阿泰早已经没有了妈妈、爸爸，现在，又刚刚失去了妹妹。

电唱机哀婉的歌声穿透阁楼，在江边回荡。

静静的江水，草木茂盛。

岸边，是阿泰与妹妹生活过的废弃防空洞，门口散乱地放着他们用过的破伞、水桶等杂物。

废弃防空洞里，是两张旧床，床上有一只记载着他们欢乐的破手电筒，小桌子上放着已经做好了但妹妹却没能够品尝到的鸡蛋粥。

　　这时，插入了一个积累式蒙太奇的幻觉段落，随着妹妹的笑声，先后化入妹妹的一系列情景：妹妹在门口捕蝴蝶、荡秋千、扫地、采花、拿着扇子玩耍、调皮地扛着伞、捉迷藏、幸福地吃着糖葫芦，披着长长的白色披风在小径来回奔跑，戴上头盔学爸爸站军姿、夜里缝补衣服、吮吸刺破的手指，在河边玩水，在小径来回蹦跳玩耍……

　　妹妹要火化了，空地上摆放着妹妹的枕头、洋娃娃、旧糖盒、小钱包。阿泰将东西一件件放进妹妹躺着的小棺材里，又将旧糖盒从小棺材中拿出，默默地看着，然后装进口袋。他拿起棺材盖，深情地看了妹妹最后一眼，终于盖上棺材，而后划着了火柴，引燃棺材下的豆壳、煤炭。炭火熊熊燃烧，阿泰看着炭火直至夜幕降临，萤火虫漫天飞舞。

　　阿泰旁白：第二天，我将妹妹那雪白的骨灰放入她最爱吃的那个果汁糖糖罐里……

　　阿泰手中拿着糖罐。

　　恍惚中，传来妹妹画外音："哥哥……"

　　夜色中，萤火虫漫天飞舞。妹妹兴奋地从远处跑来，跑到跟前，依偎着阿泰坐到石头上，甩着小腿，接过阿泰递过来的糖罐，用小手晃晃。

　　阿泰："夜深了，快点去睡。"

　　妹妹趴在阿泰腿上，搂着糖罐睡着了。

　　夜色远处，是灯火通明的城市，淡出。

图6-19　《再见萤火虫》，蓄积强烈情绪的结局

图 6-19 《再见萤火虫》，蓄积强烈情绪的结局（续）

图 6-19 《再见萤火虫》，蓄积强烈情绪的结局（续）

在这个结尾部分，随着归来的避难人电唱机里播放出的哀婉歌声出现的一系列空镜头，以及积累式蒙太奇的幻觉段落，还有妹妹用过的枕头、洋娃娃、旧糖盒的特写，阿泰拿着糖罐出现，妹妹又兴奋地跑来的幻觉……情绪在这里逐渐蓄积，最终达到一个高点，强烈地冲击着观众的心弦。观众在情绪的逐渐累积中，感觉余味缭绕，悲从心来。

另外，有些影片，特别是一些大片，往往借助于品牌效应推出续集。为了拍摄续集，预先在影片结尾留下接点，留下故事不断推延的可能。不过，从结构上说，这个接点并不属于结局，而是新的事件的起点或萌芽，只是它位于结尾。如喜剧片《小鬼当街》，还不会走路、不会说话的 9 个月大的婴儿比克，在父母外出后，按照画册的路线爬行，竟无意间摆脱了三个笨贼的绑架而且让笨贼大吃苦头还被警察抓走。结尾，睡觉前，比克又翻开一本新的画册《宝宝的中国之旅》。这又为续集作了铺垫。

2. 关于大团圆结局

在影片结局的处理上，大团圆的结局常受到人们的偏爱，特别是一些商业影片。但大团圆本身有一个内在的大毛病：观众早已一目了然英雄会战胜他周围的困难，救出姑娘，警察最终一定会抓住凶手，结局美满，结果提前漏了底。然而商业片却往往离不开大团圆，显然这是由于观众的需要，这并不是出于主观臆想，票房就可以说明，一部大团圆的影片尽管十分缺乏艺术性，它却可能比有艺术价值而结局凄惨的影片卖钱。原因是多数人一心要让那个好人战胜坏人，人们总是把自己很自然地跟好人相连，同善而不是跟恶相连。人们需要看见坏人得到公正的裁判，因为人们相信如果罪恶得不到惩罚，恶就会胜利，那么这就不是一个善有善报、恶有恶报的公正结局。

不过，在经历了无数的大团圆之后，人们可能会逐渐不再停留于一种虚假的满足。有时，为了避免大团圆平淡无悬念的缺陷，在事件中混合一些正面与负面的复杂因素。一种"酸甜苦辣"的复杂感觉往往更能接近生活的原貌，也更引起人们的共鸣，富有心灵的震撼力。比如，正义战胜了邪恶，基调是大团圆，但同时有情人却最终没有成为眷属，或者正面

人物牺牲了，多少给观众留下一些遗憾，这种遗憾会让观众多少有些回味。戏剧《奥瑟罗》中，奥瑟罗最终如愿以偿，他的妻子爱他，而且从没有为了别的男人而背叛过他，但是当他发现这一点时，已经太晚了——他刚刚把她杀死。在《怪物史莱克2》的结尾，史莱克如愿以偿找回了心爱的公主，可他们再也没变成英俊的王子与漂亮的公主，而是又回到先前的丑陋模样，国王也变回原形——一只丑陋的青蛙。

3. 注意事项

在结局中，千万不要利用不合情理的突转来转折一个结局，那就像古希腊、罗马戏剧中利用舞台机关送出来的"救场"神仙。

据说在公元前 500 年一直到公元 500 年，地中海沿岸的剧作家偏爱采用"来自机器的神仙"来解决故事问题。让扮演神仙的演员站在马蹄形舞台尾端墙顶的平台上，一遇到问题无法解决，就用机关——利用绳索和滑轮，把一个神仙送到舞台上，让阿波罗或雅典娜来解决一切：谁生、谁死、谁娶谁、谁下地狱永世不得超生。

"戏不够，神仙凑"，这是一种回避问题的懒办法，是编剧无能的表现。当人物被安排在一种几乎令人绝望的处境之中时，他摆脱困难就应该出于他自己的本领。回避矛盾，简单化处理，会让人感到不可信。何平的《天地英雄》就犯了这种错误，在众人护送圣物舍利子回大唐被西域某国围困追杀，正无力回天之际，编导为了完成大团圆的结局，竟然让舍利子显灵，充当了那个"来自机器的神仙"，既跟全片的风格极不协调，也让人感到不可思议，跟观众虚晃一枪，成为备受批评的败笔。

在作品中，过于偏爱用巧合处理难以解决的结局，也是一种让"神仙"解决问题的变体，这种方式抹杀了世界本来的复杂性，是对现实世界的逃避，也是对观众智商的一种侮辱。应该按照事物本身的发展趋势，来决定故事的结局。"来自机器的神仙"是编剧对观众的一个谎言，当人物被安排在一种几乎令人绝望的处境之中时，他摆脱困难就不应是由于偶然原因，也不是出于侥幸，而是出于他自己的本领。化险为夷应该是出于他自己的力量或机智。如果是巧合，那么即使是胜利也是非常不谐调的，让观众感到明显的虚假编造。

不过喜剧具有较特殊的一些规则，不同于正剧，喜剧可以有更多的巧合，甚至可以允许"机器神仙"的结局。

6.4　结构过程案例分析

以《小鸡快跑》（图 6-20）为例。

（1）开端

出逃失败。一只叫"金婕"的母鸡，带领一群母鸡一次次出逃集中营似的养鸡场均告失败。

（2）发展

强化。女主人把一只好几天没有下蛋的母鸡抓出去杀了，出逃变得更加紧迫。

遇挫。精心设计的出逃计划再次失败。

转机。一只小花公鸡扑扇着翅膀从天而降。小花公鸡会飞，母鸡们可以学习飞翔，从而

成功出逃。

再次遇挫。小花公鸡受伤，"金婕"等的出逃再次受阻。

再次强化。女主人引进了鸡肉派生产线，母鸡们将在劫难逃，出逃变得更加急迫。

"金婕"强迫小花公鸡训练母鸡们飞翔。母鸡们虽然刻苦训练，但还是飞不起来。

"金婕"作为女主人鸡肉派生产线的试验品差点被做成鸡肉派，幸亏小花公鸡冒死相救。必须加快训练。

突转。关键时刻，小花公鸡逃跑了，而且"金婕"发现小花公鸡其实不会飞，他是马戏团的成员，是被爆竹轰上天的，希望破灭。

（3）高潮

成功逃离。母鸡用自己的房子制造了一架飞机，在众位母鸡的协同努力下，飞机终于飞起来。主人发现，赶来阻止。小花公鸡回来，帮助起飞。母鸡们终于摆脱女主人的魔掌，鸡肉派生产线也报废。

（4）结局

母鸡们开始了自由的生活。

整个故事围绕着逃出养鸡场展开，出逃是贯穿全片的一个中心事件。在开端部分，母鸡"出逃"本身就是一个激励事件，构成全片的最终目的。在随后的发展阶段，故事在不断跌宕起伏地发展：强化—遇挫—转机—再次遇挫—再次强化—突转—成功逃离。高潮部分，也起伏跌宕：马上起飞—被发现，拦截—小花公鸡赶来，成功起飞—女主人爬上飞机的绳索—成功剪断绳索。最终母鸡们终于实现了成功的逃离，开始了自由的生活。

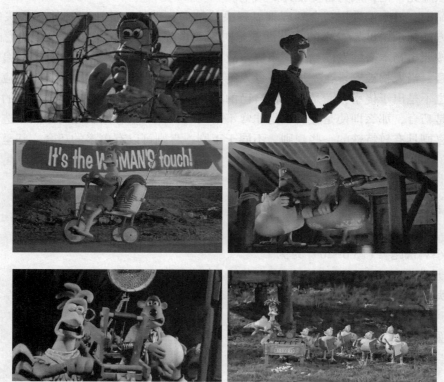

图6-20 《小鸡快跑》，小鸡的逃亡史

6.5　结构技巧

6.5.1　节奏

节奏是故事结构的有机组成部分，合理的节奏使得故事张弛相间。节奏，本是音乐术语，是通过音的长短、强弱有规律的变化而形成的。在影片中，节奏不仅指影片中的音乐，还指故事情节、人物动作、镜头剪接等有规律的变化。

1. 整体节奏与局部节奏

节奏有整体节奏与局部节奏之分。在节奏中，最主要的是故事情节的整体节奏。整体节奏处理不好，整个故事便会无力。在故事节奏的控制上，要有一个节奏总谱。首先确定节奏基调。是舒缓抒情的，还是激烈紧张的？然后是大的叙事段落的张弛有度。一部影片不能从头到尾是一直不变的紧张程度，那会引起观众的心理疲劳，必须要有一定的起伏变化。如果让戏剧冲突一直那么紧张尖锐地斗来斗去，没有间歇，没有调剂，本来可以感到紧张动人的情节，也会让观众觉得稀松平常。

在开端与高潮之间，通常穿插着增强情感的次情节和序列高潮，创造出一种不断突转的，在好转与恶化之间反复变换的张弛相间的节奏。在开端的末尾进入节奏较快的这一部分，需要随时对轻重缓急加以调节。也就是说，应注意有张有弛的"起伏"表现，逐渐走向高潮。缓慢的节奏会使人感到厌倦，而持续不断的快节奏也会让人受不了，要张弛相间。

比如《狮子王》中，刀疤在山谷中设计谋害辛巴一场戏（图 6-21），就很注意这种调剂。

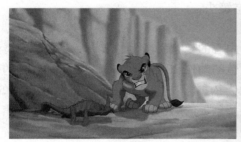

图 6-21　《狮子王》，刀疤在山谷谋害辛巴一场戏的节奏张弛

刀疤将辛巴带到草原的大深谷里："好，你在这儿等着，你爸爸为你准备了一个大惊喜。""什么惊喜？""如果我告诉你的话，那就不叫惊喜了，对不对？"刀疤让辛巴只管待在那个小石块上等候。"你是不是该练习你的吼叫声了呢？"然后刀疤从容地离去了。在空旷的深谷里，四周寂静得可怕。而上方高高的草原上无数的角马正在悠闲地吃草。三只土狼在等刀疤的信号。观众正紧张地为辛巴的命运担忧，辛巴却在深谷中小树下的石块上无聊地等候着。此时插入闲笔：一只蜥蜴从辛巴身旁慢慢爬过，辛巴兴奋起来，对着蜥蜴吼叫，蜥蜴若无其事，不慌不忙，这个小游戏让气氛暂时轻松起来。辛巴追过去大吼，吼声在深谷回

荡，终于吓得蜥蜴跑掉。辛巴开心地笑了，可笑脸却开始变得疑惑与惊恐，辛巴发现地上的小石子吧啦吧啦地不断蹦跳，猛抬头，只见天摇地动，群鸟惊飞，成千上万受惊扰的角马正从山崖上狂奔着冲进了深谷，呼啸而下扑面而来，辛巴瞬间危在旦夕。

短短 3 分半钟，观众的情绪经历了"担忧—放松—紧张"的过程。

高潮前的次高潮要和高潮中的情势趋向相反。"情况非常美妙……然后更加美妙"这种逐步上扬的方式，或者"情况很可怕……然后变得更糟"这种用低落事件铺垫低落结局的状况，由于情感体验的重复，缺乏跌宕起伏的力度，第二个事件的力度将会减半，因而整部影片的节奏会令人觉得平缓。

在高潮之后，用一个干脆或者舒缓的收尾，使处于顶点的情绪降落下来，完成节奏起伏的最后一站。

2. 内部节奏与外部节奏

节奏也有内部节奏和外部节奏之分。内部节奏指由情节发展的内部联系或人物内心的情绪起伏而产生的节奏，比如剧中人物的悲喜等情绪，引起观众欣赏时情感节奏的起伏变化。外部节奏，也叫视听节奏，主要指画面上一切主体的运动，以及音乐、音响、台词、镜头转换的速度等产生的节奏，也就是观众可以直接耳闻目睹到的节奏形态。

外部节奏的构成因素，一般包括以下几个方面：

① 拍摄对象的运动速度和强度变化（如动与静的变化、运动快慢的变化、热烈场面和深沉场面的变化）；

② 摄影机位置的变化（正拍、反拍、侧拍、俯拍、仰拍等）；

③ 摄影机运动（推、拉、摇、移、跟、甩等）的方向和速度、强度变化；

④ 景别的大小、远近变化（全景、中景、近景、特写、远景等）；

⑤ 声音（音响、音乐、对白等）的有机运动；

⑥ 升降格镜头（慢镜头和快速镜头）和空镜头；

⑦ 镜头的蒙太奇剪辑。

外部节奏以情绪的内部节奏为基础。人物内心的变化所产生的节奏，是外部节奏的内在动因。摄影机的运动节奏、蒙太奇的节奏、角色的动作和对话的节奏、音乐和音响的节奏及光色对比变化的节奏等，都以人物的内心变化为依据。在焦急的情境下，急速奔跑的动作、摄影机的快速跟拍、一系列短镜头的快速剪接及急促的脚步声、喘息声、敲门声、焦急的对话声、急速的音乐声，都是以心急如焚的内心节奏为依据的。

内部节奏与外部节奏并不表现为一种简单的同步紧张关系，有时紧张的内部节奏通过迟缓的外部节奏表现出来。其关系处理有以下两种情况。

① 内部节奏与外部节奏统一。如"最后一分钟营救"模式，运用交叉蒙太奇或平行蒙太奇，可以造成越来越快的紧张效果。如在《魔女宅急便》中，魔女奇奇坐上扫把对挂在飞艇下方的"蜻蜓"进行营救，以及《天空之城》中开场不久，希达和巴斯坐小火车逃避海盗追捕的交叉蒙太奇。

② 内部节奏与外部节奏相悖。即用静来衬托紧张，如大战前的寂静、危机中的镇定等，都能收到表现紧张的良好效果。例如，当坏蛋说："我数到五，如果你不拿钱出来，那么……"于是，他开始数，镜头转成大特写，表现他的指头扳枪机。这时，虽然十分寂静，

静得可以听见人的心跳，镜头也并不快速地来回切换，但是观众的内心却无比紧张。同理，如果人物一直在飞快地奔跑，但是奔跑与情节发展关系不大，也会引起观众的心理疲劳，不会产生较强的节奏感。

节奏中内部情绪节奏的变化还表现在悲剧或正剧中加上喜剧场面的穿插，有些动画片很注意不在悲剧中或正剧中一直让观众流泪，时常穿插一些很有风趣、很有意义的喜剧场面，让观众笑一笑。比如悲剧《夹子救鹿》中夹子与松鼠嬉戏的喜剧性场面；《哪吒闹海》中哪吒自刎后龙宫庆祝的喜剧场面，以及哪吒重生再入龙宫报仇时混战中龟丞相被扔过来的猪头套住脑袋的喜剧噱头；《大闹天宫》中孙悟空与二郎神激战，孙悟空逃跑变成一座庙，见二郎神没有发现还得意地摇头晃脑的喜剧噱头（图 6-22），这些都起到了舒缓过度压抑情绪的作用，形成内部节奏的起伏。

图 6-22 《大闹天宫》，孙悟空变成一座庙，得意地摇头晃脑

影片的节奏是其中几种因素合力的结果。在有些影片中，歌舞对于节奏的构成具有重要作用。迪士尼影片中常常利用歌舞形成动感较强的视听节奏。《狮子王》中，影片开场的歌曲《生生不息》与非洲大草原上煦日东升、百鸟飞翔、万兽群集的景象共同形成雄伟的气势。剧中角色的歌舞，形成强烈的动感，或欢快（辛巴等的《等我来当王》《哈库呐玛塔塔》），或抒情（《你是我唯一所爱》），或野心勃勃、富有气势（刀疤的《快准备》）。叙事在歌舞中进行，歌舞的动感形成欢快的节奏。

3. 节奏案例分析

以《大闹天宫》（图 6-23）为例。《大闹天宫》的基调是欢快乐观的，整体节奏起伏跌宕。该故事主要由下列事件构成：

① 花果山猴王同群猴练武；
② 猴王龙宫借宝；
③ 龙王反悔告状，太白金星下山招安；
④ 猴王进入天宫，被封为弼马温；
⑤ 猴王赴任放养天马；
⑥ 马天君仗势欺人，猴王反下天庭；
⑦ 李天王率天兵天将擒拿猴王；
⑧ 太白金星二次招安，封猴王为"齐天大圣"；

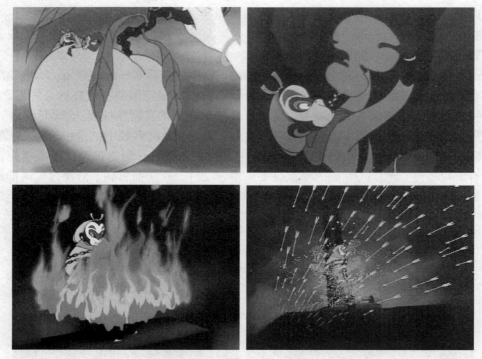

图 6-23 《大闹天宫》，猴王的"天宫之旅"

⑨ 看管蟠桃园，大圣偷桃；

⑩ 七仙女摘桃，大圣大闹蟠桃会；

⑪ 大圣兜率宫盗金丹；

⑫ 猴王回花果山大开仙酒会；

⑬ 猴王二战天兵天将，遭老君暗算；

⑭ 玉帝对猴王用刑；

⑮ 猴王跳出八卦炉，砸碎灵霄宝殿；

⑯ 齐天大圣的大旗在花果山上高高飘扬。

在这些事件中，事件⑬是高潮，是节奏上升的顶点。事件①和②的节奏比较平稳，但在事件②结束后，龙王反悔要告状，节奏稍微紧张。接着是事件③，在太白金星的主张下，玉帝同意下山招安，紧张化解。进入事件④，猴王进入天宫，被封为弼马温，以及事件⑤猴王赴任放养天马，由于猴王的顽皮本性，不时有欢快、逗乐的动作，节奏欢快平稳。但是事件⑥马天君一出场，情势突变，冲突爆发，节奏变得紧张。然而马天君不堪一击，节奏并非十分紧张。接着是事件⑦，李天王率天兵天将擒拿猴王，巨灵神与哪吒先后大战猴王，大战爆发。不过在这个紧张的事件中，也有层次的区分。巨灵神人高马大，但是本领却并不高强，不太经打，几个回合便败下阵去。这里特意让猴王用重重的金箍棒将他压住，使其动弹不得，几乎不费吹灰之力就将其战败。巨灵神的狼狈样同先前的骄横对比显得十分滑稽（图 6-24），节奏较舒缓。到哪吒上阵的时候，两者的对抗十分激烈（图 6-25），且经历战局的反复。在这个事件中，节奏逐渐加快，也逐渐紧张、逐渐上扬，不过结局是哪吒战败。进入事件⑧，太白金星二次招安，封猴王为"齐天大圣"，以及事件⑨，看管蟠桃园，大圣偷桃，节奏又舒缓

下来。大圣偷桃的喜剧情节更增添了一些幽默色彩，紧张暂时消除。但进入事件⑩，七仙女为准备蟠桃会摘桃时，大圣才发现玉帝的眼中根本没有他猴王的位置，发现自己被玩弄，于是大闹蟠桃会，并且进入事件⑪，大圣在兜率宫盗金丹。再到事件⑫，猴王回花果山大开仙酒会，这时，预示着危险即将来临，节奏仍然较平稳，而且仙酒会开得十分轻松热闹。但是已经有趋向紧张的情势，属于大战前的平静。接着危机出现，进入事件⑬，猴王二战天兵天将，玉帝二次兴兵讨伐，规模更大，高潮出现。这是最紧张的时刻，节奏达到高点，高点之后是回落，进入结局部分。进入事件⑭，玉帝动用砍、烧、射等各种手段诛杀猴王，均告失败，节奏松弛。再到事件⑮，猴王最后被放进了太上老君的炼丹炉里烧炼（图 6-26），不想并没有被烧死，他跳出八卦炉，打上了灵霄宝殿，打得玉帝落荒而逃，节奏又有一个小的上扬、小的紧张。最终的尾声，齐天大圣的大旗在花果山上高高飘扬（图 6-27），给人回味的余韵。这个尾声算不上是一个事件，不过为了讲述方便起见，标注为⑯尾声，彻底松弛。

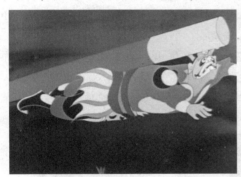

图 6-24　《大闹天宫》，巨灵神外强中干

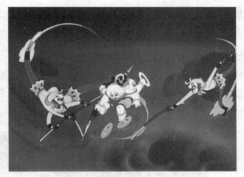

图 6-25　《大闹天宫》，哪吒上阵

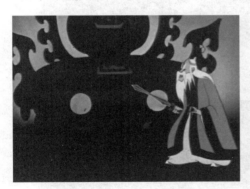

图 6-26　《大闹天宫》，太上老君用
炼丹炉烧炼悟空

图 6-27　《大闹天宫》，齐天大圣
的大旗在花果山上高高飘扬

简明节奏如下：

松弛—稍微紧张—松弛—紧张—　　松弛　—最紧张—松弛—略紧张—松弛。
①②—　③—　④⑤—⑥⑦—⑧⑨⑩⑪⑫—　⑬—　⑭—　⑮—　⑯。

在某一事件的局部，也非常注意节奏的层次感。

以高潮⑬为例，二战天兵天将是一个比较大的事件，这个紧张的征战过程经历了三个阶段：

四大天王轮番上阵；

哮天犬、二郎神上场，梅山兄弟助阵，天兵与群猴的厮杀；

猴王与二郎神的单挑。结果是太上老君在一旁暗算，猴王被擒。

这三个阶段的节奏张弛也富于变化，并非一直紧张到底。这是由情节发展的层次设计决定的。第一阶段，先紧张后松弛；第二阶段，由松弛到紧张混战；第三阶段，总体相对松弛，不时有局部紧张。整体经历了一个"紧张对抗—松弛—再紧张—再松弛—紧张"的过程。

先看第一阶段，四大天王轮番上阵（图6-28），先紧张后松弛。

拿剑天王向空中祭起宝剑，宝剑在空中光芒四射，化作千万支小剑，向猴王射来——节奏紧张。猴王拔下一撮毫毛，化作千万只盾牌。只见小剑射在盾牌上，纷纷落地，那把宝剑挫得断缺不堪，拿剑天王收了残剑，败逃。

接着琵琶天王一言不发地对着猴王弹起琵琶，琵琶音波扩展开来，猴王站立不稳，头重脚轻，小猴子也一个个头晕眼花，纷纷跌倒在地——节奏变得舒缓。

拿伞天王立刻把宝伞抛出，宝伞猛地张开，吐出几道青光，把猴王及众猴卷入伞中。然后伞自己收合起来，两天王扛起伞就走——节奏舒缓。

猴王用毫毛变成一把神锉，几下将伞穿个窟窿。众猴逃出，猴王从琵琶天王手中夺下琵琶，对着两个天王用力弹了起来，天王摇摇晃晃倒了下来，出现转机。

拿蛇天王放出手中巨大恶蛇，猴王腾地跳上蛇身，与蛇搏斗。恶蛇猛扑乱咬——节奏加快，紧张。猴王窜上蛇头，摘下蛇头上的明珠，恶蛇瘫软而死。

图6-28 《大闹天宫》，孙悟空大战四大天王

在第二个阶段中，哮天犬、二郎神、梅山兄弟与猴王厮杀，天兵也与群猴厮杀，节奏逐渐加快。

先是哮天犬窜出，向猴王扑来。猴王取出金箍棒，逗弄哮天犬，然后伸棒把哮天犬挑起，在空中旋转几圈，猛地摔下，飞起一脚，踢得那犬怪声惨叫，夹尾而逃——松弛。

二郎神大怒，举戟向猴王刺来。猴王以棒相迎，两人杀得难解难分（图6-29）——紧张。

梅山六怪齐来助阵，一哄而上，将猴王团团围住。猴王使了个分身法，立刻出现了几个猴王接战梅山六怪（图6-30）——紧张。

天兵擂鼓呐喊，齐往花果山冲去。群猴早有准备，与天兵厮杀在一起（图6-31）——紧张。

此时猴王打败了梅山六怪，仍与二郎神酣战不休。

天兵声势浩大，一时间天火、飞箭压顶而来，群猴抵挡不住，纷纷败逃回洞（图6-32）。

猴王在与二郎神酣战中，遥望众猴阵脚已乱，无心恋战，随手将金箍棒一竖，化为一块巨石，立在那里，二郎神赶到，没注意，被巨石压倒在下，猴王趁机远去——松弛。

图6-29 《大闹天宫》，
二郎神大怒，举戟刺向猴王

图6-30 《大闹天宫》，
梅山六怪齐来助阵

图6-31 《大闹天宫》，群猴与天兵厮杀

图6-32 群猴败逃

进入第三阶段，二郎神追击，孙悟空与二郎神斗法（图6-33），节奏由松弛逐渐进入紧张，然后松弛。

天兵天将与二郎神向猴王步步进逼，渐渐缩小包围，猴王化为一只红头麻雀飞去。二郎神不见猴王，忽见树上一红头麻雀在跳叫，认出是猴王，遂化为一只饿鹰追扑过去。眼看饿鹰就要追上麻雀，麻雀飞身坠落，化为一条鲫鱼，钻进溪流中去。二郎神立即化为一只白冠鹭鸶，去啄鲫鱼。鲫鱼一跃上岸，又化为一只松鼠。二郎神变成一条蛇来咬。松鼠又化为红顶仙鹤。二郎神紧急赶来，化为一只黑狼来追咬仙鹤。仙鹤又化为一只红豹，反身扑咬黑狼。二郎神忽又变为一只吊睛猛虎，从空中扑来，把红豹压在身下。猛虎张了血盆大口就要去咬红豹，不料红豹突然化作一只卷毛雄狮，站起，一掌把猛虎打昏了。猴王打昏了二郎

神，立刻恢复原形，向深山幽谷中飞去。二郎神醒来见猴王已走，气得"哇呀呀……"怪叫，奋起直追而去——在这个追击中，节奏逐渐紧张。

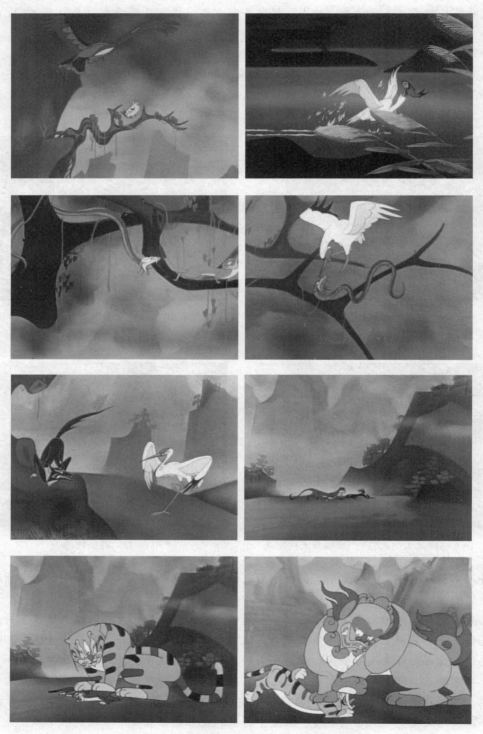

图6-33 《大闹天宫》，孙悟空与二郎神斗法

猴王来至深山幽谷中的一片平坦地面，化作一座碧瓦红墙的土地小庙，一条尾巴变成一根旗杆竖在庙后。二郎神左寻右找，不见猴王，发现一座小庙。二郎神到小庙查看，未见异常——松弛。

二郎神用神目望去，发现小庙是猴王所变，举戟去捣小庙。猴王立即恢复原形，又与二郎神恶斗起来——紧张。

太上老君从背后将金钢圈向猴王抛去，猴王被打昏、被捉——松弛。

由于注意了节奏的层次，在高潮中也有张有弛，而不是一味地紧张，才使得影片产生一种韵律感。在影片中，利用京剧打击乐作为背景音乐烘托气氛，强化影片的紧张节奏，与镜头的剪切等共同构成影片的节奏。

6.5.2 伏笔与照应

伏笔是为将要出现的角色性格、命运变化或事件发展所做的一种预示，其作用是加强剧情前后之间的必然联系，使后面出现的重要情节不致突兀，以取得结构严谨、情节合理发展的艺术效果。国产故事片《乡音》的前半部，几次借剧中人物提到并表现了陶春的腹痛，还表现陶春丈夫说没事，让她吃人丹，为后面发现陶春患癌症作伏笔。

伏笔要预设得细致、巧妙，一点不露马脚。伏笔应当从前面的画面、前面的动作、前面的对话中自然地引出，然后又自然地导向以后的画面、动作和对话中。同时也要注意，不能在引入伏笔时过于谨慎，不引人注意，以致毫无意义。等到最后结尾时，观众早已忘却，那就跟放一枚哑炮仗一样令人失望。因此必须给予伏笔足够的注意力，或是必要时重复一次，因为如果观众错过了第一次伏笔，重复就能再次引起人们的注意，这样在交底时就能发挥其作用。

请看《天空之城》中的伏笔与照应（图6-34）。

图 6-34 《天空之城》，关于"天空之城"的伏笔与照应

在巴斯救了小女孩希达后，希达在巴斯的房间看到一幅天空之城的相片。巴斯介绍说那是他的父亲有一次在太空飞船上遇到风暴意外拍到的，但是大家都不相信，都认为他在说谎，只有他相信父亲的话是真的，这就为后面到天空之城埋下了伏笔。

又如《狮子王》中的伏笔与照应。

伏笔：在墓园危机之后，狮王派沙祖护送娜娜回家，开始严肃地与辛巴谈话。辛巴很惭愧自己没有遵守规定，他说："我只是想证明自己是一只勇敢的狮子。""孩子，勇敢的狮子是不会自找麻烦的。"狮王说完，父子俩静静地仰望满天的繁星。木法沙温和地对辛巴说："你看那些星星，他们就是那些死去的国王们。有一天，我也会到那上面去的，但我将永远俯视着你，指引你生活的方向。"（图6-35）

照应：后来娜娜在丛林遇到辛巴，劝他回到荣耀国，辛巴十分痛苦。这天晚上，狮狒巫

师拉飞奇奇迹般地出现在辛巴面前，他启发辛巴要做出明智的选择。拉飞奇对辛巴说："你的父亲他还活着，我可以带你去看他，你跟着他才会知道怎么走。"来到一处水边，拉飞奇对辛巴说："你看，他活在你心中！"这时，星空中出现了木法沙的影像，辛巴又一次听到父亲深沉的声音："你必须要承担起你的责任，回到属于你的国土上去。要记住你是谁：你是我儿子啊，也是唯一合法的国王，要记住你的身份，记住。"渐渐地，影像消逝了。"求求你，不要离开我！"辛巴哭喊着，"爸爸……爸爸……"（图6-36）

图6-35　《狮子王》的伏笔，木法沙对辛巴说：
"你看那些星星，他们就是那些死去的国王们。有一天，我也会到那上面去的……"

图6-36　《狮子王》的照应，星空中父亲深沉的声音：
"你必须要承担起你的责任，回到属于你的国土上去。要记住你是谁：你是我儿子啊，……"

由于有了前面的铺垫，后面木法沙的灵魂对辛巴的教诲才会自然而然，不至于突兀。

6.5.3　突转

突转，是指剧情向相反方向的突然变化，即指由逆境转入顺境或由顺境转入逆境等，是人物动作、戏剧情境、人物命运和内心感情向着与期待结果相反的方向转变，又叫突变、激变、意外，是加强戏剧性的一种技巧。突转可以改变整个剧情的走向和人物的命运，甚至创造出一种石破天惊的效果。

戏剧性突转是一种传统编剧技巧，通常用在电影最后一幕高潮中。欧·亨利是擅长使用突转的小说家，其小说中的最后一笔——令人惊异的结局，就属于一种突转，《麦琪的礼物》《警察与赞美诗》都是突转的典范。《麦琪的礼物》中，吉姆和德拉是一对贫穷

的夫妻，但他们各有一件特别引以为豪的东西。一件是吉姆的家传金表，但是没有表带，另一件则是德拉的秀发。在圣诞节，他们各自都想送给对方一样很珍贵的礼物。当妻子卖掉自己的长发，给丈夫买了条白金表链，欣喜地拿着礼物送给丈夫的时候，她却呆住了，因为丈夫的金表没有了！原来丈夫用金表为她换了一把玳瑁梳子。《警察与赞美诗》中，在流浪汉用尽办法想进监狱过冬而不得，最后被教堂的氛围所感化想改过自新时，一只手按在了他的胳膊上，"布莱克威尔岛（监狱），三个月"。出人意料的结局能给人以强烈的震撼。

在戏剧中，有不少突转的典范。如《玩偶之家》最后一幕的最后一场，此前的背景是，三年前娜拉为了救丈夫海尔茂的性命，秘密向丈夫的同学科洛特斯泰借钱并冒名签字——她并不知道这是违法的事，这件事在当时如果被公开，会影响到海尔茂的名誉。相反，她却感到骄傲。后来，海尔茂出任银行经理，要辞退同学科洛特斯泰，科洛特斯泰便以借据要挟娜拉设法为他保住职位。娜拉替他向丈夫求情无效，借钱还债也失败。娜拉一直以为丈夫是个正人君子，在紧急关头会把伪造签字的责任全揽在自己身上，宁肯身败名裂。娜拉宁愿自己去死——自杀，也不愿心爱的丈夫遭到这样的结果。而在最后一场，使娜拉大为吃惊的是，海尔茂知道后大发雷霆，将娜拉狠狠地辱骂了一通。这是一个转折。而后娜拉的老同学林丹太太说服了科洛特斯泰，使他同意把借据还给娜拉。这又是一个转折。海尔茂名誉已经保住，又对妻子温柔起来，事情似乎结束了，一切似乎要归于平静。这时娇小的娜拉却决定离家出走——因为她已经发现自己的丈夫是个自私自利的伪君子，发现自从结婚之后自己其实一直是丈夫的玩偶，于是形成一个出乎意料的突转。

从娜拉为了不让丈夫身败名裂而准备自杀，到看到了丈夫卑鄙的灵魂而离家出走，产生了一个逆转，从逆转中达到思想的升华——娜拉的觉醒。

又如美国电影《生于七月四日》，主角在故事开始面临是否要参加越战的选择。主角最后选择参战，走上战场，但在战争中他被打断了双腿，要终生坐轮椅。原本主战的他在经历了很多事后，改变了想法，导致故事结局出现了出人意料的转折点，他由主战派变成反战派，带出反战的主题。

在动画片中，也经常运用突转技巧加强戏剧性，如《海底总动员》中尼莫逃离鱼缸的段落。尼莫他们有一个周密的逃跑计划，把鱼缸弄脏，趁鱼缸换水的时候大家逃回大海。在设想就要实现的时候，突转：一觉醒来，由于使用了新机器，原先脏兮兮的鱼缸变得十分清澈，无懈可击的计划化为泡影。

在《虫虫特工队》中，当小蚂蚁们利用扎成的假鸟对霸王率领的蝗虫大军横冲直撞，令其溃不成军、疲于逃命之时，突转：马戏团长跳蚤由于假鸟撞翻了马戏团的大篷车，愤怒地用火柴点燃了假鸟，假鸟落地燃烧，霸王卷土重来，控制战局。后来当蚂蚁们齐心合力与蝗虫誓死斗争，终于打败蝗虫，活捉了霸王，准备让霸王坐上"火箭"的时候，再次突转：暴雨突降，蚂蚁纷纷进洞躲雨逃命，霸王趁混乱之际挟持菲利逃走。

在《花木兰》中，当木兰与李翔将军将进犯的匈奴军队埋葬于用火炮制造的雪崩，木兰的英勇与睿智受到将军的褒奖时，突转：木兰的女儿身由于受伤暴露，因而遭军队抛弃，更要命的是，匈奴单于竟从冰块下面苏醒过来，率残部混入京城，趁国王为军队举行凯旋大典时，突然出其不意地成功劫持国王。

美国动画片《恰卜恰布》（又译作《钢牙小鸡兵团》，图 6-37）中，酒吧里各色怪物们

正兴高采烈地狂欢，警卫员十万火急地通知大家"恰卜恰布来了"。大家瞬间逃得无影无踪，只留下一片狼藉和之前因闯祸被赶出的小怪物。正待逃命的小怪物看到落在原地的小鸡们，不忍独立逃命，便留下来保护他们。等远处的巨人来临时，突转：外形柔弱可爱的小鸡，却有着无坚不摧的钢牙，所向披靡，凶神恶煞的巨人们竟被小鸡们打得丢盔弃甲、落荒而逃。

图6-37 《恰卜恰布》，突转

运用突转要注意，真正成功的突转应该是顺理成章、水到渠成的合理生成，而不应是"戏不够，'变'来凑"。如果突转跟故事不统一，并非出于人物的正常发展和情节的需要，而只是为了使人吃惊，那么这种突转就会使故事的主线模糊不清。观众看完电影只记住了片中的那个突转，虽然也许会觉得它新颖有趣，但是却会纳闷。这种没有来源的突转的常见后果是给影片的情节留下一个无法解释的破绽，而破绽总是令观众不满的。

6.5.4 对比

生活中的各种事物，都不是孤立存在的，都是在与周围事物的联系和比较中而显示出其各自的个性特征。对比，是剧作结构的一种重要的表现形式和手段。

剧作中的对比要有整体观念，从总体构思入手，而并不是仅仅针对某一局部。对比包括

剧作内容和形象所有部分相互之间的对比关系。具体来说，不仅有人物形象之间的对比、性格发展的前后对比、情节的对比、节奏的对比，还有声音、构图、色调等各种因素的对比。

1. 情节对比

情节对比可以塑造性格，展示事情的变化，同时也可以形成一种复沓的节奏。

《克莱默夫妇》中，特德与比利父子的关系变化是通过前后呼应的对比性细节表现的。开始，妻子乔安娜离开了家庭，第二天早晨特德为儿子做早餐——煎法式面包。由于特德一贯不做家务，比利怀疑他做早餐的能力，一直说妈妈是怎样做的，不该这样做。特德不停地用说话掩饰自己的紧张和手忙脚乱，结果煎蛋弄糊了，而且烫了手，煎锅掉到地上。因为早餐没做成，他气得破口大骂。

结尾时，特德输掉了儿子比利的监护权官司，在法庭规定的乔安娜接走比利的那天早晨，父子又一块做早餐，还是煎法式面包，此时特德对做家务已经非常熟练，两人默默无语，配合默契。父子感情已经融洽，可儿子即将离开父亲，看父亲再也不是开始那种不信任的眼光。

这个细节的对比性重复，生动地表现了父子关系的变化。

动画片《骄傲的将军》则将对比发挥到极致。将军得胜归来，神武非常，力举铜鼎不费吹灰之力（图6-38），箭穿铁丝与飞鸽。后来将军养尊处优，大腹便便，举个石担脸涨得发紫，箭射飞雁，箭却被大雁衔走。通过对比，将军的居功自傲及造成的后果便非常形象，以至于最终落得个钻狗洞逃走被敌人活捉的下场。同时，钻狗洞逃跑被捉的情景与先前得胜归来众人拜贺的威武风光也形成鲜明的对比。

图6-38　《骄傲的将军》，将军的前后对比

2. 场景对比

场景对比也是凸显、强化主题的一种有效方法。动画短片《超级肥皂》中，场景对比运用得十分到位。在众人争相购买能够洗白所有颜色衣服的超级肥皂之后，大街上走过两支队伍，五颜六色、喜气洋洋的送亲队伍和一片白衣悲伤的送葬队伍对面走来，接着一阵风过，送亲队伍也变成单调的一片雪白，送亲众人也无精打采地低下了头（图6-39），整个世界变得单调乏味、无精打采，不用说一句话，作者的寓意一目了然。

图 6-39 《超级肥皂》，场景对比

3. 节奏对比

节奏对比能收到强烈的情绪感染效果，从而对主题进行强化。《哪吒闹海》（图 6-40）中，在龙王水淹陈塘关、哪吒被迫自刎一节，节奏放慢，配以悲凉的音乐，在哪吒自刎的一刹那，采用抒情的慢镜头效果，穿插百姓被洪水所逼流离失所、苦不堪言，梅花鹿叼着乾坤圈和混天绫向哪吒飞奔，将哪吒对世界的留恋、不能为民除害的痛苦、不连累百姓的无奈生动地刻画出来。哪吒忍痛自刎，宝剑落地，梅花鹿戛然而止，世界仿佛凝滞，节奏中出现休止符。接着，画面转到龙宫，龙王正大摆酒宴庆功，鼓乐齐鸣，海兽起舞，节奏欢快，却是另一番热闹景象。一悲一喜，突出了对哪吒被迫自刎的悲愤、同情及对龙王暴行的鞭挞。反差强烈的节奏能够给观众以强烈的情绪冲击力。

图 6-40 《哪吒闹海》，哪吒自刎与龙宫庆祝形成强烈的节奏对比

图 6-40　《哪吒闹海》，哪吒自刎与龙宫庆祝形成强烈的节奏对比（续）

其实，对比往往不是孤立的、截然分开的，在节奏对比中也有场景对比、情绪对比的因素在内。

6.5.5　重复

艺术上的重复是电影剧作结构技巧中相当重要的一种。爱森斯坦说："有一系列手段和手法，可以使作品具有结构上的某种稳定性和完整性……最简单的手法之一就是重复手法。"[1] 许多电影剧作往往由于场面、动作或细节的前后重复、首尾呼应，而显得相当完整，重复还是形成节奏感的关键所在。

例如《狮子王》结尾和开场的重复（图 6-41）。在《狮子王》开场中，在父王木法沙给儿子的洗礼上，狮王与妻子、仆从狒狒雄踞于翘起的巨石之上，将幼狮辛巴高高举起，百兽欢呼、拜服。在结尾中，场景几乎是一样的，一样的典礼，一样的巨石，只不过角色稍有变化，雄踞于巨石之上的，是辛巴和妻子娜娜，随着镜头的切换，狒狒又高高举起了他们的婴儿，意味着辛巴已经完全取代父亲成为百兽世界的主宰，混乱了的世界秩序重新恢复，一个伟大的新王诞生了。这种首尾重复使得故事很有整体感。

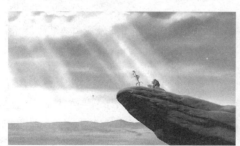

图 6-41　《狮子王》，结尾与开场的重复

同时，把经过艺术提炼的细节或景物，按照呼应或递进等关系多次使用，可以突出形象的含义，或者表达某种象征意蕴。

在电影《乡音》中，陶春事事听从丈夫，一次次地"我随你"，还有天天为丈夫端洗脚

① 爱森斯坦：《爱森斯坦论文选集》，中国电影出版社，1982，第 456 页。

水的习惯性动作重复多次，以不断重复的"累积"方式，深刻揭示出她被封建家庭伦理观念所浸透、毫无自我独立意识的悲剧。后来，当身患癌症的陶春出院回家，深感负疚的木生主动给妻子端来一盆洗脸热水，显示了夫妻关系的微妙变化。在又经历了一天的劳动之后，陶春照例给木生端水，木生忙迎着说："你歇着吧，我自己又不是没有手。"陶春反而手足无措了，显示了她深入骨髓的封建伦理观念。

重复中还可以加入变化。有一种重复，是为了通过重复造成对比，强调重复中的变化。例如在动画片《骄傲的将军》中，举重、射箭的两次重复就是为了对比，以表现人物的蜕化，属于重复中的变化。

《狮子王》中也有一个对比性重复的场景（图6-42），这是为了使观众的审美期待定势遇挫，造成突转的效果。在狮王木法沙山谷中救辛巴的一场戏中，数不清的野牛如洪水般朝辛巴狂奔过来，幸好狮王木法沙及时赶到，救出了辛巴，但他自己却被野牛困在山谷里。木法沙奋力往上一跃，挣扎着紧紧攀住一块岩壁，向岩石上的弟弟刀疤求救："刀疤，救救我！"可是，阴险的刀疤却冷冷地说了一声："愿国王万岁！"接着，刀疤把木法沙推下了山谷。后来，辛巴复仇，刀疤不断以辛巴害死父亲为借口责骂辛巴，辛巴心中充满着内疚与气愤，一不小心从岩石上滑了下去，尽力挣扎着抓住一块岩壁。父子的命运出现了惊人相似的一幕。观众以为辛巴也要重蹈父亲的覆辙，结果却是，在刀疤得意地说出是自己杀死了辛巴父亲之后，辛巴奋力跃起，将刀疤击败。这个重复的场景也给刀疤创造了一种得意忘形的情境：由于即将杀死辛巴的情景与当时杀死木法沙的情况极为相似，已经有过一次得手的先例，刀疤很自然地让胜利冲昏了头脑，说出他杀死前任国王木法沙的秘密。情境的相似使得刀疤的得意忘形十分自然。

图6-42 《狮子王》，辛巴父子悬崖遇险的对比性重复

有一种情况不是细节或局部场景的重复，而是对同一情节的不同讲述方式形成的重复。对同一事件进行几次讲述，每次讲述又各不相同，这往往是为了强调某种含义或取得某种效果。较早的有故事片《罗生门》，对于一起强盗强奸杀人事件，强盗、被杀的武士、被侮辱的武士的妻子、樵夫、捕快每个人都在讲述这起案件，每个人的讲述又各不相同，表达了作者对于世界认识的"虚无主义"和"不可知论"思想。在《罗拉快跑》中，表现罗拉接到电话在20分钟内必须为男朋友筹集巨额现款的行动，先后表现了三种可能，三次的过程和结果截然不同，强调"偶然性"对事物的决定性影响。

有时则强调一种"无变化"的重复。电影《黄土地》在表现两次娶亲场景时，单调的黄土地上，长长的送亲队伍，抬着一顶大红的新轿，场景、摄影机位、人群、大红的新轿都惊人的一致，两次的新娘不同，前一次看热闹的姑娘翠巧在后一次坐上了花轿，但是给人以

完全相同的印象。这样处理的目的在于强调历史惯性的巨大力量，传统文化在继续吞噬着一代代年轻人。正是这惊人的毫无变化产生了巨大的震撼力量，引发人们对具有强大惰性的传统文化进行反思。而在动画短片《超级肥皂》中，也通过这种重复强化主题。先前小胡子掌柜的超级肥皂公司前，排满了买超级肥皂的众人，可在后来大家备尝世界单调乏味的滋味之后，在小胡子的超级颜料公司前，同样又排起了购买能让世界变得多彩的超级颜料的长队。产品不同，人们趋之若鹜的景象一点没变。

思考与练习

1. 剧作结构有哪些样式？
2. 写一个动画剧本的故事概要，要求激励事件和危机的设置要有"爆炸性"，具有强烈的吸引力。
3. 剧作练习：设计一个人物命运或事件出现突转的小故事。

第7章

语　言

本章提要

　　本章主要讲述叙述性语言及台词（对白、旁白、独白等）设计的特点和要求。

　　剧作的语言，包括叙述性语言和台词两方面。叙述性语言主要以创造视觉形象为己任，服务于人们的眼睛；台词主要以创造听觉形象为己任，服务于人们的耳朵。两者的有机统一，为我们创造出视听结合、完整有力的综合银幕形象。

7.1　叙述性语言

　　叙述性语言，包括剧情发生的时间、地点的交代，对人物角色的造型、动作、内心活动的描写，以及对场景、气氛的说明，对镜头、灯光、画面剪接、音响效果等方面的要求。叙述性语言是为描述画面服务的，要具备造型性，即可视性，必须是"看得见的"。

　　景物、场景是人物活动的环境和空间，同时还可以起到以景写情、情景交融的作用。在写法上，小说等文学作品可以用象征或比喻等抽象的形容词去描绘，而在动画剧作中，景物描写必须具体，以便在场景绘制时有所参照。

7.2　台　词

　　台词，是由戏剧沿用过来的术语。台词部分是剧本中角色所说的话语，是指关于角色的言谈、内心独白和旁白的描写。还有一种特殊的台词——剧中角色演唱的歌曲。台词是剧作者用以展示剧情、刻画人物、体现主题的主要手段，也是剧本构成的基本成分，尽管少数动画片，如《猫和老鼠》《猴子捞月》等短片主要靠肢体语言取胜，台词（主要是对话）很少或没有。但大多数动画片中还是需要台词，特别是当动画片需要讲述复杂的故事时，不用台词是极其困难的。

　　台词是从角色性格和冲突中产生的，反过来，它又揭示人物性格，引出动作。

　　台词可分为对白、独白和旁白。

7.2.1 对白

对白（对话），是剧本中角色间相互的对话，也是台词的主要形式。通过对白，能够传达谈话人的心理活动，又能与对方交流，影响彼此的情绪、思想和行为，所以又常常称对白为"言语动作"。

对于对白常见的毛病，夏衍在《写电影剧本的几个问题》中列出了以下几点：

第一是不真实，第二是不简练，第三是不考虑人物的性格特征，第四是剧中人讲话不择场所、不看对象，第五是写对话既不替演员着想，更不替观众着想……第三、四条也可以包括在第一条"不真实"里面。[①]

对白的大忌是一般化，不考虑人物的性格、讲话的情境和对象。尽管艺术真实不等于生活中的真实，但是即使是加工提炼了的银幕上的对话，也必须要给观众一种可信的"真实感"。为了与真实相匹配，罗伯特·麦基提出了一个原则："**展示，不要告诉**。"

在观看故事的过程中，观众要了解有关的故事背景、人物经历和人物塑造的信息，如何让观众知道这些信息呢？"展示，不要告诉"。

解说的技巧在于无形，随着故事的进展，观众在不知不觉中，便能吸收他们需要知道的一切。不要把一些介绍性话语强行塞入剧中人物的口中，让他们告诉观众有关世界、历史和人物的一切——因为这是一种"不真实"。而应向观众展示出自然的场景，在人物自然而然的交谈方式中，将必要的信息传递给观众。

在剧情的推进过程中传递信息。

剧中的人物对他们自己的世界、自己的经历、彼此之间的关系及他们本人，都十分了解，可以让他们利用这些信息进行斗争，而不要"掸桌子"。

"掸桌子"，源于这样一些处理解说的方式：

场景是一个起居室，幕启。两女仆上：其中之一已经为东家服务了三十年，另一年轻女仆那天早晨才被雇用。老女仆对新到者说："哦，你还不了解约翰逊医生和他的家庭，对吧？那好，让我来告诉你……"于是在她们掸家具上的灰尘时，老仆人和盘道出约翰逊家族的生活经历、世界和人物塑造。[②]

这就叫"掸桌子"，一种毫无来由的解说。

在动画系列喜剧片《班长叫毛豆》第一集《上学第一天》的初稿中，就有"掸桌子"的毛病。

初稿：

当父亲丁元与母亲南香谈起孩子毛豆上学的事情——

丁元（沉吟）："这么说起来，我那时候好像也有同样的感觉，咱们的毛豆不会也很紧张吧？那可不太好。"

南香（不信）："应该不会吧，我还没见到那孩子紧张过呢。别看这孩子平时精灵古怪的，前几天小学招生的时候，他竟然考到了葵花私立小学的免费资格，那可是本地的名校啊！省了我们好多的钱啊。"

① 夏衍：《写电影剧本的几个问题》，中国电影出版社，1982，第 71 页。

② 罗伯特·麦基：《故事：材质、结构、风格和银幕剧作的原理》，中国电影出版社，2001，第 395-396 页。

丁元："是啊，是啊，这件事我也没想到，毛豆表现得真的很棒啊。"

葵花私立小学是本地名校，当事人毛豆的母亲南香和父亲丁元都清楚。"那可是本地的名校啊！"纯属废话。南香没有必要再向丁元唠叨这些废话，无疑这是向观众说明毛豆很厉害。

可这样修改——

南香："真没想到前几天小学招生，他竟然考到了葵花私立小学的免费资格，是葵花小学耶！省了咱们好多的钱啊。……"

丁元："那算什么！就是哈佛附小，咱毛豆也不在话下。你没看这是谁的儿子吗！"

对话不应是单纯为了介绍而介绍，介绍了半天，故事还毫无推进，而应该在动作的推进中，在冲突中，让观众了解相关的角色信息。

"不要告诉"，不仅指不要喋喋不休地"掸桌子"，而且也指不要用摄影机来"告诉"，用摄影机摇遍主人公的一系列照片，将他从小学到大学到结婚，再到工作的一切情况交给镜头。

切勿在故事之中喋喋不休地讲述观众通过常理就能轻易推断出的已经发生的事情，有时需要扣压信息，把一些重要的信息放到最后。

作品都是有倾向性的，倾向也不要特别地说出，而是让它自己从场面和情节中流露出来，不要硬塞给观众。

1. 对白要注意说话的情境

对白的情境和角色之间的关系制约着对白的语气和内容，同一个人，情境不同，对象不同，说话的内容和语气也必然不同。小孩子在学校里同老师说的话和在家里对父母说的话，不论语气与内容应该有很大的不同；面对陌生人和知心朋友说的话必然有所不同；在心情舒畅的时候和满腹心事或者紧张的时候说的话也不会相同；在聊天时和在会场上说同样的内容，措辞也会有所区别；在危急时刻与在平时说话的语气和方式也不会相同。如果让剧中人说话不择场所、不看对象，必然会说出违背生活逻辑的"假话"来。

对白要把握戏剧情境的变化，把握角色错综复杂的相互关系，写出此时此地、此情此景中角色唯一可能说出的话。不仅剧本中不同角色的台词不能相互混淆，就是同一角色在不同戏剧场面中的台词也不能任意调换。

在《再见萤火虫》中，当哥哥阿泰终于弄到一些食物，高高兴兴地将食物带给妹妹吃时，只见妹妹正嚼着什么东西，抠出来却是硬硬的玩具玻子，妹妹在饥饿的半昏迷状态中拿起两个土块给哥哥吃（图7-1）：

"哥哥，你吃吧。"

"是什么？"

"蛋糕，很美味的，你试试吧。"

哥哥吃惊地望着她，妹妹见哥哥不吃，"你吃吧，怎么不吃？"妹妹有气无力地缓缓地说，"你嫌它太硬……"

"妹妹……"

在这种情境中，阿泰再说什么别的就是多余。兄妹之间简短的对话，就将患难之中兄妹之间的骨肉深情表达出来。妹妹在饥饿的昏迷状态下仍然不忘哥哥，而"妹妹……"两个

字将哥哥内心的痛苦也显露无遗。

　　阿泰把西瓜切开，递给妹妹。

　　妹妹："多谢哥哥，你真疼我。"

　　一个多么可爱、懂事的孩子！而就是这样一个女孩，却被战争造成的饥饿夺去了生命！这就是在特定情境中恰当的语言带给人的震撼力量。

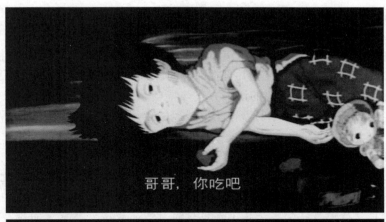

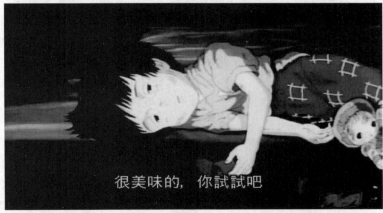

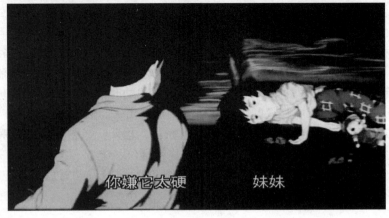

图 7-1　《再见萤火虫》，妹妹请哥哥吃"蛋糕"

2. 对白必须性格化

从角色的性格和身份来说，任何一个人，由于阶层、职业、性格、年龄、性别、爱好、生活经历等的不同，他们的语言是不同的。精彩的人物对白，是自然传神的。"我借给你一个早安。"这绝对是莫里哀《悭吝人》中吝啬鬼的口气。

要使对白性格化，首先必须根据角色的出身、年龄、职业、教养、经历、社会地位及所处时代等条件，掌握角色的语言特征。力戒千部一腔、千人一面。

其次，对白的性格化还要求剧作者牢牢把握角色性格的发展。实现对白性格化的关键是剧作者熟悉生活、熟悉笔下的角色，并且在写作时深入到角色的灵魂深处，设身处地体会角色的内心感情，揣摩角色表达内心的语言方式与特点。

《阳光灿烂的日子》里马小军对着镜子耍威风的台词，是一种虚拟的对话，具有表现性格的典型性。

马小军和同伴们在展览馆剧场等退票，一个混混儿冒充朝鲜大使被抓住，小军等人也被警察抓去问话。马小军很害怕，哭着央求警察放了自己，哭得鼻涕一把泪一把的，说根本没有自己的事儿。警察训他："瞧你这德行，还镇王府井，镇动物园，镇地安门，告诉你，公安局全镇。"然后让他擦鼻子滚蛋。马小军想找回自己的皮带，警察不耐烦，吓唬了一下马小军。马小军赶紧随便抓了一根皮带跑了，回到家里，对着镜子开始了"义正词严"的训话："啪！啪！啪！你把我那根腰带拿来，我那根！找去！啪！……你不是横吗？你现在怎么了？你还甭跪着求我，甭流眼泪，我就不吃那一套！我哭怎么了？我那是迷惑你呢，孙子！我拍婆子，你管得着吗？我还明告诉你我明儿还去那儿拍，我就一个人去，你要不去逮我你是我孙子！我镇东单，镇西单，我还镇你们炮局呢！行，行，行，擦鼻子滚蛋，滚不滚？滚不滚？你不愿意滚，就跟这儿多待两天。"

马小军对着镜子的训话，是一种"阿Q"似的精神胜利法，但又不同于阿Q的嘟囔"儿子打老子"，语气中又具有一种少年的血性，恐惧与血性竟在精神胜利法中得到了矛盾的统一，使马小军的性格跃然而出。

又如《饮食男女》中，大姐是个老姑娘，朋友帮她介绍对象时，夸奖她唱歌嗓音好，她却认真地说："我不希望别人喜欢我只是因为我的声音。"这显示出她敏感、倔强、自尊而又封闭的一面。

动画片同样很讲究台词的性格化，如《大闹天宫》中孙悟空的台词。当孙悟空与马天君起冲突的时候，孙悟空对高高在上的马天君说："你是什么东西，来管你孙爷爷？"又说"玉帝佬儿请俺上天还派人来管我！"当马天君下令绑他的时候，"谁敢绑我?!"孙悟空一副天不怕地不怕，大胆反抗天威神权的无畏性格立刻显现出来。后来猴王被太上老君弄到炼丹炉里烧，炉子还没生火的时候，只听猴王在炉里喊："老头！好热啊！好热啊！"老君用三昧真火将炉子里的火使劲烧得旺旺的，把八卦炉烧得通红，老君得意地问："哎，猴头，怎么样啊？"他却说："现在好凉快，好舒服啊！"（图7-2）。这几句对白把猴王不服输的性格和对敌人的蔑视与嘲笑刻画得栩栩如生。

图 7-2　《大闹天宫》，老君："哎，猴头，怎么样啊?" 悟空："现在好凉快，好舒服啊!"

再如《玩具总动员》中，胡迪非常在意自己在玩具中的老大地位，担心自己的地位被新来的玩具动摇，但是他在众玩具面前又装出非常自信的样子，不肯服输。在对待新来的玩具巴斯光年的时候，其语言鲜明地表现了这种性格。

在主人安第的生日宴会之后，安第把一个新的玩具巴斯光年放在原来放胡迪的地方。众玩具正为那个新玩具是什么东西而纳闷，胡迪从床下钻出来，玩具们奇怪地问他在下面干什么。

"没什么，没什么，我想安第有一点太兴奋了，大概是吃的冰激凌跟蛋糕太多了，那只是个意外。"

蛋头先生："那是个意外? 正坐在你的地盘上，胡迪!"

宝宝龙："啊! 胡迪，你被人取代了。"

"喂……我刚才怎么告诉你的? 没有人可以取代我!"

"不管上面是什么，我们都要给他来一个礼貌温和的安第房间似的欢迎。"

胡迪来到巴斯光年跟前："抱歉，你好! 我叫胡迪，这里是安第的房间。"

巴斯光年走动着。

胡迪："对不起，打搅你了，请恕我直言……我还有一点小问题，这里是我的地盘。"

胡迪一方面要显示自己的老大地位，号召大家来一个"礼貌温和的安第房间似的欢迎"，又反复强调"没有人可以取代我"。在感觉到巴斯光年对自己地位的威胁时，他正色而紧张地告诉这位新来的玩具："对不起，打搅你了，请恕我直言……这里是我的地盘。"局促的台词、敏感的眼神将一个患得患失、充满危机感的人物的心理显露无遗。

再看动画系列片《班长叫毛豆》中《艺术课》一集。老师让学生学画，为了激发学生们的学习兴趣，老师让学生们全都抬头，看着墙上挂着的各种世界名画。

张雅老师介绍："大家现在看到的都是世界上最著名的绘画，都是各国艺术大师的杰作，你们要好好学习他们的作品，对你们自己修养的提高，是非常有帮助的，你们觉得它们美吗?"

大家一致回答："美!"

东东指着梵高的《向日葵》："这个也算美吗?"

张雅老师生气："当然，那可是世界上最伟大的艺术作品之一啊!"

东东小声嘀咕："可我觉得好像没有冰激凌好啊。"

张雅老师（更生气）："怎么可以和那种东西比呢！你知道这画有多名贵吗？值好几千万美元啊！"

东东："能买超市里最贵的冰激凌吗？"

在小孩子的眼里，价值贵不贵，参照物只有爱吃的东西。把冰激凌看作最贵重的东西，这也正是小孩子的特点。又如《班长叫毛豆》中《成功的班长》一集。操场上，一年级甲班的班长小强在耍大牌脾气，听到旁边对自己的议论。

小强发作："作为一个成功的领导者，就要有绝对的威严，而作为一个部属，就要服从服从再服从。伟大的拿破仑说过，'要让士兵们知道，上级要比敌人的子弹更可怕。'"（冷酷的表情，露出尖牙）

那两人吓了一跳，赶紧离开。

拿镜子的小孩："伟大的拿破仑……比班长还伟大吗？"

"伟大的拿破仑……比班长还伟大吗？"天真的语言，令人哭笑不得，只有孩子才能说出这样的话。

有时为了强化人物的性格，特别是在一些喜剧、夸张风格的影片中，常用富有特点的口头禅来刻画角色，表现性格。口头禅往往是人物性格的生动写照，剪纸片《差不多》中，"差不多"是小朋友常说的口头禅，他老是以"差不多"安慰自己，体现了他做事毛糙、不严谨的性格，结果"失之毫厘、谬以千里"，让他吃尽了苦头。《假如我是武松》的主人公宋武不爱学习，做不好事情也毫不在乎，一口一个"那算啥"，表现出一副不屑一顾、自欺欺人的性格。《没头脑与不高兴》中的不高兴就是由于爱耍脾气，不愿与人友好地交流合作，动不动就"不高兴"，以致"不高兴"成了他的绰号。《灌篮高手》中樱木花道的口号"我是天才"与流川枫的口头禅"大白痴"也因对性格的生动表现而广为流传。

3. 对白要有动作性

对白的动作性在于它能够推动剧情的进展，揭示角色复杂的内心活动。剧本中每个角色的台词都应产生于角色的性格冲突之中，成为角色对冲突的态度与反应的一种表露，并且能够有力地冲击对手的心灵，促使对方采取新的行动更积极地投入冲突，从而把角色关系、戏剧情节不断推向前进。如《大闹天宫》中猴王与马天君冲突一场的对白（图7-3）。

图7-3 《大闹天宫》，猴王与马天君爆发冲突

图 7-3 《大闹天宫》，猴王与马天君爆发冲突（续）

只见马天君带领大群护卫大模大样地走来，众仙官跪伏迎接。

马天君："新来的弼马温为什么不来接我？"

马天君又见天马自由奔驰，勃然大怒："该死的，谁敢把天马放了？"遂令卫士抽打天马，一面怒气冲冲地直奔过去。

猴王正在天台上玩耍，见到马天君，问："你是什么人，敢来这里放肆？"

"大胆猴头！玉帝派你管马，你竟敢把天马放了，要是缺少一匹马，小心你的脑袋！"

"你是什么东西，来管你孙爷爷？"

"我是玉帝的钦差，是专管你这猴头的，你还不乖乖地服管？哈哈哈！"马天君狂笑起来。

"住口！玉帝佬儿请俺上天还派人来管我！"

"大胆弼马温！你眼睛里还有玉帝吗？卫士们，给我绑起来！"

卫士们还未走近猴王，猴王大叫："谁敢绑我？！"向左右一推，卫士们都跟跄跌倒。

"新来的弼马温为什么不来接我？"—— 马天君内心的愤怒。"小心你的脑袋！""我是玉帝的钦差"——马天君仗着玉帝撑腰作威作福，挑起冲突。"你是什么东西，来管你孙爷爷？""谁敢绑我？！"——猴王以牙还牙，毫不服软，冲突爆发。

4. 对白要有潜台词

潜台词是角色对白的后面所隐藏着的想法和内心活动，潜台词包含有复杂隐秘的未尽之言与言外之意，它可以具体表现为一语双关、欲言又止、意在言外、言简意赅等多种形式。

比如，在日本影片《远山的呼唤》中，民子带着儿子武志相依为命，对前来做佣工的耕作产生了爱意，她的表达就意在言外，很富有潜台词：

在耕作的哥哥前来看耕作走后，耕作正在煮咖啡，民子进来，耕作留民子喝咖啡。

耕作："我小时候就是哥哥带大的。"

民子："是呀，我们家都是女孩，挺亲热的，你们兄弟是不是也这么亲热？"

"我常想，武志要有一个兄弟就好了，他年纪小，到底是个男孩，有些事情跟做母亲的是没法深谈的。"

"武志要有一个兄弟就好了"，"到底是个男孩，有些事情跟做母亲的是没法深谈的"，话里向耕作含蓄地表达了想给武志找个爸爸的愿望，试探耕作的反应。接着：

民子："对了，武志一直想问问你，你能在这儿待多久？"

耕作："你说待多久就待多久，对我来说都一样。"

民子："武志听了一定很高兴。"

民子心里担心耕作会离开，但又不好意思直接去问，就借儿子的名义来问，并借儿子的名义表达自己的高兴。

又如影片《黄土地》，小翠巧挑水回来，顾青问她挑水的地方有多远。翠巧回答说："不远，十里。""十里"已经是够远的了，再说出"不远"，更见出条件的艰苦、落后。观众感受到的就不仅是翠巧个人的命运，而是在这块土地上生生息息的民族的命运了。类似的对白还有顾青对翠巧的父亲说："那个新娘子还小。"翠巧父亲立刻反驳说："啥小？——十四了！"翠巧父亲的话语、音调蕴含着人们习以为常的麻木。十四岁当新娘，在当时当地也许不新奇。给观众以极大刺激的，主要是翠巧父亲讲这句话时那种不以为然的神态。有什么值得大惊小怪的？不正常的反而理所当然了，这就是话语中蕴含的悲剧。

《狮子王》（图7-4）中，当木法沙看到刀疤没有参加儿子辛巴的洗礼，前去责问刀疤，刀疤先是推托忘了："那是今天吗？我忘了。"当跟班沙祖说："是啊，你忘记的不只如此，身为大王的弟弟你应该站在第一位。"刀疤说："我原本是第一位，直到这个小毛球出生。"

他的潜台词很明显："要不是辛巴的诞生，本来该由我继承王位。"

图7-4 《狮子王》，刀疤挑衅木法沙

5. 对白要简练、口语化

由于时间、篇幅的限制，对白要简洁、明快，喋喋不休的废话只会让人讨厌。而且不同于小说或戏剧，动画片的台词必须口语化。口语化使台词富于生活气息、亲切自然。戏剧由于特定的舞台情境，可以有许多富有诗意的台词，但是把这种语言放在动画的情境里面，就会让人们觉得很不自然，感到虚假、别扭。

比较一下小说《西游记》与动画片《大闹天宫》中同一场景的对白，就会发现影视台词的简练、口语化。如猴王大战巨灵神一场，先看小说，猴王出洞之后的对白如下。

巨灵神厉声高叫道："那泼猴！你认得我么？"大圣听言，急问道："你是哪路毛神，老孙不曾会你，你快报名来。"巨灵神道："我把你那欺心的猢狲！你是认不得我！我乃高上神灵托塔李天王部下先锋，巨灵天将！今奉玉帝圣旨，到此收降你。你快卸了装束，归顺天恩，免得这满山诸畜遭诛；若道半个'不'字，教你顷刻化为齑粉！"猴王听说，心中大怒道："泼毛神，休夸大口，少弄长舌！我本待一棒打死你，恐无人去报信；且留你性命，快

早回天，对玉皇说：他甚不用贤！老孙有无穷的本事，为何教我替他养马？你看我这旌旗上字号。若依此字号升官，我就不动刀兵，自然的天地清泰；如若不依，时间就打上灵霄宝殿，教他龙床定坐不成！"这巨灵神闻此言，急睁睛迎风观看，果见门外竖一高竿，竿上有旌旗一面，上写着"齐天大圣"四大字。巨灵神冷笑三声道："这泼猴，这等不知人事，辄敢无状，你就要做齐天大圣！好好地吃吾一斧！"劈头就砍将去。

再看动画片中对应情节的对白。

猴王手指巨灵神大喝："你是哪路毛神？报上名来！"巨灵神见猴王十分矮小，大笑："哈哈哈！你这小小毛猴，哪里经得起我这一锤啊！嗨！"他随将双锤放到地上，准备徒手来捉猴王。（图7-5）

图7-5 《大闹天宫》，巨灵神大笑："哈哈哈！你这小小毛猴，哪里经得起我这一锤啊！"

长长的一段话，在动画片中只有短短的三句，十分简洁。而且，台词也很生活化，全没有原来那些文绉绉的味道。

另外，影片中的对白，不仅是给观众听的，而且是给观众看的。因此，对白的意义，不只表现在"说什么"，而且表现在"怎样说"，即说话的方式、神态、语气。甚至在某些情境中，说话的方式比其内容显得更为重要。在《大独裁者》里，兴格尔在广场上发表演说，那法西斯式的狂热叫器，那杀气腾腾的神态，那模拟德语的胡言乱语，把一个法西斯狂人呈现到观众面前。在《公民凯恩》中，年轻的凯恩接管报纸编辑部，他那既带威胁性又带毁灭性的力量，更多来自讲话的方式：重叠的断句，不耐烦的语气，烦躁的神态，有力的踱步。讲活的方式告诉人们的东西比它的内容实际上更多，由此不难看出，富有特征的讲话方式往往具有一种扩展对话、传达含义的潜能。

7.2.2 旁白

旁白是以"画外音"出现的解说性或评论性语言，通常以"第三人称"的客观视点或以剧中角色"第一人称"的主观视点出现，它不是在剧中其他角色动作下产生的反应行为。旁白通常作为一种辅助手段来说明剧情发展的时间、地点、时代背景，或者用来连接剧情中大幅度的时空跨越，或者是介绍角色，或者是对剧情中的某些内容作必要的解释，或者发表哲理性和抒情性的议论等。按其性质，旁白可分为两种基本情况：一种是作者的客观叙述，

另一种是影视中角色的主观自述。

1. 有些旁白具有结构性作用

如顾长卫的电影《孔雀》中用弟弟的旁白，引领了三段故事。

开头，走廊里一家五口围坐着吃晚饭，弟弟的画外音（图7-6）：

很多年过去了，我还清楚地记得，七十年代的夏天，我们一家五口一起在走廊里吃晚饭的情景。那时候，爸爸妈妈身体还那么好，我们姊妹三个也都那么年轻。

图7-6 《孔雀》，这个吃饭的镜头伴着"我"的旁白，引领了姐姐的故事

在姐姐的故事之后，出现走廊里一家五口围坐着吃晚饭的情景，弟弟的画外音（图7-7）：

每次想起七十年代的夏天，全家人在走廊里吃晚饭的这一幕，我心里老是很感伤，直到今天，还有不少老人们都记得我们姊妹三个的往事。

每次想起七十年代的夏天

图7-7 《孔雀》，同样是这个吃饭的场景，"我"的旁白，又引领了哥哥的故事

于是开始讲述哥哥的故事，在哥哥的故事之后，又是走廊里一家五口围坐着吃晚饭，弟弟的画外音（图7-8）：

一家五口在一起的日子，已经很遥远了，后来大家都说，年轻时候的我，沉默得像个影子。

图7-8 《孔雀》，还是吃饭的那个场景，"我"的旁白，又引领了"我"的故事

于是引领出弟弟"我"的故事。

又如动画片《木偶奇遇记》的开头，小蟋蟀唱完歌，对着镜头讲述（图7-9）：

"我敢打赌啊，大多数人都不相信这件事，这是一个愿望成真的事，其实我也不相信，当然啰，我只是一只蟋蟀，我衷心地唱着我的歌，可是我要告诉你哦，是什么改变了我的想法（蟋蟀用力掀开书，用伞指着书中的画），很久很久以前，有一个夜晚（书页似乎又要合上）——对不起哦，如果你不介意的话，我先把它固定一下（将书页固定）——很久很久以前，有一个夜晚，我到了一个很小而且非常奇怪的村庄去旅行，那是一个好美的夜晚哦，满天的星光闪亮，好像宝石一样，整城的人都熟睡了……"

这里用小蟋蟀第一人称的旁白交代故事的时间、地点等情况，具有一种亲切感，同时将观众引入故事。

图7-9 《木偶奇遇记》，这是一个由小蟋蟀"讲述"的故事

《再见萤火虫》的开篇，阿泰的旁白，不仅介绍了人物，还具有结构上的引领作用。阿泰灵魂的旁白（图7-10）：

"我名叫阿泰,昭和20年9月21日(1945年9月21日)我饿死街头。"

接着出现饿死前弥留之际的情形,一女孩画外音:"妈妈!"

阿泰的旁白:

"怎么声音那么熟悉?"

"是妹妹。"

死后的阿泰与已过世的妹妹再次相逢了,然后开始倒叙阿泰自从遭空袭后与母亲分离、与妹妹求生的悲惨遭遇。

图 7-10 《再见萤火虫》开篇,阿泰的旁白

2. 有时旁白用来说明剧情发展的时间、地点、时代背景及介绍人物

《樱桃小丸子》第一集《姐姐经常欺负我》开头,樱桃小丸子用旁白简单介绍自己的姓名、家庭成员、性格(图7-11):

"我姓樱,叫桃子,现在读小学三年级,因为我个子小,所以大家都叫我小丸子,我的名字本来有樱桃两个字,大家就顺理成章地叫我樱桃小丸子。我家一共有六个人,爷爷、奶奶、爸爸、妈妈和一个姐姐,我和姐姐都是女孩子,所以家里如果有什么新东西,我和姐姐一定会争到底的。(进家)啊,这就是我的家。"

图 7-11 《樱桃小丸子》第一集,小丸子旁白:"啊,这就是我的家。"

3. 对剧情起到一定的间离作用

有的旁白通过对剧情的解释或发表议论等，对剧情起到一定的间离作用。在《阳光灿烂的日子》中，在老莫餐厅，马小军平生头一次勇猛地拿半截酒瓶朝刘忆苦扎去，旁白：

"哈哈哈，千万别相信这个，我从来也没有这么勇敢过，这样壮烈过，我不断发誓要老老实实讲故事，可是说真话的愿望有多么强烈，受到的各种干扰就有多么大。"

接着是马小军回到座位，大家继续喝酒唱歌。

这是对历史与回忆的主观再现，讲述的是关于历史的"记忆"而非历史本身，这是对剧情的间离。间离，是指让观众在欣赏中不是全身心融入剧情之中，而是要以与剧情保持距离（疏离）的态度来看待演员的表演。

在《再见萤火虫》中，阿泰终于弄到了一些食物回来给饥饿的妹妹吃，把西瓜切开，给妹妹尝了一下，然后把西瓜给妹妹放在身边，妹妹说："多谢哥哥，你真疼我。"阿泰转身去做鸡蛋粥，传来他的画外音旁白（图 7-12）：

"说过这句话后，妹妹从此再不会说话了。"

这里旁白起到交代剧情的作用，同时也传达出阿泰内心的悲伤。

图 7-12 《再见萤火虫》，阿泰的第一人称旁白，既交代剧情，也传达出无限的悲伤

在日本动画中，Q 版解说打断叙事，其内容包括对剧情的解释、题外话、作者创作时的个人感受等，是旁白的一种形式，是一种变相的解说，是为避免旁白单调的形式而采取的特殊的变形，如《灌篮高手》中打篮球时插入对篮球规则的解说。

旁白一般只是剧作结构的一种辅助手段，不能作为主要手段来使用。在许多影片中并没有旁白，使用旁白时要注意：如果画面已经把该表现的一切都表现出来了，就没有必要用旁白；旁白要简洁、含蓄，尤其在进行评论的时候，不要成为概念的说教或空洞的评论；旁白的运用要服从剧作结构，客观视点的结构形式常用第三人称旁白，主观视点的结构形式常用第一人称旁白，除了多视点结构，一般避免混用第一人称和第三人称旁白；旁白的风格要服从剧作的整体艺术风格，抒情性的旁白不能太平板，要富有感染力，喜剧中的旁白不要一本正经，要具有幽默感。

7.2.3 独白

独白是剧中人的内心自白，是揭示角色心理活动的基本手段之一。独白的目的不是与观众直接交流，而是角色在剧中特定情境下产生的内心反应。它是"第一人称"的讲述，其

剧作功能在于从心理活动入手揭示角色的性格。由于独白具有强大的心理表现能力，能形成特定的叙事风格或气氛。王家卫在《重庆森林》《2046》等影片中使用大量的人物独白，与碎片化的结构、晃动的影像风格等一起成为构成其独特影片风格的重要部分。

例如《樱桃小丸子》第一集《姐姐总是欺负我》。

小丸子："一想到姐姐抢了我的笔记本就生气，我一定要想个办法让她向我投降才行!" —— 独白。

画外音："就算你用什么办法都好，她不会向你投降的，省点儿劲吧。" ——旁白。

小丸子："哦，太好了! 这个办法一定能行!" —— 独白。

独白不同于旁白之处在于，它起不到客观地代表剧作者介绍、议论剧情的作用，它只能发自某个剧中角色的内心；它不像旁白那样是直接讲给观众听的，独白的发出者只是自己在思考，并没有意识到别人的存在；旁白只是一种结构的黏合剂，而独白却是角色的一种动作，主要运用于解释角色内心。

独白不可滥用。独白只是表现角色心理活动的一种辅助手段，塑造人物的主要手段是画面和对白。那种用内心独白代替银幕动作将内心活动全部述说出来的做法，以及内心活动已经被画面揭示清楚却仍用内心独白复述的做法，都是令观众讨厌的。

7.2.4　歌曲

动画片中的歌曲，不仅具有抒情功能，还可以具有对话功能，也可以具有旁白和独白的功能，使得表达方式生动活泼，富有吸引力。可以具有对话功能的是角色在剧中对唱的歌曲，作为背景音乐的插曲一般无法具有对话功能，它可以具有旁白和独白的功能。

1. 对话功能

由于动画片的虚拟性，对话可以采用歌曲的形式，而不会让人觉得不自然。如《狮子王》中，丁满与彭彭在救了小狮子辛巴之后，劝他把过去的烦恼忘掉，于是开始以下对唱。

丁满：哈库纳玛塔塔（意思是不要担心），真是很有意思。

彭彭：哈库纳玛塔塔，简单又好记。

丁满：从现在开始，你不必再担心。

彭彭、丁满（合）：不必想从前，听天由命。

丁满：哈库纳玛塔塔——

辛巴（白）：哈库纳玛塔塔?

彭彭（白）：是我们的座右铭。

辛巴（白）：什么是座右铭?

丁满（白）：管他呢……拿彭彭举例来说。

　　　（唱）：当他是只小山猪，

彭彭：当我是只小山猪，……

哈库纳玛塔塔，真是很有意思，

哈库纳玛塔塔，简单容易记。

辛巴：从现在开始，没有烦闷忧虑，

不必想从前，听天由命，

哈库纳玛塔塔

……

（注：白，指对白。）

这一段落载歌载舞，节奏欢快，动作也极富有节奏感，很好地传达出由于丁满和彭彭的帮助，辛巴的丛林生活快乐自在、无忧无虑，具有单纯的对话所不具有的节奏感和冲击力。

后来丁满与彭彭看到辛巴和娜娜重逢后将要离开，十分伤心，于是丁满与彭彭对唱：

丁满：从今以后剩我们俩，请你不要哭。

彭彭：在我心里，你是我朋友。

（合）从今直到永远。

2. 旁白功能

还以《狮子王》为例，作为背景音乐的插曲具有旁白功能，如《狮子王》开场的《生生不息》就是具有议论作用的旁白。当狮子辛巴与娜娜重逢后在池沼边亲热地嬉戏时，画外歌声起：

这夜晚爱情到来，充满美丽温馨，

所有万物也同样感受到，

显得如此平静。

这是以第三人称叙述人的角度进行的抒情性议论，而《埃及王子》中的歌唱则完全相当于旁白，拥有全知全能的视角，既有间离和预叙功能，又隐藏于整体叙事之中。

3. 独白功能

《猪八戒吃西瓜》中，当八戒和悟空出去找东西吃时，八戒在树下歇息，捂着肚子骗悟空说自己肚子疼，走不了，等悟空走后，八戒得意地弹着铁耙唱道（图7-13）：

原说他猴子有本领，

何必老猪多费心，

大树底下睡一觉；

你说称心不称心。

这其实就是八戒的独白。

图7-13　《猪八戒吃西瓜》，八戒在得意地弹唱

又如《崂山道士》，崂山道士看着《神仙传》手舞足蹈，忍不住边看边唱：

要是神仙，驾鹤飞天，

点石成金，妙不可言。

定要到崂山去学习……

将其贪婪的心理暴露无遗。

《狮子王》中，当狮子辛巴与娜娜重逢后在池沼边亲热地嬉戏时，画外歌声起：

辛巴：想要说声爱你，不知该怎么说，只有在心中告诉亲爱的，你是我唯一所爱。

娜娜：不要害怕说我，我心在等待，从你的双眼我看得出来，你是我唯一所爱。

这些歌词道出了辛巴与娜娜各自的内心独白。

思考与练习

1. 剧本中的对白要注意哪些问题？
2. 写一组场景对话。
3. 什么叫旁白？什么叫独白？旁白与独白有何异同？

第8章

连续剧 · 系列片 · 短片

本章提要

本章主要讲述动画连续剧、系列片和短片各自的创作特点和思路。

8.1 影院片

为了应对电视对于影院的冲击，影院动画片一般是大投入、大制作，注重视听效果，达到电视所不能取得的效果，以便和电视动画竞争。如果在电视上和在影院中的观看效果一样，观众就没必要外出并花费不菲的票价特意去影院了。在影院动画片中，为了发挥电影视听效果的长处，多选取一些具有视觉震撼力、场面壮观的题材。《狮子王》中辛巴的洗礼，百兽朝拜蔚为大观，野牛的山谷狂奔、辛巴与刀疤的对决……能充分挖掘出电影表现力的优势。

影院动画片的情节，与电影故事片相比，往往相对单纯、线索明晰、是非分明，但一定不要"幼稚"，"幼稚"是令人反感的。由于孩子到影院观看一般由家长陪同，这种影片要在"合家共赏"上下功夫。美国迪士尼、皮克斯、梦工厂的动画电影，都是以"合家欢"的理念创作的，虽然故事选材大多针对青少年，充满各种想象与脑洞，但剧情合理，构思缜密，影片大多能给人较深入的人生启迪与美的体验。《大护法》《西游记之大圣归来》等国产影片的成功，也表明新世纪国产动画电影在剧情的低龄化方面有所突破。

在情节的密度和节奏方面，影院片的情节要集中、紧凑。影院片与连续剧故事结构相似，但剧情密度与节奏张弛方面差异较大。连续剧的冲突被分散开来分布到各集之中，在剧情的推进节奏方面，影院片要更为紧凑，剧情的矛盾冲突也更集中。如果将连续剧改编为影院片，则在剧情方面，需要进行更紧凑集中的设置，而且要围绕一个中心，不要有过多的枝蔓，集中解决中心矛盾，而不是一系列小矛盾的堆砌，否则将会导致剧情过于分散，高潮达不到应有的力度，矛盾不集中，最终导致效果不理想。本来计划做动画连续剧后改为动画电影的《魁拔》系列就是剧情不符合电影规律的典型案例。

在前面的讲述中，结构过程部分主要是以影院长片为例进行阐述的，这里对影院片就不再细讲了，下面主要讲一下连续剧、系列片和短片需要注意的问题。

8.2　连续剧

连续剧的主要人物和情节是连贯的，从第一集到最后一集连起来讲述一个完整的"大故事"，如《灌篮高手》《奇巧计程车》《西游记》《哪吒传奇》《虹猫蓝兔七侠传》。连续剧为了引起观众的兴趣，往往在每集的结尾处留下悬念，来一个"欲知后事如何，且听下回分解"，吊起观众的胃口。连续剧的第一集十分重要，一般要引出故事，开场要有力，要能吸引住观众，否则观众就要换频道了。第一集、高潮集、结尾集是连续剧比较关键的几集。

《黑猫警长》（图8-1）的几个故事之间本来没有有机的联系，其实可以做成一个系列剧，但是编导用一只老鼠将各个故事串联起来，用一个现代化的追捕故事，把后面的《空中擒敌》《吃红土的小偷》《吃丈夫的螳螂》《会吃猫的娘舅》各集都串联在一起。在追歼夜袭粮仓的搬仓鼠的战斗中，一只被打掉耳朵的老鼠逃走了，老鼠"一只耳"在寻找救兵的过程中，先后遇到凶恶的食猴鹰，贪吃的大象、河马，新婚的螳螂姑娘和螳螂青年，并让老鼠参与到各个案件中，从而使整个故事成为一个有机的整体。

《黑猫警长》分集概要（选自中央电视台动画频道网站，略有改动）如下。

第一集　痛歼搬仓鼠

一群老鼠深夜袭击粮仓，黑猫警长接到报警，率领警士前去围捕，他们找到老鼠巢穴，发现了秘密地洞。老鼠负隅顽抗，几经较量，黑猫警长用现代化武器歼灭了敌人，唯有被打掉一只耳朵的老鼠逃走了。

第二集　空中擒敌

逃走的"一只耳"遇到了要为他报仇的"大哥"，于是，一个雷雨交加的夜晚，巨大的怪影袭击了森林居民，许多小动物被掠走。黑猫警长获悉后，即派白鸽上尉前往侦察，白鸽在侦察怪影巢穴时不幸被击伤。黑猫警长迅速率部营救，与怪影展开激战。怪影在直升机追击下现出了原形，原来是一只凶残的食猴鹰。

第三集　吃红土的小偷

"一只耳"继续潜逃，途中遇到大象、河马等找红土吃，"一只耳"引诱他们去偷吃小动物们用辛辛苦苦运来的红土做成的围墙，破坏了小动物们建造的房屋。黑猫警长带领警士们迅速破案，大象因拒捕而被麻醉枪击中，最后它们承认了自己的错误，并接受了处罚。

第四集　吃丈夫的螳螂

螳螂姑娘和螳螂青年在一次与蝗虫的战斗中相识，而且一见钟情。小动物们为它们举行了盛大的婚礼。新婚的第二天早晨，大家发现新郎被什么东西吃掉了。黑猫警长立即奔赴现场，在现场竟发现了"一只耳"的脚印。不过出乎意料的是，螳螂姑娘把丈夫的遗书交给警长。原来新郎是被新娘吃掉的，经电脑档案显示，这是螳螂的生活习性，黑猫警长宣告新娘无罪。

第五集　会吃猫的娘舅

潜逃的"一只耳"为了复仇，远涉重洋，去非洲找舅舅"吃猫鼠"。"吃猫鼠"带弟兄们随"一只耳"去找黑猫警长，企图报复。它们先用毒气杀害了白猫班长，又给黑猫警长写了恐吓信。黑猫警长立即查阅档案，掌握了"吃猫鼠"的特性，便戴上防毒面具前去追

捕，终将敌人一网打尽。

图 8-1　《黑猫警长》，老鼠使整个故事成为一个整体

在整个黑猫警长破案的故事中，第一集是开端集，第五集是高潮/结尾集，中间的其他各集是既相互联系又相对独立的事件，各有自己的开端、发展、高潮和结局。

又如连续剧《邋遢大王奇遇记》（图8-2）。

图8-2　《邋遢大王奇遇记》，一个邋遢孩子的神奇历险记

连续剧《邋遢大王奇遇记》分集概要（选自中央电视台动画频道网站）如下。

第一集　事出有因

邋遢大王被尖嘴鼠相中了，它在邋遢大王的饮料中下了药。邋遢大王对脏东西来者不拒，将汽水喝了下去，结果药力发作，变得和尖嘴老鼠一般大。经不住尖嘴鼠的诱惑，邋遢大王随他来到了地下宫殿——老鼠王国。

第二集　群鼠围攻

邋遢大王对老鼠世界的一切都充满了好奇，但是因为与老鼠们的意见不一致，他萌生了回家的念头。尖嘴鼠押他去见国王，却被他逃脱。逃跑路上，邋遢大王遇上了一群又瘦又老的老鼠，他们答应带邋遢大王出洞，这时绿毛兵出现了。

第三集　我要回家

绿毛兵是来追捕邋遢大王的，他们都有着尖锐的背刺，正当邋遢大王将要被刺的时候，尖嘴鼠赶到救下了他。可是邋遢大王还是不死心，想逃跑，却又被抓了回来。最终他被带到了鼠王面前。

第四集　岂有此理

鼠王向邋遢大王展示了鼠国强劲的实力和他称霸世界的野心，邋遢大王对此却不屑一顾。绿毛司令奉命押送邋遢大王去秘密实验室，机灵的邋遢大王乘机引爆了汽油库，绿毛军全军覆没，邋遢大王趁乱又一次出逃。

第五集　巧遇白鼠

鼠国上下都在通缉邋遢大王，邋遢大王落进地洞后被小白鼠所救。小白鼠心地善良，帮助邋遢大王躲过了黄毛军的追捕，作为报答，邋遢大王也为她修好了收音机。没想到狡猾的尖嘴鼠突然折返，抓住了邋遢大王。邋遢大王干脆割断了尖嘴鼠的尾巴。

第六集　脱险遇险

邋遢大王又一次依靠气球摆脱了黄毛司令的追捕，顺利飞出了地下王国。可是尖嘴鼠和红毛司令早已守候在洞口，这次邋遢大王被关进了臭皮靴里。尖嘴鼠要带邋遢大王去游街，邋遢大王在小白鼠的帮助下，用事先录好的猫叫声吓跑了尖嘴鼠和看守。

第七集 老鼠学校

小白鼠的双胞胎姐姐短尾巴把邋遢大王骗到了皇宫里，邋遢大王才发现小白鼠先他一步，也被囚禁了。短尾巴奉命去当老鼠学校的校长，学校的小老鼠们嚷嚷着要看看人类长什么样，短尾巴答应第二天就带大家去看邋遢大王。

第八集 越狱救猫

看守们都喝醉了，邋遢大王和小白鼠顺利偷到钥匙，逃了出来。短尾巴带着学生扑了个空，只好改变主意去看猫。短尾巴被邋遢大王绑了起来，由小白鼠去冒充短尾巴。小白鼠命令老鼠学生们打开关押猫的牢门。

第九集 秘密地图

小白鼠带邋遢大王和小花猫去找秘密地图，在摆放棺材的房间遇到了大灰狗，而且棺材上的霉菌使大家都感染了致命的病毒。大灰狗和小花猫在棺材顶部发现了治病的醋缸，治好了大家的病。邋遢大王开动脑筋打开智慧锁，取出了秘密地图。

第十集 机器老鼠

经秘密地图和小白鼠指引，大家终于来到了秘密实验室的入口。小白鼠先去打探情况，被突然出现的机器老鼠扔到了洞底。邋遢大王、大灰狗和小花猫与机器老鼠展开周旋，大灰狗又将机器老鼠的遥控天线拔掉，彻底控制了机器老鼠。

第十一集 猫狗立功

邋遢大王等三人驾驶机器老鼠深入到了实验室的内部，邋遢大王发现病毒被博士藏在了保险箱里。于是他偷了钥匙去取病毒，又被抓住。实验终于要在邋遢大王的身上进行了，可是送给邋遢大王吃的药早被博士的助手换掉了，原来助手是大灰狗和小花猫假扮的。

第十二集 死里逃生

病毒实验失败了，邋遢大王将于公主大婚时再行刑。驸马送来的彩电坏了，公主要邋遢大王来修。邋遢大王胡乱倒弄一番，竟然真的把电视机给弄好了。公主非常向往人类的婚礼，她要求由邋遢大王来操办婚礼。

第十三集 大闹婚礼

鼠王拗不过公主，终于同意由邋遢大王操办婚礼。邋遢大王表面上积极行事，实则心里一直在盘算着如何逃跑。婚礼上，爆竹把场面搞得一团混乱，鼠国死伤无数。邋遢大王用事先准备好的小刀解开绳子，骑上摩托车直向洞口疾驶而去。

第一集是整个故事的开端，邋遢大王喝下了被尖嘴鼠下了药的饮料，变得和尖嘴鼠一般大，激励事件发生了，平衡被打破。邋遢大王随尖嘴鼠来到了地下宫殿——老鼠王国。接下来的第二至十二集是发展部，故事的能量逐步地蓄积，在第十三集达到高潮，爆发：邋遢大王在操办婚礼时，大闹婚礼，并借机逃脱——故事结束，高潮集与结尾集合二为一。在发展部，为实现逃离老鼠王国的"终极目标"，过程也是一波三折：先是第二、三集中绿毛兵的围攻、被尖嘴鼠所救，接着是引爆秘密实验室，遭到通缉，第五集、第六集中的巧遇白鼠、脱险遇险，两次在被捕与逃脱之间转悠，结果还是在第七集被诱骗抓捕，接着又是转折：反将短尾巴抓住做了替身，又找到秘密地图，来到了秘密实验室，战胜机器老鼠，在取病毒时却反被抓住做实验品——即将送命，冲突一步步强化……

8.3　系列片

　　系列片虽然由几个主要角色贯穿全剧，但故事本身并不连贯，每一集都是一个独立、完整的故事，基本上每集单独成片，集与集之间没有内容上的联系，例如《猫和老鼠》《樱桃小丸子》《聪明的一休》《小羊肖恩》《倒霉熊》（图8-3），以及《快乐东西》《喜羊羊与灰太狼》《熊出没》等。

图8-3　《倒霉熊》剧照

　　电视系列片每集的故事相对简单，因为每集的时间不是很长，容量有限，没有那么多设置悬念、铺垫情节的空间。

　　系列片具有无穷无尽的扩张性，《聪明的一休》（图8-4）是根据日本室町时代的一位禅僧的童年故事编写的，写了和尚一休幼年时聪明过人的一系列引人发笑、令人深思的故事。剧中的一休只是一个假托的人物，已经脱离了原型，在故事设置上，融合了日本、中国、朝鲜等国的许多笑话、寓言、谚语等知识。只要是编导愿意，故事就可以无休无止地编下去。《猫和老鼠》里猫与鼠的争斗无休无止，这个鼠戏猫的故事只要是观众还没有厌倦，编导还能想出猫鼠相争的有趣动作和方式，那就可以继续。《喜羊羊与灰太狼》（图8-5）里，青青草原上羊村的羊羊族群在乌龙发明家慢羊羊带领下幸福快乐地生活着，其中有头脑灵活、具有指挥才能的喜羊羊，大智若愚、喜欢睡觉的懒羊羊，力大逞能的沸羊羊，漂亮的美羊羊等一大群羊。可是，对岸森林里的灰太狼带着他的妻子红太狼却将目光对准了这群肥羊。虽然灰太狼阴谋诡计不断，一次次要越过羊村的铁栅栏，抓住肥羊们放到锅里做美餐，但每次却总是吃不到羊，落得个伤痕满身，灰头土脸地回家，还要被老婆红太狼用平底锅狠狠地教训一顿。狼和羊的斗争也永无休止。

图8-4　《聪明的一休》剧照

图8-5　《喜羊羊与灰太狼》剧照

　　系列片的第一集比较特殊，包含着人物出场、故事情节开端等特殊因素，而其他集则基本可以随意调换位置。如《樱桃小丸子》第一集的人物出场介绍，交代人物、故事发生的环境等因素。

　　案例：《樱桃小丸子》第一集《姐姐经常欺负我》（图8-6）剧本（据完成片整理）。

图 8-6　《樱桃小丸子》第一集《姐姐经常欺负我》，在"欺负"中，流露出小丸子的淘气与可爱

住宅小区，日。

小丸子与同学放学回家。

旁白："我姓樱，叫桃子，现在读小学三年级，因为我个子小，所以大家都叫我小丸子，我的名字本来有樱桃两个字，大家就顺理成章地叫我樱桃小丸子。（街道上小丸子和同学放学回家，同学摆手告别。）我家一共有六口人，爷爷、奶奶、爸爸、妈妈和一个姐姐，（小丸子看路边的茶花，有两朵茶花含苞欲放。）我和姐姐都是女孩子，所以家里如果有什么新东西，我和姐姐一定会争到底的。（进家）啊，这就是我的家。"

小丸子："我回来了。"

厨房。

姐姐拿着一本绘有鱼的插图的笔记本在看。

姐姐："这本笔记本挺好的。妈妈，是哪儿来的？挺特别的嘛！"

妈妈一边收拾包一边得意地说："今天我去买鸡翅膀，老板送的呀。"

姐姐："给我吧，用来做功课挺合适的。"

妈妈："拿去吧，但是只有这一本呀，别让小丸子知道了。"

小丸子在门口冲屋里："我已经知道了！"

妈妈、姐姐同时吃惊地："啊！"

小丸子攥着拳头边走边愤愤地说："想不到，姐姐，你这么自私！我要这本笔记本！"

姐姐忙把笔记本藏在身后："想得美呀！妈妈说了给我的。"

小丸子走到姐姐跟前伸出手："快点给我！"

姐姐摇头："不行！"

小丸子："你自私！"

妈妈过来打圆场："好了，好了，小丸子，你又不喜欢学习，用来干什么嘛？"

妈妈用手推开小丸子，

小丸子一时语塞："嗯——"

姐姐乘机说："说得没错。"

小丸子庄重地："妈妈，你这么说，简直是侮辱我！要是你把这个笔记本给我，我保证好好做功课！"

妈妈（摊开手）、姐姐："啊——？"

小丸子："快点给我！"

小丸子去追姐姐，姐姐拿着笔记本闪开。

姐姐："不行！妈妈说了给我的！"

小丸子："不行！给我！"

姐姐把笔记本高高举起，生气地说："你别这么烦啦！"

小丸子："好吧。"

小丸子把书包往地下一扔，开始给姐姐搔胳肢窝，姐姐痒得很，忍不住要笑："哈哈……你赖皮，你赖皮！"一边把笔记本扔到远处的地上。

小丸子跑过去捡起笔记本，抱在胸前，得意地说："好，这归我了。"

姐姐走过去："你这样算什么？还给我。"

小丸子得意扬扬："地上捡到宝，问天问地拿不着。"

姐姐生气地指着小丸子："你再不还给我，我打你了。"

小丸子："你想打我？你打呀打呀，你打呀。"

小丸子边说边伸过头去。

"啪"姐姐打了小丸子一下。

小丸子很出乎意料："啊！你真的打我！"

姐姐："你说'想打就打'嘛，是你自己说的。给我。"

姐姐抓住笔记本另一端，两人争夺起笔记本来。

小丸子："你别乱来！"

姐姐："给我呀！"

小丸子："这个笔记本是我的。"

姐姐："给我。"

姐姐一手拿着笔记本，一手用力推小丸子。

小丸子："是我的。"

姐姐："给我，小野蛮，还给我。"

小丸子："是我的！"

姐姐："给我呀！"

争吵中，小丸子伸出脚踢姐姐："看脚！"

"诶诶"——姐姐拉着笔记本不放，小丸子被姐姐拉得侧转了身，被姐姐拖着走，仍赖着不放手。

姐姐："还给我，还给我！"

妈妈在一旁忍不住了："哎呀，你们两个吵够了没有啊？"

小丸子愤愤地："姐姐是傻瓜！"

姐姐："你敢再讲一次？"

妈妈拿出100元硬币："好了，好了，我给你们100元，别再吵了，哦？"

姐妹俩看着硬币停住了。

旁白："哇，这 100 元真厉害，两姐妹马上停了下来，但是……"

小丸子边拽笔记本边说："现在可不是金钱的问题哟！"

姐姐扭着小丸子的腮帮："如果你现在放手我就不追究了，快点！"

妈妈："气死人了！你们是两姐妹呀，互相迁就一下好不好？让人家看见了，妈妈什么面子都没有了。不要再争了，包剪锤吧。"

旁白："没错，两个人玩包剪锤，这虽然是个最原始的方法，但它具有无穷的威力。"

小丸子："好吧。"

小丸子、姐姐伸手："包剪锤！"

姐姐赢了，高兴地喊："我赢了！"

小丸子傻了眼，哭着又耍赖："嗯——，姐姐，你好赖皮，你出慢了！这次不算，再来一次！"

姐姐："我懒得理你呀。"

妈妈不耐烦了："小丸子，输了就输了嘛，不可以赖皮的嘛！"

小丸子："但是……"

姐姐："你呀，不要以为自己小就可以乱来呀！"

小丸子边哭边说："讨厌，欺负人，岂有此理！待会儿你就知道错了。"

转身出门，垂头丧气地走了。

爷爷房间。

爷爷正在看书，小丸子来到爷爷房间门口，从门口探头张望。

小丸子委屈地："爷爷，我不干了！"

爷爷回头看："啊，小丸子啊，你干什么啊？"

小丸子跑到爷爷跟前诉苦："我被人欺负了，爷爷。姐姐包剪锤耍赖皮，她骗了我的笔记本。"

爷爷摘下眼镜："哦，小丸子乖，你想要笔记本是吗？爷爷给你一本。"

说完站起来去柜顶上拿下一本。

小丸子："啊？"

爷爷把笔记本给小丸子："这本笔记本呢爷爷不再用了，爷爷送给你了。"

小丸子看到爷爷的笔记本上写着"老人会"，封面没有图。

小丸子："嗯——，这本不像那一本，我要的那一本上面有条可爱的鱼，还写着几个字呢！"

爷爷："让爷爷给你加上去。"爷爷边说边用笔在上面画。

爷爷："有一条鱼，有几个字，啊哈，好了，这不跟你要的一样了吗？给——"

小丸子看了一眼："算了爷爷，你别理我了，还是算了吧，我自己会想办法的。"

小丸子一边摆手一边退出屋外。

爷爷："给你就拿去嘛，……不要啊？"

小丸子在过道走来走去："一想到姐姐抢了我的笔记本就生气，我一定要想个办法让她向我投降才行！"

旁白："就算你用什么办法都好，她不会向你投降的，省点儿劲吧。"

小丸子自言自语："哦，太好了！这个办法一定能行。"

房间内。

姐姐正在看电视，小丸子从屋门拿着冰激凌探头得意地说："嗯嗯，好好吃呀！这个雪糕真的很好吃呀！"

小丸子吃着雪糕在房间里蹦来蹦去，得意地唱："啦啦啦啦啦——啦啦啦啦——"

小丸子蹦到姐姐跟前："告诉你吧，我的雪糕好好吃的，你想不想吃呀？我不会给你吃的。"

姐姐不耐烦："哎呀，挡着人家看电视了。"

小丸子："怎么会呢？看都不看我一眼。"

小丸子无奈地出去，一边舔食雪糕，一边想（心声）："难道这个季节不太适合吃雪糕？"

小丸子偷偷地从门前走过，屋里传来姐姐"哈哈——"的笑声，小丸子忍不住向屋里看，姐姐正一边看电视一边吃包子。

小丸子："怎么会这样呢？姐姐有菜肉包吃！"

旁白："小丸子很不服气，自己的食物引诱法彻底失败了，而且她很羡慕姐姐有菜肉包吃。"

姐姐很满足地："啊——，很好吃呀，菜肉包真是好吃呀。"

小丸子："气死我了！"

然后小丸子转身走了。

厨房里。

妈妈在炒菜。

小丸子在恳求："妈妈，拿钱给我买蛋糕吃。"

妈妈："买什么蛋糕嘛，就快吃饭了。"

小丸子："快给我呀，只有蛋糕才能战胜菜肉包。"

妈妈："你说什么，没的给。"

书房。

爸爸在看书。

小丸子冲门里就嚷："爸爸。"

爸爸："小丸子啊……"

小丸子进门质问："爸爸，你为什么要多生个姐姐？她成天欺负我。"

爸爸："小丸子，是你自己蠢，出生晚，凡事都要讲一个'快'字嘛。"

小丸子愣了："啊——"

旁白："爸爸说的话什么时候都那么难懂。"

房间里，晚上。

妈妈、姐姐在屋里开心地看电视。

"哈哈——哈哈——"妈妈、姐姐不时发出开心的笑声。

小丸子进门质问："你们两个在吃什么呀！"

姐姐："没吃什么呀？"

小丸子："那怎么会有一个盘子呢？"

姐姐："是放菜肉包的呀。"

小丸子急得蹦跳："哎呀，骗人，刚才不是这个盘子！"

姐姐："你好烦哪。"

妈妈："小丸子，别再胡闹了。听见没有？"

小丸子："啊，你们两个坏，躲在这里吃东西不叫我，你自私！讨厌！"

小丸子一边说着一边动手打姐姐。

姐姐："你干吗打我？"

姐姐伸手抓小丸子，跟小丸子扭在一起。

小丸子："嗯——好疼啊。"

妈妈："你们两个找打，是不是？快住手！"

小丸子哭。

旁白："小丸子这种哭法，明眼人一看就知道她在装哭，想对方做出让步，所以，通常都不会有人理她的。再哭一会儿，她就会因为太累而横膈膜抽筋儿，她就是想闭嘴也停不了，而悄悄走开。"

小丸子走开："都是些坏蛋，我忍无可忍了！"

书房，夜。

"呃，呃"——小丸子推开书房的门，哭得不住地抽噎。她从书架上抽出笔记本。

小丸子："我知道这本笔记本在这儿，真的在这儿。活该！让我写个'傻瓜'给你尝尝。坏蛋，让你以为我好欺负！"

小丸子拿笔写了起来。

旁白："不是吧，真做这么傻的事？"

小丸子把书放回书架，一边不住打嗝："太舒服了，让你跟我抢！"

旁白："唉，这个小气鬼，真是服了你了。"

厨房，第二天早晨。

妈妈正洗碗，小丸子背着书包，问："妈妈，姐姐呢？"

妈妈："她自己上学去了。"

小丸子："啊？每天姐姐都会等我的，以后不要指望我跟她一块儿上学。（一边走）我上学去啦，好冷啊！"

路上。

小丸子路上遇到茶花："啊！茶花开了。昨天明明还没有开的。"

闪回：

姐姐："不知道什么时候会开呢？"

小丸子："不知道。"

（现实中）小丸子："不知道姐姐注意到没有？她有没有注意到关我什么事？上学了。"

学校，教室。

老师："我们身为社会的公民，一定要小心爱护公物，刻苦读书，做个勤奋的好孩子，将来要为社会作出贡献。"

小丸子同桌对小丸子："你的毛衣好漂亮啊。"

小丸子："啊，这件哪，穿了很久了，是我姐姐织的。"

同桌："你就是好，有这么好的姐姐。"

小丸子："哦，这有什么好哇？"

同桌："但是她整天陪着你玩儿，又那么疼你。"

小丸子摆手："哪有哦？她昨天晚上才跟我吵完架。"

同桌："你姐姐不像那么野蛮的人。"

小丸子："呃——"

操场上。

老师正组织学生接力赛。

"加油，加油，加油，加油！"……接力棒在传递。

"加油，加油！"……姐姐在奔跑。

教室。

小丸子听到声音斜眼看窗外，看到姐姐在跑："姐姐在比赛呢。"

传来声音："加油，快点！"……

小丸子忍不住在心里暗暗地："加油啊，姐姐。"

突然，姐姐摔倒了，接力棒掉到地上。

"啊！"小丸子忍不住站了起来。

老师："樱桃子，上课的时候专心点，现在轮到你读了，继续读下去吧。"

小丸子小声地："哎呀，惨了，刚才读到哪儿了？"

同桌小声地："从第95页第3行开始读。"

厨房。

小丸子放学回家，推开门："我回来了。"

妈妈："你回来了。"

小丸子："妈妈，姐姐呢？"

妈妈："已经回来了，在房间里呢，你是不是还在跟姐姐生气呀？"

房间里。

姐姐正在织毛衣。

小丸子蹑手蹑脚进来："姐姐，我都看见了，你今天赛跑的时候摔倒了，真没用。"

姐姐："关你什么事啊？关你什么事？"

小丸子："这就是报应！谁让你扔下我一个人上学？我还想跟着你一块去看看茶花开了没有呢。"

姐姐："小丸子啊，嘿，（姐姐笑）小丸子啊，明天我们一块去看茶花？"

小丸子害羞地："呃哈，但是不知道茶花明天还开不开？"

姐姐："好吧，我告诉你，现在我在帮你织围巾。很快就织好了，我想你一定会喜欢的，小丸子——"

闪回：课堂上，同桌与小丸子说悄悄话。

同桌："啊，你就好了，小丸子，有这么好的姐姐。……"

（现实）姐姐："还有啊，（姐姐从书架上取下笔记本）昨天那本笔记本，既然你那么喜欢，就送给你吧。吆，收下它吧。"

小丸子不知如何是好："啊，唉，谢谢啦，姐姐。啊哈，啊——"

旁白："现在小丸子认为自己写上去的这两个字最合适用来形容自己了。"

小丸子笑："啊——哈哈哈。"

定格，盛开的茶花。

（完）

8.4 短片

动画短片一般指不超过 30 分钟的动画片。由于作品时长的差异，动画短片的创作在叙事规律、主题表达、艺术风格、目标受众等方面，与影院片、动画连续剧等有着较大的差异。

由于时长的制约，短片容量有限，不能讲述特别复杂曲折的故事，要求故事短小精悍，尤其是 10 分钟以下的短片。与长片相比，动画短片需要的资金投入较低，制作周期较短，因而较少有商业回报的压力。不同于动画长片高度专业化分工的商业化大团队制作，动画短片的创作者往往是以艺术家个人或者以艺术家为核心的小团队，创作者往往有较大的创作自由，可以进行从动画形式到艺术手法的各种实验性探索，注重形式创新，也更重视创作的艺术表达激情与创意实验，主题更大胆，风格更多样，形式也更灵活。有许多动画短片的艺术形式独特，个性张扬，思想前卫。取材方面，动画短片取材更广泛，其中有许多是成人题材。剧作方面，短片注重创意，内容凝练，剧作样式也更为复杂多元，灵活多样。

就短片传播方式考虑，有两种情况，一种是以探索动画的新技术与表现形式等为目的的艺术短片，也叫实验短片或个性动画片，一般在动画节展、文化沙龙等小圈子里放映，受众狭窄，如《平衡》《斜线交响曲》，另一种是以大规模放映为目的的短片，如《没头脑和不高兴》《南郭先生》《假如我是武松》等。

在电视兴起之前，短片在影院放映，常作为正片放映前的加片，电视普及之后，就主要在电视上放映，影院一般不再放映短片。

以大规模放映为目的的短片，比较注重情节的戏剧性与观众的接受性，虽然不像长片那样设置较为复杂的人物关系和情节起伏，情节较为简单，但是讲究冲突，风格与形式上不追求先锋性，如《没头脑和不高兴》《丁丁战猴王》《假如我是武松》等。我国上海美术电影制片厂曾经创作了大量寓教于乐的此类动画短片，以发挥动画在少儿教育方面的独特魅力。美国也有好多戏剧性、娱乐性较强的动画短片，如《蒸汽船威利号》《三只小猪》《花与树》《饥饿的地鼠》等。

《没头脑和不高兴》（图 8-7）中，"没头脑""不高兴"是两个孩子。"没头脑"做起事来丢三落四，"不高兴"简直是天才的杂技演员，却总是别别扭扭，你要他往东，他偏往西。别人劝这两个孩子改掉坏脾气，他们却说长大了就好了。他俩被画笔变成了大人，"没头脑"当了一名工程师。"没头脑"设计了一座 1000 层的少年宫大楼，楼造好后，发现只有 999 层高，原来数错了一层。孩子们为了在这个大楼上看戏，要带着伞（喷水池设计在了通道上）、铺盖、干粮爬一个月的楼梯。也来参加少年宫开幕式的"没头脑"才想起没有设计电梯。好不容易在小朋友的帮助下爬上顶楼看"武松打虎"，在老虎被武松打死

的紧要关头，扮演老虎的演员偏不高兴死，反而把武松打得东逃西躲，二人一直打到台下。台下的小朋友乱作一团。"没头脑"正看得纳闷，"老虎"却打到了他的身上，于是"没头脑"在前边跑，"老虎"在后边追，两个人从楼上滚到楼下，跌得腰酸背疼，发现"老虎"原来是"不高兴"。通过这次教训，两个人决心改正自己的缺点。他们仍旧变回到儿童时代。

《假如我是武松》（图 8-8）：爱说大话的宋武小朋友和妹妹一起看电视时，见电视机里又在讲老掉牙的武松打虎的故事，便颇不以为然地吹牛，"这算啥，要是我是武松，也能打死老虎。"话音刚落，他果然由"宋武"变成了"武松"。在景阳冈下的酒店，"武松"被店小二热情招待，可是他哪里喝得下几大碗"三碗不过冈"呀，好在他趁小二不注意蒙混过关。上了景阳冈，"武松"对着美景倒头就睡，梦醒时分立刻被吓破了胆：他面前站着一只好大的老虎——是那只被武松打死的老虎的儿子。很奇怪，这只老虎对他宋武的底细知道得一清二楚，幸好老虎并不打算吃他，相反和他一起玩起了踢毽子等游戏。可是，在游戏中，这宋武也丝毫不是对手。在捉迷藏中，老虎突然被撞晕，却又出来一批老虎，吓得宋武胆战心惊——幸好原来是来捉虎的猎户。宋武便吹嘘老虎是自己打死的。正当宋武得意扬扬地跟猎户下山时，老虎醒来，猎户奔逃。宋武的谎言被戳穿，对于老虎出的算术题，也答不上来，眼见就要被老虎追上吃掉，才发现是一场梦。

图 8-7　《没头脑和不高兴》剧照

图 8-8　《假如我是武松》剧照

艺术短片则有着不同的思路，艺术短片主要是侧重形式上或者内涵上的探索，它利于体现创作者的个性，更多地需要创作的灵感与巧妙的创意。动画艺术短片是在表现形式、表现手法、主题等方面比动画长片更有特色的类型。

8.4.1　形式创意

1. 动画材质的形式创意

在形式上，艺术短片探索动画的各种表现手段和表现能力，这首先是对各种动画材质工艺形式的探索，如折纸片、水墨动画片、油画动画片、沙动画、铁丝动画、针幕动画等。作者多根据某种工艺形式的表现力选择故事、改造故事，甚至特意去探索某

种新的动画工艺形式或动画制作技术方法，动画形式本身也构成了动画创意的重要组成部分。因此，在艺术短片的创作中，动画的材质表现手段也是剧作创意者需要考虑的重要因素。

当年《小蝌蚪找妈妈》（图 8-9）轰动世界的效应，并不是因为故事多么出色，而是水墨动画的这种形式具有开创意义，故事与形式结合得也较好。短片开创了一种全新的制作工艺。水墨片适合表现诗情画意，突出意境，不需要在激化矛盾冲突上费力气。《牧笛》《山水情》都没有激烈的矛盾冲突。《牧笛》只是一个牧童放牛找牛的故事，《山水情》则是一个琴师渡河病倒期间教船家女弹琴的故事。故事极为简单、平淡，但是由于故事与传统的水墨形式、田园风味的音乐统一于天人合一意境的营造，因而受到人们的赞誉。仿水墨效果的水墨剪纸工艺片《鹬蚌相争》，也注重恬淡自然的田园情趣。

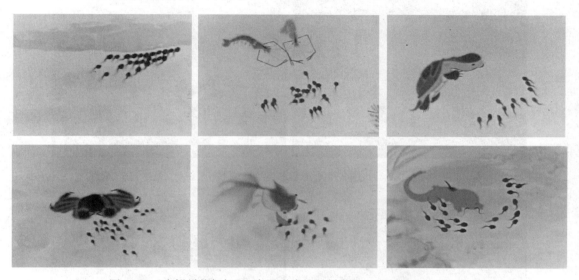

图 8-9 《小蝌蚪找妈妈》，水墨形式的开创意义，远远大于故事本身

油画风格的动画片《老人与海》（图 8-10），表现了一位老渔民在大海中捕鱼和与鲨鱼搏斗的故事，影片改编自海明威的同名小说，整部片子都是用手指蘸着油彩在玻璃板表面进行动画制作的。导演在一层玻璃上制作人物，同时在另外一层上制作背景，灯光逐层透过玻璃，拍摄完一帧画面后，他再通过对玻璃上的湿油彩进行调整来拍摄下一帧画面。影片把呈现出不同光影、色彩变幻莫测的海面，以及仰拍天空云彩与俯瞰海水波涛的镜头交错运用，如幻如梦，令人叹为观止。

而卡罗琳·丽芙的沙动画《娶了鹅的猫头鹰》（图 8-11），以沙子为材料，处理得非常柔和细腻，特别是对水、水面的运动造型的处理。该片取材于爱斯基摩人的传说：有一只猫头鹰爱上了一只鹅，他们结了婚，不久鹅生下了好多蛋，孵化成小鹅。小鹅们在长大，很快地，他们学习妈妈的样子吃鱼、游泳，可是猫头鹰不吃鱼，他把鱼重新扔回了水塘；他看着鹅妈妈和小鹅们在水塘游泳，自己在外面绕圈圈；鹅长大了迁徙飞回南方过冬，一会儿排成人字，一会儿排成一字。猫头鹰慢慢地跟在鹅后面，飞了一段后，很痛苦，在水塘中自杀了。

图 8-10 《老人与海》剧照

图 8-11 《娶了鹅的猫头鹰》剧照

2. 表现手段的创意探索

有的实验短片则没有故事，只是表现线、光、色的变换、节奏，或者是形体、色块的变换等，如加拿大动画大师诺曼·麦克拉伦的《线与色的即兴诗》（图 8-12）、《色彩幻想》，瑞典画家维京·伊格林的《斜线交响曲》等。1924 年完成的《斜线交响曲》是一部精心设计的实验动画电影，展示时间、节奏及整体结构的音乐性和因明暗与方向变化而产生的运动感。瑞克特 1921 年的《韵律 21》实验了方形的形状变化韵律，1923 年的《韵律 23》实验了线条变化的韵律与节奏感，1925 年的《韵律 25》则实验了线条与色彩的变化关系。这种实验短片研究不断变化的光影、线条、形状、颜色及色调，结合抽象几何图形与古典音乐等作为其表现的媒介进行运动形态的研究与探索。1988 年 11 月在上海举行的上海国际动画电影节展示的一大批美术片当中，有那么一批最惹人注目的作品是"变"：人变成动物，动物变成植物、无机物；改变形体，改变质量，改变空间；一个孩子的世界可以是一个正立方体，一个面是大海，一个面是森林，一个面是天空……平面上可以有纵深，纵深里可以有边界……如美国的《天堂》、法国的《电影正在放映》、日本的《水生动植物》、匈牙利的《艾丝特是怎样到桌上去的》等，都是一些"变化多端"的影片。特别是埃米·克拉维茨的《陷阱》，这部影片只有"变化"，除此之外，一无所有。没有形象，没有色彩，只有黑、白两个影调的变化，在一块平面的黑底上，一个角渐渐亮了，一会儿又暗了，另一边又亮了起来，一会儿纵向亮几道，一会儿横向亮一片，一会儿又纵横交错……影片别出心裁。这些短片主要表现一种运动的形式感，探索动画影片的表现可能。

图 8-12 《线与色的即兴诗》，线与色块的变换取代了故事

有的短片尽管有完整的故事，却通过变形、扭曲等手法，以极度的变形夸张等方式，探索动画艺术的表现力，如山村浩二的动画短片《卡夫卡乡村医生》（图 8-13）。

短片根据表现主义大师弗兰兹·卡夫卡的短篇小说《乡村医生》改编。作品讲了一个偏远地区的乡村医生在暴风雪之夜接到急诊驾马车飞奔到病人家中，无能为力却无法离开，被脱去衣服被迫与病人躺在床上的荒诞故事。作为拯救者的医生在故事中却是极为无助的，由于医生的马冻死了，侍女只好一家家敲门去借马，却无人肯借给他，他悻悻地往多年不用的猪圈的破门上踢了一脚，里面却出来一个陌生人，并愿意借出在猪圈中的两匹骏马，却也借此把医生的侍女抢走非礼。医生付出如此大的代价赶到病人家中，发现患病的少年一心求

死，他有一个爬满蛆虫的大伤口，医生无能为力却不能脱身，甚至被剥光了衣服，"脱去他的衣，他就能行医，若是医不好，置他于死地。"医生趁少年安静下来赶紧收拾东西，来不及穿衣就跳窗逃脱，驾着马车在风雪的荒野之中逃亡。为了与这种荒诞相适应，短片在形式上采用了极度扭曲、变形的手法，从视觉层面直观地呈现荒诞。医生踢猪圈时的腿拉长到不可思议，扭曲的头颅，纺锤形的月亮，飞奔的马，等等，呈现了一个诡异、荒诞、压抑、令人窒息的世界，将乡村医生的孤独、惶恐、迷茫、困惑、徒劳无助、压抑窒息的心理感觉呈现出来。

图 8-13 《卡夫卡乡村医生》，扭曲荒诞的世界

8.4.2 内涵探索

除了形式的实验，内涵探索也是艺术短片的追求目标，而且往往是更核心的因素。在国际动画电影节上，艺术家们相互竞争的主要领域就是能够体现艺术内涵的幽默荒诞片、情感片、哲理片、讽刺片等。

主题是内涵的统帅。从主题上看，获大奖的影片多数主题重大，常常以关注人类的命运，表现人生的价值、意义，人与人之间的伦理关系，思考事物发展的辩证关系等为题材，而且一般短小精悍、简洁明快，主题思想也鲜明而集中。

南斯拉夫的《游戏》（片长11分钟）中的一个小男孩和一个小女孩，开始只是在白纸上你画一朵花、我画一辆车，车把花压了，小女孩又在车轮上画一个洞，后来却画起飞机大炮、坦克、火箭……一场大战。影片最后以打翻墨水瓶并淹没了彩色的世界为结尾，影片从两个孩子的游戏里揭示出现代战争的逐步升级以至可能毁灭全人类这个主题。

诺曼·麦克拉伦的作品《邻居》（图8-14），写的是两家友好邻居为抢夺长在他们两家边界间的一朵小花而发生争执，争执逐步升级，双方大打出手，最后导致两败俱伤，走向毁灭。创作于冷战时期的这部影片表达了人类对和平的呼唤，是一部反战寓言。

加拿大动画杰作《种树的人》（又译作《种树的牧羊人》，图8-15），表现一个牧羊老人在荒原上种树成林为后人造福的一生，影片又用那些打仗归来勋章满胸的将军们加以陪衬，使一个造福后人的普通百姓的人生价值得到升华。

图 8-14　《邻居》剧照

图 8-15　《种树的人》剧照

在南斯拉夫第五届萨格勒布国际动画电影节上，有一部南斯拉夫的动画片《睦邻之道》（1.5 分钟），描写一个胖子在家里梳妆打扮之后，准备出去做客；但他从车库里开出来的不是漂亮的汽车，而是一辆坦克，有力地揭露了用武力对待邻居（邻国）的霸道行为。影片没有一句对白，但主题思想却表现得非常深刻，因而获得一致好评。

德国雷蒙德的短片《绳舞》（2 分钟），通过一个体积较小者（弱者）和一个体积较大者（强者）在一个方框式的空间中，在绳子两端展开的控制与被控制之争，表达了对事物发展中大与小、强与弱、主动与被动之间相互转化辩证关系的哲学思考。

加里·巴尔丁的短片《钢丝人》（图 8-16），则通过一个钢丝人的故事，表达了对人生"得与失"的思考。一根普通的钢丝折成了一个男子的形象，男子便开始具有了人的思想，他"活"了。他开始用剩下的钢丝折出树木、花草、蔬菜等，建立起一个自己的小世界。但飞鸟来偷吃树上的水果，他只好折出稻草人看护；野猪来偷菜，他又建起了栅栏；孩子们捣乱摘走了果子，他折出更多的栅栏，还把稻草人又重新折成看家狗。他用钢丝搭建起房

子，折出桌子、床、电灯等，还折出一个女人作他的女友。但是汽车又穿过了菜地，这时已经没有钢丝了，他只好拆了树木花草制作更多的栅栏，但随后又有火车等新的袭扰，他又拆除了房子、女人、大狗做成铁蒺藜加固栅栏……最终在对飞机轰鸣的恐惧中，他被围困在一无所有的钢丝牢笼之中。人生的"得与失"在欲望与对抗外界的恐惧中此消彼长，同时也隐喻了人类被自己创造的物质世界所围困的困境。

图 8-16 《钢丝人》，得？失？——当拆了东墙补西墙

8.4.3 表现技巧

1. 故事构思

艺术短片的构思方法非常多样，难以穷尽。故事性短片需要有一个巧妙的故事核，抒情性短片要有能打动人的意境或氛围。而哲理性短片要有能巧妙传达立意的喻体，在创作中常常采用的构思方法和表现手法是：以小见大，用一个小故事来表现一个大主题；把抽象的意念形象化、具体化；强化特征；深化思想。一些寓言题材、带有哲理意味的题材，正是通过这种方法完成的。

以小见大，比如《游戏》中对现代战争的逐步升级以至可能毁灭全人类这个主题，是通过两个孩子在纸上争相画花、车、飞机、大炮的游戏揭示的；《邻居》中对人类和平的呼唤是通过两家友好邻居为小事而发生争执导致两败俱伤体现的。作者将人类战争与和平的重大主题，通过孩子或者邻居之间的摩擦争执这种日常小事来巧妙地加以体现。

艺术短片的创作不仅要将抽象的意念形象化、具体化，而且要将复杂的故事进行简化。由于艺术短片篇幅短小，不可能展开一个复杂的故事，因而常常采用"减法"，减去枝节，将主题内涵用极其简单的故事、极其简单的造型手段表现出来，以一当十。前面提到的《游戏》《邻居》《绳舞》等莫不如此。再如意大利布鲁诺·波塞托的《蝗虫》（又译作《伟大的历史动画》，图 8-17）中，人类发展中王朝更替斗争的复杂历史被高度简化，通过几个历史断面的人物就表现了出来。短片以象征的手法，演绎了一幕幕人类斗争的历史，表明人类的所谓文明发展史其实是一部充满杀戮和血泪的战争史。一开始，草丛中飞舞着一群蝗虫，天火引燃了草丛，一个瘦小的原始人过来烤火，这时一个高大强壮的人过来，把他远远地扔了出去，得意地烤起火来，不料却被一把扔来的斧头砍死，刚才的小个子终于又能烤到火了。尸体化为枯骨，绿草再次萌发，蝗虫依然飞舞。金字塔拔地而起，首领虔诚地拜祭死

神阿努比斯（原型是胡狼），有人过来将其踢翻在地，指着太阳怒吼（太阳神信仰），首领手一挥，手下将太阳射落，为此双方带领手下发生激战，只剩一片枯骨。绿草、蝗虫又不断生长，而在后续的场景中，人类为了美女、财宝、权力等，在不断地进行战争与毁灭，直至又一堆枯骨化为一片十字架。萌发的草丛中，又矗立起高大的城堡，一个国王被人抢夺了王冠戴在自己头上，手下士兵立马倒戈，追随对方，前国王被关进笼子吊走并遭到囚禁。但有人又夺取了新国王的王冠，士兵再次倒戈，曾经的胜者被从后方飞来的匕首刺杀。接着又有人来抢夺王冠，但教皇出现，宣布新女王为魔鬼，将其处以火刑，成王败寇的戏码再次上演……从战马驰骋的农耕游牧时代，到以枪炮、坦克、火箭为武器的现代战争，周而复始，不断地在战争中毁灭，又不断地从废墟中新生。埃及战争、十字军东征、蒙古入主中原、世界大战……人类的生存发展这一生命主题，在最单纯的故事和最简单的视觉元素中被表现出来。

图 8-17 《蝗虫》剧照

2. 性格塑造

不同于长片，短片中性格的塑造，不是必然要求。有的动画短片也塑造有个性鲜明的角色，如皮克斯短片《鹬》中在海边刚出生的小鹬鸟，从一味坐等妈妈喂食、恐惧海水，到最终独立觅食在海水中欢快嬉戏，塑造出一个非常可爱的快速成长的小鸟。但许多情况下，动画短片的性格塑造被弱化。比如在哲理短片中，是以表现哲理为首要目的，因而尽管有时也有较丰富的性格，但是性格的刻画还是要让位于哲理的表达，甚至有时性格是模糊的，如《平衡》《超级肥皂》《蝗虫》等。《平衡》（图 8-18）批判的是人性的贪婪和残忍，表达了合作共赢的思想。五个人同处在一块平板上，大家都小心翼翼地维持着平衡，以免因平板发生倾斜而坠落丧命。但是其中一个人偶然钓上来的一个八音盒打破了平衡，大家被八音盒所吸引，进而产生贪念对自己的同胞下毒手。人们相继落下，最终只剩下一个人，然后此人发现平板失衡，必须自己跑到对面去。最后人和八音盒分立在平板的两端，人眼巴巴望着另一端的八音盒，他永远也听不到八音盒里的音乐了。《平衡》里的人偶只是表情木然的、抽象的，更侧重的是人类面对欲望时候的贪婪与残忍。《超级肥皂》中，也见不到具有丰满个性的人物，《蝗虫》里所看到的是人类起源以来几个抽象了的人物的周而复始的残杀争斗。在这种片子中，理念是第一位的。

图 8-18 《平衡》剧照

3. 故事结构

短片的结构比较简单明了，情节比较集中，一般不需要过于复杂的情节波折，这是由短片的时长决定的。短片，特别是超短片，比如只有几分钟或者一分钟的片子，无法完成一个起承转合的故事，发展部分的铺垫有时难以做到足够充分，因而比较讲究吸引人的情节点的设置。有时一个突转，能取得强烈的效果，甚至起到画龙点睛的作用。比如《睦邻之道》中主人公打扮之后不开汽车而是开出坦克去做客的突转。再如，法国环保动画短片《呼吸》（图 8-19），在短片的前半部分，一个小女孩赤着脚丫，伴着欢快的音乐，无拘无束、兴高采烈地在美丽的草坪上蹦跳，奔跑，捕蝴蝶……蔚蓝的天空，碧绿的草地，草丛中的小野花，树枝上的彩蝶，梅花鹿，还有蒲公英……一切让她流连忘返。女孩最终不得不恋恋不舍地回去，突转：原来这是一个限制游玩的人造景观花园，连蓝天白云也是人造布景，外面是单调乏味、冷冰冰的水泥世界，栅栏后面正排满了小朋友，排队等着体验她刚体验完的一切。如果不保护环境，未来连亲近一下大自然都会变得奢侈而昂贵，其可怕后果触目惊心。

获奥斯卡奖的三维动画短片《鸟！鸟！鸟！》（图 8-20），情节也很简单，但结局却出人意料。一群小鸟在电线上落脚，随后一只大鸟也飞过去，压弯了电线，于是小鸟不停地去啄大鸟的爪子，大鸟站立不住，用爪子倒挂在电线上。随后一个突转揭示主题：大鸟因为支持不住落地，导致刚刚还得意扬扬的一群小鸟纷纷被电线弹起而使羽毛全部脱落，一个个重重地摔到地上，全成了无毛的肉球儿。害人终害己、两败俱伤的道理得到了形象生动的阐释。

图 8-19 《呼吸》剧照

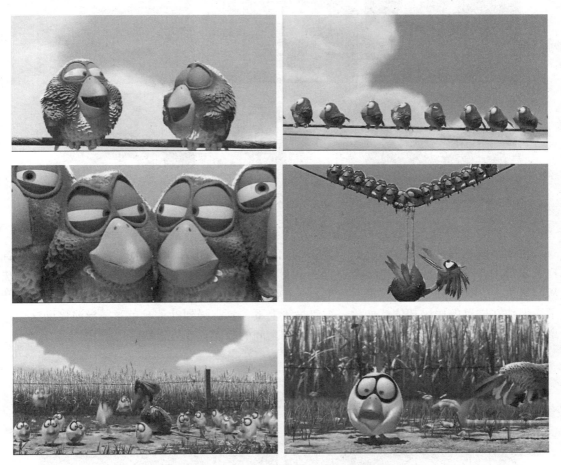

图 8-20 《鸟！鸟！鸟！》，两败俱伤的结局

4. 表现手法

动画长片中，较少采用荒诞、夸张等手法。但在艺术短片的创作中，夸张、荒诞等是常

常采用的手法，不仅是在《猫和老鼠》之类的喜剧片中，在社会幽默、讽刺小品和哲理片等以成人为主要对象的样式中，也颇为常见，使人们在轻松的笑声里反思社会，认识社会，如《睦邻之道》中胖先生梳妆打扮之后开坦克去做客的荒诞。阿达和马克宣联合导演的《超级肥皂》，借助因抢购"超级肥皂"导致整个世界一片雪白、单调无味的荒诞故事，引发对纯洁单一与丰富多彩的辩证思考，也抨击了人们的没有主见、随波逐流。

阿根廷动画短片《雇佣人生》（图 8-21），营造出一个奇异的荒诞世界：主人公的灯具、梳妆台、餐桌、椅子、衣架等，都是由人充任，包括上班路上的红绿灯、出租车，以及公司的大门、电梯。当主人公最后来到办公室前，他整理了一下领带，接着竟然趴在门前的地上——原来他是老板门前的地垫。短片用荒诞的手法，呈现了现代世界中人的异化与物化，发人深思。

图 8-21 《雇佣人生》，异化的荒诞世界

再如苏联木偶动画短片《门》（图 8-22），一座高高的公寓的门坏了，住在公寓里的各户人家都用各种吊篮或者通过爬楼外管道上上下下。不巧有一对新人要举行婚礼，由于无法从门里进去，弄得颇为尴尬。最后一个孩子在门的铰链上滴上了一些润滑油，门顺利地打开了，但住在楼里的居民却依然如故，乘着吊篮上下，具有强烈的荒诞色彩。导演借助这个故事表现世俗世界里人们的麻木不仁，以及互相之间的冷漠，令人警醒。

图 8-22 《门》剧照

8.4.4　类型案例

1. 讽刺短片

短片中，讽刺性影片是一种重要类型。其中既有寓意明显的政治讽刺片，如《学走路》（1978）、《恐色症》（1966）及《弹簧玩偶人大战纳粹》《睦邻之道》，也有抨击社会弊病的标枪和匕首，如苏联木偶动画片《门》（1986）、《一个犯罪的故事》（1962）、《框中人》（1966）。

《学走路》（图 8-23）讲述的是一个孩子在学走路的过程中有四个大人分别要他去遵循某种规则，比如要顶胳膊、走正步、单脚用力、头腹互动等。孩子完全遵循了大人们的教导，最后却不会走路了。思考良久之后，孩子扔掉了大人们给他的奖牌，顶住了大人们给他的种种压力，坚持不按别人给他设置好的规则走路，愉快地走出一条自己的新路来。这是当时政治的映射，冷战时期，东欧小国夹在美、苏两个超级大国间，被指手画脚，影片表达了这种不满和独立自主的决心。

图 8-23　《学走路》，冷战时期的政治寓言

《弹簧玩偶人大战纳粹》（图 8-24）以夸张的方式，对纳粹无孔不入的恐怖统治进行了嘲讽。连小鸟、陶盆都有谋反嫌疑而被纳粹抓捕，集中营人满为患，这正是他们风声鹤唳心虚的表现。弹簧人利用脚底弹簧的弹性在房顶与地上飞来飞去，终于把前来追捕的纳粹打得大败，人们翻身解放，纳粹终于被踢进了历史的垃圾堆。

《一个犯罪的故事》（图 8-25）讲述了在 24 小时内，一个老实本分的职员成为罪犯的过程，对妨碍他人的不良习惯进行了讽刺。精神萎靡的瓦西里用长把铁锅袭击了两个喋喋不休的清洁女工，招来邻居围观，人们对此十分惊讶。警察赶过来，了解了昨天发生的事：在一天的辛勤工作后，瓦西里一如既往地下班回到家里。坐在阳台读报时，楼下四个打牌的男人把桌子拍得发出巨大的噪声，瓦西里关上了窗子；然后楼上播放拳击比赛的音响吵得他无法看电视，他上楼有礼貌地和人交涉，无果。调好闹钟上床的时候，楼上另一户人家的派对进入了高潮，大跳踢踏舞。午夜 12 点，派对终于结束，却又传来主妇因丈夫晚归而吵架摔盘子砸碗的声音。等这一切平息，已经深夜两点，却又传来楼上的小伙子与楼下的姑娘谈恋爱敲击暖气管道传递爱情的声音。他开始变得神经过敏，闹钟、水龙头都在发出巨大的声响。他藏起闹钟，拧紧水龙头，已经清晨，他终于沉沉睡去。突然，一声大叫从院子里传来，两个清洁女工毫无顾忌地大声呼唤，不时发出刺耳的大笑，于是瓦西里忍无可忍，终于爆发。

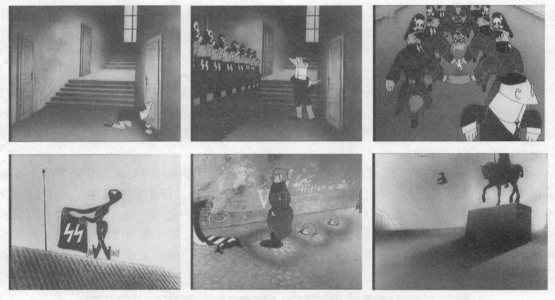

图 8-24　《弹簧玩偶人大战纳粹》剧照

图 8-25　《一个犯罪的故事》剧照

《框中人》（图 8-26），则用画框中的男人形象，凝练而形象地比喻了在当时社会体制下，从小小的普通人到大官僚的过程——每时每刻都要相当谨慎，要在画框中摆好姿势不断献媚，而到了最后，当主人公真正成为一个大领导时，他也被一层又一层的框架包围住，失去了自我。影片以简练的故事和精巧的安排强烈讽刺了官僚制度，并且揭示了其本质上的荒谬。

图 8-26　《框中人》剧照

2. 抒情短片

抒情风格的短片也是艺术短片的一个重要品种。抒情风格的动画短片，如《牧笛》《山水情》等，在情节上不要求过于复杂，矛盾冲突也不宜过分激烈。情感的表达越含蓄、越内在，就越有意境。

如《夹子救鹿》（图8-27）的创作。相对于《牧笛》《山水情》，《夹子救鹿》具有相对完整、丰富的情节。该片取材于佛经故事中"舍身救鹿"的一段传说：一个名叫夹子的男孩为了保护鹿群免遭国王的射杀，把一张鹿皮披在自己身上引开了国王的追捕，而自己却被国王的弓箭误射而死，最后"佛祖"被感动，将夹子起死回生。

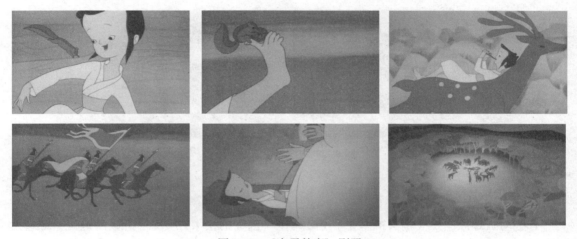

图 8-27 《夹子救鹿》剧照

在创作时，编导抓住夹子的善良心灵，把他写成一个天真纯洁的山村男孩，其核心是"善与爱"，他爱父母、爱动物、爱大自然，最后为了维护这种爱而不惜牺牲自己。采用抒情的风格更有利于人物的刻画和主题的升华，因此该片淡化情节，将主要情节设置为：埋母鹿皮，夹子与父母在山村享受天伦之乐，夹子与动物林中歌舞，国王打猎、夹子披上鹿皮掩护动物逃走，夹子被误射而死，鸟儿衔来仙草救夹子。

编导在改编时放弃了情节方面的追求，而致力于人物内在感情的抒发。不去追求情节的跌宕和冲突，不把夹子与国王的冲突作为重点，而把主要篇幅放在夹子与父母的天伦之乐及与动物的"林中歌舞"等场面，用淡淡的笔触去描绘夹子的心灵美，用"埋母鹿皮""山村天伦""林中歌舞""仙草救夹子"等戏加强了夹子与父母、与动物的感情，并将这种情感有机地融合在全片的抒情风格之中。像"山村天伦"一段戏，表现夹子在家中与松鼠玩耍、与父母逗乐的情节，节奏轻快跳跃，动作具有鲜明的节奏感，描写细腻，很富有生活情趣。

人与人之间情感的表现是艺术短片一个重要的主题。《父与女》《回忆积木小屋》等作品都是因为情感的真挚而令人感动。

《父与女》（图8-28）表现了一位小女孩在大湖边与远航的父亲分别后，一生中不断来到湖边等待父亲归来的过程，浓浓的父女情催人泪下。特别是女孩终其一生的执着，情感的真挚令人感动。结尾在沧海桑田的巨变中，当年的大湖已经成为草甸子，在淹没人身的荒草

丛中，已成为老妪的女孩，发现了一条沉船——当年父亲离别时的小船，此刻她才明白当年父亲已经遇难。

图 8-28 《父与女》剧照

3. 幽默短片

有些动画短片，如《消失的坚果》（又译作《消失的松果》）及《饥饿的地鼠》《老太与死神》《魔术师和兔子》等，情节幽默、夸张，趣味性强，虽然并不讲究立意的深刻，但以其高度的娱乐性深受欢迎。

《老太与死神》（图 8-29）表现一位孤独的老妇人出于对丈夫的深深思念和生活的孤苦坦然赴死的故事。导演别出心裁地将死亡这一沉重的话题用幽默的手法表现出来，妙趣横生，死亡的恐怖气息全都烟消云散，从中也体现出老年人生活的孤独与枯燥。

图 8-29 《老太与死神》剧照

一个偏远的农场，孤独的老太太凝望着丈夫的相片。夜幕降临，老太太抱着相片沉沉睡去，她的魂魄离开身体。她终于可以去跟死去的丈夫团聚，她微笑着向死神伸手。就在死神领着老太太走向死亡之际，一只粗大的手臂从后面猛地拽回了老太太。她的灵魂突然被拉回

体内，站在眼前的是一位颇负盛名的名医和笑容可掬的女护士们。死神一转身，老妇人不见了，发现老太太在手术台上，于是与医生开始了对老太太的争夺。死神与医生你拉我扯、你夺我抢，甚至拳打脚踢，战场也转移到走廊、电梯、楼梯……最终，医生获胜，手术台上的老妇人苏醒，但她却给了医生一记重拳，然后她走出急救室，用电击结束了自己的生命。这时已经回到冥王府的死神，却又收到死者的信息，一看还是老妇人，两眼喷火，抓狂地扔掉了收发机，再次飞速启程。

《消失的坚果》（图 8-30）讲述的是一只执着又可爱的松鼠的故事。一只松鼠找到一枚坚果，他欢欢喜喜地穿过冰原，爬上了一棵巨大的树干。这棵树早已拦腰折断，空洞的树心里已经密密麻麻塞满了坚果，松鼠将坚果硬塞进树心，结果却被挤了出来，几次小心试探，还是不成，松鼠被激怒了，使劲地踩坚果，终于由于用力过猛导致整个坚果堆崩塌，无数的坚果从树干的小洞中如潮水般喷涌而出，把他裹挟着跌落悬崖。在坠落过程中，松鼠执着地奋力搜集着每一枚坚果，竟然终于收集成了一个巨大的坚果球。在落到地面时，坚果散落一地，松鼠将冰面砸出一个深深的松鼠印。不妙的是，最后降落的一枚坚果与空气摩擦成一个火球，呼啸而来，正砸向松鼠。松鼠奋力挣扎，还是没来得及躲开。被砸晕的松鼠爬出冰坑，惊讶地发现地面已被坚果震裂，向远方漂移，身边的那些坚果正迅速地离他而去，竟然引发了地壳运动和大漂移！而可怜的松鼠所在地成了被隔绝的小孤岛，身边那枚仅有的坚果已经化成灰烬。

图 8-30　《消失的坚果》剧照

《饥饿的地鼠》（图 8-31）中，夸张、突转的运用，使得该片非常富有喜剧效果。乡村小路崎岖不平，金黄色的麦子迎风招展。一只肥胖的地鼠从地里钻出来，他正饥肠辘辘，见到一辆满载水果的卡车经过，灵机一动，迅速在路上挖出一个坑，然后躲到路边忐忑地守候着。一辆卡车经过，颠下一只胡萝卜，地鼠高兴得手舞足蹈，却突然过来一只松鼠把胡萝卜

抢走，气得地鼠冲松鼠龇牙咧嘴。又一辆车过来，落下几个玉米棒子，地鼠还没来得及高兴，几只大公鸡已经捷足先登。地鼠当然不肯放弃，于是冲上前去，却被大公鸡啄得狼狈而逃，慌忙间撞上了路边画着水果的路牌，撞得眼花。地鼠正要扑向路牌上诱人的水果，却被倒地的路牌砸中。忽然又一辆车来，地鼠急忙趴在路牌下，这次颠簸掉下的食物更加丰富，地鼠激动得蹦了起来，正要开心地饱餐一顿，却忽然落下一只乌鸦，地鼠不停扑打，这只乌鸦终被赶走，大喜，可马上却落下了一群乌鸦。乌鸦转眼飞去，连带着刚刚掉落在地面上所有的食物，愤怒的地鼠将路牌摔得稀烂。又一辆卡车过来了，碾上了路牌，卡车发生剧烈颠簸，一头巨大的肥牛被颠下了车，重重地砸向了地鼠。最后，牛被重新装上了卡车，不过在牛屁股上，压瘪的地鼠正忍痛承受着牛尾巴的不停抽打。

图 8-31 《饥饿的地鼠》剧照

类似风格的还有《菜包狗大反击》（图 8-32），上演了一场狗兔大战的功夫喜剧。菜包狗去挑战功夫兔，正在玩积木的功夫兔不慌不忙，一踩菜包狗的脚趾头，本已瑟瑟发抖的菜包狗吓得落荒而逃。主人决定将菜包狗训练成功夫高手，在主人的帮助下，他终于练成绝世神功，于是去找功夫兔决战。功夫兔正在玩积木，发现菜包狗今非昔比。一场混战，菜包狗果然神勇无比，所向披靡。不过功夫兔最终还是用脱落的毛线把菜包狗紧紧缠住吊在了半空中，而且让他荡起了秋千，让他去尝尝仙人球刺的味道。功夫兔终于又开心地玩积木去了。

图 8-32 《菜包狗大反击》剧照

图 8-32　《菜包狗大反击》剧照（续）

思考与练习

1. 连续剧与系列片的创作有什么区别？
2. 写一个连续剧的分集概要。
3. 写一个十分钟以内的短片的文学剧本。

第 9 章

改　编

本章提要

　　本章主要讲述改编的方法及改编需要注意的问题，并结合具体案例分析影院动画长片及动画短片的改编。

　　改编历来是剧作的重要来源，许多成功的动画片源于改编。在美国动画史上，改编自名著的动画片不胜枚举，以至于到了 1994 年迪士尼公司推出它的第 32 部经典动画片《狮子王》时，才宣称那是它第一部"原创故事动画电影"。但迪士尼人士又都承认，《狮子王》的灵感主要来自莎士比亚的名剧《哈姆雷特》，片中借小狮王辛巴的成长，来探讨爱、责任、生命等话题。在日本，从优秀文学作品中汲取营养同样是影视动画创作的重要手段。有资料显示，日本的动画片中，有 90% 的故事取材于已有的作品，其中包括连环画。我国的动画片，也是以改编为主。从《铁扇公主》一直到《宝莲灯》，包括《黑猫警长》等电视动画片，这些有影响的作品，大多来自改编。

　　哪些样式的作品适合于改编？一般来说，不论是小说、戏剧、叙事诗，只要故事性较强，人物性格比较鲜明，头绪不太繁复的，就比较容易改编。如《大闹天宫》《哪吒闹海》分别改编自小说《西游记》《封神演义》；《狮子王》及其续集《狮子王 2》，分别改编自莎士比亚的戏剧《哈姆雷特》（又译《王子复仇记》）、《罗密欧与朱丽叶》；而《张飞审瓜》改编自中国戏曲；《阿凡提的故事》《花木兰》《女娲补天》来自民间传说和远古神话；《鹬蚌相争》《南郭先生》来自寓言；日本的许多动画片如《灌篮高手》《攻壳机动队》等改编自漫画；《三个和尚》则是对俗语"一个和尚挑水吃，两个和尚抬水吃，三个和尚没水吃"的改写。

9.1　名著改编的优势

　　名著深刻的立意、丰富的人文内涵、鲜明的人物形象、很高的艺术价值，可以使剧作有一个很高的起点。而且，名著有很高的知名度，容易使改编剧作成为受关注的焦点，提高收视率。我国四大古典名著的电视剧改编形成了广受关注的收视热潮，有很多观众并没有时间和精力去阅读原著，他们是通过影视作品才了解名著的。如《四世同堂》《围城》的电视剧改编，使得原本不为大众所知的作品一时名声大振，书店里的原著直接卖得脱销。系列动画

片《西游记》的改编使得许多没有阅读过名著或者对阅读名著存在一定困难的少儿对《西游记》有一个初步了解，对普及名著很有帮助。但名著改编有相当的难度，话剧《雷雨》的电视剧改编就没有获得预期的成功。

改编自一般作品的动画，其内容往往与当代文化、社会焦点问题契合。改编时要选取贴近时代、反映社会生活热点、具有生活底蕴的作品，这种作品容易引起大众共鸣，一般是改编的首选。

9.2　改编需注意的问题

文学和影视是两种不同的作品形式，差别巨大。文学作品依靠抽象的文字符号传达信息，具有话语蕴藉、回味无穷的特点，读者阅读的再创造成分较重，需要读者的想象力去"填空"，而影视作品通过直观的视听画面来叙事，许多存在于思维想象中的意味和模糊形象一旦具体化之后，反而失去了特有的神韵和审美价值。有的名著并不适合改编成影视作品，特别是叙事性较弱的。另外，改编长篇作品时一般要删繁就简。长篇作品中角色、事件众多，头绪纷繁，改编成影视作品后，由于影视是一次过的艺术，人物、事件一闪而过，来不及像看小说一样可以反复研读、细细回味不明白的地方，若不删剪，会因头绪繁杂显得散乱。

泰伦斯·马勒在《导演的电影艺术》书中，曾引述伍夫·瑞拉的话说：

（长篇）小说改编成电影脚本需要先经过浓缩，不仅要把长度浓缩，而且要把精髓浓缩，使之成为电影观众所能接受的形式。改编小说所碰到的较特殊的困难，就是小说的文学性内容。所谓"文学性"是指小说以辞藻而非以视像来表达。……导演必须想出一种视觉的方法来表达这种东西。小说中的对白往往像实际生活中那样繁杂无章；一群人围桌谈天往往无所不谈。要想解决这个问题，仅把对白去掉并不是最好的办法。导演最好是考虑银幕上所能分配的时间，而后重写对白。①

改编时，要注意对作品进行时代化和民族化改造，有些古代的作品不可避免地具有历史的局限性，比如因果报应思想、"一饮一啄，莫非前定"的宿命论思想等，《封神演义》就有一种宿命论思想，在改编中就要对这些内容进行改造。对外国的作品需要进行本土化改造，使作品符合本国的审美趣味和审美习惯，如动画片《花木兰》是中国故事的美国式改造。

9.3　改编方法

1. 常见的改编方法

（1）节选
从原著中摘取相对完整的一段进行改编，如《金猴降妖》（图9-1）取自《西游记》中

① 泰伦斯·马勒：《导演的电影艺术》，转引自张觉明《实用电影编剧》，中国电影出版社，2008，第225页。

的"三打白骨精";《大闹天宫》也摘自《西游记》中的前七回。

图 9-1　《金猴降妖》,源自《西游记》中的"三打白骨精"

（2）移植

从容量大体相近的小说等作品中挪移过来,对原作的角色、情节、主题进行适当调整。电影《天云山传奇》（图 9-2）、《人到中年》是对同名中篇小说的移植,动画片《西游记》也基本是对小说《西游记》的移植。

图 9-2　《天云山传奇》,改编自轰动一时的同名小说

（3）浓缩

将头绪纷繁、篇幅浩大的作品删繁就简,加以浓缩。谢铁骊的 6 部 8 集电影《红楼梦》是对同名小说《红楼梦》的浓缩。

（4）扩展

将原故事丰富化,扩展其情节。如电视连续剧《雷雨》对话剧《雷雨》的改编;美国动画片《花木兰》对《木兰辞》的改编;《三个和尚》对俗语"一个和尚挑水吃,两个和尚抬水吃,三个和尚没水吃"的改编。

（5）糅合

将几部短篇作品糅合在一起,如电影《红高粱》（图 9-3）由莫言的小说《红高粱》《高粱酒》改编而成。

图 9-3 《红高粱》，由莫言的《红高粱》《高粱酒》改编而成

（6）引发

由作品生发出来，作品仅仅是作为"触媒"。只是借助于原先角色的躯壳，对故事重新加以构思，创造新的情境。如王家卫的《东邪西毒》对金庸小说《射雕英雄传》的改编，日本动画片《七龙珠》对我国名著《西游记》的改编。

2. 对原著的改编程度

（1）基本忠实于原著

改编名著往往采用这种方法，一是要尊重原著的创作意图；一是要正确把握角色性格逻辑。

当然，忠实于原著是指忠实于原著的精髓、价值内涵，忠实于原著的神韵，即"神似"。在改编时不至于损伤原著的主题思想和独特风格，而不是指去图解原著的情节。节选和移植、浓缩大多是这种情况，如《大闹天宫》等的改编。这种情况下情节并非一定要和原著一模一样，也可以根据需要进行适当改动。如《大闹天宫》就将原先猴王被压在五行山下的结局，改成在猴王打上灵霄殿时，以猴王的胜利结束。

基本忠实于原著的改编，要先吃透原著，对作品的时代背景、主题、风格样式、时空结构、人物形象、创作个性等了如指掌，然后选取人物、情节，进行增删、合并等处理，将人物进行调整，将情节进行分解、可视化。

（2）进行大的改造

借用原著的基本框架，而对原著的具体内容、具体事件及角色性格的设定进行改造，将人物关系、事件重新组合，甚至另起炉灶。

黑泽明的《蛛网宫堡》改编自莎士比亚的《麦克白》。黑泽明将原著中发生在苏格兰的故事，改为发生在日本历史上的故事。自然，剧中人物的名字也都改变了，麦克白变成鹫津武时，麦克白夫人变成浅茅。1980 年，黑泽明执导的影片《乱》改编自莎士比亚的名剧《李尔王》。原著里的不列颠国王和他的三个女儿，在影片《乱》中则变成了日本战国时期一文字秀虎国王和他的三个儿子。话剧《雷雨》篇幅较短，改编成长篇电视连续剧容量不够，于是在电视剧中增加了大量的情节，在结构上也将原先高度集中在一天中发生的事情按照事情的先后顺序、前因后果发散铺展开来。动画片《花木兰》突破古诗《木兰辞》的内容描述，设置了木兰与媒婆的冲突，将重点放在战争场面的表现，并加上了木兰与李翔将军的爱情，还设置了敌人绑架皇上的反扑。

（3）借题发挥

此时，原作只是一种"由头"，作品和原作仅仅具有一定的联系，实际上和原作关系不大，这只是一种延伸意义上的改编。如电影《东邪西毒》及日本动画片《七龙珠》。

王家卫的《东邪西毒》（图9-4）对金庸小说的改编，只是借用了金庸故事中的几个人名而已，故事的主题、主要情节、风格与小说风马牛不相及。

图9-4 《东邪西毒》，武侠在这里不过是探讨现代人情感困惑的躯壳

金庸的小说《射雕英雄传》讲述了南宋年间一位生性弩钝的少年郭靖历经磨难成长为一代大侠的故事。郭靖出生之前生父惨遭横祸，已怀身孕的母亲逃亡蒙古大漠。郭靖辗转习得绝世武功，终报杀父深仇，消师门积怨，并率大军西征，上华山论剑，救襄阳国难。中间穿插郭靖与黄蓉、华筝的爱情，以及寻找《九阴真经》《武穆遗书》的故事。在小说中，东邪黄药师、西毒欧阳锋、南帝段智兴、北丐洪七与中神通王重阳，五位绝世高手在江湖并称"五绝"，是其中的重要人物。

而王家卫的电影《东邪西毒》仅仅借用了小说中西毒欧阳锋、东邪黄药师、北丐洪七几位人物的名字和背景，然后虚构出了小说中不存在的故事。电影讲述了东邪与西毒的哀伤情史。欧阳锋因深爱的女人成为自己的大嫂而出走沙漠；黄药师因爱上欧阳锋的大嫂而痛苦，后来爱上好友盲武士的妻子桃花而被盲武士所恨；慕容燕（嫣）因为爱上黄药师而痛苦分裂，最终成为独孤求败。欧阳锋的大嫂最终也因自己的负气而追悔痛苦，大病而亡。电影具体情节如下。

在恋人负气嫁给兄长的当晚，欧阳锋黯然离开白驼山，走进沙漠小镇，成为一名杀手中介人。他的朋友、风流剑客黄药师每年惊蛰都会到小镇来看他。黄药师也爱着欧阳锋的大嫂，而大嫂心中仍然牵挂着欧阳锋。欧阳锋的客户中，有一位慕容燕要杀黄药师。慕容燕（嫣）把黄药师的酒后戏言当了真，因为黄药师的爽约，因爱生恨，精神分裂，白天以慕容嫣的哥哥慕容燕的身份要欧阳锋杀黄药师，晚上又以女性慕容嫣的身份要欧阳锋杀死哥哥慕容燕。

黄药师又来了，带来友人送的一坛据说喝了能忘掉所有事情的"醉生梦死酒"，要送给欧阳锋，黄药师自己先喝了半坛。眼睛即将全瞎的盲武士来酒馆会黄药师最后一面，他们曾经是最好的朋友，但因为黄药师爱上了盲武士的新婚妻子，反目成仇。黄药师在此巧遇已被他忘记的慕容燕（嫣），被慕容燕（嫣）重伤。而盲武士要在眼睛全瞎之前回故乡再看一眼

桃花，但因盘缠用尽，接了一单帮村民解决马贼匪帮的生意，却因此丧命。

之后，初闯江湖的刀客洪七接手解决了残余的马贼。孤女因为她年幼的弟弟被太尉府的刀客们所杀而来找欧阳锋帮忙复仇，但只有一篮鸡蛋与一头驴作为报酬，被欧阳锋拒绝了。而洪七出手为她报了仇，为此丢了一根手指并大病一场，但他只要了孤女一个鸡蛋。欧阳锋看着洪七最终带着追赶来的老婆去闯江湖，感慨自己错过的爱情。

欧阳锋在第二年的春天，去了盲武士的故乡，发现那里并没有桃花，只有一个叫桃花的女人。桃花得知丈夫的死讯，伤心欲绝。而第二年的惊蛰，黄药师没有再来。不久欧阳锋接到了家书，得知大嫂在两年前的秋天病逝了。欧阳锋喝下了大嫂死前托黄药师带来的那半坛"醉生梦死酒"，醒来往事反而更清晰了。

后来，欧阳锋回到白驼山。黄药师酒后只记得自己喜欢桃花，去了东海叫桃花岛的地方，号称东邪。

武侠在这里只是一种点缀，故事主题成了探讨人的情感问题，爱情主题取代了侠义恩仇，着重表现人情感的焦虑与饥渴、爱情的困惑……实际上是现代人情感问题的折射，武侠只是一个躯壳。

日本动画片《七龙珠》以中国古代小说《西游记》为蓝本，却把它改得面目全非，人物沿用《西游记》，但人物形象和原作相去甚远，情节更是相去十万八千里。它把古代故事和当代人的生活方式拼贴起来，聚集了神话故事中的人物面孔和当代人的面孔，甚至服装在一个人身上也是古代现代混杂，成为一盘后现代的大杂烩。情节的轻松搞笑，博得了许多年轻观众的青睐。

9.4　案例分析

9.4.1　影院长片的改编

1. 案例 1《大闹天宫》

"大闹天宫"是一个家喻户晓的故事，动画片《大闹天宫》编导节选了《西游记》的部分章节，对前七回进行了改编。与原著相比，影片主题上有着更为积极的倾向和浓重的时代色彩。《大闹天宫》继承并强化了原著对孙悟空的反抗精神和不屈性格的肯定与赞扬，并对统治者的虚伪狡诈进行了揭露与批判。在《大闹天宫》中，为了与主题相适应，对猴王的反应做了细微的改动。在原著中，猴王对上天为官是十分向往的，反下天宫主要由于嫌官位太小，并无人欺负他，有着较浓的官本位情结，在太白金星二次招安时，他心里是窃喜的，觉得太白金星来会有好事情。在《大闹天宫》中，将上述内容改为是由于太白金星狡诈的哄骗游说才让猴王心动，强化了他的反抗精神。

（1）角色

由于原著中出场的有名有姓的人物过于庞杂，为了突出主要人物和主要配角的形象，影片对原著中庞杂的人物作了删减，留下几个重要配角：太白金星、李天王、二郎神、玉帝、哪吒、太上老君等，这些角色的性格基本与原著一致。

（2）情节

在原著中，有以下情节点：

① 石猴出世；

② 发现水帘洞，称王；

③ 渡海寻师，学成七十二般变化；

④ 回水帘洞，杀退妖魔；

⑤ 到傲来国取兵器操练；

⑥ 龙宫借宝；

⑦ 阎王殿勾生死簿；

⑧ 龙王、阎王告状，太白金星招安；

⑨ 封为弼马温，得知真相后反出御马监；

⑩ 悟空打出"齐天大圣"旗号，李天王率兵擒拿未果；

⑪ 太白金星二次招安，悟空官封"齐天大圣"；

⑫ 悟空掌管蟠桃园，七仙女摘桃；

⑬ 悟空巧骗赤脚仙，大闹蟠桃会，并偷吃老君金丹；

⑭ 猴王大战天兵天将，被老君暗算；

⑮ 玉帝无法诛杀猴王，交给老君投进八卦炉；

⑯ 悟空跳出八卦炉，打上灵霄殿；

⑰ 玉帝请来如来佛，悟空被压五行山。

比较一下改编后的情节点如下：

● （序幕：石猴出世）

① 花果山猴王同群猴练武；

② 猴王龙宫借宝；

③ 龙王反悔告状，太白金星下山招安；

④ 猴王进入天宫被封为弼马温；

⑤ 猴王赴任放养天马；

⑥ 马天君仗势欺人，猴王反下天庭；

⑦ 李天王率兵将擒拿猴王；

⑧ 太白金星二次招安，封猴王为"齐天大圣"；

⑨ 看管蟠桃园，大圣偷桃；

⑩ 七仙女摘桃，大圣大闹蟠桃会；

⑪ 大圣兜率宫盗金丹；

⑫ 猴王回花果山大开仙酒会；

⑬ 猴王二战天兵天将，遭老君暗算；

⑭ 玉帝对猴王用刑；

⑮ 猴王跳出八卦炉，砸碎灵霄宝殿。

经过比较会发现，编导对情节进行了提炼，将一些情节进行了删减。原著中的情节点②③④⑦⑰被删掉，有些情节点虽然予以保留，但也作了细部的删减调整：对于情节点⑤，省略了到傲来国取兵器，在动画片中直接进入"群猴操练"，猴王因无趁手的兵器而到龙宫借

宝；原著的情节点⑪和⑫是先后发生的，悟空官封"齐天大圣"后，玉帝看他整天交游怕生是非，才又让他掌管蟠桃园，在动画片中则合为一处，在封官时即掌管蟠桃园；又省略了⑬中的"巧骗赤脚仙"，针对悟空第二次与天兵天将的战斗，也省略了观音的赴会、木叉的参战。

为什么要做这些删减？

电影的容量有限，不可能像小说那样就事情的细枝末节原原本本地一一交代，必须要进行提炼。动画片取名为"大闹天宫"，就要围绕"闹"字作文章。为什么闹？怎么闹？结局如何？原著中的情节点②③④是铺垫，但是与"闹"没有直接联系，因而省略掉了。故事结局不同于原著，以猴王跳出八卦炉打上灵霄殿结束，删掉⑰悟空被压五行山，则是为了给故事安排一个昂扬乐观的结局，与主题的非常积极的倾向相对应，是对猴王反抗精神的一种肯定。经过删减调整，情节更加紧凑，也更加肯定了猴王的反抗精神。至于情节点⑦"勾生死簿"的删减，则是与特定的时代背景有关，20 世纪 60 年代的背景下，即便是神话，生死由命的"生死簿"也是被当时的主流意识形态所不能认可的。

除了删减，也做了增添。在原著中，反出御马监并没有与马天君的冲突，只是由于悟空了解真相后的愤怒，让人感到玉帝的狡诈，而改编后，由于马天君的咄咄逼人，使悟空造反，让造反理由更加充分，使悟空的行为更合乎常理。同时冲突使得故事更加视觉化，更具有视觉效果。

2. 案例 2《狮子王》

《狮子王》（图 9-5）对于《哈姆雷特》的改编：《狮子王》用动物界来置换古老的年代和复杂的历史。

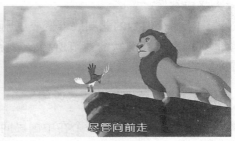

图 9-5 《狮子王》，狮子版的王国故事

《哈姆雷特》主要叙述王子哈姆雷特为父王报仇，最终杀死凶手的故事，其中还穿插了王子的爱情等事件。《哈姆雷特》的故事情节如下：

王子得到父亲鬼魂示意（示意被王子叔父与母亲谋害）；

王子假装疯癫；

王子受到情人误解；

王子犹豫；

王子吩咐在宫廷演出杀兄的戏；

确定叔父是凶手；

王子差点在叔父祈祷时杀死他；

王子在母亲卧室误杀大臣（情人的父亲）；

叔父派王子前往英格兰以便除掉他，途中由于海盗的介入逃回丹麦；

情人死亡；

与情人的哥哥决斗；

临死前杀死叔父。

看一下《狮子王》的置换过程。

（1）环境和角色的变异

把发生在宫廷中的人类故事改为发生在非洲大草原上狮子王国的故事，保留了主要角色框架：王子、国王、王后、叔父、爱人。而原著中的大臣则变为狒狒巫师与跟班沙阻（鸟），还增添了两个喜剧角色野猪蓬蓬和猫鼬丁满作为王子的助手，并为叔父设置了帮凶土狼。

（2）情节的改编

情节上，《狮子王》只保留了主干部分的故事线，即王子为报杀父之仇，杀死自己叔父的故事，而其他情节则基本被删掉了，故事复杂的情节得到了简化。对于不适合儿童观众的情感作了删减，比如叔父和王子母亲的偷情关系。中间略去的情节有：王子的母亲改嫁仇人，王子被迫装疯，王子吩咐在宫廷演出杀兄的戏，王子差点在叔父祈祷时杀死他，王子在母亲卧室误杀大臣，以及叔父将王子派往国外以便借刀杀人，王子与情人的哥哥决斗。

结局有很大的改变，《哈姆雷特》的凄惨结局变成了大团圆。原著中，王子的爱人溺水而亡，母亲误饮了叔父备给哈姆雷特的饮料中毒而死，王子杀了仇人，自己却也死去了。在《狮子王》中，结局变为：仇人跌下悬崖，王子复仇成功，母亲和动物王国都得到了拯救，王子和爱人终成眷属。

经过改编，一个惨烈的悲剧故事变成正剧，复杂沉重的情节也被简化，便于儿童欣赏，压抑沉重的氛围不时被幽默的情节所稀释。除了故事的复仇原型模式之外，几乎看不出与《哈姆雷特》的"血缘关系"了。

3. 案例3《花木兰》的美国式改编

花木兰替父从军的故事是一个在中国民间广为流传的故事，《花木兰》（图9-6）是根据南北朝时期的民间叙事诗《木兰辞》及相关传说改编的。动画片《花木兰》从主题、情节等方面对花木兰的故事进行了改造。

图9-6　《花木兰》，从农家女到抗战英雄

（1）主题

《木兰辞》讲述的是一位勇敢、善良、坚韧的中国姑娘，为孝顺父母挺身而出保卫家园的故事。而在《花木兰》中，则按照美国的文化理念对主题进行了改造，故事由一个为尽孝道而保家卫国的故事，变为勇于突破传统意识框架束缚、追求个性释放、抗击社会及外来压力、实现自我价值的故事。

在电影开始阶段，编剧并没有像原著那样直接进入征兵，而是先展示了一个身穿吊带衫、性格活泼开朗的花木兰，并大肆渲染花木兰在媒婆那里处处碰壁的过程。影片中花木兰失落地回家，她的苦闷是由于她自我价值的觉醒。她说："何时才能找到自我？"而影片的主题曲《真情的自我》更为鲜明地表露了花木兰当时的心情："为什么？我却不能够成为好新娘，伤了所有的人。难道说，我的任性伤了我？我知道，如果我再执意做我自己，我会失去所有人。为什么我眼里，看到的只有我？却在此时觉得离他好遥远。敞开我的胸怀，去追寻！去呐喊！释放真情的自我！让烦恼不在。释放真情的自我！让烦恼不在。"花木兰"追求真情的自我"成为支撑全片的主题。花木兰从军后，功勋卓著，当木兰的性别因受伤曝光后，她甚至承认自己这样做并非仅仅为了父亲，更是为了实现自我。对个体性的强调，尤其是对女性个体的强调在中国的封建历史中非常罕见。迪士尼动画片总监彼得·施奈德（Peter Schneider）说，寻找自我是"永恒的过程"，具有"普适"的意义，又认为"《花木兰》正是一个忠诚勇敢的女孩寻求自我的个人经历"，有其"跨时间的魅力"①。

电影里，木兰在最后时刻拯救了皇帝的性命，得到了皇帝的荣誉徽章。其行为于是被解读为在原本男女地位并不平衡的束缚下，自己作为女性也可以通过努力证明自己的价值，一样可以完成拯救国家命运的任务，从而赢得尊重。当木兰从军后凯旋立功回家，见到父亲以后，她说："也许我（入伍）不是为了父亲，也许这是为了我自己。"

于是木兰从军由一个忠孝两全的故事演绎为一个少女追寻自我的经历，花木兰也成为一个具有独立、勇敢、追求个性解放等现代观念的美式女青年。电影故事中，又在古代背景中注入了新的文化元素，把故事放在一个有柳树、祠堂，同时也有摇滚乐（图9-7）、牛奶早餐的环境中，花木兰身穿吊带衫（图9-8），祖先的神灵跟着西方的摇滚乐起舞，木须龙读现代报纸。于是，《花木兰》成为一道具有美国风味和鲜明时代感的动画大餐。

图9-7 《花木兰》，小蟋蟀玩起了现代西洋乐器

图9-8 《花木兰》，花木兰穿起了吊带衫

（2）人物设置

《木兰辞》中的人物比较简略，除了父母家人之外，军队的伙伴等都比较模糊。显然，

① 陈韬文：《文化移转：中国花木兰传说的美国化和全球化》，台湾《新闻学研究》第66期（2001年）。

这对于一部影片来说是远远不够的。在影片中，主要增加了将军李翔，另外还增加了木须龙、蟋蟀作为插科打诨的配角——这是迪士尼影片中的惯用套路，还有狐假虎威的尖刻宰相、闹哄哄又不乏可爱的同伴，还增加了媒婆。原著中比较模糊的父亲与皇帝的性格也得到较充分的表现：父亲要强而又宽容、慈爱，皇帝则雍容又大度。不过为了突出花木兰，造成李翔的性格不够立体化，在战争中的表现显得比较简单化。

（3）情节

在《木兰辞》中，主要叙述的是花木兰参军前的犹豫彷徨、出征前的准备，以及得胜回家的喜悦场面，至于沙场征战过程，则非常简略，只用"万里赴戎机，关山度若飞。朔气传金柝，寒光照铁衣。将军百战死，壮士十年归"一掠而过。假如在一个影院动画长片中，不正面表现花木兰从军十二年的军功，显然是让人感到很遗憾的。

改编后的影片，情节上突破了《木兰辞》的内容描述，先设置了木兰与媒婆的冲突（木兰相亲），木兰不安于普通女子待字闺中的生活，说明木兰具有不安于现状、坚强抗争的性格，为后面替父从军作铺垫。然后，围绕木兰的从军浓墨重彩：参军受训、雪地鏖战，着力表现木兰的军旅生涯，并增加了木兰与李翔将军在并肩战斗中逐步成长的爱情这一情节。

改编后的《花木兰》的主要情节如下。

前奏：木兰见媒婆失败。

开端：花木兰女扮男装替父从军。

发展：木兰从军后，苦练本领，在战斗中得到同伴的信任，并屡立战功。木兰在设计雪埋匈奴千军万马一役中负伤，被识破女儿身份，并被赶出军队。

高潮：单于趁凯旋大典劫持皇帝，木兰沉着机智，指挥众人救出皇帝，拯救了国家。

结局：木兰荣归故里，将军李翔来访。

很明显，故事的重心完全改变：由《木兰辞》中的替父分忧转变为实现自我价值的奋斗过程。

在改编中，也有一些遗憾。特别是有些情节与中国的传统文化不符，影响了影片在中国的接受和成功。比如聂欣如先生所指出的：

木兰去会媒婆一场戏，……那个媒婆好像主持着一个类似"托福"的考场，出嫁前的女孩子都像是要出国似的，先要考过了"托福"，于是应考者身佩吉祥物、小抄、夹带，长辈们前呼后拥"全副武装"上阵。……如影片中所出现的出嫁考试场面确实是前所未闻。[1]

其实，遗憾的还有影片中对"龙"的处理。花家祠堂中的"守护龙"，与中国文化中对龙的尊崇、敬畏格格不入。这确实是《花木兰》的软肋，是需要在跨文化改编中予以注意的。《花木兰》对中国文化理解的这种缺憾，在后来取材于中国文化的《功夫熊猫》中得到了很大改观，后者更成熟，也更为成功。

4. 案例4《封神演义》的哪吒改编：《哪吒闹海》与《哪吒之魔童降世》

哪吒是颇受喜爱的神话形象，哪吒形象来源于佛教护法神，属于夜叉神系统，称作"那吒"，梵文全名为那罗鸠婆，或称哪吒俱伐罗，有三头六臂或三头八臂之说，造型威猛，为凶神。哪吒在佛典中呈现的是"愤怒"的本相，唐宋时衍化为毗沙门天王（托塔李天王

① 聂欣如：《动画概论》（第二版），复旦大学出版社，2009，第113页。

李靖的原型）三太子，之后经过《西游记》与《封神演义》等的不断演绎，哪吒转化为一位道教神祇，形象也变为顽童。《封神演义》中，第12回"陈塘关哪吒出世"、第13回"太乙真人收石矶"、第14回"哪吒现莲花化身"，集中描述了哪吒出世、闹海、重生等故事，成为哪吒故事改编的主要来源。动画电影《哪吒闹海》（图9-9）与《哪吒之魔童降世》（图9-10）是很有代表性的两部改编作品，在故事情节、人物形象、主题与价值观、叙事风格等方面，有着各自的鲜明特色。而《哪吒之魔童降世》的成功，与张扬个性、抗争命运的时代精神的融入密不可分，带有后现代元素的喜剧风格也是重要因素。

图9-9 《哪吒闹海》剧照　　　　　　图9-10 《哪吒之魔童降世》剧照

《封神演义》中哪吒相关情节：

陈塘关，总兵李靖的夫人殷氏怀胎三年六个月，生出来一个肉球，李靖认为是妖怪，劈开肉球，蹦出一个可爱的小孩子，还带有两个法宝：混天绫、乾坤圈，取名哪吒。哪吒本是灵珠子转世。太乙真人前来收他为徒。

哪吒长到七岁，时逢天热，到连着东海口的河边洗澡。不想这混天绫是宝物，哪吒舞动混天绫导致龙宫摇动，东海龙王派巡海夜叉来查看，夜叉与哪吒发生口角，哪吒打死夜叉，龙王三太子敖丙闻知大怒，前来质问哪吒，哪吒用乾坤圈打死了三太子，并把龙筋抽了带回家给父亲束甲。东海龙王敖光悲痛，去找李靖问罪。李靖不相信，找哪吒询问，发现果然是哪吒打死了三太子，龙王要到玉帝去告状，李靖大恐。

哪吒找到师父，太乙真人给了哪吒隐身符。哪吒第二天早早到天庭南天门等龙王敖光，把敖光痛打一顿。哪吒要龙王不再告状，并带龙王回陈塘关去见李靖。龙王见到李靖，发誓要告状报仇，愤而离去。

哪吒在陈塘关城楼上见有张大弓名曰乾坤弓，并有三支震天箭，忍不住引弓射箭，一箭飞去，不想射死了山中石矶娘娘的徒弟碧云童子。石矶娘娘见是陈塘关李靖的弓箭，拿了李靖问罪。李靖一查果然又是哪吒，于是带哪吒去找石矶娘娘赔罪。彩云童子让哪吒进洞府，哪吒先下手为强，用乾坤圈打死彩云童子。石矶娘娘急忙出洞抓哪吒，哪吒打不过石矶娘娘，逃跑去找师父，太乙真人出手烧死了石矶娘娘。

此时，四海龙王奉玉帝之命捉拿李靖一家。哪吒为救父母，剔骨还肉，以死谢罪。死后魂魄无依，托梦母亲在翠屏山建立哪吒行宫庙，受人间香火三年后魂魄可成形。由于哪吒庙显灵，许愿颇为灵验，香火鼎盛。半年后，李靖带兵路过翠屏山，发现哪吒行宫，大怒，捣毁塑像，火烧庙宇。

哪吒魂魄去找师父，师父用莲藕将哪吒重塑身形，哪吒重生。哪吒带着师父新赠予的火尖枪、风火轮、金砖等法宝，去找父亲问罪。李靖打不过哪吒，只好逃命，路遇修行的二儿子木吒、长子金吒助阵，但均被哪吒打败。最终，李靖遇到燃灯道人，赠予宝塔，能将哪吒

收入塔内烧，哪吒只好作罢。

《哪吒闹海》主要情节：

陈塘关总兵李靖夫人怀胎三年六个月，生出一个肉球，李靖用剑劈开，是一个可爱的小男孩，太乙真人驾鹤来临，收其为徒，取名哪吒，赠予哪吒宝物混天绫、乾坤圈。四海龙王兴风作浪，故意不下雨制造大旱，要求百姓进贡童男童女以供享用，并派了夜叉去抓。正在海边洗澡的哪吒，为救下被抓的女童，打伤了夜叉。哪吒清洗乾坤圈和混天绫，搅得龙宫摇动。龙王三太子敖丙前来问罪，叫嚣要将哪吒剁成肉酱，剔骨扒皮吃童子肉，却被哪吒打死并被抽了龙筋。

龙王找李靖问罪，李靖不信，但经询问哪吒发现属实。龙王愤而到天庭告状，被哪吒在南天门截住痛打一顿，并被要求保证不再作恶。李靖得知哪吒竟然打了龙王，将哪吒绑住责罚。东海龙王带领四海龙王、虾兵蟹将前来水淹陈塘关，哪吒由于被父亲收走法宝本领无法施展，为不连累百姓，被迫自刎而死。哪吒死后魂魄被太乙真人用莲藕复生，又得到师父赐予的火尖枪、风火轮，大闹龙宫，将东海龙王囚禁，得胜而归。

《哪吒之魔童降世》主要情节：

元始天尊把能吸天地灵气的混元珠炼成灵珠、魔丸，并施法在三年后以天雷劫毁灭魔丸。他派弟子太乙真人将灵珠转世为陈塘关总兵李靖之子。不想太乙真人贪杯误事，被一直心怀不满的申公豹将灵珠调包成魔丸，灵珠被转世为龙王之子敖丙。哪吒出生后，魔性大发，神力所及房倒屋塌，太乙真人只好用乾坤圈镇住哪吒的魔性。小哪吒力大无比，十分淘气顽劣，虽有结界兽看管，但是仍能常常偷跑出去玩耍，恶作剧给百姓带来巨大破坏。由于被小伙伴们敌视、排斥，哪吒常常捉弄百姓及小伙伴，令人闻风丧胆。

李靖与太乙真人只好让哪吒在法宝山河社稷图中学习仙术，也避免出去惊吓百姓。哪吒悟性很高，但也时常捉弄师父太乙真人。

哪吒修习两年后，已近三岁。一天，哪吒又偷跑出山河社稷图。哪吒发现水怪海夜叉作乱，为救被水怪抓走的女童，在海边遇到了龙王三太子敖丙，他们一起将夜叉制服。二人一见如故，成为好友。但百姓误以为是哪吒抓走女童。三岁生日那天，李靖为哪吒办生日宴会，特意恩请百姓前来，想借此对百姓说清哪吒捉海夜叉真相，还哪吒清白。此时，申公豹带徒弟敖丙前来，要乘天劫之机让敖丙获得"灵珠"救世主身份。申公豹故意告知哪吒魔丸转世真相和乾坤圈咒语，诱发哪吒魔性。哪吒以咒语去除乾坤圈，追杀父母、师父。百姓逃散，敖丙出手相救，将乾坤圈交给太乙真人，李靖发现了敖丙龙族的身份和灵珠调包的秘密。敖丙见秘密暴露要以大冰盖活埋陈塘关，但被哪吒击败并放生。天劫来到，哪吒奋起抗争。敖丙助之，二人联手，在太乙真人七彩宝莲的帮助下，终于破了天劫，虽肉身寂灭，但成功保全魂魄。

（1）情节变化

《哪吒闹海》，选取了《封神演义》中哪吒与龙王冲突的内容进行丰富，围绕"闹海"，保留了打夜叉（但由打死改为打伤）、打死龙王三太子敖丙并抽龙筋的情节，舍弃了哪吒射死碧云童子及哪吒与石矶娘娘之间的矛盾、太乙收石矶等情节，保留自刎情节。此外，原著中还有哪吒还魂托梦、魂灵显圣、父亲捣毁哪吒行宫使哪吒魂魄不能重生，哪吒在师父将其借莲藕重生后有追杀父亲情节，改编后删除与父亲的这些过节。增加了龙王暴虐要吃童男童女的情节，强化了哪吒与龙王之间的冲突，并丰富了冲突细节，特别是新增了哪吒重生后

找龙王报仇大闹龙宫的情节。在"出世""闹海""自刎""复生""复仇"环节中,"复仇"是新编情节。改编使得情节紧紧围绕闹海,情节更集中,情绪更饱满。同时,对哪吒行为进行了伦理化改造,由于影片增加了夜叉、敖丙作恶的行为,夜叉给龙王抓童男童女,敖丙要吃童子肉,哪吒的人物行动也由原著中的蛮横霸道、嗜杀成性变得合乎情理,有礼有节。

《哪吒之魔童降世》,将哪吒的灵珠子转世修改为被申公豹调包成魔丸转世,增加了申公豹拉拢勾结龙王家族对抗太乙真人以求能跻身十二金仙的情节,申公豹将灵珠子给龙王,将其转世为龙王三太子敖丙。《封神演义》中的重要情节,如哪吒洗澡闹海、射死碧云童子、自刎、哪吒行宫显灵、重生、追杀父亲,都被舍弃。将哪吒海边打死龙王三太子敖丙的情节删除,反而修改为哪吒与敖丙一同痛打抢走女童的海夜叉(没有把海夜叉打死)。影片的主要情节为新编,集中在哪吒作为魔童,不断成长、修炼并与元始天尊设定的三年毁灭魔丸的天劫进行抗争的情节与冲突。最终敖丙帮助哪吒一起与天劫抗争,取得胜利。增加了表现哪吒孤独,渴望得到认同却不被人理解的情节。只有"出世""打夜叉"与《封神演义》情节有一定关联。哪吒故事被改编为一个具有鲜明新时代特征的个体同命运抗争的故事。

(2)主题与价值观

《封神演义》中,对各种意外伤害致死及斗法造成的死亡,书中多次强调是"天数",犯了"杀劫",是"因果报应",是"天命劫数"使然,有着极为浓厚的迷信思想。哪吒重生之后追杀父亲的行为,有反抗父权的倾向。

《哪吒闹海》中,强调哪吒对龙王为首的恶势力的对抗,反抗强权与压迫,弘扬抗争精神。哪吒是善的代表,表达善对恶的胜利,正义终将战胜邪恶。

《哪吒之魔童降世》中,则强调弘扬主体意识和主观能动性,"是神是魔,我自己说了算","我命由我不由天",表达了对命运的抗争精神。

在改编中,主题实现了从"反抗父权"到"反抗强权",再到"反抗命运"的转变。

(3)人物塑造

哪吒。在《封神演义》中,哪吒敢作敢当,反抗父权,但是也蛮横嗜杀、漠视生命、滥杀无辜。在与夜叉、龙王三太子等的争斗中,仅仅是由于言语冲撞,哪吒便击杀了对方。射死碧云童子是无心之失,到父亲李靖带哪吒去石矶娘娘请罪的时候,哪吒先下手为强,趁其不备打死了无辜的彩云童子,则是故意为之,显得蛮横张狂。哪吒外形上面容清秀,书中描写哪吒"面如傅粉,右手套一金镯,肚腹上围着一块红绫,金光射目"。金镯是乾坤圈,红绫是混天绫。《哪吒闹海》中,将哪吒改编为一个疾恶如仇、不畏强权、为民除害的小英雄形象。看到夜叉抓走小伙伴,哪吒奋不顾身上前解救。在对夜叉与敖丙的斗争中,哪吒先礼后兵,有礼有节。为避免水淹陈塘关,面对龙王家族的淫威,哪吒不惜以自己的性命来避免灾难,自刎而亡。重生之后,哪吒则与以龙王为代表的恶势力进行坚决斗争。外形方面,哪吒面容清秀、可爱,常系红肚兜(图9-11)。该版哪吒成为大众喜爱的经典形象。《哪吒之魔童降世》中,哪吒是个顽劣的问题少年,一个破坏力强大的熊孩子,桀骜不驯,叛逆捣蛋,浮躁易怒,问题不断。他被世人孤立,自嘲是小妖:"我是小妖怪,逍遥又自在,杀人不眨眼,吃人不放盐。"哪吒常常恶作剧吓唬百姓,完全不同于《哪吒闹海》中哪吒的形象,似乎更接近《封神演义》中的顽劣形象,但实质上又有所差异。他有着表里不一的孩

子气，强行装酷，其实内心柔弱孤独。他有善良的一面，非常渴望得到认可，不屈服命运，誓死抗争。外形方面，哪吒有着黑眼圈、鲨鱼牙的丑造型（图9-12）。"我命由我不由天"，新哪吒成为一个有浓重现代气息的个性形象。

图9-11　《哪吒闹海》中的哪吒　　　　　　图9-12　《哪吒之魔童降世》中的哪吒

太乙真人。《封神演义》中，太乙真人"头挽双髻，身着道服"。《哪吒闹海》中，太乙真人是身材修长、仙风道骨的得道长者（图9-13）。而在《哪吒之魔童降世》中，太乙真人是大腹便便、贪杯误事、缺乏自制力、喜欢调侃的可爱中年胖叔叔（图9-14），坐骑为胖胖的大肥猪，成为一个喜剧角色，以增加娱乐效果。

图9-13　《哪吒闹海》中的太乙真人　　　图9-14　《哪吒之魔童降世》中的太乙真人

哪吒的父亲李靖。在《封神演义》中，李靖非常严厉。在《哪吒闹海》中，表现了李靖对哪吒将被龙王剥夺生命的无奈，有父爱，但着墨不多，而且面对龙王的逼迫，比较懦弱。在《哪吒之魔童降世》中对父爱有较详细的表现。李靖成为一个爱子的父亲形象，尽管哪吒顽劣，当哪吒去追打能变化为海水的海夜叉却被百姓冤枉抢女童的时候，李靖从蛛丝马迹中发现了真相，偷偷捉了海夜叉，要在哪吒生日宴还哪吒清白。李靖还不惜用换命符替哪吒抗天雷劫去死。不再是传统文化中严厉的父亲形象，而是一位非常注重亲子关系的新时代父亲形象。父子关系方面，《封神演义》中李靖毁哪吒行宫导致父子矛盾不可调和，《哪吒闹海》中有着较正常的父子关系，《哪吒之魔童降世》中李靖爱子心切，父慈子孝，父子关系和谐。

哪吒的母亲殷氏。在《封神演义》中是疼爱儿子的普通母亲形象，《哪吒闹海》中几乎没有存在感，《哪吒之魔童降世》里，成为一个忙于斩妖除魔的女汉子形象。

龙族。《封神演义》中，龙族是无辜的。《哪吒闹海》中，龙族奸诈贪婪，作威作福。龙王要吃童男童女，故意不下雨制造大旱要挟百姓，或者放火将动物赶入海中供自己食用，残忍霸道。敖丙则蛮不讲理、仗势欺人（图9-15）。这种设定是为了使哪吒的行为变得合理。在《哪吒之魔童降世》中，龙族变为受害者，作为上古功臣，却被迫世世代代待在表面是龙宫实际上是镇压看守海中妖兽的天牢之中。敖丙的形象被改写为一个眉清目秀、法力

高强、内心善良但背负了龙族的翻身大业而被师父申公豹利用的少年（图9-16）。他与哪吒分别是混元珠的灵珠与魔丸转世，互为镜像，成为黑白双生的存在。敖丙本性纯良，但在陈塘关当身份暴露时又起了杀心要灭口，被哪吒阻止但未被伤害后又舍身帮哪吒对抗天劫。

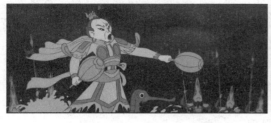

图 9-15 《哪吒闹海》中的敖丙　　　　图 9-16 《哪吒之魔童降世》中的敖丙

《哪吒之魔童降世》中还增加了申公豹等形象。申公豹，是一个勤奋好学但备受成见歧视而不受重视的修仙者，被欲望所支配而黑化。

（4）叙事风格

《哪吒闹海》，与《封神演义》中的相关情节，均是传统的正剧风格。哪吒自刎一段有着浓烈的悲剧氛围。

《哪吒之魔童降世》，则是喜剧风格，同时有着后现代的元素。人物形象方面，颠覆了对太乙真人的传统想象，高高在上、万众敬仰的得道仙长，成为一个贪杯误事、缺乏自制力的迷迷糊糊的开心果；哪吒的外形与性格，颠覆了传统的哪吒想象与认知，从帅气小童变为黑眼圈、鲨鱼牙的丑童，魔性外露却内心柔软孤独，成为有着喜剧性格的悲剧命运形象。影片将申公豹设计成口吃，增加喜剧效果，还增加了要伸张正义的盲人、尖声尖气的大汉等喜剧形象。

善恶叙事上，《哪吒闹海》是传统的泾渭分明、非黑即白的二元对立模式，《哪吒之魔童降世》，则是善恶转化、复杂多元的，不再非黑即白。魔丸转世的魔童哪吒，在恶作剧的背后，内心是善良的，并且为了救人去打水怪；灵珠转世的敖丙，由于背负龙王家族的翻身大业和师父申公豹的野心挑唆，也有被动的作恶。

9.4.2　短片的改编

1. 案例 1《三个和尚》

《三个和尚》是对古谚"一个和尚挑水吃，两个和尚抬水吃，三个和尚没水吃"的改写。

（1）主题

导演阿达说"'三个和尚没水吃'并不单纯说人多不好，而是因为心不齐才坏事。"[①]因此阿达在影片中将三句话作了进一步的引申和阐述，并使矛盾激化（火灾，救火）而最后又使矛盾得到圆满解决，从挑水到吊水，使得三个和尚从没水吃变成有水吃，目的是表达这样一个结论："心不齐，办不成事；心齐了，就能办好事。"

① 阿达：《〈三个和尚〉的导演构思和工作方法》，载《中国电影年鉴1982》，中国电影出版社，1983。

（2）人物

除了谚语中提到的三个和尚，创造了观音和老鼠的形象作为衬托。特别是老鼠，为情节的发展埋下伏笔：老鼠啃倒蜡烛，引起火灾。同时，老鼠作为单调的寺庙生活的调剂品，使得影片富有趣味，而最后三个和尚团结起来对火灾的罪魁祸首——老鼠握拳怒目，竟将老鼠吓死（佛教主张不杀生，因而不能是杀死老鼠而是吓死），也是对团结的积极肯定。而观音大士作为事件的旁观者，则代表了观众的看法和态度。

（3）情节

《三个和尚》发展了老鼠捣乱、小庙失火等重大情节及念经、接雨等动作细节。

从内容上说，《三个和尚》分成三大段和一个尾声。

① 小和尚出场，赶路，挑水，念经；老鼠出现——逃走。

② 高和尚（导演阿达称之为"长和尚"）出场，赶路，挑水，念经；两个和尚抬水，念经；老鼠出现——逃走。

③ 胖和尚出场，赶路，挑水；抢水，三个和尚没水吃；老鼠出现——酿成火灾，救火——老鼠吓死。

④ 尾声，三个和尚齐心协力用辘轳吊水吃。

其中，在第三个大段中的老鼠酿成火灾——救火是影片的高潮。影片的结构可概括为人物出场、挑水、念经、老鼠，并且重复三次，最后发展到高潮——救火，矛盾解决。三个和尚的"三段式"具有回环往复的韵律感，与音乐有机地搭配在一起。

影片一开场便不同凡响，随着一记记清脆的木鱼声，跳出"一个和尚挑水吃，两个和尚抬水吃……"的古谚，每句话末尾那一声悦耳的磬响，都给人一种新鲜感和幽默感。谚语的第三句话只出现头四个字便戛然而止，在一记锣声之中，推出片名"三个和尚"。片头字幕隐去第三句话的后三个字，很自然地引起人们的悬念：三个和尚怎么了？没水吃？有水吃？还是……

入戏后，影片在细节上，赋予三个和尚以个性。三个和尚赶路、挑水、念经是贯串动作。同是赶路的动作，各有不同。小和尚赶路，轻轻巧巧，左顾右盼，天上飞过两只小鸟，他也要扭头看一看，结果一脚踩在一只小乌龟上，摔了个四脚朝天。性格出来了，趣味也出来了（图9-17）。高和尚出场时有一只蝴蝶一路跟随，拂而不去，原来袖中藏着一朵花。这当然有点小情趣（图9-18）。胖和尚赶路，晃晃荡荡，天上的太阳晒得他满头大汗，即使袒胸露怀，也难以消除一身热气，于是一头扎进水中，狂饮，然后光着脚过了河。胖和尚过河的动作妙趣横生，他一手拎靴子，一手提袈裟，深一脚，浅一脚，脚浸在凉水中，惬意的神情荡漾在脸上，把他的憨态描摹得活灵活现（图9-19）。

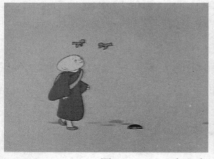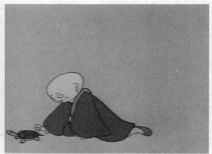

图9-17　《三个和尚》，小和尚赶路的细节

图 9-18　《三个和尚》，高和尚赶路的细节

图 9-19　《三个和尚》，胖和尚赶路的细节

　　看发展部的挑水、抬水（图 9-20）。高和尚来到小庙，小和尚让高和尚去挑水，高和尚初来乍到，第一次老老实实地去了。于是小和尚高兴得手舞足蹈，第二次小和尚如法炮制，高和尚刚出庙门，他便得意地捂着嘴笑，一个自作聪明而又有点淘气的小机灵鬼跃然而出。不料高和尚终于悟出门道，又回身招呼他去抬水，他只得无可奈何地上路了。"两个和尚抬水吃"，都想自己少用力。当双方处于僵持状态时，小和尚想出了一个折中的办法，用他的小手量了三拃，高和尚也用他的大手量了三拃，依然不能解决问题。小和尚从袖中掏出一把尺子，一人丈量，一人画线，才算公平合理地解决了矛盾。接着来了胖和尚，三个和尚没水吃。编导让他们在没水吃的时候啃起干粮，一个个噎得直打响嗝，自食其果。当三个和尚都不去挑水，三人相背静坐之时，天上电光闪闪，乌云滚滚，狂风大作。大家忙拿出桶来接水，可惜是一场空欢喜。

图 9-20　《三个和尚》，从两个和尚抬水吃到三个和尚没水吃

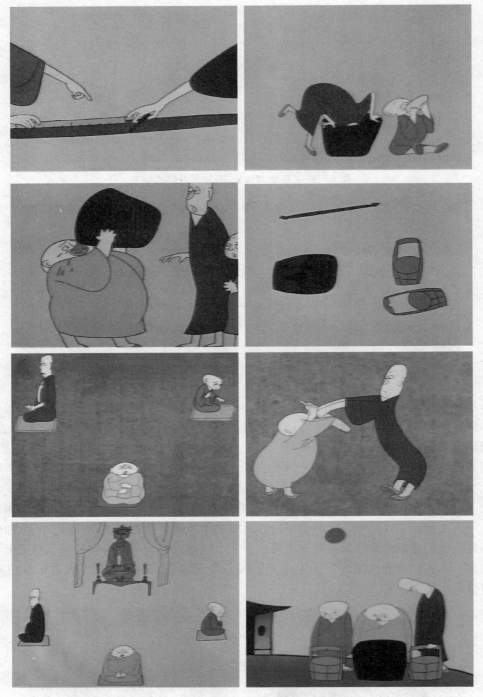

图 9-20 《三个和尚》，从两个和尚抬水吃到三个和尚没水吃（续）

高潮，老鼠打翻烛台，发生火灾。三个和尚为救庙宇终于团结起来，齐心协力挑水救火（图 9-21）。

图 9-21 《三个和尚》，救火

结局是一个新的美满结局：分工协作，用辘轳吊水（图 9-22）。这个结局赋予谚语新意：人多不一定坏事，关键是要心齐，这样才能办好事。

图 9-22 《三个和尚》结局：三个和尚有水吃

图 9-22 《三个和尚》结局：三个和尚有水吃（续）

在影片中，创作者让观音大士的形象参加进剧情。小和尚见寺中无水，挑起担子去山下挑水，又将观音净瓶中注满新水，净瓶中发蔫的柳叶得到水的滋润，鲜活起来，观音的脸上现出笑容；当三个和尚相背而坐，面对空缸、空桶、闲扁担时，观音闭目不悦；当三人争抢净瓶里的一点剩水时，观音睁开眼，见状皱眉生气（图 9-23）。

图 9-23 《三个和尚》，观音大士的塑像进入剧情

（4）音乐

在三个和尚上场时，伴随以节奏欢快的主题音乐或其变奏，把人物急切赶路时的动作和情绪渲染得有声有色，鼓、钹等打击乐器的运用加强了节奏感，也增添了活泼的气氛和幽默

的情趣。待和尚进庙之后，音乐主题在同一动机的基础上加以变化，节奏舒缓，音调旋律具有连续性，既明确，又不单调，与人物见面、施礼、拜佛的动作在节奏上取得了统一。

2. 案例 2《鹬蚌相争》

《鹬蚌相争》（图 9-24）一片是根据我国《战国策·燕策》中的一则寓言故事改编的，原寓言故事有三个层次：① 蚌方出曝，而鹬啄其肉，蚌合而箝其喙；② 鹬曰："今日不雨，明日不雨，即有死蚌。"蚌亦谓鹬曰："今日不出，明日不出，即有死鹬。"③ 两者不肯相舍，渔者得而并擒之。

这是一个哲理化的假定故事，改编后的动画片取"鹬蚌相争，渔翁得利"的主题，采用抒情笔调，用水墨剪纸形式加以表现。为了把一个情节简单、人物形象单一的寓言故事搬上银幕，并使得剧中人物的性格特征鲜明突出，故事富有情趣，编导丰富了寓言故事的情节内容，改编后的情节如下。

水中，蚌沉水底，鱼儿游入蚌壳，蚌马上合壳吞食小鱼。鱼儿试探鱼饵，水面，渔翁在小舟钓鱼，结果钓上一只小鳖。终于又钓上一条鱼，却让它给蹦跑了。小鳖在船上爬，即将爬入水中，渔翁用鱼篓套住。翠鸟捕到一条鱼，衔到浅滩啄食。这一幕被鹬发现，鹬飞过去与翠鸟争抢，最终从翠鸟嘴里抢得。渔翁发现蚌浮在水边展开蚌壳晒太阳，闪出珍珠的光芒，渔翁便划船驶过来伸手想抓，蚌却闭壳迅速潜入湖底，巧妙躲过渔翁。小鳖趁渔翁喝醉，背着竹篓悄悄逃进湖里。翠鸟又啄得一只泥鳅，泥鳅挣扎着落到蚌旁边，泥鳅一跳又被蚌夹住，鹬又连忙飞过去，赶走翠鸟，从蚌壳里夺得泥鳅，鹬没有立刻吞吃这条泥鳅，它得意地将嘴里的泥鳅抛向空中，又张嘴接住，扬扬脖子慢慢吞下。当鹬吃完泥鳅，以胜利者的姿态舒展一下翅膀时，突然被后面的蚌一口咬住伸出的长腿。本来不可一世的鹬立刻惊恐万状，扑翅挣扎。渔翁早发现了鹬蚌之间的争斗，悄悄赶过来伺机下手。鹬的爪子终于挣出蚌壳，舔舔受伤的爪，使劲啄蚌壳报复。蚌闭壳不出。鹬从水中捉住一条小鱼放在蚌旁边引诱蚌。鱼儿乱蹦，蚌就是不伸头。鹬转过身去侧着头偷看，蚌终于试探地张开壳，鹬轻轻地走近，正要去啄蚌肉，"呲"的一声，一股水流正喷到鹬的眼睛上，没想到蚌还有绝招。鹬从空中俯冲下来去啄蚌壳，蚌终于伸开壳，鹬得以啄到一口，痛得蚌直打哆嗦。鹬再次去啄时，不料被蚌壳夹住长喙，鹬飞起来却带着笨重蚌壳，渔夫拿着渔叉飞奔过来，一叉不中。在鹬蚌的对峙挣扎中，渔夫跑过来，几次扑抓，终于伸手抓住了还在相争的鹬和蚌。

图 9-24 《鹬蚌相争》，鹬蚌相争，渔翁得利

图 9-24　《鹬蚌相争》，鹬蚌相争，渔翁得利（续）

改编后，加入了渔翁钓小鳖、捉蚌、小鳖逃走、翠鸟啄食、鹬蚌争食等情节，并在细节上处理得十分细腻。

在开端，影片用一组组山水画，去创造一种静谧、安逸的气氛。与此同时，又在总的"静"的气氛中，插以小鱼争食鱼饵、蚌吞小鱼、蚌巧妙躲过渔翁、小鳖逃走等细节，使画面一展开就显得自然、流畅，把观众立即带进水墨画的诗化意境中。这样处理，使剧中角色（蚌、鹬、渔翁）自然进入故事。

高潮：相争。人物之间的矛盾展开经过这样几个层次：鹬抢蚌食，蚌夹鹬腿；鹬用鱼诱蚌，蚌向鹬喷水；鹬啄蚌肉，蚌舍命相斗，蚌鹬两败俱伤（被捉）。矛盾的展开富有层次感。

改编不以强烈的悬念、热闹逗趣取悦观众，但是饶有趣味：翠鸟从浅滩边啄得一条泥鳅，泥鳅一跳被蚌夹住，可是蚌嘴上的泥鳅又被鹬抢去了。鹬没有立刻吞吃这条泥鳅，它得意扬扬地将嘴里的泥鳅抛向空中，又张嘴接住，扬扬脖子慢慢吞食下去。这种玩耍战利品向别人显示自己本领的细节，演得情趣盎然。更有趣的是，当鹬吃完口中泥鳅之后，以胜利者的姿态，刮刮长喙，舒展一下翅膀时，突然被后面的蚌一口咬住伸出的长腿。本来凛凛然不可一世的鹬，立刻转为惊恐万状，扑翅挣扎。失利者（蚌）的诡诈，得胜者（鹬）突如其来的尴尬，给这场争斗的戏平添了一层喜剧色彩。再如：渔翁钓鱼反钓上一只笨拙的小鳖。小鳖第一次潜逃不成，第二次趁渔翁酒醉时，干脆背着竹篓悄悄逃进湖里，这一细节也编演得妙趣横生。此外还有鹬用小鱼引诱蚌张开外壳等细节，也都演得十分细腻，给影片增色不少。

小结：该片取"鹬蚌相争，渔翁得利"的主题，剧作的矛盾展开富有层次。而且，鹬的以强凌弱的蛮横性格和蚌的分寸不让、舍命相斗的倔强性格都表现得很清楚，鲜明地塑造了鹬、蚌、渔翁的形象。

思考与练习

1. 练习：比较《西游记之大圣归来》与《西游记》原著内容，讨论：影片在情节上是如何进行拓展演绎的？片中唐僧、孙悟空的人物性格与原著相比有了哪些变化？影片要表现什么主题？该片为什么能成为当年的现象级作品？

2. 改编也要"与时俱进"，即赋予作品以时代感。如何处理民族化与现代化的关系？面对美国许多改编动画片取得的巨大成功，"借鉴国外动画创作"成为一条响亮的口号。请结合《宝莲灯》《大闹天宫》《白蛇：缘起》《姜子牙》等影片改编的得失，并结合国外动画片改编的成功案例，谈谈你对今天中国动画片改编的看法。

3. 自选作品（小说、漫画等），改编成一个动画剧本。

36种剧情模式

乔治·普罗第的36种剧情模式如下所述。

母 题	主要的即观众同情的人物	其他必要的人物或因素	细 目
（1）求告	求告者	逼迫者或者权威者	A（1）帮助他对付别人。 （2）准许他去执行一件他应该做而被禁止的事。 （3）给予他一个可以终其天年的地方。 B（1）舟行遇灾的人，请求收留帮助。 （2）行事不端，被自己人斥逐而祈求别人的慈悲。 （3）祈求恕罪。 （4）请求准许收留尸骨取回遗物。 C（1）替自己心爱的人求情。 （2）在亲戚前，为另一亲戚求情。 （3）在母亲的情人前，为母亲求情。
（2）援救	不幸的人	威胁者或天外飞来的救星	A（1）救援一个被认为有罪的人。 B（1）子女援助父母恢复王位。 （2）受过恩惠的人报恩施救。
（3）复仇	复仇者	作恶的人	A（1）为被害的祖宗或父母复仇。 （2）为被害的子女或后人复仇。 （3）为被侮辱的子女复仇。 （4）为被害的妻子或丈夫复仇。 （5）为妻子受侮辱（或几乎受侮辱）而复仇。 （6）为被害的情妇复仇。 （7）为朋友被杀或受损害复仇。 （8）为姊妹被奸污而复仇。 B（1）为了存心作对，故意为难而复仇。 （2）为了乘人不在，暗加攫夺而复仇。 （3）为了蓄意谋害而复仇。 （4）为了故人入罪而复仇。 （5）为了逼奸强暴而复仇。 （6）为了夺去所有而复仇。 （7）为了一两个人的奸诈，对于整个团体的复仇。 C（1）职业的追捕有罪的人。
（4）骨肉间的报复	报复者	作恶者或已死的受害者	A（1）父亲的死，报复在母亲身上。 （2）母亲的死，报复在父亲身上。 B（1）弟兄的死，报复在儿子身上。 C（1）父亲的死，报复在丈夫身上。 D（1）丈夫的死，报复在父亲身上。
（5）逃逃	遁逃者	追捕或惩罚的势力	A（1）因违反法律（有时则为不得已）或其他政治行为而遁逃。 B（1）因恋爱的过失而遁逃。 C（1）好汉对强大势力的抗争。 D（1）半疯狂的人对阴谋政治的抗争。

母　题	主要的即观众 同情的人物	其他必要的人物 或因素	细　　目
（6） 灾祸	受害者	胜利的人	A（1）战败。 　（2）亡国。 　（3）人类的灭亡。 　（4）天灾。 B（1）君位被夺。 C（1）旁人的忘恩负义。 　（2）不公道地被惩罚或敌视。 　（3）遭遇横逆或暴行。 D（1）被情人或丈夫遗弃。 　（2）丧失子女。
（7） 不幸	不幸者	制约他的人	A（1）无辜的人，为野心者的阴谋所牺牲。 B（1）无辜的人，受了应该保护他的人的残害。 C（1）能人、有力的人在困苦和贫乏之中。 　（2）一向被宠爱的人，或一向受亲昵的人，发现此刻他被遗忘了。 D（1）失去了唯一的希望。
（8） 革命	革命者	暴行者	A（1）一个人的反抗。 　（2）数个人的反抗。 B（1）一个人的革命，而影响了许多人。 　（2）许多人的革命。
（9） 壮举	勇敢的领袖	敌人（对象）	A（1）备战。 B（1）战事。 　（2）争斗。 C（1）劫夺一个所欲的对象或人物。 　（2）夺回那些所欲的对象或人物。 D（1）冒险的远征。 　（2）为了获得所爱的妇人而冒险。
（10） 绑劫	绑劫者	被绑劫的人， 保护者	A（1）绑劫一个不愿顺从的女子。 B（1）绑劫那愿意顺从的女子。 C（1）夺回那被绑的女子，但未杀死绑劫者。 　（2）夺回那被绑的女子，同时杀死绑劫者。 D（1）救出那被绑的朋友。 　（2）救出一个被绑的小孩。 　（3）救出一个信仰错误的人。
（11） 释谜	解释者	谜	A（1）必须寻得某人，否则处死。 B（1）必须解释谜语，否则遇祸。 　（2）同前，但谜为所爱的女子所做。 C（1）悬赏以寻出人的名字。 　（2）悬赏以寻出人的性别。 　（3）试验一个人是否疯狂。
（12） 取求	取求者	拒绝的人， 判断的人	A（1）用武力或诈术获取目标。 B（1）用巧妙的言辞获取目标。 C（1）用语言打动判断的人。
（13） 骨肉间的 仇恨	仇恨者	被恨者或互 恨者	A（1）兄弟间一人为诸人所嫉视。 　（2）兄弟间互相仇视。 　（3）为了自利，亲戚间互相仇视。 B（1）子仇视父。 　（2）父与子相互仇视。 　（3）女恨父。 C（1）祖仇视孙。 D（1）翁仇视婿。 E（1）姑仇视媳。 F（1）杀戮婴儿。

母　题	主要的即观众 同情的人物	其他必要的人物 或因素	细　目
（14） 骨肉间的 竞争	得胜者	被拒者	A（1）恶意的竞争者，为自己的手足。 　（2）两兄弟间彼此恶意的竞争。 　（3）两兄弟间的竞争，其一犯了奸淫。 B（1）为了一个未嫁女子，父与子的竞争。 　（2）为了一个已嫁女子，父与子的竞争。 　（3）同前，但此女已为父之妻。 　（4）母与女的竞争。 C（1）嫡堂手足或姑表间的竞争。 D（1）朋友间的竞争。
（15） 奸杀	有奸情的人	被害者	A（1）情人杀害丈夫或为了情人杀害丈夫。 　（2）杀害一个"推心置腹"的情人。 B（1）为情妇或为了自利而杀害妻子。
（16） 疯狂	疯狂者	受害者	A（1）因为疯狂而杀害了骨肉。 　（2）因为疯狂而杀害了恋人。 　（3）因为疯狂而杀害无辜的人。 B（1）因为疯狂而受耻辱。 C（1）因为疯狂而失去了亲人。 D（1）因为怕有遗传的疯狂而竟致疯狂。
（17） 鲁莽	鲁莽者	受害者或 失去的对象	A（1）因鲁莽而自致不幸。 　（2）因鲁莽而自致耻辱。 B（1）因好奇而自致不幸。 　（2）因好奇而失去所爱的人。 C（1）因好奇而致使别人不幸。 　（2）因鲁莽而致亲族死亡。 　（3）因鲁莽而致爱人死亡。 　（4）因轻信而致骨肉死亡。
（18） 无意中的 恋爱的 罪恶	恋爱者	被恋爱者， 说明者	A（1）误娶自己的母亲。 　（2）误以自己的姊妹为情妇。 B（1）误娶自己的姊妹为妻。 　（2）同上，唯系受人陷害。 　（3）几乎以自己的姊妹为情人。 C（1）几乎奸淫自己的女儿。 D（1）几乎在无意间犯了奸淫的罪。 　（2）无意中犯了奸淫的罪（如误以为丈夫已死而改嫁，其实 未死之类）。
（19） 无意中伤残 骨肉	杀人者	被害者	A（1）受神命，几乎在无意中杀死了自己的女儿。 　（2）同前，但因政治上的必要。 　（3）同前，但因与人进行恋爱上的竞争。 　（4）同前，但因怨恨那他所不认得的女儿的情人。 B（1）无意中杀害了或几乎杀害了自己的儿子。 　（2）同前，但因系受奸人的、拨弄。 　（3）同前，同时并有对其他骨肉的仇视。 C（1）无意中杀害或几乎杀害了自己的手足。 　（2）为了职务的关系，无意中杀死自己的妹妹。 D（1）无意中杀死了自己的母亲。 　（2）受贱人的拨弄，无意中杀死自己的父亲。 E（1）为报仇或受拨弄，无意中杀害了自己的祖父。 　（2）迫不得已的杀害。 　（3）无意中杀了家翁。 F（1）无意中杀了一个所爱的女子。 　（2）几乎杀害了一个不认识的亲人。 　（3）没有去救一个自己不认识的儿子的性命。

母　题	主要的即观众同情的人物	其他必要的人物或因素	细　目
(20) 为了主义而 牺牲自己	牺牲者	主义	A（1）为了诺言而牺牲自己的性命。 （2）为了自己种族的成功或者幸福而牺牲性命。 （3）为了孝道而牺牲性命。 （4）为了自己的信仰而牺牲性命。 B（1）为了信仰而牺牲了恋爱与性命。 （2）为了事业而牺牲了恋爱与性命。 （3）为了国家的利益而牺牲了恋爱。 C（1）为了义务而牺牲了自己的幸福。 D（1）为了信仰而牺牲了自己的荣誉。
(21) 为了骨肉而 牺牲自己	牺牲者	骨肉	A（1）为了亲戚或所爱的人的生命而牺牲了自己的生命。 （2）为了亲戚或所爱的人的幸福而牺牲自己的生命。 B（1）为了父母的幸福而牺牲自己的前途。 （2）为了父母的生命而牺牲自己的前途。 C（1）为了父母的生命而牺牲了恋爱。 （2）为了子女的幸福而牺牲了恋爱。 D（1）为了父母或一个所爱的人的生命而牺牲自己的生命与荣誉。 （2）为了亲戚或所爱的人的生命而不顾贞操。
(22) 为了情欲的 冲动而 不顾一切	恋爱者	对象，被牺牲者	A（1）为了情欲而破坏了宗教上的贞操与誓言。 （2）破坏了普通的贞操的自誓。 （3）为了情欲而毁灭了自己的前程。 （4）为了情欲毁掉了自己所有的权力。 （5）情欲毁坏了脑力、健康，甚或生命。 （6）情欲毁掉了富贵、荣誉、若干人的性命。 B（1）因遇诱惑而忘记了义务。 C（1）因为情欲的罪恶而至丧失生命、地位、荣誉。 （2）为了别种罪恶而得同前的结果。
(23) 必须牺牲 所爱的人	牺牲者	被牺牲的 所爱的人	A（1）为了公众的利益，必须牺牲一个女儿。 （2）因为遵守对神所立的誓言有牺牲她的义务。 （3）为了个人的信仰，有牺牲恩人或所爱的人的义务。 B（1）在必要情形之下，牺牲那所不知道的而实际是他的女儿。 （2）在同样的环境中，牺牲自己的父亲。 （3）在同样的环境中，牺牲自己的丈夫。 （4）为了公众的利益而牺牲自己的女婿。 （5）为了公众的利益而对付自己的娘舅。 （6）为了公众的利益而对付自己的朋友。
(24) 两个不同 势力的竞争 （为了恋爱）	两个不同势力的人	对象	A（1）神与人。 （2）有妖术者与平常人。 （3）得胜者与被征服者，主与奴，上司与下属。 （4）上国君王与属国的君王。 （5）君王与贵族。 （6）有权威者与新兴之人。 （7）富人与穷人。 （8）有荣誉的人与犯嫌疑的人。 （9）两个差不多势均力敌的人。 （10）同前，而其中一个人犯过奸淫。 （11）一个被爱的人与另一个"没有权力去爱"的人。 （12）离过婚的妇人的前后两个丈夫。 （以上是在两男人之间的） B（1）一个妖妇与一个平常的女人。 （2）得胜者与囚徒。 （3）皇后与臣民。 （4）皇后与奴隶。 （5）女主与仆人。 （6）高贵的女子与低微的女子。 （7）两个差不多地位相等的人，其中一个纵恣任情。 （8）对于高贵女子的理想或者记忆，与一个不如她的真的人。 （9）神与人。 （以上是东方式的）

母 题	主要的即观众同情的人物	其他必要的人物或因素	细 目
（25）奸淫	两个有奸行的人	被欺骗的丈夫或妻子	A（1）为了另一个少妇欺骗了自己的情妇。 （2）为了自己的少妻欺骗了情妇。 （3）为了一个少女而欺骗了自己的情妇。 B（1）为了他所爱但并不爱他的女奴而欺骗了妻子。 （2）为了纵欲而欺骗了妻子。 （3）为了已婚的少妇而欺骗了妻子。 （4）意欲重婚而欺骗了妻子。 （5）为了他所爱但并不爱他的少女而欺骗了妻子。 （6）妻子为那爱着她的丈夫的少女所嫉妒。 （7）妻子为一个娼妓所嫉妒。 （8）一个冷淡的妻子和一个热情的情妇之间的竞争。 （9）一个慷慨的妻子和一个热情的少女之间的竞争。 C（1）为了一个"相投"的情人而牺牲了那"不和"的丈夫。 （2）忘记了自己的丈夫（以为他死了），去和他的情敌要好。 （3）为了一个能够同情她的情人而牺牲了她平凡的丈夫。 （4）欺骗好的丈夫，为了一个不如他的情敌。 （5）同前，为了一个怪僻的情敌。 （6）同前，为了一个令人惹厌的情敌。 （7）热恋的妻子欺骗了一个好的丈夫，为了一个平凡的情敌。 （8）欺骗丈夫，为了一个虽然不如他那样好，但更加有用的情敌。 D（1）被欺骗的丈夫的复仇。 （2）为了主义，打消了嫉妒的念头。 （3）丈夫被那失败的情敌所陷害。
（26）恋爱的罪恶	恋爱者	被恋爱者	A（1）母恋子。 （2）女恋父。 （3）父对女施暴行。 B（1）少妇恋其丈夫的前妻之子。 （2）少妇与前妻之子相互爱恋。 （3）一个女子同时为父与子的情妇。 C（1）为嫂或妗子的恋人。 （2）兄妹恋爱。 D（1）男爱另一男子。 E（1）人与兽。
（27）发现了所爱的人的不荣誉	发现者	有过失者	A（1）发现了母有可羞耻的事。 （2）发现了父有可羞耻的事。 （3）发现了女儿有不荣誉的事。 B（1）发现了未婚夫或妻的家庭中有不荣誉的事。 （2）发现了自己的妻子在未结婚前经人污辱。 （3）发现她从前有过"失足"。 （4）发现自己的妻子从前是娼妓。 （5）发现自己情人有不荣誉的事。 （6）发现自己的从前做娼妓的情妇，又恢复了旧生涯。 （7）发现自己的情人是一个无赖或者情妇是个坏女人。 （8）发现自己的妻子是个坏女人。 C（1）发现自己的儿子是个杀人犯。 D（1）儿子是一个卖国贼。 （2）儿子违反了他自己定的法律。 （3）儿子是被认为有罪的。 （4）立誓欲除暴君，此刻才知道暴君就是他的父亲。 （5）发现自己的手足是一个杀人犯。 （6）发现自己的母亲是害死他父亲的人。

母　题	主要的即观众同情的人物	其他必要的人物或因素	细　目
（28）恋爱被阻碍	两个恋爱的人	阻碍	A（1）因为门第或地位不同而不能结为婚姻。 　（2）因为财富悬殊而不能结为婚姻。 B（1）因有仇人从中阻挠而不能结为婚姻。 C（1）因女子先已许为他室。 　（2）同前，并误会所爱的对象已和别人结婚。 D（1）亲戚们的反对。 　（2）亲戚间不和。 E（1）男女间性情不和。
（29）爱恋一个仇敌	被爱恋的仇敌	爱他的人恨他的人	A（1）被爱者为爱人的亲族所痛恨。 　（2）爱人为被爱者的亲族所痛恨。 　（3）被爱者（男）是爱他的女子的伙伴的仇人。 B（1）爱人（男）是杀死被爱者的父亲的人。 　（2）被爱者（男）是杀死她的另一爱人的父亲的人。 　（3）被爱者（男）是杀死她的另一爱人的弟兄的人。 　（4）被爱者（男）是杀死那爱他的女子的丈夫的人。 　（5）被爱者（男）是杀死那爱他的女子的原来的爱人的人。 　（6）被爱者（男）是杀死那爱他的女子的一个亲族的人。 　（7）被爱者（女）是杀死爱人的父亲的女儿。
（30）野心	野心者	阻挡他的人	A（1）野心为自己的亲族（兄弟）所阻止。 　（2）野心为亲戚和受恩的人所阻止。 　（3）为自己的党羽所阻止。 B（1）反叛的野心。 C（1）野心与贪婪连续地造成罪恶。 　（2）枭獍式的野心。
（31）人和神的斗争	人	神	A（1）和神斗争。 　（2）和那信仰某些神的人斗争。 B（1）和神争论。 　（2）因为侮辱神道而被罚。 　（3）因为神前傲慢而被罚。 　（4）狂妄地和神竞争。 　（5）鲁莽地和神竞争。
（32）因为错误而生	嫉妒者	被妒的人	A（1）错误因嫉妒者的疑心生出来的。 　（2）错误的嫉妒，因为凑巧而生出来的。 　（3）误认友谊的爱为男女的爱。 　（4）嫉妒为恶意的造谣所引起。 B（1）嫉妒为怀恨的叛徒所挑起。 　（2）同前，但是叛徒是为了自己的利益。 　（3）同前，但是叛徒是为了自己的利益和嫉妒。 C（1）夫妻间的相互嫉妒，为情敌所挑起。 　（2）丈夫的嫉妒，为失败的情敌所挑起。 　（3）丈夫的嫉妒，为一个爱他的女人所挑起。 　（4）妻子的嫉妒，为一个受过斥逐的情敌所挑起。 　（5）一个得意的情人的嫉妒，为那一向受气的丈夫所挑起。

母　题	主要的即观众同情的人物	其他必要的人物或因素	细　目
（33）错误的判断	错误者	受害人错误的原因	A（1）需要信托的地方，发生了错误的疑忌。 　　（2）误疑自己的情妇。 　　（3）误会爱人的态度而生疑虑。 　　（4）因对方冷淡而生错误的疑忌。 B（1）为救一个友人，故意使人怀疑自己。 　　（2）打击一个冤枉的无辜的人。 　　（3）同前，但冤枉的人因曾生过恶念，自觉有罪。 　　（4）一个目击罪恶的人，因为欲救一个所爱的人，听任旁人责备那冤枉的人。 C（1）听任旁人责备一个敌人。 　　（2）错误是由一个仇敌故意引起的。 　　（3）错误是由他的弟兄引起的。 D（1）犯罪者嫁祸于他的仇人。 　　（2）犯罪者早就布置好的，移祸于他的第二个欲害的人。 　　（3）嫁祸于一个情敌。 　　（4）嫁祸于一个无辜的人，因为此人不肯与他共同作恶。 　　（5）一个被遗弃的情妇，嫁祸于她从前的情人，因为她不肯去欺骗她的丈夫。 　　（6）受了人家的敌意陷害（错误的判断）之后，努力恢复地位并设法报复。
（34）悔恨	悔恨者	受害人或"罪恶"	A（1）为了一件人家所不知的罪恶之事而悔恨。 　　（2）为了弑父而悔恨。 　　（3）为了谋杀而悔恨。 　　（4）为了谋杀丈夫或妻子而悔恨。 B（1）为了恋爱的过失而悔恨。 　　（2）为了犯了奸淫而悔恨。
（35）骨肉重逢	寻觅者	寻得的人	
（36）丧失所爱的人	眼见者	死亡者	A（1）眼看骨肉被残而不能救。 　　（2）为了职务上的秘密，帮助把不幸加到自己人身上。 B（1）预见一个所爱的人的死亡。 C（1）得知亲族或挚友的死亡。 D（1）听到所爱的人的死讯，因失望而发作蛮性。

参 考 文 献

[1] 麦基．故事：材质、结构、风格和银幕剧作的原理．周铁东，译．北京：中国电影出版社，2001.

[2] 菲尔德．电影剧本写作基础：从构思到完成剧本的具体指南．鲍玉珩，钟大丰，译．北京：中国电影出版社，2002.

[3] 赫尔曼．电影电视编剧知识和技巧．朱角，译．北京：文化艺术出版社，1983.

[4] 阿契尔．剧作法．吴钧燮，聂文杞，译．北京：中国戏剧出版社，2004.

[5] 劳逊．戏剧与电影的剧作理论与技巧．邵牧君，齐宙，译．北京：中国电影出版社，1978.

[6] 埃格里．编剧艺术．朱角，译．北京：中国戏剧出版社，1987.

[7] 夏衍．写电影剧本的几个问题．北京：中国电影出版社，1982.

[8] 张俊祥．关于电影的特殊表现手段．北京：中国电影出版社，1981.

[9] BEIMAN N. 准备分镜图：动画编剧与角色设定．志应，王鉴，译．北京：人民邮电出版社，2008.

[10] 凌纾．动画编剧．武汉：湖北美术出版社，2006.

[11] 陆军．编剧理论与技法．北京：中国戏剧出版社，2005.

[12] 张觉明．实用电影编剧．北京：中国电影出版社，2008.

[13] 王川，武寒青．动画前期创意．北京：高等教育出版社，2003.

[14] 宋家玲，袁兴旺．电视剧编剧艺术．北京：中国广播电视出版社，2002.

[15] 陈晓春．电视剧理论与创作技巧．北京：北京大学出版社，2003.

[16] 迪克．电影的叙事手段：戏剧化的序幕、倒叙、预叙和视点．世界电影，1985（3）.

[17] 路特．论悬念．世界电影，1982（3）.

[18] 瓦格纳．改编的三种方式．世界电影，1982（1）.

[19] 孙祖平．电视剧作理论与技巧．电视·电影·文学，2000（1-6）.

[20] 金柏松．中国美术片中的现代题材与现代观念．中国电影年鉴，1988.

[21] 普多夫金．论电影的编剧、导演和演员．何力，译．北京：中国电影出版社，1980.

[22] 汪流．电影编剧学．北京：北京广播学院出版社，2000.

[23] 汪流．电影剧作结构样式．北京：中国广播电视出版社，1999.

[24] 桂青山．影视编剧教程．北京：北京师范大学出版社，1997.

[25] 桂青山．电影创作类型论．北京：中国电影出版社，2001.

[26] 陈吉德．影视编剧艺术．北京：中国广播电视出版社，2006.

[27] 汉森．编剧：步步为营．郝哲，柳青，译．北京：世界图书出版公司，2010.

[28] 布莱克·斯奈德．救猫咪：电影编剧宝典．王旭峰，译．杭州：浙江大学出版社，2011.

[29] 聂欣如．动画概论．2版．上海：复旦大学出版社，2009.

[30] 贾否，路盛章．动画概论．北京：北京广播学院出版社，2002.

[31] 葛竞．动画剧本创作．北京：京华出版社，2010.

[32] 葛竞．影视动画剧本创作．北京：海洋出版社，2005.

[33] 谭霈生．论戏剧性．北京：北京大学出版社，1981.

［34］王心语．希区柯克与悬念．北京：中国广播电视出版社，1999.

［35］姚扣根．电视剧写作概论．上海：上海古籍出版社，2003.

［36］何可可，李波．电影剧作教程．北京：中国电影出版社，2004.

［37］许南明．电影艺术词典．修订版．北京：中国电影出版社，2005.

［38］新藤兼人．电影剧本的结构．北京：中国电影出版社，1984.

［39］野田高梧．剧作结构论．世界电影，1987（1）-1987（6）.